北大学人电影研究丛书

王一川 电影文章自选集

大片时代记忆

王一川 著

北京大学出版社
PEKING UNIVERSITY PRESS

图书在版编目（CIP）数据

大片时代记忆：王一川电影文章自选集 / 王一川著 . —北京：北京大学出版社，2022.6
（北大学人电影研究丛书）
ISBN 978-7-301-31222-3

Ⅰ. ①大⋯　Ⅱ. ①王⋯　Ⅲ. ①电影评论 – 中国 – 文集　Ⅳ. ①J905.2-53

中国版本图书馆 CIP 数据核字（2020）第 023212 号

书　　名	大片时代记忆：王一川电影文章自选集 DAPIAN SHIDAI JIYI: WANG YICHUAN DIANYING WENZHANG ZIXUANJI
著作责任者	王一川　著
责 任 编 辑	李冶威
标 准 书 号	ISBN 978-7-301-31222-3
出 版 发 行	北京大学出版社
地　　址	北京市海淀区成府路 205 号　100871
网　　址	http://www.pup.cn　新浪微博：@ 北京大学出版社 @ 培文图书
电 子 信 箱	pkupw@qq.com
电　　话	邮购部 010-62752015　发行部 010-62750672 编辑部 010-62750883
印 　刷 　者	天津光之彩印刷有限公司
经 　销 　者	新华书店
	660 毫米 ×960 毫米　16 开本　27.75 印张　430 千字
	2022 年 6 月第 1 版　2022 年 6 月第 1 次印刷
定　　价	76.00 元

未经许可，不得以任何方式复制或抄袭本书之部分或全部内容。
版权所有，侵权必究
举报电话：010-62752024　电子信箱：fd@pup.pku.edu.cn
图书如有印装质量问题，请与出版部联系，电话：010-62756370

北京大学中坤影视戏剧研究基金　支持
北京大学中坤影视戏剧研究文丛
北 大 学 人 电 影 研 究 丛 书

顾　　问：王一川　王丹彦　叶　朗　仲呈祥　陈凯歌　黄会林
　　　　　韩三平　张宏森　张会军　彭吉象
总 策 划：高秀芹　陈旭光
名誉主编：骆　英
主　　编：陈旭光
编 委 会：王一川　向　勇　陆　地　陆绍阳　陈　宇　陈　均
　　　　　陈旭光　邱章红　李道新　张颐武　周庆山　周映辰
　　　　　高秀芹　顾春芳　彭吉象　蒋朗朗　韩毓海　戴锦华

"北大学人电影研究丛书"编者前言(代丛书总序)

鲁迅先生说过,"北大是常为新的"。北京大学不仅在许多基础性学科研究上稳重踏实、独占鳌头,也在一些新兴学科上与时俱进、锐意创新、敢为人先。

在人文学科领域,电影研究的历史与传统算不上悠久。电影诞生于1895年12月28日,但一般认为1948年法国成立电影学研究所,并出版《电影学国际评论》,才是电影学作为一门新学科诞生的标志。

北京大学的电影教育,严格地说开始于北京大学艺术学院1999年招收电影学硕士和2001年开始招收影视编导本科,比之于北大其他老牌、经典的人文社会科学可能尚属晚辈。然而,北京大学学者们做电影研究和电影批评的历程可谓不短,而且成就不小,影响颇大。不少学者在20世纪80年代人文领域文化批评的潮流中就登上了当时的批评舞台,引领一时之风骚。

北京大学的电影研究与批评有一些重要特点。如学者们散布于北京大学艺术学院、中文系、新闻传播学院、外国语学院等多个院系;再如学者们大多有多学科的背景,电影研究往往只是这些学者学术工作的一个有机部分;还有,这些学者都是北京大学影视戏剧研究中心的研究员,他们都在电影的文化研究、艺术研究、电影史、电影批评史、

电影传播、电影产业研究等方面有着重要的发言权和学术影响力。他们以"常为新"的锐气、学科整合的视野、传承自北大的开阔胸怀，以勤奋严谨、求实创新的学术精神，共同打造着北京大学电影研究的高端平台。

毫无疑问，电影研究与批评的学科特点与北京大学的综合性优势颇为切合。正因如此，北京大学涌现出那么多有影响力的电影学者乃为题中应有之义。因为电影学是从社会文化现象、审美现象及大众传播手段等角度研究电影的科学，而电影理论一开始就有相当明显的跨学科趋向，从经典电影理论开始，电影理论就与哲学、美学、文学、戏剧、艺术学、心理学等关系密切，这也与电影本身的综合性特征、电影文化的复杂性特征等相适应。"二战"结束后特别是20世纪五六十年代以来，电影学与其他学科进一步整合，研究领域明显扩大。

正是借助于北京大学影视戏剧研究中心这个有效整合北大影视戏剧研究学术力量的平台，我们主持编辑了这套"北大学人电影研究丛书"，试图对北京大学雄厚深蕴、颇有影响力的电影研究学术力量和研究成果进行一次集中的盘点和集群式的呈现。

鉴于此，这套丛书目的堪称明确，立意不可谓不高远。各位知名学者的自选论文、自序或访谈呈现的方法论思考和学术总结、著作论文索引等工作，都通过作者、主编与编辑等的通力合作，做足做细。在北大培文的积极配合之下，我们力图把这次庄重大气的巡礼、展示和总结尽可能做到最好、最高、最全面。

北京大学影视戏剧研究中心自成立以来，秉承"研究指导实践，研究紧靠实践，研究提高教学，引领影视戏剧艺术与产业发展"的宗旨，致力于推动电影、电视剧、戏剧、新媒体领域的学术研究，打造北大影

视戏剧与新媒体研究及研发的核心品牌,为中国影视戏剧与新媒体的产业振兴服务,引领影视戏剧和新媒体文化价值、艺术内涵的发展方向。编辑出版这套"北大学人电影研究丛书"就是近年来中心重点的学术工作之一。

也许,这不仅仅是一次实力的巡礼和成果的检索,更是一次电影研究之北大视野、北大胸怀、北大气象的呈现,甚至可能是一种"北大学派"之发力和形成的前奏。

我们坚信,学术薪火相传,北大精神绵绵不绝。

<div style="text-align:right">

北京大学影视戏剧研究中心

"北大学人电影研究丛书"编委会

</div>

目　录

引论：大片时代与文化论转向001

第一编　　大片时代景观

第一章　　眼热心冷：中式大片的美学困境025

第二章　　身体美学与心灵美学的分离035
　　　　　　——《英雄》与中式大片十年回顾035

第三章　　主流文化与中式主流大片047

第四章　　历史影像再现中的价值取向
　　　　　　——以21世纪头十年四部国产片为例061

第五章　　全球化时代的中国视觉流
　　　　　　——《英雄》与视觉凸现性美学的惨胜076

第六章　　中国电影的后情感时代
　　　　　　——《英雄》启示录088

第七章　　从《无极》看中国电影与文化的悖逆098

第八章　中国大陆类型片的本土特征
　　　　——以冯氏贺岁片为个案......108

第九章　戏仿风尘下的历史断片
　　　　——我看《大电影之数百亿》......122

第十章　从大众戏谑到大众感奋
　　　　——《集结号》与冯小刚和中国大陆电影的转型......130

第十一章　三景交融开寒"梅"
　　　　——影片《梅兰芳》观后......142

第十二章　当今中国大导演制胜术：通三学
　　　　——关于张艺谋、陈凯歌、冯小刚和陆川的速写......145

第十三章　想象的公民社会跨文化对话
　　　　——艺术公赏力视野中的《南京！南京！》......157

第十四章　主流大片奇观与喜剧片新潮
　　　　——2009年度中国内地电影一瞥......170

第十五章　中国电影拒绝寡俗
　　　　——从张艺谋导演经历看《三枪拍案惊奇》......183

第十六章　《孔子》与中国文化巨人的影像呈现......194

第十七章　群星贺节片的诞生
　　　　——《建国大业》观后......202

第十八章　后汶川地震时代的灵魂自拷
　　——我看影片《唐山大地震》......206

第十九章　《红高粱》的忘年兄弟
　　——《让子弹飞》点评......213

第二十章　离地高飞的"红小兵"导演：姜文......216

第二十一章　精妙平衡术怎奈高风险题材......225

第二十二章　大片十年，美学得失......228

第二编　中国式乡愁及其他

第二十三章　全球性语境中的中国式乡愁
　　——看影片《暖》......237

第二十四章　空间恐惧与化空为时
　　——看影片《两个人的芭蕾》......249

第二十五章　开屏总在错位时
　　——《孔雀》断想......262

第二十六章　异趣沟通与臻美心灵的养成
　　——从影片《三峡好人》到美学......268

第二十七章　挑战伦理极限的乌托邦实验
　　——从影片《左右》看社会危机与对策......277

第二十八章　冯氏贺岁喜剧传统的延续与变化
　　　　　　——影片《非诚勿扰》观后......285

第二十九章　养神还是养眼：文学与电影之间......293

第三十章　双轮革命者的叙事新憾
　　　　　　——以《三枪拍案惊奇》和《山楂树之恋》为例......303

第三十一章　阳刚本从阴柔来
　　　　　　——看影片《岁岁清明》......313

第三十二章　还原革命的"雅致"面孔
　　　　　　——影片《秋之白华》中的瞿秋白......318

第三编　当代电影文化修辞

第三十三章　数字技术时代电影的富贫悖谬症......325

第三十四章　中国消费文化中的悖谬：身体热消费与头脑冷思考......331

第三十五章　走向双翼制大学生电影节庆
　　　　　　——北京大学生电影节回顾与前瞻......341

第三十六章　灵活的中式类型片模式
　　　　　　——2008年内地电影的类型互渗现象......348

第三十七章　在重写历史与寻求娱乐之间
　　　　　　——我看影片《赵氏孤儿》......359

第三十八章　新世纪中国电影类型化的动因、特征及问题......365

第三十九章　上天入地难抓人
　　　　　　——近年中小成本影片的三种美学取向及困窘......374

第四十章　2011年：中国大陆电影中的悖逆景观......383

第四编　电影文化软实力

第四十一章　电影软实力及其效果层面......393

第四十二章　国家硬形象、软形象及其交融态
　　　　　　——兼谈中国电影的影像政治修辞......404

第四十三章　《阿凡达》对提升中国电影软实力的启示......414

第四十四章　教育与想象力及其他
　　　　　　——近年国产教育题材影片评述......420

后　记......429

引论：大片时代与文化论转向

本书是对 2003 年至 2012 年十年间中国电影的文化修辞状况的即时观察的汇集。此处的中国电影，是指中国大陆生产的国产片（包括合拍片）。现在回头看过去，那十年恰是中国电影所经历的以"大片"为鲜明标志的特殊时代或年代，可以显示中国电影发展史上富有特殊意义的一个时段的景观，在人们心中铭刻下中国电影快速增长中必然伴随的色彩斑驳的文化记忆。只要稍稍静心钩沉这段大片时代文化记忆，就会发现它确有诸多可供回味的地方。

这里将该十年返身设定为一个时代整体去回看，可以弥补本书各章在即时观察时可能存在的固有局限。我知道，艺术状况与时代状况之间虽然终究在根本上有其一致性，但有时也难免出现马克思和恩格斯早已指出的物质生产与艺术生产之间的不平衡性，这一点在今天尤其需要予以重视，以便避免机械唯物论偏颇。同时，电影作为以影像为中心的综合艺术门类，在发展中也自有其特殊性、多样性或复杂性，绝不是我这里就能全部概括的。不过，应当看到，大片时代文化记忆总是同那个时代社会或文化状况的变迁大势紧密相连和相互共振的，以至我不能不深深感到，梳理那个时代社会或文化状况，应当有助于把握中国电影大片时代本身的状况。

一、中国电影的大片时代

一旦尝试钩沉中国电影的大片时代记忆，首先自然会重放出那幕争相制作大片的峥嵘岁月。

大片，英文为 blockbuster，在这里是指包括大投资、大制作、大明星、大营销等在内的超大规模的电影作品生产与消费行为集合体。这个意义上的大片在中国电影界出现，其实与两部外国大片所激发的巨大冲击波密切相关：一部是 1998 年的好莱坞大片《泰坦尼克号》，它以泰坦尼克号邮轮在其处女航中触礁沉没事件为背景，讲述青年穷画家杰克在船上邂逅贵族姑娘露丝并冲破世俗偏见而坠入爱河，最终将求生机会让给露丝的故事。该片凭借特技特效镜头奇观的成功运用，营造出致命灾难环境下男女爱情的永恒性画卷，在全球（包括中国）掀起大片观影狂潮。另一部大片则是 2000 年上映的充满中国元素的《卧虎藏龙》，叙述一代大侠李慕白托红颜知己俞秀莲将青冥宝剑送交贝勒爷收藏，以表永远退出江湖之意，不期引来一连串剪不断理还乱的恩怨纠缠。该片不仅引来几乎同样的观影盛况，更在示范意义上激发出中国电影人以同样方式传播中国传统的强烈冲动。

确实，单论出道时间的早晚，中国导演陈凯歌和张艺谋在世界声誉鹊起应当略早于李安。陈凯歌 1984 年执导电影处女作《黄土地》获第 38 届洛迦诺国际电影节银豹奖，1987 年执导《孩子王》获第 8 届中国电影金鸡奖导演特别奖，1993 年执导《霸王别姬》获戛纳国际电影节金棕榈奖。张艺谋也难分伯仲。电影导演处女作《红高粱》获 1988 年第 38 届柏林国际电影节金熊奖，随后执导的《菊豆》《大红灯笼高高挂》《秋菊打官司》《活

着》等影片在国内外屡获电影奖。更为重要的是，他已数次获得奥斯卡奖提名和金球奖提名，仿佛就只差"捅破那层纸"了。如今，就连此前还默默无闻的华人导演李安，都已靠中国武侠题材影片赢得最高声誉，如接连获美国导演协会奖、第73届奥斯卡最佳外语片等4项奖、第54届英国电影学院最佳外语片等4项奖、第37届台湾电影金马奖最佳剧情片等6项奖、第20届香港电影金像奖最佳影片等9项奖，那么，早已成名而冲劲十足的中国大陆电影人，能不倍感激励和鞭策吗？李安这一劲道十足的示范，立刻刺激起张艺谋等中国电影人不可遏止的"赶超"冲动。

于是，在2002年12月14日由新画面影业公司采用新的融资方式制作和出品、由世界知名导演张艺谋执导、一批驰名世界的中国电影人加盟（李连杰、梁朝伟、张曼玉、陈道明、章子怡及甄子丹等主演，王菲演唱电影主题曲）的大片《英雄》正式公映，以超常规的视觉凸现性美学镜头，特别是色彩缤纷而令人沉醉的浓烈武侠氛围的营造，把战国末期六国侠客无名、长空、残剑、飞雪等争相刺杀秦王而最终放弃以换得天下和平的故事，讲述得美轮美奂，在中国观众中掀起空前的中国大片观影热潮，从而拉开中国电影的新时代即大片时代的帷幕。该片在北美创造出中国国产片的最高票房业绩，被《时代周刊》评为2004年度全球十大佳片第一名，获得奥斯卡金像奖提名和美国电影金球奖最佳外语片奖提名及其他众多国内外奖项。

中国电影人一定要并一定能像《卧虎藏龙》那样让中国文化传统借助中国电影而赢得世界最高声誉，这一创作动力的作用力是如此之丰盈和难以遏止，以至继《英雄》之后接二连三地和一发不可收地在中国大地点染出一幅幅中国大片景观：

2004年：《十面埋伏》（张艺谋执导）、《功夫》（周星驰执导）；
2005年：《无极》（陈凯歌执导）；
2006年：《满城尽带黄金甲》（张艺谋执导）、《夜宴》（冯小刚执导）；
2007年：《集结号》（冯小刚执导）、《投名状》（陈可辛和叶伟民执导）；
2008年：《画皮》（陈嘉上执导）、《赤壁》（上，吴宇森执导）；
2009年：《赤壁》（下，吴宇森执导）、《南京！南京！》（陆川执导）、《风声》（高群书和陈国富执导）、《十月围城》（陈德森和陈可辛执导）、《建国大业》（韩三平和黄建新执导）；
2010年：《唐山大地震》（冯小刚执导）、《让子弹飞》（姜文执导）、《狄仁杰之通天帝国》（徐克执导）；
2011年：《金陵十三钗》（张艺谋执导）、《龙门飞甲》（徐克执导）、《建党伟业》（韩三平和黄建新执导）；
2012年：《画皮Ⅱ》（乌尔善执导）、《一九四二》（冯小刚执导）、《白鹿原》（王全安执导）。

这里还只是不完全的列举，但已可大体见出十年间中国电影大片时代特有的壮观场面。这里荟萃了中国最优秀的电影人，包括大陆和香港的编剧、导演、制片人、演员等，以平均每年超过两部的超常速度，集中力量制作大片。特别是在2009年，即中华人民共和国六十华诞之年，大片出品数量竟达到创纪录的五部，使得当年成为这个大片时代大片出品的高峰年度。其中，《建国大业》开创出百余名影视明星集体出演的群星贺节片这一新方式，吸引观众纷纷前往影院观赏，制造出空前的主旋律电影消费奇观。

不过，回看这个大片时代状况可知，这个时代大片生产与消费的动力，

并非仅仅来自外部大片的刺激,而更与中国内部需要的作用力密切相关。

二、大片时代与国家战略的文化论转向

这个大片时代的勃兴,诚然与《泰坦尼克号》和《卧虎藏龙》的外部诱因有关,但更根本地取决于中国内部的强烈需要。这种强烈的中国内需,原本涉及面广泛,来自国家、企业或个人的种种需要(经济、政治或审美等)都可能在其中发挥作用,而这里只打算列举其中有突出作用的几方面为例:电影业体制保障、文化产业发展新战略、国家经济与政治发展战略的文化论转向。

首先是中国电影业的体制保障的强化。持续开放的中国电影业到2002年迎来一个标志性年份:国务院在2001年12月25日颁发的《电影管理条例》于2002年2月起实施,开启了中国电影业制度改革的新里程。该条例第17和18条分别制定如下政策:"国家鼓励企业、事业单位和其他社会组织以及个人以资助、投资的形式参与摄制电影片","电影制片单位经国务院广播电影电视行政部门批准,可以与境外电影制片者合作摄制电影片"。这从体制上规定,中国已允许多种形式的电影投资及生产了,如多种方式投资或集资乃至中外合资及合作,从而使得大片制作有了根本性的电影产业体制保障和促进措施。实际上,《英雄》所采取的新的融资方式以及一举汇集中国大陆、台湾和香港等地区电影人参与制作的方式,都体现出《电影管理条例》的体制保障作用的威力。

其次是国家文化产业发展新战略的强力牵引。推进包括电影业在内的文化产业的大发展,在2002年11月党的十六大报告制定的国家战略中业已获得一种引人注目的优先地位,明确提出"发展文化产业是市场经济条

件下繁荣社会主义文化、满足人民群众精神文化需求的重要途径",从而制定了以"完善文化产业政策,支持文化产业发展,增强我国文化产业的整体实力和竞争力"为主要内容的国家文化产业发展战略。其具体措施在于,"继续深化文化体制改革。根据社会主义精神文明建设的特点和规律,适应社会主义市场经济发展的要求,推进文化体制改革。抓紧制定文化体制改革的总体方案。……深化文化企事业单位内部改革,逐步建立有利于调动文化工作者积极性,推动文化创新,多出精品、多出人才的文化管理体制和运行机制"。这种文化产业国家战略对电影业特别是大片生产的拉动作用十分显著。当《英雄》于2003年起始在中国影坛掀起空前的观影热潮时,在国家电影管理部门的大力倡导和督导下,中国电影界迈出了大片生产、创作以及理论和批评的有力步伐。那时的一份个人记忆至今印象真切:我在2003年春天接连参加了多次由《英雄》引发的中国电影产业座谈会或研讨会,并且几乎同时应《当代电影》和《电影艺术》的约请,分别撰写了《英雄》的专篇影评文章,从而在那个特别的时段里强烈感受到国家对中国电影业发展的非同寻常的重视程度以及具体的政策扶持力度。如此,大片的生产俨然已成为国家文化产业发展的一个标志性突破口。

随后在2007年11月党的十七大报告里更进一步提升文化产业在国家文化战略中已有的地位,制定出以"推进文化创新,增强文化发展活力"为主要内容的新的战略部署。"在时代的高起点上推动文化内容形式、体制机制、传播手段创新,解放和发展文化生产力,是繁荣文化的必由之路。……创作更多反映人民主体地位和现实生活、群众喜闻乐见的优秀精神文化产品。""深化文化体制改革,完善扶持公益性文化事业、发展文化产业、鼓励文化创新的政策,营造有利于出精品、出人才、出效益的环

境。……大力发展文化产业,实施重大文化产业项目带动战略,加快文化产业基地和区域性特色文化产业群建设,培育文化产业骨干企业和战略投资者,繁荣文化市场,增强国际竞争力。"这一国家战略在中国电影界的突出实绩之一,无疑可推 2009 年 5 部大片的出品高峰现象。

而到 2011 年党的十七届六中全会做出《中共中央关于深化文化体制改革、推动社会主义文化大发展大繁荣若干重大问题的决定》,把文化的"引领"角色及其作用提到了空前的高度:"没有文化的积极引领,没有人民精神世界的极大丰富,没有全民族精神力量的充分发挥,一个国家、一个民族不可能屹立于世界民族之林。……没有社会主义文化繁荣发展,就没有社会主义现代化。在新的历史起点上深化文化体制改革、推动社会主义文化大发展大繁荣,关系实现全面建设小康社会奋斗目标,关系坚持和发展中国特色社会主义,关系实现中华民族伟大复兴。"这里的国家战略部署的引人注目之处在于,2020 年国家文化改革发展奋斗目标之一在于"文化产业成为国民经济支柱性产业,整体实力和国际竞争力显著增强"。2012 年党的十八大报告这样总结文化及文化产业的成就:"文化软实力显著增强。社会主义核心价值体系深入人心,公民文明素质和社会文明程度明显提高。文化产品更加丰富,公共文化服务体系基本建成,文化产业成为国民经济支柱性产业,中华文化走出去迈出更大步伐,社会主义文化强国建设基础更加坚实。"这样的总结正是为了进一步突出文化及其产业重要的"引领"作用。而大片时代的出现及其出品高峰的到来,显然与这种国家战略规划在电影业领域的具体要求密切相关。中国电影业已寄托着"实现中华民族伟大复兴"的重任,大片时代的产生无疑不可能脱离这样的文化产业发展战略背景。

最后,或许最具根本性意义的方面之一在于,国家经济与政治战略的

文化论转向的倾斜作用。有意思的是，在这十年里，国家经济和政治都不约而同地逐渐聚焦于文化及文化产业，直到呈现出国家经济与政治战略的文化论转向。当然，正像"两个文明一起抓"的口号所标明的那样，在注重经济和政治的同时注重文化及其产业的作用，早已成为国家战略不可分割的组成部分，但确实，与过去偏重"以经济建设为中心"相比，在这个十年时段中，文化及文化产业的地位逐步地变得越来越突出，直到上升为国家软实力的重要组成部分，甚至被视为与经济硬实力和政治硬实力等相平行而不可或缺的国家实力的鲜明标志。不妨回看下面的表述。党的十六大报告指出："全面建设小康社会，必须大力发展社会主义文化，建设社会主义精神文明。当今世界，文化与经济和政治相互交融，在综合国力竞争中的地位和作用越来越突出。文化的力量，深深熔铸在民族的生命力、创造力和凝聚力之中。全党同志要深刻认识文化建设的战略意义，推动社会主义文化的发展繁荣。"这里强调了文化与经济和政治相互交融及作为综合国力组成部分其地位和作用愈益突出的事实。党的十七大报告中语气又加强了："当今时代，文化越来越成为民族凝聚力和创造力的重要源泉、越来越成为综合国力竞争的重要因素，丰富精神文化生活越来越成为我国人民的热切愿望。要坚持社会主义先进文化前进方向，兴起社会主义文化建设新高潮，激发全民族文化创造活力，提高国家文化软实力，使人民基本文化权益得到更好保障，使社会文化生活更加丰富多彩，使人民精神风貌更加昂扬向上。"文化甚至成为"中华民族伟大复兴"的重要标志："中华民族伟大复兴必然伴随中华文化繁荣兴盛。要充分发挥人民在文化建设中的主体作用，调动广大文化工作者的积极性，更加自觉、更加主动地推进文化大发展大繁荣，在中国特色社会主义的伟大实践中进行文化创造，让人民共享文化发展成果。"

引论：大片时代与文化论转向

这种文化地位和作用的强化，恰恰反过来表明国家经济和政治对文化的依赖性在日益增长。一个显而易见的经济数据在于，到 2001 年，我国国内生产总值已达到 9.5933 万亿元，比 1989 年增长近两倍，年均增长 9.3%，经济总量已居世界第六位，居民生活水平总体上实现由温饱到小康的跨越。2002 年，中国国内生产总值为 12.372 万亿元，占世界的 3.8%，相当于美国的 11.8%，继续保持世界第六位。相比之下，中国香港位居第 28 位，中国台湾位居第 17 位。而国内生产总值位于世界前十位的国家分别是美国、日本、德国、英国、法国、中国、意大利、加拿大、西班牙和墨西哥。[1] 到 2011 年，我国国内生产总值达到 47.3 万亿元，经济总量从世界第六位跃升到第二位。这种经济数据增长和大国地位确立的事实，使得国家战略在制定时多了理性的冷峻和筹划，清晰地意识到经济增长所必然伴随的副作用。正如 2012 年党的十八大报告所指出的："一些领域存在道德失范、诚信缺失现象；一些干部领导科学发展能力不强，一些基层党组织软弱涣散，少数党员干部理想信念动摇、宗旨意识淡薄，形式主义、官僚主义问题突出，奢侈浪费现象严重；一些领域消极腐败现象易发多发，反腐败斗争形势依然严峻。"这里点出的问题症结之一，正在于人们的精神、心灵或信仰领域出现严重缺失状况，它们大多可以归结为文化症候，从而急需以优先发展文化和文化产业的方式去加以救治。

正是国家经济和政治领域的缺失和需求产生出优先发展文化和文化产业的动力，而后者恰恰是充满针对性地要解决现实的经济及政治领域中产生的越来越强烈的文化"引领"需要。也就是说，当文化产业被列为"国民经济支柱性产业"时，文化实际上已被赋予了一种重要角色——国家经

[1] 参见《2002 年中国 GDP 仍居世界第六》，《四川省情》2003 年第 11 期。

济建设和政治建设中一种具有"引领"作用的重要元素。如此才可能理解党的十八大报告中制定的国家战略系统中文化的导引性功能:"文化是民族的血脉,是人民的精神家园。全面建成小康社会,实现中华民族伟大复兴,必须推动社会主义文化大发展大繁荣,兴起社会主义文化建设新高潮,提高国家文化软实力,发挥文化引领风尚、教育人民、服务社会、推动发展的作用。"文化在这里被形容为民族的"血脉",人民的"精神家园",确乎成为国家战略中的灵魂性角色或元素了。而此时进一步提升文化的战略地位,则确实有着不容忽略的现实针对性和务实指向性:"增强文化整体实力和竞争力。文化实力和竞争力是国家富强、民族振兴的重要标志。要坚持把社会效益放在首位、社会效益和经济效益相统一,推动文化事业全面繁荣、文化产业快速发展。……促进文化和科技融合,发展新型文化业态,提高文化产业规模化、集约化、专业化水平。"这种国家经济与政治战略的文化论转向,加上国家领导人在具体施政时对外国大片的开放态度和对自身大片生产的着力倡导和鼓励,对大片生产的提速及大片时代的到来起到了不容置疑的推动作用。

概括上述三方面的缘由,正有助于回头审视中国电影业大片时代得以兴起的原因。当电影业体制保障、文化产业发展新战略及国家经济与政治战略的文化论转向都共同地为中国式大片的快速增长准备充足条件、铺平道路或提供强烈内需时,大片飞速生产的奥秘就变得可以理解了:大片生产的动力乃至目标,正是为了维护经济建设与文化发展之间的大致平衡,建设与世界第二大经济体相匹配或适应的世界第二大文化体,也就是在发展世界第二大经济大国的同时建设世界第二大文化大国或强国。对此,不妨理解以下数据对比。在2002年,中国电影市场票房收入仅为9.2亿元,总量很低,其中进口影片票房收入为4.2亿元,市场占有率接近50%,而

中国内地影片和内地、香港合拍片基本上各占票房收入25%左右的市场份额。不过，经过大片时代十年的发展，到2012年，中国电影总票房已高达170.73亿元，为2002年的18倍。其中，进口片88亿元，为2002年的20倍；国产片已攀升到82.73亿元，为2002年的16倍。虽然中国国产片票房仍旧只是接近于与进口片的平衡态势，但中国电影市场总量成功地实现了高速增长，超越日本成为仅次于美国的世界第二大电影市场。[1] 这个数据颇为有趣：当中国成为世界第二大经济体时，也同时成为世界第二大电影市场。这种高速增长也使好莱坞认识到中国电影市场日益增长的保持自身市场统治力的重要性。据报道，美国电影协会负责人克里斯·多德注意到，在全球十大电影市场中，中国电影市场的增长速度最快。[2]

如果说，大片时代兴盛的动力主要来自国家电影体制保障、文化产业发展战略和国家经济与政治战略的文化论转向（当然远不限于此），那么可以在同样的视角上说，大片时代的退潮或衰落的缘由则实在要简单得多：上述主要来自国家和产业层面的体制及战略保障，是无法确保大片本身的美学质量和品位的，因为电影无论是大片还是常规片，都首先要看其美学质量和品位，否则观众不答应！《十面埋伏》《夜宴》《无极》《南京！南京！》《金陵十三钗》等大片在作品品质上各自所产生的负面效应说明，大片本身仅仅凭借大投资、大明星和大营销等贪多求大之举是无法确保艺术质量的。相比之下，中小成本影片《万箭穿心》同时赢得观众和专家的好评，青年演员徐峥自编自导自演的《人再囧途之泰囧》竟一举创造国产

[1] 据中国文学艺术界联合会组织编写的《2012中国艺术发展报告》，中国文联出版社2013年版，第80页。

[2] 纳兰容若：《历年中国电影票房收入一览表（2002—2013年）》，参见 https://www.taodocs.com/p-516070143.html。

片票房新纪录（12.67亿元）。冯小刚导演自己的实践也在一定程度上有其说服力：大投入和精心制作十余年的《一九四二》（1.38亿元）居然在票房上输给了小投入和轻松摄制的《私人订制》（7.18亿元）。这些对比事实或许各有其不同内情，但足以表明，小片可以好，好片未必大，大片未必好，也就是说商业或市场开发未必能换来艺术成就。真正重要的还是按照电影艺术的特殊规律去体验生活、规划投资、进入创作过程、精心从事制作、展开合理营销及进行文化消费等，而非像抓经济建设那样一味地仅仅靠大投资、大制作等包揽一切。[1]

这样看来，单凭大投资和大制作而缺乏应有的心灵感动的所谓大片，必然被观众所看低乃至唾弃。而相应地，大片时代在风光十年后急速衰落，也体现了必然性。2013年党的十八届三中全会做出"全面深化改革"的战略部署并提出"稳中求进，稳中有为"的要求，大体相当于宣告昔日大片时代已无可挽回地走向终结。当然，大片时代终结不等于大片生产的终结，只是转变为根据具体情况而分别推进大片及中小成本影片的生产，不再一味地奢求"大"了。

[1] 这一点从当时国家文艺工作主管领导的清醒反思中可见一斑："文艺精品反映着一个国家、一个民族的文化创新能力和创造水平。这些年，我国影视作品中不乏思想性艺术性观赏性俱佳的优秀作品，但真正振聋发聩的大作佳作还不多。一个重要原因，就是潜心创作不够、精心磨砺不够。实践告诉我们，一分耕耘一分收获，有付出才会有回报。如果心浮气躁、赶进度、赶场子，不花时间体验，不下功夫琢磨，是不可能拍出好作品的。必须把提高质量水平摆在突出位置，下更大的功夫、花更大的气力，以'十年磨一剑'的精神，辛勤耕耘、用心创造，打造出更多无愧于时代、无愧于人民，经得起历史检验的影视精品。"据刘云山在2010年9月26日影视创作座谈会上的讲话，参见 http://news.cntv.cn/china/20100930/103848.shtml。

三、大片时代的斑驳记忆

大片时代的十年里,并非仅有大片独领风骚或令人生厌,而是大片与中小成本影片及新媒体营销等多重景观交相辉映,共同编织起一幅多彩多姿的斑驳记忆图。

首先,至今记忆犹新的是喜大重商气象,即喜欢生产大片及重视相应的商业美学及艺术市场开发。自从《英雄》开启先河后,《赤壁》不惜以上下两部的宏大规模重述三国赤壁故事,以大投资、大明星、大场面等烘托出三国争霸的视听盛宴,尤其引人注目的是居然特别突出"传说"中周瑜夫人小乔在这场事关三国命运的重大事变中的关键角色。这一情节设置难免引发学界及素有读史兴趣的观众的热议。先后出现的大片《建国大业》和《建党伟业》在主旋律题材的商业化营销和消费上迈出了空前的一大步:在盛大的奇观场面中分别刻画1949年中华人民共和国建国和1921年中国共产党建党的曲折历程,通过荟萃百余位影视明星而让中国现代史上众多风云人物及其生活场景活灵活现于影像系统中,刺激起普通观众的强烈好奇心,也为新中国成立60周年和建党90周年两大节庆营造喜乐氛围。但同时也伴随争议之声:历史戏和现代戏诚然可以讲求大片制作及强化明星、娱乐等商业美学元素,但根本点还是艺术品位不能因此而降低甚至遭到忽视。

同样令人难忘的还有崇古羡洋的景观,也就是崇尚古装戏并以此力争获取国际重要电影奖项。《十面埋伏》是张艺谋继《英雄》之后执导的第二部大片,讲述晚唐两捕快刘捕头和金捕头先后爱上舞伎小妹的迷离曲折的故事。冯小刚也及时涉足大片领域,其执导的《夜宴》据《哈姆雷特》改编,不过将故事背景挪移到中国五代十国时期,讲述篡位君王厉帝、婉

后、太子无鸾、未来太子妃青女、太尉殷太常及其子殷隼等之间的微妙关系和惊心动魄的缠斗，显示出宫廷争斗中个人欲望与权力、爱情及死亡等的错综复杂的关联，但令中国普通观众对剧情产生隔阂。陈凯歌执导的《无极》叙述命运女神在权力与真爱之间制造重重障碍的故事，突出出身贫穷的王妃倾城为得到毕生真爱备尝艰辛的过程，她需要真爱自己的昆仑奴与北公爵无欢、大将军光明之间展开一场残酷的爱情角力。该片呈现出非中非西、亦中亦西的悖逆特点，令普通中国观众大惑不解。张艺谋执导的《金陵十三钗》强化了战火中丽人的勇敢与献身姿态，但其中牵涉的难以掌控的日本兵、外国传教士及妓女等敏感因素使得该片美学成就及效果大打折扣。一个相伴随的问题在于，是否应当把这些大片获得奥斯卡奖等国际顶级奖项作为其成功的唯一标志？当它们继《英雄》之后竞相冲击大奖而最终铩羽而归时，中国电影业及观众又做何感想？

再有就是视听优先效果的营造。这一时段几乎每部大片都争相仿效《英雄》的视听盛宴范例，都挖空心思地特别注重视觉奇观化镜头的打造。《十面埋伏》沿袭了张艺谋自己的奇观化套路，其中小妹美妙绝伦的轻歌曼舞场面和金捕头与小妹在漫天遍野花海中共坠爱河的浪漫场景等，都堪称中国电影史上令人过目难忘的视听奇观镜头。《满城尽带黄金甲》仿佛无可遏止地在古装加奇观化的道路上狂奔，这部据曹禺话剧《雷雨》改编的影片讲述大王得胜回朝后直觉宫廷已悄然生变，王后与大王子竟滋生乱伦之恋，小王子、大王子和宫女间的三角恋更加微妙，以上诸方引发错综复杂的矛盾冲突，直到在危机总爆发中各自付出惨重代价。而主要人物在服装造型上的精心谋划让电影获2007年度奥斯卡金像奖最佳服装设计奖提名。就连《唐山大地震》这样的当代社会重大危机题材影片，也格外注重大地震过程中自然与人的生存境况场面的奇观化特征，以增强其对观众

的吸引力和震撼力度。姜文执导的《让子弹飞》标志着这种奇观化浪潮抵达一种美学与文化绝境。该片讲述北洋年间中国南部发生的江湖侠义故事：在令人产生视觉惊叹的浪漫而狂放的火车劫案场面后，绿林悍匪张牧之（姜文饰）、通天大骗老汤（葛优饰）及南国一霸黄四郎（周润发饰）三人之间在鹅城展开了一连串扑朔迷离的精彩混战，上演一幕幕具有反讽意味的悲喜混杂剧。重要的是，观众在观赏到那些看似荒诞不经的情节、场面或画面之后，其实也可以展开丰富的想象和联想，使得中外历史上那些相关的荒诞性情节、场面或画面联系起来，有利于深入地反思和批判现实中的相关症候。

更值得铭刻进记忆之中的，应当首先是具有大片时代里程碑标记的《集结号》的出现，及其所展现的普通观众、文化人及艺术管理者之三景交融的景观。尽管冯小刚及其影片在当前电影学术界、文化界和普通观众中都存在程度不同的争议，有时甚至是巨大争议（如《夜宴》《非诚勿扰》《一九四二》《私人订制》等），但我个人仍然认为，他的《集结号》足以成为中国电影大片时代的代表性作品或里程碑之作。《集结号》以九连连长谷子地为主人公，先是讲述他率领47名战士在汶河战场舍生忘死阻击敌军的经过，后又叙述他为牺牲的战友四处讨要公道的曲折故事。这两部分内容都讲述得惊心动魄、荡气回肠，令人叫绝地呈现出中国式侠义精神的深厚意味及当代意义。该片的关键情节核在于"信义"二字：信，是指信赖或信任，即诚实不欺骗；义，是指行义，即当正道不通时全力以个体的超常规言行去重新寻找正道。全片将"信义"二字置于谷子地的整个生命历程的核心位置，贯穿于他率军拼死血战和坚韧不拔地为牺牲战友讨要公道的全过程，意味深长地呈现出中国传统价值体系中"二人"关系之信义元素的现代生命力。我们看到，谷子地与战友间的"二人"关系体现为

情同手足、生死相依、一诺千金的情义。其中的一个人物关系线索在于，指导员王金存在战火中的成长和精神巨变都深得谷子地义无反顾的帮助，而王金存牺牲前的郑重托付又令谷子地不禁为之终生奋斗。重要的是，当谷子地发现战友们死战殉职后竟无烈士名分，就义无反顾地走上为兄弟们讨要正义之路。影片重点讲述的正是谷子地如何为战友讨要正义而不惜付出自身的代价——舍弃个人安乐而一心成全别人。他加入炮兵转战南北，再到朝鲜战场，其唯一的动力似乎就是为牺牲的战友讨回应有的荣誉。他的讨义之路并不孤单，王金存的遗孀孙桂琴被他成全改嫁团长赵二斗后，这对夫妇都以无私情义去协助他，直到最后讨回公道。影片的成功之处正在于，凸显出依托于情义传统的兄弟情及信义之旅对人生的超乎寻常的重要性。这种重要性甚至通过观众的观赏而显得意义蕴藉深厚而又绵长，再生发或拓展出种种更加多样的意蕴。可以简要地概括说，至少已经生发或拓展出相互交融的三重意义：第一重是普通观众可借机宣泄由日常生活的不平或挫折而生的怨气及对侠义英雄的崇拜和喜爱；第二重是知识分子或文化人从中品味出精英人物的自由思想精神；第三重是政府管理者可从中找到当今社会需要的集体主义意识和英雄主义气概。而这种三景交融的意义恰是由这部影片自身创造出来的。

引人注目的是倚网制胜现象的出现及其风行开来，其标志就是2011年11月11日与"光棍节"的创立相伴随的《失恋33天》在网民中的火热消费。该片改编自同名网络人气小说，而且影片演职人员的选择、营销以及消费都主要倚靠互联网平台和网民大众，从而创造出主要依赖于互联网等新媒体而取得票房成功的典型案例。后来的一系列营销火爆的影片如《捉妖记》《夏洛特烦恼》等都沿袭了这种倚网制胜之道。而这一点业已成为当前中国影视发展的一种常态现象。

还有一点也需重视,这就是小新领先,即小成本投入和新人导演成为中国电影发展的引领性力量。这一点的突出案例无疑首推知名演员徐峥的导演处女作《人再囧途之泰囧》。在《人在囧途》中担任主演的徐峥转而在《人再囧途之泰囧》中同时担任编剧、导演和演员三种角色,他与王宝强等的表演合作使得该片以小成本投入居然创造出该年度中国国产片票房的新纪录。徐峥以小成本投入和新人担纲导演重任而创造空前的新业绩,集中代表了小新领先的新趋势。[1]

最后,还有一种情形必须重点指出,即港风北融。这就是香港影人携带其喜剧片和动作片传统北上内地,参与到多种影片的生产过程中,特别是对主旋律影片的制作加以重点改造,通过将港式喜剧片和动作片元素加以转化,用于主旋律理念的再现,从而实现作为南部电影模块的港式喜剧片和动作片传统(简称喜动传统)与作为北部电影模块的内地主旋律影片所携带的和谐稳定的国家诉求之间的愈益深层的交融,以及审美再生产。这种港风北融突出的标志性成果,有前面列举的周星驰的《功夫》、陈可辛和叶伟民的《投名状》、陈嘉上的《画皮》、吴宇森的《赤壁》、高群书和陈国富的《风声》、陈德森和陈可辛的《十月围城》、徐克的《狄仁杰之通天帝国》和《龙门飞甲》等大片,还可举出叶伟信执导的《叶问1》(2008)和《叶问2》(2010),以及王家卫执导的《一代宗师》等。这其中特别是《十月围城》,通过讲述纯然虚构的香港各界以自我牺牲精神奋勇保护孙中山的故事提供了重要的启迪:港式喜动片传统也可以成为主旋律元素赖以

[1] 这种新趋势所产生的现实拉动效果之一,是在 2014 年由国家新闻出版广电总局电影局发起、电影频道节目中心主办的"中国电影新力量推介盛典"上,被称为"中国电影新生代跨界导演"的 11 人得到首批推介,包括韩寒、郭敬明、邓超、俞白眉、陈思成、李芳芳、肖央、郭帆、陈正道、田羽生、路阳。

传播和拓展影响力的重要的美学途径，甚至是在当代实现社会动员的更加有效的美学途径。

四、从喜动片时代回看大片时代文化记忆

走出大片时代五年来，中国国产片的上升势头不可谓不迅猛：2013年总票房为217.69亿元，2014年稳步增长至296.39亿元，2015年骤然飞升至440.69亿元（增长达48.69%，增幅近一半），2016年增幅虽然趋缓，但也已达455.21亿元，而2017年截至10月16日已达462.91亿元，照此趋势全年有望突破600亿元大关。随着电影总票房的不断增长，2013年至2017年中国内地影市在全球的份额也在逐年攀升，现在中国内地市场已经成为全球第二大票仓：中国内地市场的全球市场占比上升了8.72个百分比，从9.19%升至17.91%，成为全球电影市场的重要一员。[1] 这表明，中国国产电影不仅在全球电影市场的影响力大增，而且在整个中国艺术家族中的地位和影响力也在迅速攀升，成为中国艺术家族中扮演最重要角色的两个大众艺术门类之一（另一大众艺术门类为电视艺术）。在这样的背景下回头审视这五年所展现的新时代具备的特点，有可能与大片时代呈现出更加清晰的异同关系。

如果说，从大片时代可以透视出中国文化本身在国家经济与政治生活中的重要性稳步增强的景观，那么，大片时代之后的五年（2013—2017），则可视为中国文化的传统性在国家经济与政治生活中的重要性急速上升的

[1] 此处有关分析数据引自搜狐娱乐报道：《从2013到2017，国产片这5年发生了什么?》，参见 https://www.sohu.com/a/199225287_669637。

时代。从一般地表述中国文化，到如今特别地表述中国文化中的传统元素及其引领作用，这集中体现了中国文化传统在当前中国社会中具有非同寻常的重要地位和作用。而站在这一新时代背景下回望大片时代，可以更清晰地梳理出当代中国社会的演变节奏的特点。

如果说，大片时代电影文化的重心在于瞄准世界文化潮流前沿而打造中国文化的当代新形态、建构中国文化的当代新范式，因而特别注意寻求追赶西方当代电影文化范式的新节律；那么，大片时代之后的这个新时代，则建立在对大片时代的得与失的反思基础上，其反思的结果表现为强烈地意识到不应简单地追赶世界文化前沿风潮，而应更多地致力于重塑中国文化传统在当代生活中的新权威及其深长魅力，而实现这一目标的美学途径不在于一般的文化论转向，而在于更深层次的文化传统引领。正是以大片时代的《十月围城》为代表的港风北融经验，给这个新时代留下了一个重要启迪：港式喜剧片和动作片传统可以成功地效力于主旋律理念下的影像表达，如对文化传统的引领作用的表达需要。在新时代借鉴港风北融经验，意味着要使港式喜动片传统与主旋律影片的和谐稳定诉求之间产生并实现更深层次的融合，使得主旋律理念借助喜动片方式而赢得更广大的电影观众。在这个意义上，不妨把这股以改进后的港式喜剧片和动作片方式去传达中国文化传统的当代意义的电影潮流，称为喜动片潮流。而当这种喜动片潮流成为这个时代的电影主潮时，不妨把这个时代也随之称为喜动片时代。这样，与中国电影的大片时代从国家战略的文化论转向中吸取动力源不同，中国电影的喜动片时代转而从国家战略的传统论转向中获取喜剧片和动作片成为主要表达方式的动力源。

这个喜动片时代，不再一般地强调中国当代文化向世界文化前沿看齐，而是特别突出中国文化中的传统元素在当代生活中的创造性转化。这

里的中国文化中的传统元素,应当属于一种比单纯的古典传统含义更加宽泛的通称,至少包含三层含义:第一层是指中国古典文化传统,简称中国古典性传统;第二层是指中国现代革命文化传统,简称中国现代性传统;第三层是指中国特色社会主义文化传统,简称中国当代性传统。

从近五年来中国国产片中富于社会影响力的影像表达看,也就是说从票房高及社会影响力强劲的视角看,喜动片时代之中国电影在寻求中国古典性传统、中国现代性传统和中国当代性传统的审美表达上,都呈现出前所未有的诸多新气象。首先,在中国古典性传统表达方面,《西游·降魔篇》(2013)属于奇幻与动作的结合,《一代宗师》(2013)则是武侠与动作片的交融,《捉妖记》(2015)开掘奇幻片的新形态,《西游记之大圣归来》(2015)和《大鱼海棠》(2016)都以动画片样式传达出古典传统的魅力。其次,在中国现代性传统表达方面,《智取威虎山》(2014)以动作片方式重写人民军队的英雄传奇,《驴得水》(2016)在喜剧性与反讽性的交织中剖析似曾相识的现代生活图景,《建军大业》(2017)、《血战湘江》(2017)、《龙之战》(2017)以动作片方式分别重新讲述现代和近代重要战役的历史意义。最后,在中国当代性传统表达方面,《心花路放》(2014)、《夏洛特烦恼》(2015)、《煎饼侠》(2015)、《港囧》(2015)等共同凸显了喜剧片甚至轻喜剧性的表现力,《中国合伙人》(2013)、《私人订制》(2013)、《滚蛋吧!肿瘤君》(2015)、《美人鱼》(2016)等带有突出的喜剧性,《湄公河行动》(2016)和《战狼2》(2017)是以港式动作片方式去传达主旋律理念的力作,《老炮儿》(2015)则是以冯小刚为代表的北部电影模块中的喜剧片元素与港式动作片元素某种形式交融的结果(其中还交织着以"小鲜肉"为代表的"韩流"元素等)。

置身于喜动片时代回望,大片时代其实是为当前的新时代留下了一些

有用的东西的。

最引人注目而又颇为重要的是,自《英雄》上映以来十年间所掀起的阵阵大片狂潮,不断搅动起社会舆论的新热点,持续吸引公众纷纷进入或重返电影院观看被他们高度期待的国产片,这些无疑为喜动片时代中国电影市场的复苏和电影文化的兴盛奠定了观众基础。没有观众的热烈期待,哪来中国电影的黄金机遇期?由此看,大片时代成功地把观众请回影院,这一功绩无疑需要记取。

再有就是,大片时代突出了或反映了文化元素而非经济元素在中国当代社会生活中的引领作用,这几乎可以涵盖国家战略层面与普通公众日常生活层面。而正是这种文化论转向为喜动片时代的传统论转向提供了必要的铺垫,因为对传统的重视恰是文化论转向的题中应有之义,也就是它的自然延伸。

还有,集中力量生产大片的产业过程,实际上加速了中国内地北部电影模块、西部电影模块与来自港台的南部电影模块之间在影片生产和营销等实质层面的交融性生长,其突出的电影美学成果之一无疑就是港风北融。试想,假如没有大片时代由《十月围城》等积累的美学经验,就不可能有喜动片时代的《智取威虎山》《美人鱼》《湄公河行动》《战狼2》等港风北融更加大胆和成功的美学历险之作。特别是《智取威虎山》和《湄公河行动》分别是红色经典改编和事关当前国家形象之作,都是不能有任何政治闪失的美学与政治双重历险。把这样的重大题材之重担果断交给擅长喜剧片或动作片的香港电影人承担,确实是以往不可想象的历险,但结果是都成功了——从中无疑可以回放出大片时代所实行的政治与美学实验在现在所收获的双重回报。

最后,大片时代开启的倚网制胜经验,到喜动片时代已变得更加蔚为

大观。大凡高票房影片，多不惜借助倚靠互联网制胜的新兴媒体的营销，即一般所谓的新媒体营销。

由此可见，大片时代与喜动片时代之间，不存在简单的断裂，而是有着既断而实连的相互联系。不如说，喜动片时代恰恰可以视为大片时代一种必然的调节式推进的结果。调节式推进，意味着不是对前一阶段的全盘否定或全盘继承，而只是一种有所改变或修正的进展。那被改变或修正的，主要是急于求成地以大投资、大制作、大明星、大营销等大投入以换取高票房和获取世界顶级电影节大奖的幻想，这一点就像那个时代中国政府以大投资等换取经济增长高速度之举一样。被改变或修正后的结论，恰恰主要就在于以下几点：在电影投资上，与其贪多求大，不如小或居中；在电影内容导向上，固守文化论不如传统论；在电影制作方式上，港风北融成为电影成功的良药；在电影风格上，悲剧或正剧似乎都不及喜剧片和动作片。

第一编 大片时代景观

第一章

眼热心冷：中式大片的美学困境

起步于 2002 年的中式大片虽已五岁，但同以好莱坞为代表的国际电影市场相比无疑还极稚嫩。我说的中式大片或中国式大片是指由我国大陆电影公司制作及导演执导的以大投资、大明星、大场面、高技术、大营销和大市场为主要特征的影片。称得上这类影片的目前有《英雄》(2002)、《十面埋伏》(2004)、《无极》(2005)、《夜宴》(2006)、《满城尽带黄金甲》(2006)。鉴于这几部大片无一例外地都以古装片形式亮相、叫阵，也可称为中式古装大片。如果中式大片从现在起会有一个漫长的未来，而目前仅仅属于其起始阶段，那么，我不妨尝试把这起始阶段称作中国电影的古装大片期或大片古装期。同以冯小刚为代表的贺岁片已初步建构大陆类型片的本土特征并成功地赢取国内票房相比，[1]这古装大片期却从一开始就陷入热捧与热议的急流险滩而难以脱身，极端的例子要数因无名青年胡戈的《一个

[1] 王一川：《中国大陆类型片的本土特征——以冯氏贺岁片为个案》，《文艺研究》2006 年第 7 期。

馒头引发的血案》的恶搞竟变得声名狼藉的《无极》了。堂堂"大"片竟一举"败"给区区无名"小"戏仿，甚至引来似乎全国范围内的拍手称快，可想而知大导演陈凯歌及大明星们该有何等震怒和郁闷了。对古装大片面临的诸种问题做全面探讨非本文所能，这里仅打算从美学角度去做点初步分析，看看这批中式大片究竟已经和正在遭遇何种共同的美学困境，并就其脱困提出初步建议。

可以看到，这批中式大片不约而同地精心打造一种几乎无所不用其极的超极限东方古典奇观，简称超极限奇观。超极限奇观是说影片刻意追求抵达极限的视听觉上的新奇、异质、饱满、繁丰、豪华等强刺激，让观众获得超强度的感性体验。从《英雄》中秦军方阵的威严气派和枪林箭雨、飘逸侠客的刀光剑影、美女与美景的五彩交错，到《十面埋伏》中牡丹坊的豪华景观和神奇的竹林埋伏，到《无极》里的超豪华动画制作及《夜宴》里的宫廷奢华（如花瓣浴池），再到《满城尽带黄金甲》里的雕梁画栋、流光溢彩，观众可以领受到仿佛艳丽得发晕、灿烂到恐怖的超极限视听觉形式。可以斗胆地说，中国大陆百年电影史上还从来没有过影片群能像这几部大片这样，集中全部美学智慧而把古代宫廷生活拍摄得如此金碧辉煌、花团锦簇、美艳无比。正是在打造中国电影的超极限奇观这一特定意义上，如果将来的电影史家要为这批古装大片评功摆好，当是不致过分牵强的，从而它们在中国电影的奇观制造方面的贡献应该不会被抹杀。

但是，问题在于，尽管有如许超极限奇观镜头，有如许特出的电影美学建树，为什么许多观众看后仍是不买账，甚至表示失望之极？相应地，为什么中国大陆当今尤其富有世界声誉和据信拥有民族品牌理想的三位大牌导演陈凯歌、张艺谋和冯小刚，如今凭借堂皇古装大片非但不再能如愿

征服观众,相反却屡屡被观众申斥和唾骂?罪在超极限奇观本身?这种简单的指责是站不住脚的。不应当忘记,早在《黄土地》(1984)和《红高粱》(1988)里,我们就曾分别目睹过荒凉沉默的黄土大地与野性而神奇的红高粱地,那些充满感性冲击力的奇观镜头并没有让观众生出今天面对这些超极限奇观大片而有的诟病或讥讽。那场由第五代所发动的"电影革命"力图在视觉奇观中呈现人的自由生命体验及其反思,因而属于一种"看与思的双轮革命"。"《红高粱》成功地把《黄土地》开创的看与思的双轮革命推向一个空前绝后的顶峰。它的关键突破在于:让观众不仅像在《黄土地》中那样旁观地'凝视'和反思,而且对奇观镜头的凝视中情不自禁、设身处地地体验或沉醉,并在体验或沉醉中触发对于人的生命更深沉的反思。这就在个体感性体验基点上成功实现好看与好思的融会。"[1] 可见,按理说,无论是当年第五代创造的视觉奇观还是今天中式大片提供的超极限奇观,它们本身并不必然地构成奇观影片的美学罪过。如果要径直怪罪到奇观或超极限奇观上,那实在有点冤。

我以为,真正要紧的原因不难点穿,至少有三点可以提出来探讨:一是有奇观而无感兴体验与反思;二是仅有短暂强刺激而缺深长余兴;三是宁重西方而轻中国。

第一,从观众的观看角度看,在这一幕幕精心设置的超极限奇观的背后,却难以发现像《黄土地》和《红高粱》那样在奇观中体验与反思生命的层面,也就是说只有奇观而不见生命体验和反思。这样,这些超极限奇观影片就不再属于"看与思的双轮革命",而只剩下"看"(奇观)的"独

[1] 王一川:《从双轮革命到独轮旋转——第五代电影的内在演变及其影响》,《当代电影》2005年第3期。

轮旋转"了。丧失了生命体验与反思的奇观还有什么价值？

第二，进一步说，从中国美学传统根源着眼，这些大片在其短暂的强刺激过后，却不能让中国观众牵扯、发掘出他们倾心期待的一种特别美学意味。这种对于蕴涵或隐藏在作品深层的特别美学意味的期待，就存在于以"兴"或"感兴"为代表的古往今来的中国美学传统中。以"兴"或"感兴"为核心的中国体验美学传统，一向标举与体现如下特色：艺术是对人的生命"感兴"的表达，即是对个人独特的生命体验的表达；艺术创作依赖于"感兴"和"伫兴"，要求艺术家不仅善于寻求个体体验，而且更善于把这种体验储存在心中以便期待某种瞬间的艺术领悟和发动；艺术作品是"兴象"的结晶，要通过符号系统创造出充满体验的活生生的形象；观众在鉴赏时要善于以"兴会"去感悟艺术家寄寓其中的独特体验，尤其是那种蕴藉深厚、余味深长的"余兴"或"兴味"。就眼下的古装大片来说，当中国观众以这种感兴美学传统赋予他们的审美姿态去鉴赏时，必然要习惯性地从令他们眼花缭乱的超极限奇观中力图品评出那种由奇而兴、兴会酣畅和兴味深长的东西。如果在豪华至极的超极限奇观背后竟然没有兑现这些美学期待，他们能不抱怨或讥讽？

第三，上述两方面问题的形成，还需从古装大片的直接的全球电影市场意图去解释，因为正是这种意图或明或暗地制约着编导的电影美学选择。这其中关键的一点就在于，这些中式大片的拟想观众群体首要的并非中国观众而是西方观众及国际电影节大奖评委。这就使得以东方奇观去征服西方观众及评委成为首务，至于中国观众对待奇观的期待视野如何，就远远是次要的了，可谓宁重西方而轻中国。这样，中国观众观看这些东方奇观时总觉得"隔"了一层，无法倾情投入自己的感兴，就不难理解了。另一方面，国际电影市场及电影节评奖的偏好或口味是变幻莫测的，很可

能出现"市场疲劳",你想迎合却未必就能成功。[1] 上述影片先后冲击奥斯卡等一流电影节均铩羽而归,也是不应奇怪的。一方面主动迎合国际市场却屡屡受挫,另一方面连本土观众的芳心也无法抓牢,古装大片面临的困境就可想而知了。这种困境既是市场的也是美学的,市场选择制约美学选择,美学选择又反过来加重市场选择的后果,于是形成一种美学困境与市场困境交织的双重困境。

当然,如果不加分析地全盘斥责说这五部大片一点也不考虑人的生存感兴,那肯定是有失公允的。张艺谋等在自己的大片里,其实还是或多或少地注意到个人命运的刻画,特别是对处于浩大历史进程中的独立个体的无可回避的悲剧命运的刻画,从而多少可以撩拨起中国观众的情怀。《英雄》向观众讲述关于刺秦的故事,是要回答通常悲剧要回答的谁是真英雄的问题。赵国后人无名(李连杰饰)、残剑(梁朝伟饰)、飞雪(张曼玉饰)、如月(章子怡饰)、长空(甄子丹饰)等侠客争相刺杀秦王。无名在长空、飞雪和残剑的舍身义举帮助下终获绝杀秦王的机会,但在得手前的瞬间却获得顿悟:拥有一统天下权力的秦王才是能给天下带来和平的真"英雄"。于是,他毅然选择放弃,随即为天下和平而甘愿丧生于万箭之下,以个体血肉之躯的主动毁灭成全了秦王的统一霸业,从而悲剧性地诠释了超越狭隘"民族主义"的大"天下主义"历史理念。这就是说,"中国"并非单纯一小国或一民族的狭义国度,而是融合若干小国与若干大小民族而成的多国与多民族国度;从而"中国"的利益就绝不仅仅取决于一小国或一民族的和平而是一整个多国与多民族国度的整体安定。无名等侠客以其个人悲剧而换来统一与和平大业及其所包含的"天下主义"理念的最后胜利。

[1] 尹鸿:《〈夜宴〉:中式大片的宿命》,《电影艺术》2007年第1期。

除此之外,《十面埋伏》里的刘捕头（刘德华饰）、金捕头（金城武饰）与他们奉命缉拿的牡丹坊舞伎小妹（章子怡饰）之间的爱恨情仇,《满城尽带黄金甲》里的皇帝、皇后、皇子、宫女等之间错综复杂的命运纠缠,也可以说携带着某种令人无法忽视的悲剧意味。至于陈凯歌和冯小刚分别执导的《无极》和《夜宴》,也不乏某些悲剧意味：张东健饰演的昆仑奴为真爱而牺牲的精神,以及面对皇叔篡位逆境的太子无鸾和后母婉后所激发的反抗精神,或多或少都带有悲剧精神质素。

但是,问题恰恰就在于,这批中式大片对借以唤起感兴的故事特别是其中的悲剧内涵,大多做了不甚恰当的美学处置。

首先,张艺谋等构建的这些所谓悲剧并非来自丰厚的历史沃土,而是来自干瘪、破碎而空幻的个人理念或头脑灵光一闪,即仿佛不是从历史沃土中自在地长出来的,而是在书卷里人为地虚构出来的。当然,正像其他任何艺术形式一样,电影也完全可以虚构,但这种虚构却必须符合具体的艺术假定性,即不能让观众在观影时感觉你这是在做假,感觉你的故事不是成长自地球的东方沃土而是非东非西的什么乌有之乡。

其次,这些所谓悲剧甚至可以说就是为了超极限奇观的生产与消费而在电影工厂车间里按"配方"调制和复制出来的。这些大片的美学贫乏在于,所投寄于其中的人的生存感兴不是来自编导们所生活于其中的当下中国生存现实,而是主要来自他们对自己打造的古典式超极限奇观与当下生存现实相隔绝的华丽空想。他们常常不是因兴造奇,即不是为再现现实生存感兴而创造奇观,不是有了现实生活感兴而据兴创造奇观;而是为奇造兴,即为推销主观上以为具有商业价值的奇观"配方"而刻意调制感兴"引子"。结果是奇观固奇而感兴匮乏。

再次,正像前面指出的那样,编导们重西轻中的市场意图容易导致

一种美学迷乱：不仅缺乏现实的生存感兴及其深长余兴，而且在故事编排和制作时总是将中就西，以西换中，所以故事搞得不伦不类，令人啼笑皆非。陈凯歌在《无极》里竟然把西方式命运悲剧挪移到东方故事中来，搞得有中有西却又非中非西，导致中国观众竟不知故事发生在东方哪国，更不明其中诸如希腊歌队式审判的究里。当冯小刚的《夜宴》把哈姆雷特式王子复仇原型挪移到中国古代宫廷权谋中时，熟知本民族传统的中国观众如何能够投寄自己的活生生的感兴？

最后，尤其重要的是，在故事讲述过程中，影片没有展现出应有的清晰的中心价值观，致使崇高与滑稽、美与丑、善与恶、真与假、正义与邪恶、君与民、公与私等核心价值之间的关系混淆不清，所欲坚持或伸张的主导价值模糊，应当肯定什么和否定什么缺乏明确的美学评价立场，从而有时甚至令中国观众或评论家产生出编导们可能根本无法想象的观影体会。《英雄》主观上想透过侠客的个人悲剧去重新诠释"天下主义"理念，但由于没有分清天下合一大势与"民贵君轻"之间的关系，在中国文化传统特别是现代文化语境中，极易让观众产生为古代独裁暴君和专制翻案的感受。而另一方面，按照同样的道理，在当前特定的全球语境里，这种美学诠释也很容易让人联想到，中式大片竟然为当今国际政治领域中令人关注的萨达姆式暴政以及布什主义全球霸权战略的合法性提供来自中国电影的美学辩护和支撑！[1] 这些观影感受很可能是编导们主观上不愿看到或不愿承认的（但或许观众会坚持说编导们主观上本来就想这么做），但根据接受美学原理，却实实在在地就是影片故事逻辑在现实语境里的一种合

[1] 无名：《布什总统看完〈英雄〉之后》，参见 http://news.sohu.com/38/65/news207666538.shtml?pedjn8。

理推演的产物。

说得集中一点,这批中式大片致命的美学困境在于,超极限奇观虽可令观众获得超强度刺激,但这些刺激背后竟没能匹配出可持续激发的感兴和可反复品味的兴味来,刺激有余而感兴及余兴不足。这就是说,这批大片的美学困境集中表现为超极限奇观背后生存感兴及其深长余兴的贫乏。

这些中式大片虽然是商品,但无疑同时或者首先是艺术品,因而需要讲究美学效果。从美学效果观察,这些大片或多或少能成功地唤起观众的视听觉奇观感受(以视觉奇观为主导),但却难以同样成功地唤起他们活生生的生存感兴及余兴。甚至还可能进展到这样的境地:视听觉奇观带来的冲击越是热烈和神奇,越能让观众产生出对于传统感兴和余兴的热烈期盼;而当这种热烈期盼一而再再而三地落空时,他们热烈的心可能会变得越发凄冷或冷硬。于是,一种结果就不可避免地出现了——眼热心冷。

这是指观众在观赏中式古装大片时出现的一种感觉热迎而心灵冷拒的悖逆状况。一方面,观众的视觉、听觉等感官以某种热度或超级热度投入观赏;但另一方面,与此同时,其心灵或头脑却采取拒之于千里之外的冷淡、冷峻甚至冷酷的拒斥姿态。这意味着眼睛在热迎而心灵在冷拒,或者身体在热消费而头脑在冷思考。按照中国美学传统,艺术品带给人的美学效果一般可以达到这样三个层次:初级层次是"感目"(或叶燮所谓"感于目"),即诉诸个人的眼睛、耳朵等感觉器官;第二层次或中级层次是"会心"(或叶燮所谓"会于心"),即让个人的心灵或头脑产生兴会;第三层次或最高层次则是"入神"或"畅神",即深入个人内心幽微至深的神志层次。从这种美学效果三层次构架观照中式大片,它们目前仅达到初始的"感目"层次,这一点应当予以肯定;但还远未具备抵达"会心"层次的足够的美学实力,冷拒都来不及,哪还有工夫去"会心"呢?而至于

第一章 眼热心冷：中式大片的美学困境

"入神"层次，那就干脆别提了。

如何妥善处理"感目""会心"及"入神"三层次之间的关系，确实是当前中式大片乃至整个中国大陆电影界在美学效果方面面临的问题之一，而由于美学效果恰恰是电影的一个致命环节，因而这个问题应是当前中国大陆电影的一个关键问题。探讨这个问题不妨从一个现象开始：张艺谋、陈凯歌和冯小刚这三位名导在拍摄"非大片"时，都曾有过妥善协调上述三层次关系的成功之作。陈凯歌的《黄土地》和张艺谋的《红高粱》均可以视为中国电影史上少见的全面成功抵达上述三层次的杰作，而冯小刚的《不见不散》与《天下无贼》也可以说基本达到或逼近这种境界了，至少已完全达到前两个层次。即便是张艺谋的"小片"《千里走单骑》（2005），也已实现了前两个层次的效果，即"感目"与"会心"的融合。但有趣的问题在于，为什么他们的"小片"或"中片"可以取得理想的美学效果，而"大片"却连中间的"会心"层次也无法达到呢？造成这一点的原因是多方面的，大可以分别从国际电影市场行情、编剧、导演、美工、营销等方面去探讨。而我这里仅仅想特别指出的一点原因在于，他们三人尚未练就娴熟地驾驭商业大片的导演才华，尽管在中小型影片上已足可名列世界一流导演之林。就像擅长万言短篇小说的作家突然间被要求写作百万言长篇小说，以及习惯于山溪戏水的人骤然被冲到茫茫大海中游泳一样，当他们被种种因素拽入以前从未涉足的商业巨片之流时，他们以前的宛如行云流水的电影导演才华结构就可能面临美学上的失衡危机。就美学效果三层次来看，他们可能不再具有妥善匹配三层次直到其彼此均衡与融洽的全面才华，而可能只具有顾及一层而不及其余的单面才华。有意思的是，在拍摄这些中式大片时，他们三人在影片视听觉奇观的营造及在电影技术的运用上，已经达到世界一流导演的水平；然而，当他们要进一

步用这些视听觉奇观或电影技术去表现必须表现的人的生存体验时，就显得才华捉襟见肘了。也就是说，他们已可顺利达到初级"感目"层次，但难以进而抵达中级"会心"层次。可以想见，来自电影制作商、他们自己以及媒体的急剧膨胀的商业大片情结，迫使他们在尚未练就与"感目"相应的"会心"与"入神"才华时，就匆匆上阵投入大片美学历险。如此，怎能不落得兵败奥斯卡，同时又为国人所鄙夷的结局？尤其对比贾樟柯携"小片"《三峡好人》从威尼斯喜捧金狮的例子，就更能说明问题：优秀影片不只是银子和技巧堆砌出来的，更是才华流溢成的。而位于风光才华的沉默的底层的，则是人们的来自生活底层的活生生的感兴。我想据此提出的一条中式大片脱困之道是，从生活感兴出发，才有可能成功地跨越目前的"感目"层次而逐步升入"会心"与"入神"层次，从而迎来可能的美学风光。

（原载《文艺研究》2007 年第 8 期）

第二章

身体美学与心灵美学的分离

——《英雄》与中式大片十年回顾

《英雄》于 2002 年岁末上映至今已有十年，十年就是一个时代或年代啊！站在时代的总体视点上回望，张艺谋执导的这部大片的开创性影响不禁令人感慨，比之当年的即时匆匆感触已变得更加清晰可辨，尽管发现当时的想法仍可成立。[1] 我在这里不想考察大片概念内涵及大片票房演变等复杂状况（尽管也需要），而只想集中思考一个问题：《英雄》给这十年的中式大片到底带来些什么，有哪些东西可以回溯到它上面去。[2]

[1] 参见笔者论文《中国电影的后情感时代——〈英雄〉启示录》（《当代电影》2003 年第 2 期）和《全球化时代的中国视觉流——〈英雄〉与视觉凸现性美学的惨胜》（《电影艺术》2002 年第 2 期）。

[2] 笔者此前已陆续有过初步分析，见《中国消费文化中的悖谬：身体热消费与头脑冷思考》（《学术月刊》2006 年第 5 期）、《眼热心冷：中式大片的美学困境》（《文艺研究》2007 年第 8 期）和《主流文化与中式主流大片》（《电影艺术》2010 年第 1 期）。

一、中式大片的开山之作

首先要看到的一点是,"大片"一词在《英雄》问世之前,不过是美国大片或美式大片的代名词而已。但正是《英雄》一出世,中国大陆影坛才第一次有了可与美式大片相抗衡的另类大片,并引发众多追随者,以至赫然开启了一个新时代,这才有了后来人们命名的中式大片及中式大片时代。今天,一提起中式大片,人们可以毫不犹豫地想到下列众多影片:张艺谋的古装武侠三部曲《英雄》(2002)、《十面埋伏》(2004)和《满城尽带黄金甲》(2006)及《金陵十三钗》(2011),周星驰的《功夫》(2004),陈凯歌的《无极》(2005),冯小刚的三部作品即《夜宴》(2006)、《集结号》(2007)和《唐山大地震》(2010),吴宇森的《赤壁》上下两部(2008、2009),陈可辛和叶伟民的《投名状》(2007),陈嘉上和乌尔善分别执导的《画皮》(2008)和《画皮Ⅱ》(2012),陆川的《南京!南京!》(2009),高群书和陈国富的《风声》(2009),陈德森和陈可辛的《十月围城》(2009),徐克的《狄仁杰之通天帝国》(2010)和《龙门飞甲》(2011),韩三平和黄建新的《建国大业》(2009)和《建党伟业》(2011),姜文的《让子弹飞》(2010)。[1]《英雄》在这个中式大片系列里无疑是第一部,它直接预示或开启了后来者争相摄制大片的新潮流,也等于同时让中国大陆电影人首次拥有了有能力生产大片的自觉和自信。在这个意义上不妨说,《英雄》在中式大片命名和中式大片时代上都是开山之作或开创之作。这一点就是

[1] 至于《墨攻》《七剑》《天地英雄》《霍元甲》《神话》《白蛇传说》《新少林寺》《梅兰芳》《2046》《色,戒》《三枪拍案惊奇》《宝贝计划》《无间道3:终极无间》《窃听风云》《窃听风云2》《非诚勿扰》等影片,也似具备大片模样,但是否足以算作中式大片可能还有争议,故暂不计入。

放到张艺谋个人的电影导演生涯来看,也应当构成重要的一笔。因为,他的导演处女作《红高粱》虽然是中国大陆导演中赢得国际大奖的第一次,但那毕竟只是陈凯歌导演以《黄土地》开创的第五代盛世的一次集大成者而非首创者(当然还应提到张军钊执导的第五代发轫之作《一个和八个》)。正是《英雄》才使得张艺谋在中国大陆影坛完成了前所未有的第一次,也就是做出了筚路蓝缕之开创。当今天的人们津津乐道于中式大片时代时,无疑不应忘记《英雄》的开创之举。

但好事并非总是成双。注意,我在这里并没有用开创之功或首创之功之类的褒词,而是宁可选用开山之作、开创之作或开创之举这类约略带有中性意味或指向客观事实的词语,这是因为,现在还远不是就《英雄》论功行赏的时候,因为功与过之间往往仅一步之遥,有时甚至如影随形,且在观众和专家中都极可能见仁见智,难有定评。不过,无论是持怎样的褒贬态度,《英雄》的开创之举应是一个无须争辩的客观事实。当然,谁一旦要对这个客观事实做主体评价,就难免陷入争议旋涡中了。例如,在有关《英雄》带来了怎样的大片效应问题上,就会遭遇一系列质问:大片就一定胜过中小成本影片吗?高度集中电影人精锐及巨额资金而一窝蜂地涌向大片制作值得吗?大量的中小成本影片又该如何衡量?它们就都该被观众、专家和电影管理者冷落一边吗?在我了解的一些电影评奖中,人们就常常发出上述责问。人们甚至还可以激烈地质问:假如没有《英雄》及其他中式大片的存在,中国大陆电影界固然会缺乏与美国大片争长较短的作品,但也会我行我素地坚持自己的独立发展道路,而不致被仓促卷入目前与好莱坞短兵相接、血拼票房的困难境地。看来,《英雄》开创的中式大片时代到底意味着什么,还远无定论呢。

一项不大可能陷入争议的开创之举是,与后来浩瀚如大江的中式大片

时代的盛况相比,《英雄》的开创并非只如涓涓细流般渺小细微,而是一做就做到了后人至今无法跨越的视觉美学极致。这种榜样的示范力量也是巨大的。这就是我称之为"视觉凸现性美学"的视觉形式效果营造,[1]也就是它的视觉形式奇观本身是那样高度凸显于意义系统之上,以至似乎具备了可与意义系统相分离而独立存在的美学价值。张艺谋以"语不惊人死不休"的革命性姿态,在影片的视觉形式领域大胆历险并往极限处开拓,直到进入至今无人能及的美学绝境(至于今后是否有人能跨越或抵达,尚不得而知)。不过,在对这项开创之举该如何评价上,争议必然生起。张艺谋或许以为,大片就应当首先以大视觉奇观吸引观众,娱乐他们的身体感觉,进而娱乐他们的精神或心灵。在娱乐观众的身体感觉方面,《英雄》确实做到了以超极限视觉奇观而成功地令观众的身体感受到强力冲击,获得身体抚慰。但是,在娱乐观众的精神或心灵方面却显得无能为力,体现为身体燥热与心灵冷却之间的巨大分裂。正是在过度突出视觉形式系统而过度忽略故事意义系统方面,《英雄》是后来若干中式大片的始作俑者。例如,张艺谋自己的《十面埋伏》和《满城尽带黄金甲》就基本沿袭了《英雄》的特点;陈凯歌的《无极》更是在形式创造上煞费苦心而在意义系统上陷于非东非西、非古非今的杂乱无序境地;姜文的《让子弹飞》虽然在视觉形式上灵光频现,令观众目不暇接,但在终极价值观上却是模糊不清的。

《英雄》的另一项开拓之举是,它在故事编排上尽力按观众的文化消费需要去调制和成批生产"后情感",这是继冯小刚在《甲方乙方》(1997)

[1] 王一川:《全球化时代的中国视觉流——〈英雄〉与视觉凸现性美学的惨胜》,《电影艺术》2002年第2期。

中以"好梦一日游"方式满足观众的虚拟情感需要后,在大片层面实现的更新及更有力度的拓展。似乎你要做大片,就应抛弃常规而另辟蹊径,即不能再仅仅根据生活事实去想象,而是要凭空想象或虚拟。或许正是出于这样的考虑,张艺谋让知名先锋作家李冯去按他的意图编撰《英雄》剧本,为此不惜让这位作家一次次修改剧本,直到张艺谋自己满意为止。从过去依托作家原著而拍电影,到现在让作家专为导演写作,这无疑又是一个重要的转折点或开启点,在此方面张艺谋的示范作用也是巨大的。电影要取代文学而继续充当艺术家族在引领社会舆论上的先锋角色,就似乎应当按照新的情感逻辑去生产。这样做应当基于如下一种价值判断:大片中不再需要真实的情感,而只需要按配方去调配新的特殊情感。这样按配方调配并成批生产特殊情感的做法,被我借用斯捷潘·梅斯特罗维奇的"后情感社会"[1]概念,尝试概括为"后情感主义"及相应的"后情感时代"。这里的"后情感"及"后情感主义",是从电影文化的知识型角度来说的,它并非简单地不要任何情感,而是指转而生产一种被虚拟和包装以便唤起"快适伦理"的情感。我曾对大片前的情感主义与大片开启的后情感主义潮流之间的关系做了极简要的对比,[2]今天回头看,这一对比显得更加鲜明:与《人生》和《老井》等影片表达本真的情感,追求真实性,参照生活实事,注重审美感染与文化启蒙,突出听觉引导,强调动情与沉思,让影片成为实际生活的明镜等不同,《英雄》引领的是新的包装的情感、虚拟性、生活想象、审美感染与日常娱乐、视觉引导、快乐与舒适、幻想生活的魔镜等影像时尚流。这种意义上的"后情感",大体相当于后现代

[1] Stjepan Meštrović, *Postemotional Society*, London: Sage Publications Ltd, 1997.
[2] 王一川:《中国电影的后情感时代——〈英雄〉启示录》,《当代电影》2003年第2期。

理论家杰姆逊所说的"拆除深度"的情感，即缺乏历史与人文厚度的浅泛的情感。

还有一点是否应算到《英雄》头上，我虽考虑良久，但不想再犹豫下去了，这就是它开启了价值观错位的大片潮流。虽不能把全部赖账都算到它头上，但它毕竟是滥觞，不算它算谁呢？我所说的价值观错位，是指《英雄》张扬的以个人及家族利益的牺牲而换得天下太平的价值理念系统。当无名肩负众英雄及普天下黎民百姓的重托，即将完成行刺暴君秦王的大业时，他自己却突然顿悟到，只有尽快实现天下统一才可免除生灵涂炭之苦。就这样，他为了天下统一伟业而轻易地放过了刺杀秦王的良机，反而任凭秦王的卫士把自己屠杀。为了那个建立在强权、暴政基础上的国家尽早统一，就必须让个人及其家族去牺牲？这一价值观及其逻辑系统，无论是与"五四"以来现代"个人主义"价值观相比，还是同当前"以人为本"的价值理念相比，都是错位的，逆历史潮流而动的，至少也是过于幼稚的。关键就在于没有对秦王所代表的暴政及其遗产做必要的清理和批判。难怪当时就有人网上撰文讽刺说，《英雄》是在为以布什为总统的美国式国际强权政治提供中国式影像美学依据。[1] 尽管张艺谋可能并无此主观意图，但影片在其固有逻辑深层已无法回避和否认这一可能是无意识的倾向。正是紧跟《英雄》之后，我们看到一系列在价值观上缺乏合理性或正确性的大片随之涌现出来，如《十面埋伏》《满城尽带黄金甲》《无极》《夜宴》《让子弹飞》等。这些大片中英雄们的行侠仗义、除暴安良之举，似乎都不约而同地缺乏清晰而合理的价值立场，尽管它们也不乏亮点。这

[1] 无名：《布什总统看完〈英雄〉之后》，参见 http://news.sohu.com/38/65/news207666538.shtml?pedjn8。

是《英雄》以来中式大片十年后不能不认真反思的一个直刺人肺腑的严峻问题。

重写经典或重新改编经典,这是可以上溯到《英雄》但又不仅限于它的当今影视时尚流。在以后现代戏谑姿态去挖空经典并加以重写方面,同《戏说乾隆》等电视剧相比,《英雄》当然并非始作俑者,但它毕竟影响力超群,社会效应十分显著。尤其是它胆敢把司马迁以来的正统史家理念替换成后现代戏说姿态及消费文化时代的娱乐精神,这种示范性影响力在中国影坛可能至今罕有匹敌者。这当然与张艺谋导演本人的特殊身份有关:第一位赢得世界级电影大奖的中国大陆导演及第一位充当奥运会开闭幕式文艺演出总导演的中国大陆导演等。

此外,汇集海峡两岸暨香港全明星阵容拍大片,《英雄》在中国大陆影坛无疑又是一名开拓者,诚然不一定是第一人。把鼎鼎大名的李连杰、梁朝伟、张曼玉、甄子丹、陈道明等巨星同声名鹊起的新星章子怡聚集到同一部影片中,还请来流行音乐明星王菲演唱主题曲,这样的大气魄和大容量也只有巨额投资的大片才能具备。这样的大气魄和大容量给予后来的所有中式大片以莫大的启迪,直到《建国大业》这部被我称为"群星贺节片"的中式新类型片的问世,[1] 它凭借一举融会二百多位明星的超级大气魄和大容量,创下了短时间内无可比拟的纪录。当然还可以列数《英雄》的其他开创之举,但上面的应当是主要的。

[1] 王一川:《主流大片奇观与喜剧片新潮——2009年度中国内地电影一瞥》,《北京电影学院学报》2010年第1期。

二、功过相伴

简要地说，从上面提到的中式大片命名及中式大片时代、视觉形式绝境、后情感打造、价值观错位、重写经典、明星荟萃等方面看，《英雄》无可否认地成为中式大片的一部开创之作、引领之作，对中式大片十年发展产生了显著的拉动与示范作用，也对中国大陆电影黄金机遇期的到来，做出了一份无人能比的大贡献。假如没有《英雄》及时问世及其示范引领作用，敢与美式大片较量的中式大片时代以及中国大陆电影黄金机遇期都可能会推迟到来。在这方面，不能不认可张艺谋作为艺术家的大敏捷、大胆识和大贡献。

但是，正像前面指出的那样，功与过常常是如影随形地相互伴随的。《英雄》有多少功就有多少过，功与过大致是相伴的，假如一定要论功摆过的话。在上面提及的每一个方面，《英雄》在其有功之处就正是其有过之时。相对而言，最令人遗憾的功与过就集中表现在视觉形式体验与价值观错位两方面上。论其功，一在于大大拓展了中国电影的视觉形式表现力，给予观众以极大的身体抚慰；二在于打破了以往陈旧呆板的价值观，让观众的思想获得解放，进入前所未有的价值观开放地带。但论其过也在同样的地方，好比一枚硬币的另一面，这就是，一没有给超级视觉形式匹配出合适的心灵感动阀门，导致观众身热而心不热；二没有在解放了观众的价值观后及时诉诸他们以新的明确的价值观，致使他们常常茫然无绪，无法获得真正的心灵感动。

《让子弹飞》就是《英雄》之后的一个恰当例子，它像《英雄》那样带给观众以超常的视听觉愉悦，甚至还有比《英雄》做得稍微成熟的地方，这就是试图由单纯的身体抚慰而进展到更深的心灵抚慰上。但是，由于编

导在基本价值观层面陷于混乱而未能最终实现，令人扼腕叹息。例如，主人公张麻子到底想要什么，属于哪路英雄或侠客？显然直到影片最后也不清楚。连影片绝对主人公的价值立场都没弄清，那整部影片的价值体系又立于何处呢？那些因仰慕而愿跟从他的民众，又应该跟随他走向何方呢？由此就难免陷于混乱无序了。

三、身体美学与心灵美学的分离之痛

从更深层面来看，《英雄》及其对于中式大片时代的真正致命的功与过，在于我一直想说而没来得及说的问题上，这就是大力助推了身体美学与心灵美学之间的分离，包括分离的速度和强度。这正是进入21世纪以来我国当代艺术发展所日渐暴露出来的一个深层症候。

这里的身体美学是在如下意义上使用的，它"将身体作为感性审美欣赏与创造性自我塑造的核心场所，并研究人的身体体验与身体应用"，是对贬低或否定身体感性而片面崇尚心灵理性的传统认识论倾向加以反拨的产物，旨在"通过改良一个人的身体来校准实际的感觉行为"。这样的"身体美学对身体的复杂本体论结构有足够的认识，它认为，身体包括物质世界中的客体与指向物质世界的有意识的主体性。因此，身体美学不仅仅关注身体的外在形式与表现，它也关注身体的活生生的体验。身体美学致力于改善我们对于感受的意识，因此，它能够更加清楚地洞察我们转瞬即逝的情绪与持续不变的态度"[1]。这里的身体美学具有把身体的肌肤感觉

[1] [美]理查德·舒斯特曼：《身体意识与身体美学》，程相占译，北京：商务印书馆2011年版，第33—34页。

与心灵感觉相互沟通起来的意向，而在理想层面，这样的身体美学是可以通向旨在伸张精神统领性的心灵美学的。

从这种身体美学的视角看，《英雄》所带头掀起的超级视觉形式体验热潮，实际上起到了重新伸张个体的身体感觉功能的作用，也就是给予被长期冷落的饥渴难耐的身体以新的强力抚慰。当超常的视听觉奇观强力作用于观众的身体感官时，可以说，身体美学的革命性作用就部分地实现了。

但是，问题就出在当身体感官被强力调动而心灵却难以随即跟动之时。理想的局面当然是身动心亦随。然而现实的状况却是，观众的心灵并未轻易地跟随身体感觉而摇荡起来，而呈现为身动心未随。按照中国古典心灵美学或精神美学传统，真正优秀的艺术品应当能够在唤醒人的身体感觉后进而升腾向人的心灵世界。余英时先生指出："'心'在中国精神史上占据了极为特殊的地位，我们可以很肯定地说，中国的精神传统是以'心'为中心观念而逐步形成的。极其所至，则'心'被看作一切超越性价值（即古人所谓'道'）的发源地；艺术自然也不可能是例外。"这里道出了艺术世界里"心"的特殊重要性，即心灵是"一切超越性价值的发源地"。可以说，"收'道'于'心'，使'心'成为一切价值之源，这一基本原则……贯穿在近代以前的中国精神传统中，并且在中国文化的诸多方面，包括艺术在内，都有或多或少的体现"[1]。根据这种中国心灵美学传统，优秀艺术品必能让人心灵有所得，由养身惠及养心。

[1] 余英时：《从"游于艺"到"心道合一"——〈张充和诗书画选〉序》，《中国文化史通释》，香港：牛津大学出版社2010年版，第172、175页。

第二章　身体美学与心灵美学的分离

需要看到,《英雄》所开启的中式大片潮,常常让人的感动既起于身体,但又不得不仍然止于身体,而无法向人的更高的心灵境界逐步攀升。除少数几部大片如《集结号》《唐山大地震》和《十月围城》尚能体现从身体美学上升到心灵美学的效果外,多数中式大片都更多地仅仅满足于身体美学的效果营造,而忽略了心灵美学的效果呈现。给人的感觉是,中式大片总是打打杀杀、热热闹闹,足以让观众在视觉奇观中动眼、动耳、动容,却难以真正地动心、动情、动魂,造成他们乘兴而来寡兴而归的分离之痛、分离之殇。严格地说,这种身体美学与心灵美学之间的分离局面,并不只是由《英雄》开启的,也不只是电影界独有的,而是进入21世纪以来中国当代艺术的一种愈益显著的普遍性症候,它也不过是全球性消费文化奇观的一种呈现而已。以《泰坦尼克号》《阿凡达》《盗梦空间》等好莱坞大片为代表的全球消费文化潮,越来越突出视觉奇观享受而淡化心灵的提升,也就是越来越片面注重身体美学抚慰而轻视心灵美学追求。《英雄》很可能只是于有意识与无意识之间而成为这种全球消费文化潮的中国弄潮儿而已。当然,张艺谋还在大型实景演出"印象系列"及北京奥运会开闭幕式文艺演出中,也都尽力展现这种身体美学与心灵美学之间的分离之术,造成观众的身动心未随之痛,从而可见他在这方面的美学追求是既有连贯性又有自觉性的。

当然,在回溯《英雄》开启的十年中式大片之路时,我们不能走得过远,也不能过分夸大它的功与过,而需要尽可能贴合这部影片本身去说。因为,导致一个时代及其症候产生的力量,并非仅仅来自一部影片本身,而是应当来自这部影片所生成于其中的具体时代错综复杂的社会文化状况。如此,与其说《英雄》必须承担身体美学与心灵美学之间分离的功过相伴之责,不如说它更多的只是清晰地显现这种分离局面的一面魔力奇大

的镜子而已。真正迫切的是由这面魔镜而深入反思我们时代的社会文化状况及其症候。而如何尽早消除这种分离之痛，则取决于人们深入反思的力度和果断救治的决心。

（原载《当代电影》2012年第11期）

第三章

主流文化与中式主流大片

随着中式主流大片的国内及国际影响力逐渐增强,人们对它的关注度和期望值也越来越高,不仅把它看作中国电影艺术水平提升的新标尺,甚至视为中国文化软实力赖以展示的新窗口。影片《南京!南京!》《梅兰芳》和《非诚勿扰》可以视为2009年度中式主流大片的代表作,其在思想启迪、艺术感染、审美鉴赏及相互融合上的新探索和新进展都引人注目。但令人惋惜的是,这三部影片都不约而同地对看来处于影片艺术形象系统之外的主导文化观念进行了直露或过分直露的表述和渲染,如《南京!南京!》结尾处对劫后余生的两个日本士兵的抒情化情绪处理,《梅兰芳》后半部分对梅兰芳民族气节的绵长叙述,以及《非诚勿扰》中"21世纪什么最贵?和谐"之类口号的渲染。事实上,类似这种令人惋惜的情形已经攀升为近年主流大片乃至中小成本影片的一个新的共同困扰。

造成这种情形的原因是什么?我们应当如何理解主流大片的内涵和艺术追求?主流大片是否就是主旋律影片?成熟的主流大片究竟该怎样?这一系列问题俨然已上升为电影界内外同热的一个时髦话题,但仔细聆听

便不难发现,人们在"主流大片"的概念运用上常常不尽一致,整体上呈现出两种不同的意义取向:一是认为主流大片就是指商业大片,其参照系是好莱坞商业大片,从而认定中国也应有自己的主流商业大片;二是相信主流大片不折不扣地就应指中国特有的主旋律大片,因为主旋律直接代表主流文化。在我看来,这两种理解都有其合理之处,但也存在片面性。这种片面性的关键首先在于对"主流文化"概念本身容易做片面理解,因为在我看来,主流大片主要应指表现特定主流文化的审美维度(而非其他维度)的大片;其次,在于对主流文化与主流大片之间的关联仅仅做了片面理解,因为这种关联常常被简单地曲解为主流大片就是对主流文化的直接表现。在这里,本文试图从个人理解的角度,对主流文化与中式主流大片的关系及相关问题提出初步意见。

一、主流文化:文化层面的异质互渗构造

"文化"(culture),在西文中最初指土地的开垦及植物的栽培,后来指对人的身体、精神,特别是艺术和道德能力及天赋的培养,也指人类通过劳作创造的物质、精神和知识财富的总和。按英国文化批评家雷蒙德·威廉斯(Raymond Williams,1921—1988)的归纳,文化往往具有三种定义或内涵:理想性定义,指人类的完美理想状态或过程;文献性定义,指人类的理智性和想象性的作品记录;社会性定义,指人类的特定生活方式的描述。[1] 而美国当代文化批评家丹尼尔·贝尔(Daniel Bell,1919—2011)

[1] Raymond Williams, *The Long Revolution*, London: Parthian Books, 1961, p57。又见[英]雷蒙德·威廉斯:《漫长的革命》,倪伟译,上海:上海人民出版社2013年版,第50页。

追随德国哲学家恩斯特·卡西尔（Ernst Cassirer，1874—1945）认为，文化指由人类创造和运用的"象征形式的领域"（包括神话、宗教、语言、艺术、历史和科学等），它主要处理人类生存的意义问题。贝尔采取了与人类学家的宽泛文化和贵族学者的狭窄文化都不相同的居中或居间的策略：把文化视为表达或阐释人类生存意义的象征形式。[1] 比较起来，我个人更倾向于采纳与卡西尔和贝尔相近的文化概念：文化是特定人类群体能够表达其生存意义的象征形式，包括神话、宗教、语言、历史、科学和艺术等形态。

但仅仅依靠这一文化概念还不可能为主流文化设定合适的领域，即文化分层问题还悬而未决。美国文化批评家弗雷德里克·杰姆逊（Fredric Jameson，1934— ）也认为存在着三种文化定义，但在具体理解时与威廉斯和贝尔又略有不同。一是指"个性的形成或个人的培养"，这大致对应于威廉斯的第一种和贝尔的第二种定义，即阿诺德代表的狭窄的贵族文化观；二是指与自然相对应的"文明化了的人类所进行的一切活动"，属于人类学概念，这显然又与威廉斯的第三种和贝尔的第一种定义大体相同；三是指与贸易、金钱、工业和工作相对的"日常生活中的吟诗、绘画、看戏、看电影之类"的娱乐活动，这尤其能体现后现代社会或消费社会的时代特点——以大众文化为主流的日常闲暇中的娱乐活动。第三种文化概念体现了杰姆逊的特殊立场和关注的焦点：在以美国为代表的西方社会，后现代文化或消费文化其实就是指以日常感性愉悦为主的大众文化，[2] 而

[1] ［美］丹尼尔·贝尔：《资本主义文化矛盾》，赵一凡、蒲隆、任晓晋译，北京：生活·读书·新知三联书店 1989 年版，第 24、58 页。
[2] ［美］弗雷德里克·杰姆逊：《后现代主义与文化理论》，唐小兵译，西安：陕西师范大学出版社 1987 年版，第 2—3 页。

这种大众文化正是西方社会的主流文化。西方学者的论述自有其针对性而不能简单照搬，但这并不妨碍我们略加参照，着力分析中国主流文化状况的特点。

我认为，一定时段的文化应是一个容纳多重层面并彼此形成复杂关系的结合体（并非一定就是整合无间的整体）。而在这种容纳多样的复杂的文化构造中，主流文化应当具有自身的特定位置和功能。当前中国文化存在着种种纷繁复杂的层面、形态、元素等，但如果从公众效果角度看，仅仅在静态意义上，可以见出大约如下四个层面或形态：一是主导文化，即以群体整合、秩序安定和伦理和睦等为核心效果的文化形态，代表政府及各阶层群体的共同利益，这是当前中国文化与西方文化不同的一个重要方面，其突出特征是社会教化性；二是高雅文化，代表占人口少数的知识界的理性沉思、社会批判和个性趣味，其主要特征就是个性化；三是大众文化，尤其突出数量众多的普通市民从大众传媒中获得日常感性愉悦满足；四是民间文化，体现底层民众自发的和传承（口传为主）的通俗趣味的文化形态，代表了当今社会的民间力量。就文化分层来说，这四个层面之间无所谓高低之分、贵贱之别，关键看具体的文化过程或文化作品本身如何。每一层面都可能出优秀或低劣的作品，无论它是主导文化和高雅文化，抑或大众文化和民间文化。

如果说，上述四个层面的文化说代表有关文化现象的静态性分层方式，那么，从动态角度看，文化的存在方式就更加复杂多样。单就主流文化来说，在动态意义上，它的存在实际上就包含了远远不止一种文化层面。也就是说，主流文化的概念不宜被简单地等同于中国语境下的主导文化概念。按照雷蒙德·威廉斯的看法，在一个时段往往可能存在三种形态或元素，这就是"主流的"（dominant）、"剩余的"（residual）和"新生的"

(emergent)。[1] 由其观点引申，主流文化应指在现时段占主导、正统或统治地位的文化形态，剩余文化应指过去时段遗留至今并仍具影响力的文化形态，新生文化应指正在生长的新兴的文化形态。如此说来，主流文化（dominant culture）应是指在现时段占统治或领导地位、居于主要潮流或具有强势影响力的文化形态。这一意义上的主流文化，应不同于上述静态意义上的主导文化。主导文化是指现时段居于指挥或核心地位的文化层面，就当前中国情况来说，主要指代表国家意志而行使指挥职能的文化层面或元素，如同力图引导或控制主潮流流向的大坝及泄洪渠，而主流文化则相当于在大坝及泄洪渠中奔流的主潮流本身。

在当前中国的国情条件下，主流文化应当是主导文化、高雅文化、大众文化和民间文化四种层面或元素之间彼此异质而又相互渗透的产物。也就是说，主流文化应当是一种由主导文化、高雅文化、大众文化和民间文化中能够彼此融合的部分共同组成的异质互渗的构造。当这四种成分融合在一起并相互"和而不同"地存在时，主流文化就真正形成了它位居多种文化形态的主流的地位。事实上，当上述四种文化层面中的任何一种都不能独大成为文化主流时，异质互渗就是主流文化的一种必然的构造方式。影片《梅兰芳》所传达的主流文化，就是由如下四种文化元素融合而成的：属于主导文化的爱国情怀与民族气节等，属于高雅文化的传统文化反思与文人个性，属于大众文化的梅孟恋情节，以及约略贴近民间文化的艺人友情与习俗。其中任何一种文化元素本身都不足以构成主流文化，而只能依

[1] [英]雷蒙德·威廉斯：《马克思主义与文学》，王尔勃、周莉译，郑州：河南大学出版社2008年版，第129—136页。

靠它们之间的相互融合，当然是一种异质互渗。相应地，剩余文化和新生文化是与主流文化相对而言的分别处在传统的传承地位和新生力量的勃兴地位的文化形态，这里面都同时渗透着主导文化、高雅文化、大众文化和民间文化的元素。

二、主流大片：通向主流文化的审美维度

进一步看，主流文化如何通向主流大片（dominant blockbuster）呢？换言之，主流大片如何才能成为主流文化的表现形式呢？应当首先澄清两种流行的误解：一是误把主流大片等同于主旋律影片或传达主旋律的大片，其原因在于把主流文化混同于主导文化；二是误把主流大片等同于直接表现主流文化的大片，其原因在于把电影不是首先看作艺术而是首先看作政治学、经济学或伦理学样式。其实，直接表现主流文化的样式已经多种多样了，政府部门、司法界、新闻界、学术界、群众团体等都可以视为直接显示主流文化的窗口。主流大片并不直接呈现主流文化，而是通过活的艺术形象去使其间接呈现。由于是通过活的艺术形象去间接呈现主流文化，这就意味着，主流大片所直接呈现的并非主流文化的政治维度、经济维度、伦理维度等，而仅仅是其审美维度，也就是其可以在符号形式中呈现的人的瞬间生命直觉。直接呈现主流文化的政治维度、经济维度和伦理维度的形式，有政府文件、企业绩效统计报告、新闻报道、学术论著、群众团体诉求等方式。而主流大片作为一种电影艺术样式，它只能以自身特有的电影艺术方式去刻画活的银幕艺术形象，由这种银幕艺术形象呈现出主流文化的审美维度。当然，主流大片并不拒绝呈现主流文化的政治维度、经济维度和伦理维度等多重维度，而是必然要呈现它

们，但这种呈现必须也只能透过主流文化的审美维度去间接地实现。这就是说，主流大片将在所创造的主流文化的审美维度中呈现主流文化的其他维度。

这样理解的中式主流大片，应当是指呈现主流文化审美维度的体现大投入、大制作、大营销、明星化和高票房等特点的影片。在这个意义上，《英雄》《手机》《天下无贼》《集结号》《梅兰芳》《非诚勿扰》《画皮》《南京！南京！》《疯狂的赛车》等都可称得上中式主流大片。它们都共同而又独出心裁地把现时代中国文化中的主导文化、高雅文化、大众文化和民间文化元素富于特色地融会其中，由此彰显中国主流文化的审美维度，在观众中产生与新的中国主流文化亲密接触的感受。当观众在观影中真切地感受到新的中国时尚流的冲击快感，并情不自禁地与他人分享时，可以说，中式主流大片就达到了主流文化审美维度的直接表达效果。至于观众从中进一步品味出主流文化的政治、经济和伦理意味等，则显示出主流大片对于主流文化的政治、经济和伦理等维度的间接表达效果，这是主流大片所应当展示的社会影响力。

要了解主流大片，还需要将它同周围的其他影片类型加以适当区分。既然有主流大片，那就应当还有同它相比较而存在的其他影片类型。其实，单就中国电影来说，凡是大片一般来说就应是主流的，是主流大片，这是由大投入、大制作、大营销、明星化和高票房等元素综合决定的。这样，中式主流大片也许可以简称为"中式大片"。那么，主流大片周围还有哪些不同的影片类型呢？可以通过主流大片使用的由投入、制作、营销、演职员阵容和票房等组成的统一标准来衡量。如果说大投入、大制作、大营销、明星化和高票房等代表主流大片的标尺，那么，在上述方面

相对次级的影片类型就可以依次递减为主流中片和主流小片。[1] 就近两年的创作来说，《李米的猜想》等中等成本制作可称为"主流中片"，而《破冰》等小成本制作可称为"主流小片"。这里的大中小层次当然不是指艺术水平，而仅仅是从同期上述投入、制作、营销、演职员阵容和票房等元素的综合尺度去比较衡量。事实上，这种区分标准是相对的和变化的。主流中片、主流小片也有可能获取高口碑。

三、类型互渗：当前主流大片新取向

理论上，按照前面关于文化分层的论述，主流大片本来是可以划分出主导文化、高雅文化、大众文化和民间文化四种类型的。实际上，电影由于是以电子媒介为主、可以大量复制并作用于广大受众的综合艺术，它基本上是属于大众文化类型的。只不过，在电影这种大众文化样式内部，还存在着更复杂而具体的文化类型，既包括大众文化，也包括主导文化、高雅文化和民间文化。

从多种文化类型在大众文化中复杂组合的角度看，影片至少可以有如下四种类型：第一类是带有明显的主导文化取向的大众文化片，主要通过银幕形象而寻求社会公众的群体整合、秩序安定和伦理和睦等，可称"主

[1] 有关大片、中片和小片的划分标准，严格地说较为复杂和模糊。以近两年为例，单从影片投资成本看，大约8000万元以上者可称超大投入、5000万元至8000万元可称大投入、1000万元至5000万元为中投入、1000万元以下为小投入（或许200万元以下可称超小投入）。但复杂之处在于，光看投入还不能简单地决定大片、中片及小片的归属，因为有的中小投入也可产出大投入或超大投入才有的高票房，反之也一样，前者的例子是《非诚勿扰》《疯狂的石头》《疯狂的赛车》等，后者的例子是《太阳照常升起》等。可见划分大片、中片和小片实在需要综合投入及票房等多重因素去考量。此处讨论参考了尹鸿教授的意见，当然论述由笔者负责。

导型大众片",这实际上就是现在所谓的主旋律影片;第二类是带有高雅文化特色的大众文化(或精英文化)片,旨在传达影片制作者所拥有或向往的知识分子的理性沉思、社会批判和美学探索旨趣,简称"高雅型大众片",也就是通常所谓的艺术片;第三类是呈现毫不遮掩的或彻底的大众文化取向的大众文化片,竭力投合普通市民的日常感性愉悦需要,简称"大众型大众片",也就是商业片或娱乐片;第四类是体现或多或少的民俗文化特点的大众文化片,满足更底层的普通民众出于传统的自发的通俗趣味,简称"民俗型大众片",也可称为民俗片。每种影片类型都有其大致可以相互区分的类型规范,各行其道,从而呈现出各自不同的美学特征和观赏效果。[1] 从中国国情来看,前三种类型是基本成型并趋于成熟的,唯有第四种(即民俗片)在目前鉴于多种原因而难以有正常的生存渠道,所以还不足以作为一种通常的类型片去看待(只能留待时日)。这样,就目前的通常情况来看,主旋律片、艺术片和商业片组成了中国电影的三种类型。一般而言,主流大片的类型也应该不出这三类。《南京!南京!》《梅兰芳》和《非诚勿扰》正可以分别代表主旋律片类型的主流大片、艺术片类型的主流大片和商业片类型的主流大片,分别简称为主旋律主流大片、艺术主流大片和商业主流大片(它们之间的界限常常并不明显)。

不过,值得注意的是,近几年来,特别是《集结号》上映以来,主流大片的制作体现了一种越来越鲜明的新取向,不妨称作类型互渗,就是说凡是称得上主流大片的,无一例外总是包含着主旋律片、艺术片和商业片的某些类型元素,这些本来异质的元素却相互渗透在一起。诚然,主流大片中仍可以区分出主旋律片、艺术片和商业片类型,但这些类型无论如何

[1]　王一川:《高雅型大众片与影片文化类型》,《当代电影》2000年第6期。

制作和呈现，都必然兼具主旋律片、艺术片和商业片的类型元素。也就是说，每一种类型片都会自觉或不自觉地把其他两种类型片元素融合进来。如果把《集结号》看作商业片，那么，它不仅有商业片必备的观赏性（如令人称奇的战争场面），而且同时具备艺术片必备的个性化追求（如对"人格"与"正义"的诠释），以及（特别是）主旋律片要求的教化性（如相信组织），甚至来自民间文化的民间正义诉求等。如果舍弃上面任何一种类型片元素，都不可行。本文开头提及的《梅兰芳》和《非诚勿扰》同样把主旋律片、艺术片和商业片的类型要素融合起来。比较而言，好莱坞为代表的美国类型片则是在艺术片和商业片的类型划分上相对明确，不会如此随便谋求相互融合。可见，看来不合电影美学常理的类型互渗，恰恰是当前中国国情条件下中式主流大片的一种独特的类型特征。我们要理解中式主流大片的美学与文化特色，无疑需要正视这一点。

四. 观念传声筒：中式主流大片的美学困境

当前中式主流大片的发展状况总体良好，但还存在一些值得正视的问题。我在两年前曾对 2002 年以来中式大片的美学困境及美学品格提出过自己的观察。我那时针对《英雄》《无极》《十面埋伏》《满城尽带黄金甲》《夜宴》等影片认为，中式大片的美学困境在于，超极限奇观虽可令观众获得超强度刺激，但这些刺激背后竟没能匹配出可持续激发的"感兴"和可反复品味的"兴味"来。刺激有余而感兴及余兴不足。这就是说，这批大片的美学困境集中表现为超极限奇观背后生存感兴及其深长余兴的贫乏。我诊断说，按照中国美学传统，艺术品对人的美学效果一般可以达到三个层次：初级层次是"感目"（或叶燮所谓"感于目"），即诉诸个人的眼睛、

耳朵等感觉器官；第二层次或中级层次是"会心"（或叶燮所谓"会于心"），即让个人的心灵或头脑产生兴会；第三层次或最高层次则是"入神"或"畅神"，即深入个人内心幽微至深的神志层次。从这个美学效果三层次构架观照中式大片，这批中式大片目前仅达到初始的"感目"层次，还远未具备抵达"会心"层次的足够的美学实力，更不用说"入神"层次了。我那时想据此提出的一条中式大片脱困之道是，从生活感兴出发，跨越"感目"层次而逐步升入"会心"与"入神"层次。[1]

与上面那批初期中式大片美学困境相比，近两年来中式主流大片的遭遇略有不同。除了上面说的美学困境尚未真正摆脱外，又暴露出一种新的困境，这就是，正如文初提到的，一些主流大片常常在艺术形象刻画过程中按捺不住地要直露甚至过分直露地表述主导文化理念。这种情形让我想到马克思当年在致拉萨尔的信中所批评的倾向："席勒式地把个人变成时代精神的单纯的传声筒。"[2] 他针对"席勒式"偏向，要求"更加莎士比亚化"。"席勒式"是对那种过于直露的观念表达偏向（即"把个人变成时代精神的单纯的传声筒"）的概括，"莎士比亚化"则是要求在活生生的现实生活情境中再现人物与事物形象，达到艺术真实。如此说来，真正成功的电影艺术不能被扭曲成"时代精神的单纯的传声筒"，也就是不能成为时代主流文化的政治维度、经济维度和伦理维度的直露式表达，而应成为这种主流文化的审美维度的表达；更进一步说，不能成为时代主导文化的"单纯的传声筒"，而应成为其审美表现。

[1] 王一川：《眼热心冷：中式大片的美学困境》，《文艺研究》2007年第8期。
[2] 马克思：《致斐·拉萨尔（1859年4月19日）》，《马克思恩格斯选集》第4卷，北京：人民出版社1995年版，第554—555页。

五、中式主流大片的脱困之道

近年来主流大片尽力传达主流文化的意图是合理的，其重要性和意义怎样强调也不为过；但是，重要的是，这种意图应当转化为活的银幕艺术形象去呈现，而不是在影片中脱离银幕艺术形象和无视艺术规律地特别指出来，致使电影成为主导文化观念的"单纯的传声筒"。面对艺术成为观念"单纯的传声筒"这一美学困境，当前主流大片创作已到非警醒不可的地步了。尽管这一美学困境属于当前中国电影前进中的不足，就一些影片来说也可谓白璧微瑕，而且也属中式主流大片发展必须付出的代价的一部分，但是，仍然要看到，这一困境是有必要克服并可能克服的。因为，这一困境的持续有可能大大阻碍主流大片美学水平的持续提升及其世界影响力的拓展；同时，中国电影界主创人员的素养完全有可能摆脱这一困境。

简要地说，中式主流大片应当通过对生存感兴和深长余兴的创造，尽力表现中国当代主流文化的审美维度。注意，它所直接展现的并非笼统的中国当代主流文化，而只能是它的审美维度，这种主流文化的其他维度则只能通过审美维度去间接地呈现。主流大片要想进一步提升艺术感染力或文化软实力，就需要按马克思所谓"美的规律"去"构造"。[1] 主流大片当然要承担传播社会主义核心价值的任务，但这种传播必须通过创造富于感兴及余兴的活的艺术形象去进行。应当努力让主导文化的导向因素在影片中不是被特别地指出来，即不是像电视台的新闻报道节目那样直接播送，而是通过艺术形象的感染自然地流露出来。就像恩格斯说的那样，"倾

[1] 马克思：《1844年经济学哲学手稿》，《马克思恩格斯全集》第3卷，北京：人民出版社2002年版，第274页。

向性应当从场面和情节中自然而然地流露出来，而无须特别把它指点出来"[1]。主导文化观念的艺术化表现需要尊重艺术创作规律，而从场面和情节中自然流露出来的倾向性，显然更符合艺术表现规律，也更易深入人心，更能影响社会生活，从而更加完美地实现主导文化的社会影响力。电影当然要传达国家意志，要对社会重大问题发言，也就是要呈现主流文化的政治、经济和伦理维度等，但它的呈现特点在于，它属于一种"诗意的裁判"[2]，即通过富有诗意的画面和形象体系去呈现的审美判断。可以说，切切实实地尊重艺术规律，着力展示主流文化的审美维度，不妨视为中式主流大片的一条脱困之道。只要这样悉心致力于中国主流文化的审美维度的银幕创造，中国主流大片的美学水平的提升就是指日可待的，而这样做才有可能助推中国电影在世界上同其他国家电影，特别是好莱坞电影争长较短。同时，主流大片的这种脱困之道，对于目前中小型国产片遭遇的相同的观念传声筒困境（常常有过之而无不及），无疑还有着一种榜样的感召力量。可以想见，当中式主流大片及其强势拉动的中小型国产片都相继摆脱观念传声筒困境而在艺术境界的追求上实现新的建树时，中国电影的进步就会更加令人鼓舞了。

中式主流大片的美学困境还不止于此，这里的分析及脱困试探都是初步的。写到这里，我不禁想到，聚讼纷纭的《南京！南京！》如果砍去那段抒情化结尾，可能更符合艺术真实逻辑，受到的诟病可能更少。广受赞誉的《梅兰芳》后半部分如处理得稍稍含蓄和简练些，艺术性可能更高，

[1] 恩格斯：《致敏·考茨基（1885年11月26日）》，《马克思恩格斯选集》第4卷，北京：人民出版社1995年版，第673页。
[2] 恩格斯：《致劳拉·拉法格》，《马克思恩格斯全集》第36卷，北京：人民出版社1974年版，第77页。

感染效果可能更好。同样,赢取高票房及亲和力的《非诚勿扰》,倘不直说"21世纪什么最贵?和谐"之类的标语口号(及软性广告),其表现力可能更为强劲。当观众从银幕艺术形象的感染中领悟出主流文化的审美魅力时,中式主流大片的美学效果和社会影响力就同时实现了。

<div style="text-align:right">(原载《电影艺术》2010年第1期)</div>

第四章

历史影像再现中的价值取向

——以 21 世纪头十年四部国产片为例

在 21 世纪头十年过去的时候，盘点这十年间中国大陆电影状况，虽然可以欣慰于电影产业的迅猛发展势头，特别是影片生产数量的快速增长和观众数量的疾速回升，但真正令我难以忘怀的优质影片或堪称经典的影片却并不多。相比之下，我个人记忆里最具影像修辞效果并值得回味的国产片有四部：《英雄》（张艺谋执导，2002）、《三峡好人》（贾樟柯执导，2006）、《集结号》（冯小刚执导，2007）、《让子弹飞》（姜文执导，2010）。也许还可以开列其他一些影片（如《天下无贼》《孔雀》《唐山大地震》《疯狂的石头》《立春》等），但我个人以为在这十年中国电影史上，具有出类拔萃而又难以摇撼地位的影片行列中，应当少不了这四部（当然必然伴随争议）。它们不仅可以在这十年中国电影艺术史的推进上留下深刻印记，而且也可以在这十年中国电影文化演进中刻下醒目路标，并且还会对第二个十年的中国电影产生重要的影响。但我在这里的探讨将不会集中在它们是否将成为"经典"的问题上，而主要是叩问它们在文化价值问题上遗留

的症候，因为这个问题相对而言在眼下更让我难以抑制。

下面不妨具体地从历史影像再现中的价值取向角度，简要说说我的初步考虑。由于这里将聚焦于这四部影片而暂且忽略其他影片，只能在此预先表示我的遗憾了。[1]

一、《英雄》：崇高也卑微

在《英雄》结尾处，当李连杰饰演的英雄无名疾速行走在刺秦道路上时，残剑拦住了他，在地上写了两个大字——天下。在这两个大字面前，个人及其家庭的仇恨似乎已变得微不足道了。在天下需要秦王以统一而带来天下和平的大势下，刺杀秦王无异于阻挡历史车轮向前。正是这种内在意念的驱动，迫使无名与秦王之间的烛火摇摆不定。秦王将剑掷在无名桌前说："你选择吧！"当秦王背过身去，无名面对这把宝剑，不禁想起残剑写下的那个巨大的"剑"字，立时明白了残剑在三年前领悟到的东西："第一重境界，手中有剑，心中亦有剑"；"第二重境界，手中无剑，心中有剑"；"第三重境界，手中无剑，心中亦无剑"。无名做出了个人在那个时刻能够做出的艰难而正确的决断，垂下双手，转过身去，走出大殿，来到黑色宫门前。三千黑衣侍卫已疾速涌上来。在一片黑色涌动中，响起了"杀，还是不杀，请大王定夺"的请示。秦王沉吟着："若不杀，则有违大秦律令，有碍统一大业。"只见秦王果断挥手，万箭齐发，无名的身影缓缓倒下。

[1] 本文原应中国电影评论学会成立30周年论坛之约撰写并宣读，此次做了一些修改和调整。特向章柏青会长等致谢。

崇高而又渺小的无名倒在似乎遮天蔽日的黑色中这一幕，在全片中具有重要的总体象征意蕴。影片以其全球化时代中式视觉流引人注目，不仅成功地把大量中国观众重新吸引回影院，甚至在国外也展现了不俗的银幕统治力。值得注意的是，影片表现了由无名、残剑、长空、飞雪、如月等组成的侠客群体向秦王复仇的故事。他们以个人血肉之躯面对金戈铁马的秦王，试图"知其不可而为之"地阻挡其统一天下的强有力步伐，显示了可贵的崇高品质。但是，影片竭力想告诉观众的是，这批英雄虽有某种崇高品质，令人景仰，但在个人命运服从于历史演变大势的局面中，也就是在个人利益归于群体利益的大趋势下，也不得不显出了某种渺小。也就是说，面对天下需要和平的大势，崇高的个人其实终究是卑微的。天下要和平，崇高也卑微。

影片站在历史趋向统一以便结束内战的大势下，为秦王的残暴无度和统一全国的战争寻找到了一种历史合法性。这种历史兴亡感的表达本身无可厚非。但是，电影毕竟不等于史书，而是艺术。而艺术是应当立足于人的命运的，也就是应当从个人命运的角度去反思历史。影片在为秦王的残暴战争寻找到历史合法性的同时，应当但却没有为那些无辜而受戮的千千万万的个人寻找到生存的合法性。他们的死难道不需要哀悼和惋惜？战争的残酷性难道不需要控诉？超个人的历史兴亡感固然需要，但来自个人的人性诉求其实应有更具实质性的意义。一位当年曾致力于为个人权利发出有力呐喊的导演（如其影片《红高粱》《菊豆》《活着》等），现在竟然轻易忽视个人价值，这是影片至今还留给人们的遗憾和不解。当然，也可以同情地理解说，当编导把更多的精力投寄到中国流视觉盛宴的精心打造时，当视觉美学效果的重要性被视为远胜于那些可有可无的精神内涵探求时，这样的遗憾和不解也就不奇怪了。

二、《三峡好人》：卑微也崇高

与《英雄》中身怀绝技、舍身刺秦的侠义英雄群体的悲剧故事相比，《三峡好人》所讲述的无疑处在另一极端———一群卑微小人物的日常生活琐事。从男女主人公韩三明（挖煤民工）和沈红（护士）到三峡库区寻亲的经历，观众可以目击处于高风险社会中个人生存状况的变幻莫测及命运的交错组接。山西挖煤民工韩三明乘船来奉节，是要寻找分离十六载的"前妻"麻幺妹和女儿；与此平行的是同样来自山西的护士沈红对离别两年的丈夫郭斌的苦苦搜寻；中间还可见到一位喜欢模仿影星周润发式侠义做派的男孩"小马哥"。这是一群不折不扣的卑微的底层小人物，一群背离土地和家乡的农民（在"背井离乡"的准确意义上）。确实，同无名、残剑等富有崇高品质的侠义"英雄"相比，这些"小人物"显得过于卑微、懦弱，缺少应有的仁爱之心、阳刚之气和起码的抗争精神。应当讲，这种责备和惋惜自有其合理性。

但另一方面，从影像所再现的生活世界看，这群小人物却是实实在在地生活在当今三峡库区的一群或几群人，各有其符合自身阶层身份和生活状况的生存合理性。尤其重要的是，他们也拥有自身的有限的或实用的生活"理想"或"幻想"，并以自身特有的不得不如此的现实奋斗或抗争方式去加以追求。我们看到，影片让他们的生活处在个人生存环境正发生巨大变迁、充满新的风险的特定背景下。这些主要人物虽然都平凡无奇，但也都是"好人"。他们明知身处生存的巨变风险中，却能处变不惊，体现出一种生存的韧性。韩三明与前妻的婚姻是非法买婚，既不合法也不合情；但当彼此产生真情时，前妻却被民警解救回三峡老家，这种解救就遭遇"法不容情"的困扰了。韩三明跨越十多年时间鸿沟来到三峡，一心想

重续旧缘,此时的他已懂得不能再走违法买婚的老路,而只能是挣到钱后与前妻合情又合法地重新结婚。这表明他既重情感,又能耐久,还善于节制。同样,沈红在寻夫过程中,本能地察觉到彼此缘分已尽而内心伤悲,却表面上仍强颜欢笑并主动谎称情有所归,与丈夫友好分手,分手前竟然是彼此的拥舞,也同样体现了以理抑情的韧性,以超强的自尊外表强抑内心的分离痛楚。这两人性格的一个高度共同点正在于展现出生存的韧性。一方面,他们都拥有跨越差异鸿沟而寻求沟通的巨大的情感动力;另一方面,他们也都能妥善地控制这种情感动力,并使这两者正好达成一种大体的平衡。这意味着,他们对当今人际鸿沟现状诚然有着沟通的强大需求,但同时也有着清醒的认知。作为银幕呈现给我们的新一代底层小人物,他们既清楚生活中金钱、地位、情感等无情鸿沟的存在现实,但又力图加以跨越;既力图跨越,但又承认这种跨越的艰难。他们正是在这种两难困境中坚韧地寻求自己的生活梦,由此不难体察到一种新世纪生存风险语境下特有的异趣沟通精神。

这种异趣沟通精神的具体呈现,可在韩三明与"小马哥"交往的四度重复上集中见出。绰号"小马哥"的无业青年在全片中的角色看起来并不起眼,远比男女主人公韩三明和沈红次要得多。而且韩三明无论从年龄还是生活趣味看,本来都不大可能与那个怀旧而又故作侠义的"小马哥"牵扯上什么关系。但是,他们之间的四度相遇却导致新的可能性发生。第一次相遇,"小马哥"按周润发式做派自己点烟,作弄了新来乍到的韩三明,表明两人之间存在明显的个人差异。第二次相遇是在"小马哥"被韩三明解救后一块喝酒时,当看见他那保存完好的写有麻幺妹地址的芒果牌香烟盒时,两人之间的鸿沟就在彼此都有"怀旧"之情的领悟的瞬间融化了。正是芒果牌香烟盒所激发的共通的怀旧体验,让这两个陌路人之间的异趣

沟通变成了现实。第三次相遇，这个带有某种崇高幻想的"伟大的小人物"，在前往参加自以为行侠仗义的"摆平"举动前与韩三明相约喝酒庆贺，表明他们的沟通在持续深化。第四次相遇是通过韩三明向"小马哥"遗像默默敬烟时实现的。从这四次相遇可见，两人之所以能从个人差异走向相互沟通，是由于他们内心都有着一种淡隐而坚韧的关爱他人的温情。韩三明的"老婆"虽是非法买来，但内心有真爱，导致他走上漫漫寻妻路。可见他是个有情人，而这种关爱之情也体现在他对萍水相逢的"小马哥"生前的照顾和死后的追挽上。同样，"小马哥"从外表和身份看几乎就是个"小混混"或"小无赖"，但言行举止中透露的英雄品位、对韩三明的真诚关切及"路见不平拔刀相助"的侠肝义胆等，使我们不能不感到那颗幼稚、卑微而又坚韧的关爱之心，这是仁爱与侠义在卑微中的一种奇特融会。其实，在卑微、仁爱和侠义这三者的结合上，两人是颇为相近的。两人这种彼此贴近的淡隐而坚韧的关爱之心，在这个四处是拆迁的废墟、背井离乡的移民的特定环境下，在这个充满生存风险的社会里，虽然根本不具有足以改变现状的巨大力量，并且还显得过分软弱，但却是务实的、真情互动的，带着人际沟通的温馨，远比某些艺术作品中的"假大空"和网上虚拟社区中的"爱情"更有价值。这种异趣沟通的社会价值显然表现在，让生活在动荡、孤独与忧患中的个体之间能跨越鸿沟而实现相互抚慰。韩三明与"小马哥"之间凭借珍藏的芒果牌香烟盒相互畅叙怀旧感，并用手机交换《好人一生平安》（电视剧《渴望》插曲）与《上海滩》插曲彩铃，从而实现真情融会的场景，无疑可以作为当代人与人之间达成异趣沟通的经典镜头之一而流传下去。[1]

[1] 参见笔者此前的相关分析，见《新编美学教程》，上海：复旦大学出版社 2007 年版，第 278—279 页。

诚然，《三峡好人》没有取得多高的票房业绩，说明其观众数量和社会影响力极其有限，但是，这样的影像再现却自有其独特的现实价值：当前高风险社会的个人之间存在沟通的障碍，从而特别需要异趣沟通。重要的是，在社会大变迁导致个人生存充满高风险的当今时代，卑微个人的实实在在的生存改变之举，或多或少也会呈现出某种崇高品质来。如此，在高风险社会语境中，卑微也崇高！影片所呈现的这种可能性至今仍具有意义。

三、《集结号》：小义也大

在社会大变迁时代，个人的命运包括其崇高的英雄壮举本身也许终究显得渺小，但是在《集结号》中，看起来渺小的个人却可以凭借其不懈的义举而赢得崇高美誉。如果说，《三峡好人》中韩三明和"小马哥"之间表达的多属于卑微的个人之间温情的友善之举即善举，那么，冯小刚在这部影片里传达的却主要属于渺小个人与巨大权力体制之间的抗争之义举。当渺小的个人与宏大的体制之间的沟通渠道遭遇阻碍时，似乎就只能依靠个人的抗争义举而行事了。这符合宋人文天祥的阐述："皇路当清夷，含和吐明庭。时穷节乃现，一一垂丹青。"

《集结号》前半部分在外观上颇像以视听觉奇观引人入胜的战争片。它充分吸纳国际一流战争片的观赏效果制作经验，全力营造出战争的视听觉奇观，为公众带来一场实实在在的战争视听觉盛宴。但实际上，随着剧情的进展，战争奇观越来越只像故事的动人耳目的外形，而处在故事内核的却是那种"义"或"义气"，它具有真正动人心魄的神奇力量。影片似乎毫不吝惜地吸收儒家伦理中的舍生取义精神并加以表现。谷子地甘为上

级命令奋勇献身、为死去战友顽强讨回公道，这种取义精神可以说是对古代儒家仁义传统的当代弘扬，更能在一定程度上满足当今老百姓在生活中激发的对于正义的强烈诉求。普通老百姓一年到头在生活世界中感到很多坎坷和不平，胸有块垒，需要一吐为快，重新感受到个人尊严和公道的一种想象性回归。正是通过这部片子，他们能够象征性地宣泄其积压的"义气"，得到一种虚拟的满足。不管刘恒和冯小刚的编导意图怎样，我们从影片中看到的是，谷子地身上有效地聚集了当前主导价值系统所认可或容纳同时又为中国公众所普遍接受的舍生取义、战友情义、誓死讨回公道等正义之举。影片的客观效果在于，其所寻求的以"义"为核心的儒家价值观与以社会和谐为本质的当前主导价值观顺畅地实现了有缝缝合，从而促成了娱乐片的儒学化。可以说，强化儒家"义"的价值观的感召力，实现娱乐片的儒学化，成为《集结号》同时赢得公众和政府认可的法宝。

《集结号》传达了社会巨变中的个人正义诉求。与社会变迁的博大、浩瀚相比，个人的得失又算得了什么？如果按照《英雄》的内在价值逻辑推演，个人利益是完全可以在社会变迁过程中被牺牲掉的，如无名最后为了"天下"而忍痛放过罪恶昭彰的秦王，随即被后者下令射杀。但《集结号》里的谷子地却把阵亡战友的身后尊严俨然看作自己的命根子，必须全力加以追求和守护，从而不顾一切地同巨大的社会体制展开不懈的求取行动。这种对个人尊严或名誉的维护之举，同社会巨变相比实在属于再大也小。但是，就个人生命价值的神圣性本身来说，这种小义其实也终究通向大义，所以再小也大。它属于社会大义链条中的个人小义诉求，小义也通向大义，所以小义也大。

四、《让子弹飞》：大义也小

《让子弹飞》讲述了一个奇特的故事：民国乱世土匪张麻子（牧之）打劫县长专列后冒名顶替上任鹅城，端掉恶霸黄四郎并解放全城百姓。张麻子本来是以打劫为生的土匪，但入主县城后，竟然产生了要打倒恶霸黄四郎和解放百姓的凛然正气和赫然大义。于是，观众目睹张麻子主导的一场令人赏心悦目、荡气回肠的反剥削反压迫的人民起义壮举。尽管故事的确切背景是在民国乱世年代，但由于编导匠心独运，其蕴含的体验领域和意义空间却实在广阔而又多义，因而要让当今观众看片后心情同现实中的反贪官、反腐败、反恶霸等胜利息息相通，仿佛就是一次想象的大快人心的现实反腐反贪大捷，显然并非难事。单从这点看，影片让观众在畅快的娱乐中领略其兴味蕴藉（或现实教化意义等）确实属成功之举。

按理说，《让子弹飞》体现了姜文为首的制作团队的过人电影才华和创造力，为21世纪头十年中国电影画上了一个近乎完满的句号，谱写了辉煌的乐章。这样的影片不是太多了而是太少了。但不知怎么，我的脑海里又总是闪现出23年前观看张艺谋执导的《红高粱》时的那些影像，总觉得这两部佳片分别营造的两个影像系列之间，宛若一对忘年兄弟，虽然其年龄差距快赶上父与子了，但精神气质却又颇为近似，恍若同代人。这种精神气质的近似，突出地表现在追求个人生命强力的热烈和狂放上：《红高粱》通过颠轿、野合、酒誓等镜头，试图揭示20世纪80年代知识分子对个人生命强力的追求和享受，这是那个文化启蒙年代知识分子竭力求取的阶层大义；《让子弹飞》则透过张牧之对鹅城恶霸黄四郎的快意复仇和对全城百姓众生的解放，仿佛成功地当然又是想象地发泄了市民积压于心的对贪官、不义、不公等世相的愤懑之情，这应是市民全力求取的大义。

所不同的只是，《红高粱》打造的是生命强力的悲剧，而《让子弹飞》奉献的却是生命强力的喜剧。

真正导致这两部影片相似的地方，是在一些细节的处理方式上。与《红高粱》倾力渲染颠轿、野合、酒誓等野性镜头相一致，《让子弹飞》中有小六子自掏肚腹证明清白的血腥镜头。同样，前者中"我爷爷"余占鳌据传干掉了麻风病人李大头并取而代之，后者中张麻子一举杀掉黄四郎的替身，从而导致除恶义举出现重大转机。这两部影片的共同点在于，虽然都狂放地张扬生命强力，但在生命强力的价值取向上却陷入迷乱：张扬个人生命强力难道就必须以其他个人生命力的必然灭绝为代价？这样的逻辑演化下去，难道不就等同于弱肉强食的社会达尔文主义甚至法西斯主义了吗？我猜想，这两部影片编导在主观意识层面当然不会这样做，只不过是在上述细节的处理上出现了这样无意识的逻辑陷阱而已。他们似乎都是为了让故事"好看"而听凭自己的直觉和才华纵横驰骋的。但正是这种潜伏在直觉或才华中的无意识的价值迷乱，恰恰需要引起警觉。因为，这种无意识的东西可以让我们进一步探寻到位于这个时代价值体系深层的隐秘症候上。

就《让子弹飞》来说，问题的关键在于，为观众所拥戴的一身侠肝义胆的张麻子究竟富有何种侠义？也就是其言行的侠义内涵到底在哪里？当观众情不自禁地纷纷化身为鹅城百姓而跟在张麻子后面大义凛然地冲进黄四郎碉楼欢庆胜利时，是否来得及清醒地想过，这张麻子身上到底蕴含有何种大义而让我们倾心跟从？我们到头来难道不会成为他们的以暴易暴的简单工具或炮灰？张麻子虽然曾经当过蔡锷将军的卫队长，依靠维护共和之举而体现某种正面价值品质，但毕竟失败后变身为草头王，满足于杀人越货的土匪勾当，并没有体现出足够的正义品质。在影片中，我们看到的

是他颠覆县长后取而代之,希图的是通过官位而赚取钱财,包括搜刮鹅城的民脂民膏。即便是在最后除掉黄四郎、解放全城百姓、放手下兄弟到上海过平常生活时,这位国民革命元老级人物也没有体现出应有的某种正面价值理念,哪怕有一丁点儿模糊的建设理念也好啊。如果说这一点对他属于不折不扣的苛求,那么,当他颠覆县长并取而代之时,为什么就那么轻易地代替县长"占有"其夫人呢(虽然都是假冒的)?一个具有起码的正义或正面品质的民国元老,至少应当在性爱上体现出某种侠义品位来啊!这一细节让人感到他的性爱品位低俗,缺乏应有的侠士风范,并且同影片结尾时他为了成全老三而忍痛放弃自己心仪的花姐这一潇洒风度之间,构成一种自相矛盾。由于这样的细节处理上的迷失和混乱,一种隐匿于无意识深层的价值迷乱就必然显露无遗了:我们享受到一出几乎精彩绝伦的乱世强力喜剧,但却没能从中品尝到它应有的富于正面价值的兴味蕴藉。这就是说,在这部乱世强力喜剧中,乱世时代的民族大义感虽然竭力要呈现,但因在整体价值理念构架上陷入迷乱,到头来实际上是大义也小。价值迷乱,在这里是指文化价值取向上的迷失和混乱。衡量一种文化价值体系的得失,关键不仅在于其正义行动的结果,而且更在于这种正义行动的运行方式及建设目标蕴含的价值取向,特别是其中隐伏的当下现实生活世界的价值尺度及其重心。在这样的价值尺度及其重心上陷入迷乱的影片,是不可能享有真正经得起历史检验的文化软实力的。[1]

[1] 参见笔者短论《〈红高粱〉的忘年兄弟》,《电影艺术》2011年第2期。

五、历史影像再现中的价值迷乱

电影是要通过镜头去尽力再现历史影像的，由此达到对历史现象的解释。这种影像解释自然会蕴含着解释者的或明或暗的历史理性及其具体的价值尺度。也就是说，影片无论褒扬或贬斥什么、同情或鄙夷什么，总应当"从场面和情节中自然而然地流露出来"[1]。但我们看到的是，影片虽然在历史影像再现方面取得令人惊艳的修辞效果，但却在其蕴含的价值取向上陷入一种迷乱。这不能不说是令人遗憾的事。特别是当中国电影正在力求提升自身的文化软实力、向电影强国目标迈进的时候，这样的问题及其原因就更值得关注。

从上面四部影片看，价值迷乱的出现是基于复杂的原因的，其中之一，不能不从历史视点的选择上去考察。这里的历史视点，是指看待历史或社会问题时所采取的带有某种价值评价意味的立场或观察点。当《英雄》中奋勇刺秦的几位崇高个人（英雄）被放到宏大的"天下"视点上，崇高也就必然地转向了它的反面——卑微或滑稽。真正崇高的似乎不再是那些出于个人、家族或部族正义而英勇牺牲的个人，也不是最终胜利完成天下一统大业的秦王，而是类似黑格尔"永恒正义"概念所指称的那种绝对理性之物。问题不在于去论证"永恒正义"该不该取胜，而在于论证"永恒正义"合理地取胜时，个人的牺牲该不该也同时得到某种同情式惋惜——基于当代个人视点上的合理化惋惜。缺乏这种足够的合理化惋惜，就必然

[1] 恩格斯：《致敏·考茨基（1885 年 11 月 26 日）》，《马克思恩格斯选集》第 4 卷，北京：人民出版社 1995 年版，第 673 页。

导致整体评价上出现个人价值的缺损，所以令人生出崇高也卑微之感。同样，当《让子弹飞》把几乎所有的历史大义都狂欢式地凝聚到张麻子身上时，一方面张麻子本人没能呈现出足够清晰的价值取向，另一方面群众也只是一帮毫无独立个性且唯利是图的小人，整部影片的集体正义就不能不大打折扣，走向大义也小之途。显然，历史视点选择上的混淆，特别是个人视点的迷失，是导致价值迷乱的一个重要原因。

进一步看，这种价值迷乱现象的出现，又与影片创作团队的创作力量分布重心有关。似乎是，一旦注重观赏效果的突破或营造，让影片变得好看，就难免忽略价值视点的清醒而又明确的选择。反过来说也一样，一旦注重价值视点的选择，或许又必然出现观赏效果上的缺失，让影片只顾思考或教化而丧失观众，顾此失彼。如果真是这样，就不能不令人遗憾和惋惜了。这或许表明，中国电影存在着某种创造力旺盛而又底座脆嫩的症候。

归结起来，出现这种症候的原因，不能只是从影片创作团队（含编剧、导演、表演、美工、摄影、录音等）的综合水平去看，而且还应从影片评论、报道、研究环境看，或许更应从当下整个文化界的文化价值体系建构及其基础看。这里不妨从社会革命年代电影到社会改革年代电影的转变中去稍做分析。谢晋的"反思三部曲"曾经代表了社会革命年代电影的终结，其当时呈现的价值体系是基本完整的，体现了谢晋一代导演对中国社会革命年代历史状况的一种基于知识分子立场的价值反思。许灵均、罗群和秦书田等形象凝聚了谢晋一代有关中国社会革命年代何为正义与不义的反思。而今的中国电影，体现了从社会革命年代电影向社会改革年代电影的转变趋势。上述四部影片可以视为中国社会改革年代电影的一组范本，它们在价值体系建构方面还处在生成途中，是变动不居的，还有待于

形成自身的完整性。从对秦王与刺客群体之间，对张麻子与愚昧的群众之间的刻画上，可以见出一种犹豫或含混：是要群体和谐还是要个人正义？群体和谐与个人正义之间难道就是必然对立的吗？归根到底，我们这个年代对这一问题实际上还没有想清楚，从而在客观上还不能向影片提供一种相对清晰的价值构架。中国社会改革年代的主流价值体系如何建立？还需要进一步探讨。

当前，这种历史影像再现中的价值迷乱问题，已到了需要引起我们重视的地步。因为，这类问题不仅出现在《让子弹飞》里，其实也已或多或少地出现在这十年的其他影片里。例如，《英雄》不无道理地竭力伸张国家统一这一民族大义的庄重和威严及其对个人正义的无情涂抹，却没能同时就个人正义显示出足够的尊重、同情或惋惜的迹象，从而让人产生个人正义因此而被可怕地取代或放逐的揪心之感。诚然，在中国历史上的秦代出现过以国家大义无情地取代个人正义的历史悲剧，但在我们这个越来越重视个人价值的"以人为本"的时代，却不能不需要对此往昔史实表达一种当代人清醒的历史反思态度。因为，重要的不是再现什么历史，而是如何为当代人的生存尊严再现既往历史。也就是说，当代人为了当代而对历史场景的影像再现，以及对历史场景的当代意义的评价与吸纳尺度，才是真正重要的。同样，《让子弹飞》虽然让我们欣赏到民国初年乱世时期张麻子领导的反恶霸、反贪官和争取百姓解放等酣畅的胜利场景（确实难得），但由于他的胜利方式及目标都在价值取向上陷入了迷乱，因而这种胜利的当代意义就不能不大打折扣了。

中国电影在通向世界电影强国的征途中，需要仰赖多方面的合力。在这些不可缺少的合力中，就应当有文化价值上的理性建构立场。我想，缺乏清醒的价值理性和价值取向，是不能侈谈什么电影强国的。中国电影要

想成为真正的电影强国,不仅要强在影像观赏方面,而且更要强在其蕴含的价值理念上。这样,向内建构和向外传播起来的才是真正的当代中国文化软实力。

(原载《当代文坛》2012年第1期)

第五章

全球化时代的中国视觉流
——《英雄》与视觉凸现性美学的惨胜

凭借公映首周便轻取上亿元票房的骄人战绩，《英雄》在当今华语片世界似正独步天下。令人称奇的是，这一票房业绩竟是伴随以报纸为主的媒体的持续酷评而取得的。我们仿佛目击了一次来自制作方与媒体的精彩的"共谋"游戏：媒体越是卖力地对影片狂轰滥炸，公众越是空前热烈地涌入电影院享受视觉盛宴。显然，在"张艺谋神话终结"的后神话年代[1]，与高雅文化诀别已久的张艺谋又书写了一则新奇迹——电影票房奇迹！褪去了文化神话英雄光环的张艺谋，如今变成了电影市场的票房英雄。他靠的是什么？我觉得有多方面因素值得考虑，而且需要时间来验证和反省，这里就只能谈几点初步观察了。

不能否认，媒体的热炒和酷评实际上为《英雄》营造了一个热冷效应交替的公共领域。先是在影片拍摄进程中不断猛爆新闻佐料，吊足公众

[1] 参见笔者拙著《张艺谋神话的终结：审美与文化视野中的张艺谋电影》，郑州：河南人民出版社1998年版。

胃口，这体现了一种正向推动；后来公映时则风云突变，转向施加严酷批评，好似力阻早已被吊足胃口的公众入场，这就属于一种反向推动了。神奇的是，这种反向推动却使得公众更踊跃地涌入影院争睹"英雄"风采，似乎越是受阻越是拼力向前，形成奇特的反推正助效应。看来，与其说是张艺谋和他的超级明星制作班子，不如说是千辛万苦地猛挖新闻痛批缺憾的媒体，及其先后制造的正向推动和反推正助效应，才是助力《英雄》创造票房奇迹的真"英雄"。

《英雄》的制胜法宝除了上述媒体法则外，还涉及张艺谋神话的剩余记忆与影片视觉文化奇观之间的错置及其张力。这种在娱记和公众中残存的集体记忆主要是有关高雅文化的神话的，具体表现在，人们据以批评《英雄》的，不是现在的大众文化新标准[1]，而是十多年前张艺谋神话年代那种高雅文化指标，如批评"整部电影思想内涵的浅薄""情节安排自相矛盾""环环相扣的情节魅力丧失殆尽"之类，要求影片"在电影如何最深广地反映时代、社会的思想内涵上，更值得下大功夫"[2]；或者指责"不但是形式与内容脱节，而且，应有的强烈性也在毫无节制的情况下相互冲抵、损耗掉了"，"主题却成了最大的败笔"，"除了投资越来越大之外，在讲故事上却越讲越差"[3]。虽然张艺谋早就褪去神话英雄光环而转变成大众文化弄潮儿，但一些媒体娱记心中却扎根着对于往昔高雅文化神话的剩余记忆，从而禁不住要用这种高雅神话指标去衡量他，这就体现了现有大众文化文本与往昔高雅文化美学指标之间的一种错置。这种美学

[1] 王一川：《当代大众文化与中国大众文化学》，《艺术广角》2001年第2期。
[2] 陈文晓：《〈英雄〉：技巧与内涵的巨大反差》，《光明日报·文化周刊》2002年12月25日B1版。
[3] 戴方：《〈英雄〉有短》，《北京晚报》2002年12月27日第29版。

错置产生了一种富于实效的张力：同样存在张艺谋神话剩余记忆的普通公众终于被媒体炒作煽动起强烈的好奇心，渴望实地验证自己心目中的神话英雄是风采依旧还是英雄末路。确实，在观影过程中，观众的高雅文化期待必然地趋于落空，但观影而生的视觉快乐却可能让他们心满意足，再禁不住通过口口相传而劝导更多的亲朋好友涌向电影院。于是，媒体的依据高雅文化神话记忆而产生的酷评，出人意料地转化成了影片的最大看点，对票房产生了强烈的反推正助作用。

当然，媒体的这种反推正助作用不宜被片面夸大，同时更应看到它的运作与国内电影市场的视觉霸权和公众电影趣味的视觉引导这种新特点不可分离。随着主要由影视媒介传输的大众文化取代主要由印刷媒介传达的高雅文化而成为新的核心文化形态，以及来自国（境）内外正版与盗版影碟的大量普及，生产并消费以强劲的视觉冲击力为中心的视觉奇观已经成为全球大众文化的主潮；与这种全球大众文化的视觉霸权相应，对当今世界各种影碟可以如数家珍的我国公众也早已在内心建立起以视觉为引导的审美期待视野，希望中国电影也能够提供诸如《泰坦尼克号》之类超级视觉盛宴。因此，当媒体卖力地持续热炒《英雄》的视觉卖点时，公众敏感的视觉神经连带有关张艺谋神话的剩余记忆就早早地颤动起来。这种视觉期待和神话记忆是如此强烈和难以遏止，尽管媒体骤然掉转枪口击张，但公众还是我行我素地按自己的视觉期待和神话记忆的导引而掏钱进入电影院，并且大多如愿以偿地享受到期待的视觉满足。[1] 这一次，公众对

[1] 据陆天明《〈英雄〉到底怎么样？社会调查解析观众意见》一文报道，中国社会调查所重庆分所近日在重庆市上清寺、解放碑、沙坪坝、杨家坪等电影院成功访问了366名电影观众。其中，94.8%的观众观后都有"精彩"的感觉。"精彩"在哪里？61.2%的人认为是"宏大的场面、壮美的色彩"，如对大漠战争场景、万箭齐发的壮观场面、残剑与无名湖面（转下页）

媒体精英从起初的深信不疑转向后来的不理不睬，凸显了一种今后可能会司空见惯的现象：电影市场要借助媒体但不会永远借助它；或者说，电影公众相信媒体但不可能永远相信它。起初被控制的公众一旦被媒体煽动起来，就会按自己的意愿去选择：与一些报纸媒体据守的高雅文化标准不同，他们要的就是与当今世界电影主流相一致的超级视觉愉悦。因而诚然媒体精英掀起了新一轮口诛笔伐的热浪，摆出一副好心规劝、引导或提升的架势，但公众仍然兀自沉迷在视觉快乐中，从而成功地使媒体成为一只只"把头埋在沙里的鸵鸟"。

应当看到，公众心仪的这种视觉快乐，恰恰是张艺谋本人多年来自觉的电影美学追求。在20世纪70年代末至80年代初期，视觉再现性（或造型性）美学曾一度活跃在中国电影界。这是服从于写实美学的"真实性"要求：电影的视觉画面应当像镜子那样真实地复现物质现实。张艺谋先后通过《黄土地》和《红高粱》展示了独特的"视觉表现性"第一的新型美学主张，首次非同一般地突出视觉本身的意义表现力量，显示出与文学及其代表的传统写实性美学决裂的姿态。从视觉再现性到视觉表现性，意味

（接上页）决战等感到十分精彩、印象深刻；48.4%的人觉得明星们在表现英雄人物的情、义、悲、壮时很精彩，深受感动；21.1%的观众认为大量运用高科技手段是这部影片"精彩"的重要原因。至于影片艺术价值，72.1%的观众评价"战争场面气势恢宏，视觉效果冲击力强"；42.1%的观众认为制作精良大气，具有"史诗般壮丽优美"的艺术魅力；48.3%的观众认为服装、道具、外景、色彩、灯光效果都处理得很到位，十分优美；38.4%的观众对音乐渲染、音响效果十分赞赏，感受到强烈的听觉震撼；18.4%的观众对飞雪与残剑之间的爱情、剑侠们的大义和悲壮等情感演绎产生了强烈共鸣。当然，观众对《英雄》也有一些抱怨和失望，调查显示32.8%的人认为《英雄》内容华而不实；28.4%的观众认为"高科技成分太多"；26.4%的观众对电影过多的炒作提出异议。其他意见如主题不够鲜明（18.4%）；故事情节不连贯，看不懂内容；没有让人感动、令人流泪、经久不忘的场景；色彩太艳丽，太过于雕琢等，都值得关注。参见 http://ent.sina.com.cn/r/m/2002-12-31/1119122996.html。

着抛弃镜子般真实观而标举主体情感表现：影片视觉画面应当燃烧着主体如火的激情，从而可以不顾客观自然面貌地突出视觉形象对心理体验的强劲的象征力量。"陕北高原的土通常是浅白或淡黄色的，但《黄土地》却特别突出一种浓重的黄色基调。……最初剧本写的是青山绿水的南泥湾，也没有突出黄土地之'黄'。而张艺谋拍摄时，为了专门突出黄色的表现力，采取了一系列特别措施，如选择柔和外景光线、运用长焦距镜头、排除绿色、用高地平限构图以使黄土地占据主画面等。正是这样，黄土地才显示出人们此前在影片中从未见过的独特的黄色之美，形成视觉上的震惊和惊奇效果，对于海内外观众产生了奇异而强大的冲击力，极大地助成了中华民族文化反思和历史批判题旨的实现。也就是说，黄土地奇异的和富于冲击力的色调，并不仅仅是可有可无的纯形式因素，而具有直接左右内容的修辞力量：它为整部影片定下了一个情感或意义基调，使得始终结合深沉、博大而富有生机的黄土地从事中国文化和历史的反思成为可能。"[1]而到了几年后的《红高粱》中，张艺谋更变本加厉地"刻意追求红偏黄效果，给人以鲜亮、热烈、火热感觉"，形成了中国电影史上几乎空前绝后的强大的视觉盛宴。[2]如果说，视觉表现性美学是张艺谋对中国电影美学的一个独创性贡献，据此中国公众熟悉了那种满溢生命激情而又意味深长的视觉象征形象；那么可以说，正是凭借《英雄》，他又展示了一种新的中国电影美学，暂且叫作视觉凸现性美学。

我这里说的视觉凸现性美学，是指那种视觉画面及其愉悦效果凸显于事物再现和情感表现意图之上从而体现独立审美价值的美学观念，即视

[1] 王一川：《张艺谋神话的终结：审美与文化视野中的张艺谋电影》，郑州：河南人民出版社1998年版，第197—198页。

[2] 同上书，第207—211页。

觉镜头的力量和效果远远越出事物刻画和情感表现需要而体现自主性的美学观。在这种视觉凸现性美学中，视觉的冲击和快感是第一性的，它使得事物再现和情感表现仿佛只成为它的次要陪衬、点缀或必要的影子。由于以牺牲事物再现和情感表现为代价，这种视觉画面及故事和意义等无法不呈现出没有整体感的零散、片段或杂乱等特点来。不妨从公众对视觉画面的观看方式做简要比较。第一种观看方式为瞥视。在 20 世纪 80 年代还占据主流的传统的视觉再现性美学，要求镜头忠实地映现外在事物的本来面貌及其变化，为公众提供一种瞥视的机会。瞥视，就是不经意间的匆忙观看，对景象仿佛视而不见，这意味着对人活动于其中的视觉场景匆匆一瞥而过，而将视点集中到人物的命运及形象本身上。在西安电影制片厂于 1986 年、1987 年先后摄制的《野山》（颜学恕执导）和《老井》（吴天明执导）中，对西北乡土风貌的刻画是忠实于四季更替的，没有什么特殊之处，引起观众注意的是像"换妻"、打井、自由恋爱还是包办婚姻之类当时农民新的生存状况。在这种视觉再现性美学中占主导地位的，不是视觉画面也不是听觉奇观，而是冷峻的沉思——对人的生存状况的理性反思。第二种观看方式为注视。张艺谋所代表的视觉表现性美学，转而要求镜头成为主体体验的直接置换，即镜头可以不顾客观事物本来面貌而直接"染"上主体的情感色彩，表征主体的内心体验，从而让公众得以注视。注视，可以看作瞥视的延长形态，表示主体对视觉景观做长时间的洋溢情感的注意和透视。这一过程往往伴随主体的移情、这种情感的视觉表征以及这种表征的完整制作过程。《黄土地》中大块大块扑面涌来的黄土地、《红高粱》里满溢生命活力的株株高粱以及野蛮而又圣洁的野合过程等镜头，都可以唤起公众长时间注视的热情，甚至煽动起他们浓烈的生命体验情怀。与注视的作用相呼应，在这种视觉表现性美学中起主要作用的已不再是冷峻的沉

思，而是热切的体验——公众渴望像"我爷爷"与"我奶奶"那样在现实生活中自主地追求个体自由。

第三种观看方式就是闪视。以《英雄》为标本的视觉凸现性美学，强调镜头既不忠实反映外在事物景观，也不尽情置换或表征主体情感，而只是迅捷闪现又变幻着精心拼凑起来的一块块视觉碎片，这些视觉碎片原本来自不同年代和空间，但却被并置起来，零散而又诱人，使公众得以闪视。闪视，是指快速闪观一幕幕变幻不定的互不连贯的零散景致，类似操纵电视机按钮不断换台那种效果。如果说，瞥视代表居高临下地匆匆一瞥视觉画面，显示主体对视觉景观的漠视态度；注视转而表明长时间地倾情凝视视觉画面，透露出主体对这种画面的情感置换或移入姿态；那么，闪视则意味着快速地闪观零散而不尽整一、多样而又变换的视觉奇观，在迅速摄入一块块不同的视觉碎片时遗忘它们原来可能有的整体感、可能携带的深度意义。[1] 在这种视觉凸现性美学中，观众主动关闭起自己对冷峻的沉思和热切的体验的期待，而听凭急切颤动的视觉神经把自己牵引到舒适的快感情境中。以舒适快感取代冷峻沉思和热切体验，意味着切断通向文本的可能的深度意义的通道，而将焦点凝定到对碎片化视觉画面的闪视上，在闪视中获得没有深度的即时快感或瞬间愉悦。

《英雄》正是张艺谋凭借视觉凸现性美学而精心烹制的中国视觉流盛宴，它成功地让公众在 90 分钟里纵情地闪视一个个来自不同地域与年代，

[1] 这里的瞥视、注视和闪视大致对应于英文的 glimpse、gaze、glance。这里的论述参考了沙拉特在《传播与形象学》一文中有关 glimpse（瞥视）、gaze（注视）、scan（扫视）、glance（闪视）的研究成果，见 Bernard Sharratt, Communications and Images Studies: Notes after Raymond Williams, *Comparative Criticism* 11, pp.29-50；有关讨论见 Elaine Baldwin and others, *Introducing Cultural Studies*, London: Prentice Hall Europe, 1999, pp.391-392。

有着不同流派与风格,色彩、造型与香气俱佳的视觉拼盘。这个关于刺秦的故事要回答谁是真英雄的问题。赵国后人无名(李连杰饰)、残剑(梁朝伟饰)、飞雪(张曼玉饰)、如月(章子怡饰)、长空(甄子丹饰)等各路豪杰侠客都要刺杀秦王。无名在长空、飞雪、残剑的帮助下终于获得离秦王只有十步之遥的绝杀机会,可以施展最厉害的剑术——"十步一杀"。但在剑指秦王的瞬间,他却改变了主意:秦王才是可以统一中国而给天下带来和平的真"英雄"。结果是,与当年残剑一样,无名毅然选择了放弃,随即甘愿丧生于秦军万箭之下,以血肉之躯成全秦王的帝王威仪,也诠释了超越狭隘"民族主义"的"天下主义"理念。这部"英雄"故事带有明显的"后现代"色彩:除了有一个"刺秦"的历史故事影子外(如开头字幕显示:"战国后期,兵火纷扰,群雄并起。先后盛极一时的七雄中,唯有秦国雄霸一方,秦始皇成为各国的敌人。为了对抗吞并,六国各地,一直在上演着不同的刺秦故事……"),整个"历史"都是按当前需要虚构和拼贴起来的,自觉地舍弃了传统美学那种真实性与典型性原则,更别提细节真实了,甚至忽略连贯的故事线索、意义深度及可信度,目的就是首要地满足今天公众的强烈的视觉期待。

正是在这个虚构和拼贴起来的历史天幕上,交替闪烁着在形体构图、武打动作、色彩和音响等方面都极具冲击力的视觉奇观,满足公众的闪视需要。首先,从形体构图看,秦王宫殿的宏阔场面与威严气氛、秦军列阵行进的肃杀阵容、无名进王宫时的卑微身影、殿内的空荡与黑沉、齐刷刷如骤雨飞降威力无比的箭阵、辽阔而苍凉的戈壁大漠与渺小的个人身影、秀奇山水与飞动身姿、书馆内曲折而幽暗的楼道等,都各具姿态,显示了导演对整齐合一、对称均衡、比例匀称、多样统一等多种形式美组合规律的大胆运用。其次,在武打动作设计上,棋馆、枫林、箭竹海与秦宫等几

场武戏都各具特色。残剑手书"剑"字时，飘飞的长发、轻舞的衣袖，恍若昔日之大侠重现江湖。动作设计中注意把风的美学作用发挥到极致，例如，当飞雪长剑出鞘，只见黄叶满地翩飞、舞姿动人。棋馆里无名与长空的对打、飞雪与如月的枫林一战、无名与残剑的箭竹海之战、残剑与秦王的大殿比拼，或精彩动人，或飘逸轻灵，或空灵洒脱，或冷艳照人等，都各显其中华美学之神妙。再次，在画面色调上，可以看到精心设计的一幕幕色彩斑斓的画图，尤其令人印象深刻的是飞雪与如月的大战，两人全身红装黑发，与蓝天背景和满地纷飞的黄叶相映衬，形成红、黑、蓝、黄四色辉映的色调，确实蔚为大观。最后，上述视觉效果是需要恰当的音乐去协调并强化的，而谭盾的音乐整体上质朴、粗犷，富于雄浑苍凉的音调，与视觉效果恰当地匹配起来。而让秦军将士高呼"风"而产生声震长空、惊天动地的奇效，再配以风起处黄沙漫天的画面，显出势不可挡的神奇气象。重要的是，由这些十分考究的形体构图、武打动作、画面色彩和音响拼贴而成的视觉景观本身，正是影片博取公众青睐的最大看点。至于这些视觉景观是否与完整的故事以及故事的历史真实性和典型性等相匹配，则似乎已被视为毫无意义的"伪问题"而搁置一边了。

当然，影片在凸显视觉霸权时有无自身的表意性追求呢？需要看到，这些视觉景观仍然是要承担特定的表意任务的，只是这种表意绝非经典历史主义的真实而完整的历史还原，而是当前全球化时代中外公众所可能热望的中国（东方）式古典英雄传奇的碎片拼贴，也就是要在当今全球化时代、在"新历史主义"语境中重写一种中国式英雄传奇。全球化作为一种生存体验，并不简单地仅仅意指全球一体化，而是涉及生活中的种种多元互渗状况，如文化同质化与异质化、本土与世界、民族主义与天下主义、文化与经济、审美与政治、历史与想象、真实与虚构等多种元素之间的相

互渗透、相互断裂及相互拼贴格局。这里需要注意的是视觉引导的全球化与文化趣味的异质化之间的互渗状况。一方面，世界各国的经济、贸易、商业、旅游、体育、传播等越来越倾向于同质化或一体化，这表现在电影审美趣味领域，就是人们越来越崇尚好莱坞商业大片主导的视觉奇观，渴望满足视觉强刺激，而对历史真实、深度意义早已既不相信也不欣赏了（这一点与我国当前的文化"开放"有关：公众早已通过各种方式，尤其是盗版影碟观看到来自美国、日本、伊朗、韩国及中国香港、台湾等地的卖座商业片，从而铸就了以视觉冲击为主导的审美期待视野）。而另一方面，与这种审美趣味上的、视觉引导的全球化趋势相应，并且作为它的当然内容之一，世界各国公众也渴望体验到正在全球一体化潮流冲刷下面临失落命运的异质文化奇观。无论是自身被淹没或遗忘的古典传统胜境，还是陌生他者的奇异文化风貌，只要是富于视觉冲击力的，都可能引起并满足他们对于异质文化的强烈好奇心。李安执导的《卧虎藏龙》在国际电影市场的空前成功，证明当今全球化时代中国古典异质文化及其视觉奇观蕴藏着巨大的商业潜能，从而为后继者《英雄》总结出一条中国电影通向全球票房成功的电影文化经济学法则：视觉引导的全球化＋东方异质文化奇观＝中国商业大片的票房成功。显然，在全球化时代打造可以满足公众的闪视需要的中国视觉流，正是《英雄》的一个主要制胜法宝。它关于"天下主义"高于"国家主义"与"民族主义"的现代演绎，以及据此关于真英雄的新诠释，正是在当前全球化语境中重新发掘中国古典传统资源的结果，而这也正是它悉心追逐的表意效果之所在。由于要满足全球化时代公众的视觉奇观需要，因而它就必然要突出东方异质文化之奇之异，而将历史真实之类的传统美学标准抛掷到表意策略之外。

《英雄》在国产电影或华语电影商业化方面的胜利有目共睹，甚至在

中国视觉流及相应的视觉凸现性美学方面的探索也攀上了相当的美学高度，值得继续分析，然而，我仍然觉得这是一次不得不付出惨重的美学代价的胜利即惨胜。惨胜，是说最终的胜利依靠惨重代价的付出而换来。影片确实以新奇的中国视觉流最大限度地投合了公众的视觉欣赏需求，但与此同时，却没有为这种视觉流匹配出相适应的新型历史逸闻掌故、英雄传奇或新历史主义视野。也就是说，影片的真正代价不在于像有些论者指责的那样没有提供高雅文化常见的那种完整的故事、明确的主题和深刻的思想等，而恰恰在于没有编织起属于大众文化框架的中国视觉流所需要的更流畅而合理的零散故事、变幻场景和历史戏拟姿态等，甚至连起码的可资煽情的"后情感"意义上的仅供影院赏玩的爱情故事，也编得不尽连贯、流畅和合理，更谈不上感人了。真正的中国视觉流应当不仅在视觉奇观上而且也在故事编排及情感效果上，体现出相匹配的美学与修辞法则。而这一点《英雄》是缺陷明显的。

不过，真正重要的是要看到，作为在整体美学水平低而且市场持续低迷的中国电影市场亮相的首部国产商业大片，《英雄》的轰然出场可能已经开启了中国电影美学与电影经济学的一个新时代——在全球化时代借助商业策略竞相打造中国视觉流。这样一种中国视觉流谁也挡不住，因为中国电影要在好莱坞主流及"韩流"等冲击下顽强生存与发展，不得不选择自身的商业化道路。确实，从多渠道融资、巨额制作资金、强大的演员阵容和幕后班底到严密有序的宣传与包装策略乃至反盗版措施等，它也许正铺设出中国电影商业化的一条必由之路。但是，另一方面，商业电影或中国视觉流也应当而且可以寻求美学的多样化及其制作的精良：既应有新兴的视觉凸现性美学，也应有以往的视觉表现性美学和视觉再现性美学；既有经过调整用于大众文化的英雄大叙事，也有新兴的聚焦小人物及其日常

生活状况的小叙事；既有《英雄》这类有缺陷的原创品，更有后继的相对成熟的完善之作，从而使中国商业电影呈现出多种美学相互竞争并渐趋合理与成熟的格局。更重要的是，任何一种电影美学的选择，都不应当"为美学而美学"，而应当契合中国人的现实生存体验的表现性需要。现实的生存体验充满多种层面、状况与景观，绝非视觉凸现性美学一家可以涵盖殆尽，从而依赖于运用或创造与之相匹配的不同的电影美学手段去表现。如此，相信《英雄》的这次惨胜经历能成为今后中国商业电影频频回瞥而又意义深远的一面镜子。

（原载《电影艺术》2003年第2期）

第六章

中国电影的后情感时代
——《英雄》启示录

首映头一周就掠走亿元票房从而刷新《泰坦尼克号》的空前纪录,《英雄》靠的是什么?更有趣的是,观众的热情不仅没有因媒体对影片的批评而淡化却反而持续高涨,这又是为什么?我觉得原因多方面,但无论如何都不能不与影片的文本构成本身有关,否则如果单靠前期媒体宣传,观众很快就会在上映时大呼上当,更不必说媒体的迅速变脸讨伐了(《幸福时光》正是这样的例子)。确实,在影片文本方面,《英雄》票房成功的重要缘由有两点:一点在于"全球化时代的中国视觉流"的打造和"视觉凸现性美学的惨胜"[1],这已经说过了;另一点就是与这种视觉凸现性美学相匹配的后情感主义的全面出场,对这一点则需要略加阐述。

[1] 王一川:《全球化时代的中国视觉流——〈英雄〉与视觉凸现性美学的惨胜》,《电影艺术》2003年第2期。

第六章　中国电影的后情感时代

我说的后情感主义[1]，是针对《英雄》所表现的具体情感状态来说的。作为剧情片，《英雄》肯定是要表现情感的，否则怎么争取观众？但问题在于，当影片全力凸显"视觉第一性"原理而把情感等诸多表意元素抛掷到第二位以后，情感又如何安置呢？如何凭借与视觉画面相匹配的合适的情感去感动观众呢？张艺谋不得不认真考虑这个问题。我的感觉是，张艺谋在确定了视觉凸显而情感收缩的拍摄战略后，情感就不得不挤压到一条曲折的道路上，这就是被变形为后情感。后情感，不等于非情感或无情感，也不是简单地以理性压倒情感，而是一种被重新包装以供观赏的构拟情感。正是在《英雄》里，我们可见到这种后情感的大体面貌。首先，后情感是一种附丽于视觉冲击的情感。在主要人物之间展现的种种情感冲突，如无名与秦王、无名与长空、残剑与飞雪、飞雪与如月之间，都附属在视觉流的强大冲击下，为视觉震撼效果服务。与视觉效果的第一性相比，情感无疑被淡化了，变稀变薄了，成了次要元素。其次，与这种被凸显的视觉冲击力相应，后情感是一种不必依史实根据而构拟的情感，也就是被虚拟出来供观赏的情感。围绕着无名、长空、残剑、飞雪和如月之间关于刺秦而生的情感纠葛，除了"刺秦"在历史上有所凭据以外，其他都主要是凭空构拟出来的。张艺谋在展示中国式武侠与武打的视觉奇观时需要与之相合拍的情感，于是就虚构了这种情感。长空、残剑和飞雪之间，残剑、飞雪和如月之间分别形成的三角关系，纯粹是为了观赏而虚拟出来的，是非历史的或后历史的。观众即便是知道这种后历史性也不加以深究，因为他们最想要的不再是历史真实性而是视觉冲击力。再次，这种后

[1] "后情感主义"（postemotionalism）一词采自斯捷潘·梅斯特罗维奇著《后情感社会》（伦敦：塞奇出版公司1997年版）。

情感属于一种非个人的情感。无名、长空、残剑和飞雪等几大侠士之间的家国情怀和残剑与飞雪之间的个人情感纠葛都表明，个人的爱情应让位于家国恩仇（赵国与秦国之间），而家国恩仇应最终让位于天下胸襟（秦王的一统大业）。影片所竭力证明的这种所谓天下胸襟，是一种涤除了个人情感与家国情怀的合理化的天下主义情感。最后，这种后情感是根据当今审美时尚潮而再度包装的情感。回荡在这部影片中的情感，不再要求历史真实性，也不再寻求个人特异性，而是瞄准审美时尚潮的最新流向包装起来的。正像通常商品需要精美的包装才能卖好价钱一样，《英雄》要动人也需要在情感上精心包装。张艺谋想必早已深知，自从以好莱坞大片为主流的国内外著名影片的正版或盗版VCD、DVD碟片在中国"普及"以来，中国观众的期待视野早已被视觉引导了。这里的视觉引导，是指观众的审美感觉被视觉冲击所强力主导的状况，也就是指观众把视觉享受当作最主要或最基本的观影追求。《泰坦尼克号》在中国创下首映十天票房过亿元的空前奇迹，正是得力于它的超常视觉奇观和后情感包装战略。观众明明知道是假的却要有意上当，正是由于审美时尚潮的"挡不住"的巨大"诱惑"。时尚潮不是潮水胜似潮水，以其特有的淹没理智、吞没常识之势席卷而来，所到之处观众纷纷潮水般涌向影院。当今的观众，担忧落后于时尚潮，胜过担忧恩怨是非曲直。别人都在谈《英雄》，如果我没看过，就找不到感觉了，于是……张艺谋在《英雄》中的后情感战略是，为了一一展示超常视觉冲击力而精心包装出如下几种有序而互动的情感：男女之情如何让位于家国之情，家国之情如何让位于天下之情，天下之情如何成为新的中国视觉流时尚的附丽物。

其实，张艺谋并非当代中国后情感主义电影的始作俑者。真正的始作俑者应当推根据王朔小说原作而于1988年改编拍摄的四部影片：《轮回》

(改编自《浮出海面》,黄建新执导,西安电影制片厂)、《大喘气》(改编自《橡皮人》,叶大鹰执导,谢园主演,福建电影制片厂)、《一半是火焰,一半是海水》(改编自同名小说,夏钢执导,北京电影制片厂)和《顽主》(改编自同名小说,米家山执导,葛优、梁天、张国立、潘虹主演,峨眉电影制片厂)。这四部"王朔主义"影片无一例外地调侃情感、历史、革命、传统等 20 世纪 80 年代高雅文化主流话题,显示了对待情感的游戏与嘲弄姿态,体现了后情感主义的雏形以及早期激进姿态。但这条线索还没有来得及在电影界持续下去并引发轰动,就被两年后接连热播的电视连续剧《渴望》和《编辑部的故事》"接"过去了。两部剧出人意料的巨大轰动效果,及其与新的主导文化和大众文化的成功协调宣告了如下事实:以轻松的游戏态度成批生产后情感主义美学的文化产业已经完成转型,并且随即确立起媒体王国中的霸权。而在电影界,真正全力续写这种后情感主义美学的影片,当推冯小刚接连摄制的贺岁片系列《甲方乙方》(1997)、《不见不散》(1998)和《没完没了》(1999),再加上《一声叹息》(2000)和《大腕》(2001)。

正是在这批以当代都市生活为场景的冯氏系列大众文化影片里,那曾经在 20 世纪 80 年代与文化、历史、传统、沉思等紧密相连的情感,被新的文化语境和美学稀释、过滤、扩散或变形为后情感。《甲方乙方》讲述姚远(葛优饰)、周北雁(刘蓓饰)、钱康(冯小刚饰)、梁子(何冰饰)四个自由职业者开办一项"好梦一日游"新业务,帮助消费者过一天好梦成真的瘾。这一点本身就意味着,这种情感已经不同于以往的"真情实感",而是一种虚拟的想象性情感,带有某种非情感属性——它是对情感的调侃或消解的结果,属情感的替代品。试营业时立刻招来一批突发奇想的顾客,例如,卖瓜的板儿爷想当一天巴顿将军(英达饰);厨子(李琦

饰）因为生在和平年代一直梦想成为宁死不屈的义士，体会一天被捕、严刑拷打、英勇就义的滋味。这就把三男一女忙得团团转：刚脱下美军伤兵服又换上清兵制服；时而是准备打仗的将领，时而变成讨巧卖乖的卫兵；白天开吉普背电台在土路上颠簸，夜里驾驶老式吉姆车闯入民宅去抓人。由于没有经验而闹出很多笑话，工作漏洞百出，于是四个人开了一个纠偏会，统一认识，明确规定对有不健康愿望的顾客要敢于说"不"，使"好梦一日游"业务走上正轨。他们先是通过"爱情梦"帮助因为屡遭失恋对生活丧失信心的人恢复了自信，继而又通过"受气梦"教育了大男子主义的顾客，再利用大款想做"受苦梦"、明星想做"普通人"的梦幻嘲弄了那些得了便宜还卖乖的人。值得注意的是，如果说上述事件所体现的"情感"都带有某种非情感成分的话，那么，接下来在帮助顾客实现梦想的过程中，这四个人从开心与好玩甚至胡闹中，渐渐地重新投入并发现了自己的"真情"。到最后，为帮助身患癌症的无房夫妇做一个"团圆梦"，他们竟将自己准备结婚的新房真心地贡献出来。于是，我们得以目睹情感如何起初变成非情感，而后又再生为后情感。后情感并非不要情感，而是消解后再生的、被再度包装供观赏的情感。冯小刚在精心打造当代市民后情感方面堪称行家里手，在电影界是比开创者王朔本人更到位、更有力和更权威的都市后情感主义诠释者。

如果说冯氏影片代表了后情感主义美学在近年都市影片中的最显著成功的话，那么，相比之下，张艺谋多年间曾是一位不太成功的后情感主义诠释者。他的《有话好好说》（1997）尝试以流行的小品式搞笑去传达被稀释的情感，《我的父亲母亲》（1999）构拟出一种精心包装的乡间生活纯情，《一个都不能少》（1999）则借助电视的神奇魔力去充满夸张地再造后情感的"公共领域"，而《幸福时光》（2000）进一步以小品明星赵本山作

为主演而喜剧式地诠释后情感主义。张艺谋在这些努力没有给他带来冯小刚那样的票房业绩后，终于通过《英雄》证明了自己。围绕三男两女而发生的刺秦故事，颇有些类似于《甲方乙方》的三男一女模式及其后情感姿态，只是背景挪到了遥远的战国年代，"好梦一日游"变成了刺秦。当然，更重要的是，张艺谋在这部影片里比包括冯小刚在内的其他任何中国导演都更卖力地标举和演绎视觉凸现性美学，体现了凭借中国视觉流及其后情感主义美学而一举征服国内外观众的勃勃雄心。结果，张艺谋不无道理地暂时赶上并越过冯小刚而成为后情感主义电影美学新的成功者、当今后情感时代的天下第一剑。可以说，《英雄》凭借其神奇的票房业绩而成为一个无可争议的醒目路标，标志着中国电影的后情感主义美学被推向一个登峰造极的绝境，蓦然回首间，我们惊奇地发现自己早已置身在后情感时代。

　　后情感时代与情感时代相比，本身不一定差也不一定好。因为两者都不过是文化语境为人们认识方便所设置或假设的知识型而已，不存在简单的是非曲直好坏问题。中国电影的情感时代当然只是相对而言的，大致指 20 世纪 80 年代的电影主流及其背后赖以支撑的一套知识型，这种电影主流及其知识型要求影片真实地表现人的生活状况及情感状况，体现一种情感主义。《小花》《黄土地》《芙蓉镇》《人生》《老井》《良家妇女》《野山》《红高粱》《孩子王》等影片无不遵循这种知识型，而观众也是有意识或无意识地带着这样的知识型去"看"的，从影片里"看"出了以为本来如此的真实情感。但从《甲方乙方》开始，一种纯粹为日常休闲娱乐而重新想象和包装的虚拟"情感"诞生了，中国电影开始有意识地成批生产和消费后情感主义。无论是姚远和周北雁等关于"好梦一日游"的想象还是板儿爷的将军梦，伴随的都是包装出来的虚拟情感；即便是最后"发

动"的真情,也不过是被上述虚拟和包装过程所消解后的情感,即后情感。张艺谋的《英雄》在精心打造的中国视觉流中几乎重复了《甲方乙方》的这些步骤,观众明明知道自己只是在"欣赏"被虚拟和包装的后情感,也心甘情愿、毫无怨言,因为,他们要的不是情感时代的真情,而只是附丽于视觉华美之上合成的和构拟的情感。影片的视觉华美本身就是虚拟的,并且鼓鼓地凸显于它所讲述的剧情之上,又如何要求它所伴生的情感不带有这种后情感身份呢?当然,后情感主义电影在美学上也可见出高低成败得失。与《泰坦尼克号》空前成功地既打造眩目动人的视觉盛宴又呈现精心包装的煽情故事不同,《英雄》在前一方面大获成功,却在后一方面马失前蹄:连起码的恋爱剧情都没有编圆编活,又怎么谈得上煽情呢?

不妨从极简要的意义上,对情感主义与后情感主义之间的关系做如下对比:

情感模式	情感主义	后情感主义
情感呈现	本真的情感	包装的情感
历史观	真实性	虚拟性
故事参照	生活实事	生活想象
制作目的	审美感染与文化启蒙	审美感染与日常娱乐
感觉取向	听觉引导	视觉引导
观影效果	动情与沉思	快乐与舒适
电影观	实际生活的明镜	幻想生活的魔镜
代表作	《人生》《老井》	《甲方乙方》《英雄》

这样的对比是粗略的，但如果多少有些道理，那么，我不禁由此想到一个问题：当中国电影已步入后情感时代，中国社会是否也已经和正在呈现后情感社会的某些特点呢？电影不过是文化产业，但支撑这一产业的却是社会的消费群体——广大观众，因为电影是为他们的消费而生产的文化产业。从《甲方乙方》力创国产电影最高票房到《英雄》刷新国内外电影在中国的票房新纪录这一事实，不能不使人清楚地看见电影观众对于后情感主义美学的认同轨迹，而这种轨迹正昭示着后情感社会已然来临的强有力信息。由此我想起了斯捷潘·梅斯特罗维奇在《后情感社会》中说的一段话："当代西方社会学正在进入一个新的发展阶段，在其中合成的和拟想的情感成为被自我、他者和作为整体的文化产业普遍地操作的基础。"他认为西方社会已进入"后情感社会"。这种后情感社会的明显标志之一，是全社会已经和正在导向"一种新的束缚形式，在现时代走向精心制作的情感"。也就是说，人们生活的一切方面都被文化产业普遍地操纵了，"不仅认知性内容被操纵了，而且情感也被文化产业操纵了，并且由此转换成为后情感"[1]。在后情感社会，后情感主义成了人们生活的一条基本原则。"后情感主义是一种情感操纵，是指情感被自我和他者操纵成为柔和的、机械性的、大量生产的然而又是压抑性的快适伦理（ethic of Niceness）。"[2] "快适伦理"这个词很有意思，它凸显出后情感社会的日常生活的伦理状况。它追求的不再是美、审美、本真、纯粹等情感主义时代的"伦理"，而是强调日常生活的快乐与舒适，即使是虚拟和包装的情感，只要快适就好。快适伦理堪称后情感社会的

[1] Stjepan Meštrović, *Postemotional Society*, London: Sage Publications Ltd, 1997, p.xii.
[2] Ibid., p44.

一个显著标志。

中国是否已经进入，或者说在多大程度上已进入后情感社会，固然还可以继续讨论和争辩，但可以指出的是，先有《甲方乙方》后有《英雄》，它们携带强劲的票房势头俨然已成当今中国社会审美时尚流的新霸主，打造出以快适伦理为核心的审美新时尚，由此掀开了中国后情感社会的宽广舞台的一角。尤其是在《英雄》里，视觉快适伦理显然占据压倒一切的主导地位。历史真实已经无所谓了，人物间的纯真爱情故事更是可轻可重，只要视觉快适就好，视觉快适胜过其他一切！准确地说，历史真实和男女爱情都要，但都要为视觉快适而重新包装起来。换言之，"历史诚可贵，爱情价更高，若为快适故，二者皆重包"。观众可以清楚地看到，无名如何在秦王面前"重新包装"长空、残剑和飞雪之间的三角情感纠葛，以及残剑、飞雪和如月之间的另一三角纠葛；而在包装诡计被秦王识破后，无名只能选择强力出剑，但最终还是屈从于来自远方残剑无声的"天下主义"原则。是的，正像秦王慧眼识诡计一样，聪明的观众个个对张艺谋的包装与作假明察秋毫，绝不会弱于转而起劲倒张的媒体娱记。但是，有趣而又重要的是，他们不是选择大拒绝，反而选择有意上当、甘心买假、知假媚假。这是因为，他们内心已经选择或受制于另一种原则——与往昔情感主义决裂的后情感主义。后情感主义，宛如那控制无名长剑指向的隐性的"天下主义"原则一样，已经成了来自观众内心深处的无声的召唤、无意识的欲望涌流。"它情感假、不真实又怎么着？我就是想去电影院过视觉瘾！我就是想欣赏视觉盛宴！"后情感主义以及它所附丽其上的视觉凸现性美学成了观众据以观影的时尚化的意识形态修辞法则。

《英雄》的票房奇迹终究要成为过去，被新的影片跨越、新的时尚亮

点遮盖，但那时，它或许已成功地使自己隐身在人们日常生活的时尚涌流中而不显其突兀了。《英雄》在宣告了中国电影进入后情感时代，启示着中国的后情感社会之后，使命已然完成。面对社会的不可抗拒的后情感主义涌流，个人又能做什么呢？是忘掉眼下的时尚流而缅怀和召唤往昔的情感主义，还是索性听凭无意识欲望的牵引而跃入后情感主义浪潮随波逐流？每个人似乎都不得不面对这类问题的缠绕。

（原载《当代电影》2003 年第 2 期）

第七章

从《无极》看中国电影与文化的悖逆

从一开始看《无极》,我就不由得把它同张艺谋的《英雄》(2002)和《十面埋伏》(2004)联系起来比较:相似的视觉凸现性美学效果的营造,同类东方民族奇幻叙事,同样涉及爱情、权力、忠诚等票房刺激点。这表明《英雄》拉开的国产电影的视觉凸现性美学大幕终于不再是张艺谋的个人独角戏,而有了到目前来说是尤其卖力也颇有战绩的续演者或B角。我这样说并没有抹杀《无极》的美学成绩的意思。与富于开创性但欠缺明显,为了视觉上的超强奇幻性而敢于牺牲故事的合理性和完整性的《英雄》相比,《无极》一方面敢于跟进和模仿,另一方面又确实在若干方面吸取教训而有了改进甚至创新。例如,在打造东方奇幻故事上同样十分坚决,但同时不忘在故事编排上更求合情、合理和完整,从而减少了故事的残缺感;还有就是比张艺谋更大胆地同时改写或篡改东方神话与西方神话,斗胆把希腊神话中的命运女神挪移或匹配到东方神话故事中,摇身变成先知先觉的东方女神满神,从而使东方故事似乎也染上了希腊命运悲剧的意味;再有就是设置审判大将军的长老院,自然容易让人(尤其是西方观众)联想到希

腊悲剧中的歌队；最后让四个主要人物光明、倾城、无欢和昆仑同处一室接受心灵审判一幕，让人无法不想到结构主义的符号矩阵或者存在主义戏剧中的自由选择模式。通过上述跟进和改进，《无极》要达到什么效果并实际地可以产生什么效果呢？

这部影片当然可以从不同角度去感受、分析和评价，我认为不妨暂且把它看作一则发生在远古人神未分时代东方民族的有关权力、爱情、忠诚和命运的故事。影片序幕是在一对男女孩童之间展开的，他俩的处境却不是如梦似幻的童话般仙境，而是交织着臣服与背弃的激烈冲突的权力场。女孩在战场上寻找食物，一个身份尊贵的男孩许诺说如果她同意做他的奴隶，他将把馒头给她。女孩表面接受，但很快违背承诺突然攻击无设防的男孩并带着馒头逃跑，使充满权力欲和信赖感的男孩心理遭受重创。这似乎为全剧故事的展开设置了一个列维—施特劳斯意义上的"凝缩模式"，这个模式注定会在后来的故事中不断打开，或者说干脆就成为后来故事的原初范型。女孩路遇满神（陈红饰），后者许诺说可让她成为全世界男人都想追求的美貌公主，但代价是不能体验到真爱和快乐，除非时间倒转、河水倒流。女孩回答愿意。在那两个儿童的心理世界中，权力是至高无上的，忠诚和真爱都没地位。影片的主要故事就在这之后若干年展开了，观众接下来会逐渐看到，女孩长成美貌公主倾城（张柏芝饰），男孩则变成权贵一方的北方公爵无欢（谢霆锋饰）。无欢因倾城童年时的背弃而决心复仇，趁大将军光明（真田广之饰）带兵与蛮人交战之机发兵攻打空虚的皇城，目的既在向倾城复仇也在夺权。光明在驰援路上被满神预言自己要杀王，惊魂未定中被刺客鬼狼（刘烨饰）重伤，救主心切的他于无奈间只好改命昆仑（张东健饰）代他身穿鲜花盔甲回皇城救王，满以为此举既可救王也可摆脱可怕的命运魔咒。当然这些也都与爱无关，而主要是权力的

角逐及忠诚的作用。忠诚地执行命令的昆仑，在国王被无欢威逼下提刀追杀倾城的紧急关头及时赶到，无知无畏中一举误杀国王而救下倾城，带她逃跑途中又为救她而奋勇跳崖。倾城终于感动，真爱从内心涌现。但由于昆仑身穿大将军盔甲，这种真爱在面具欺骗下只不过变形为倾城对大将军的错爱，于是真爱仍然只是空洞的承诺。大难不死的昆仑仍保持对大将军的忠诚，奉命从无欢手中营救被关在金色笼子中的倾城。昆仑从金笼顶部骤然降落，抱住被惊呆的倾城。光明也杀到宫殿，与倾城同乘一骑最终逃脱。但昆仑为救他们脱险而被擒，无欢命鬼狼杀他。在交战中鬼狼不是昆仑的对手，两人休战。昆仑回到光明身边时，发现自己和光明都已爱上倾城。昆仑选择离开，和鬼狼再次不期而遇。鬼狼带昆仑回到过去，向他表明他们来自同一种族——冰雪之地雪国人，其特点之一是具有超越风的速度。鬼狼是无欢实施种族屠杀后的唯一幸存者，被迫穿上黑色狼皮而成了无欢的仆人。光明被无欢设计轻易地从倾城身边诱捕，表明他在骗取倾城的爱情后并不满足，仍在谋求权力，仿佛权力才是他的真正兴趣所在。这暴露出他的权力至上心态。昆仑再次回到主人驻地时发现只剩下倾城一人，倾城派他去寻找光明，被无欢手下抓住。在审讯室，长老会审判大将军的弑主罪行。倾城找昆仑商量由昆仑顶替光明杀死国王的死罪。但在审判过程中，倾城终于明白不是光明本人而是昆仑英勇无畏地冒死救了自己。随着审判庭宣布光明无罪并判昆仑死刑，倾城意识到她自始至终一直爱着这个犯死罪的人。无欢目击种种戏剧性场面后，下令把他们全部抓起来。临死关头，光明终于悔悟，决心牺牲个人权力和性命而换取忠诚的昆仑和寻求真爱的倾城的幸福。他骗取无欢的信任，挣脱掉锁链，发起最后的解救战斗。被击败的无欢在临死前终于承认，自己就是当年倾城违背诺言时的那个男孩，他从倾城那里受到致命伤害后就不再信任世上任何人，

并决心实施复仇计划。这就完成了这位权力与复仇至上的无信无义者的素描像。光明临死前恳请倾城活下去，实现了他从权力至上向爱情至上的转变。忠心耿耿和充满真爱的昆仑明确承认他深爱倾城，随即揽倾城入怀，一同开始了迈向未来或回到过去的新旅程，致使满神的命运符咒被打破。这表明，在宿命魔咒被打破、权力退隐的情形下，在时光倒转的超常轨道中，忠诚与爱情才能最终实现融会。

从以上故事中可以读到四个相互联系的关键词：权力、爱情、忠诚和命运。大将军光明、北方公爵无欢和国王等代表权力；倾城代表爱情；昆仑代表忠诚；满神代表命运。如果这样说过于简单的话，我们还可以从每个关键词在故事语境中各自衍生出一个关键词系列，这样就具体化为故事中的人物关系与行动了：

（1）权力与臣服、背叛、复仇等系列，主要涉及无欢与国王、倾城、光明、鬼狼的关系，光明与昆仑的关系等。

（2）爱情与欺骗、错爱、变心等系列，有倾城与光明、与昆仑的关系为证。

（3）忠诚与效忠、愚忠等系列，主要由无欢与鬼狼的关系、昆仑与大将军的关系作为代表。

（4）命运与预言、符咒、破咒等系列，这体现为满神与倾城、与光明之间的预言控制与反控制关系。

上面的四个关键词系列是编织在几条故事线索中的：

一是无欢与倾城之间臣服还是欺骗的较量，这才牵扯出无欢发动抓捕倾城的战争、暗杀光明、误杀国王、囚禁倾城等系列事件。

二是满神对倾城有关权力与真爱的悖反的预言，引申出倾城对假爱的厌倦和对真爱的渴望及全力追求。

三是满神对光明有关弑君的预言，推演出光明为反抗宿命而巧借昆仑

之手救王的明智举措，不想反倒应验了宿命，这显然令人想到俄狄浦斯为反抗弑父宿命而积极抗争，不料仍旧难逃宿命魔咒的神话故事。

四是穿插其中的昆仑在鬼狼引导下穿越时间流而远赴雪国归宗认祖、鬼狼终以性命换来友情和心灵自由这条故事线索。

影片通过这个奇幻的东方远古故事，当然是要尽力满足全球观众的时尚消费欲望，但这样的意图毕竟依赖于一种可以直接作用于观众感官的银幕形象及其故事包装。影片通过上述东方奇观似要打造一种主要的美学与文化兴奋点或卖点，即曾经活跃在远古东方和西方的神灵并没有轻易消逝，而是作为原型存在于当今人们生活的深层，如人们的个体或集体无意识深处，并持续地产生着这样那样的影响；同理，发生在当今全球化时代各民族生活中的关于权力、爱情、忠诚和命运的故事，就其原型来说是有着更为久远的原始神话根源的，正是这条若隐若现地闪烁的神话原型线索把今人同遥远的古人紧紧地联系起来。如果这样的叙事解读可以成立的话，那么，影片明显是要同时兼顾东西方观众的观影趣味。一方面，它意在向东方观众重建一整套有关权力、爱情、忠诚和命运的原始神话原型，哪怕这套原型在熟悉东方历史的观众看来是凭空虚构的。不管怎么说，影片制作者想必预先相信，今天的东方观众完全可以从这种远古神话原型中找到发生在今天的相同故事的原始根基。同时，另一方面，他们似要向西方观众说明，奇幻的东方历史中也存在着西方式的命运女神及其致命魔咒这一神话传统，这种传统既在西方社会也在东方社会发生着固有的作用。这仿佛可以轻易地让东西方观众借助电影语言桥梁而获得一种跨民族与跨文化的美学理解，尽管这种美学理解与观众从其文化教养中形成的通常的历史理解视野可能存在颇大差异。

应当看到，重建这类变形的或虚构的东方神话故事，对陈凯歌来讲应

第七章　从《无极》看中国电影与文化的悖逆

是驾轻就熟的，因为有一种历史纽带把现在的他与其 20 世纪执导经历联系起来。我们应该记得他在二十多年前也就是 1984 年执导了《黄土地》。这两部影片之间可以找到一条类似但又颇为不同的"文化寻根"线索。据他自己回忆，《黄土地》上映后，观众纷纷从中"寻找"一样东西，那就是后来才逐渐明白的"民族精神"。当时的电影导演和观众都于意识或无意识中竭力寻找"民族精神"。在当时狂热的文化寻根氛围里，连他本人也在"拼命证明我们想表现的正是这种'民族精神'"，"我拍《黄土地》时，正是处于这样一种心态，在听到人们批评我们表现人民的愚昧时，我直想大喊，我是爱人民的，我的影片中充满了民族精神"。在那时的中国大陆电影语境中，似乎一部艺术品（那时的电影还被当成艺术品，拒绝充当商品）只有当其充满了"民族精神"，才是优秀的或高级的；反之则是拙劣的或低级的。于是，陈凯歌清醒地认识到，"一部影片中有无'民族精神'，成了取舍的最重要的标准"。不仅如此，"民族精神"甚至成为当时弥漫整个"精神领域"的"无所不在"之物："'民族精神'变成了一个高度抽象的象征物，一切事物都可以证明它的存在，一切事物因它的存在才有存在的价值。它是无所不在的。我们因其存在而获得了一种安全感，它是一顶巨伞，我们可以躲避其下，它是一轮光环，可以沐浴其中，它是一张软榻，可以安眠其上。就像我们悠久的文化给我们的自豪感一样。"到了拍完《孩子王》(1987) 后，他对这场寻根潮及其高度抽象的象征物——"民族精神"产生了一种批判地反省的意念："我们有没有人自问，这个'民族精神'究竟是什么？这种万事大吉的满足感是否可能正在掩盖着我们的无所作为？"他断言："以'民族精神'的实现作为精神产品的终极目的，并使其无限膨胀，这不仅在思维上是简单的，而且是有害的。它使我们的人民对本民族的精神（包括今天）产生幻觉，盲目地将民族前进的希望寄

托于某种精神保障和依托,而使个人的创造力降低到零。"[1] 在陈凯歌的冷峻观察中,文化寻根及"民族精神"建构似乎已经被滥用为一种有害的精神制幻剂了。可以见出,从《黄土地》到《孩子王》的四年间,陈凯歌本人经历了从文化寻根的无保留肯定到冷峻地质疑的重要转变,即从一个文化寻根论者转变成文化寻根怀疑论者。

今天,当陈凯歌运用东西方嫁接的原始神话手段而精心打造《无极》这幕新式东方神话奇观时,是否还能清晰地记得自己当年狂热的"民族精神"寻求及后来的冷静反思?对此不得而知,但可以看到的是,当年他和同道们的以文化寻根为标志的单纯的电影美学追求,如今已变成他有意识地赢取全球市场成功的文化与美学法宝了;同理,当年他所尖锐批评的"民族精神"制幻剂作用,如今反而被他本人光大了,只不过有了一种重要的转向,即从高雅文化制作变成了大众文化营造,从中国本土语境移植到全球化语境,从看与思的双轮革命移位为看本身的独轮旋转。如果我们还记得张艺谋在《黄土地》剧组担任摄影,其《红高粱》有意识地重构中国现代神话传统,以及不久前他的《英雄》引领新一轮远古神话寻根潮的话,那么可以说,陈凯歌的上述经历其实也是张艺谋的同样经历。从陈凯歌(和张艺谋)经历的上述三阶段演变,即本土文化寻根到本土文化寻根质疑再到新的全球化文化寻根,可以看到当前中国大陆电影界的一条清晰的变形式回归线索:20 世纪 80 年代电影中有过的中国或东方神话制作传统已经在新的全球化奇观电影制作潮流中复活,只不过从当年的高雅艺术殿堂流落到"全球都市"的大庭广众中,成为这群主流导演有意识地谋取

[1] 以上引文均见陈凯歌:《由〈孩子王〉的创作所想到的》,《当代电影》1987 年第 6 期。

全球电影市场成功的一种美学与文化制胜法宝。

正因为如此，我认为《无极》是值得关注的。这种关注的缘由不在于它发起新一轮挑战，那场挑战早已由张艺谋的《英雄》率先发动和完成了；而在于它以更加投入、更加激进而又更趋完整的方式加入东方奇观的制作潮中，在其中有力地推波助澜，直到把《英雄》以来三年间中国影坛面临的新的多重悖谬境遇不加掩饰地和更加显豁地剥露出来。简要地说，这种多重悖谬境遇主要有如下表现：

第一，从电影形式及其意义组合看，《无极》与《英雄》同样让视觉画面的超常奇幻性与故事的空虚性形成鲜明对比，导致一种外幻内虚的奇特效果组合，显示了形式的视觉凸现性与其意义的空洞之间的尖锐悖谬。

第二，从电影的审美趣味创作看，无论是《英雄》的重写先秦故事还是《无极》的杂糅东西方神话原型，它们都有意识地为了审美趣味的全球同质化而牺牲地方特异性，形成全球同质化与异质化之间的明显悖谬。

第三，从电影在观众中的反响看，观众确实被《英雄》和《无极》先后成功地吸引到电影院，有力地实现了高票房或市场成功（这当然值得电影人欣喜），但他们中的许多人看后却大呼上当甚至全盘否定，指责这样的电影缺乏应有的艺术品位。这表明，叫座与叫好之间，也就是电影观看（市场成功）与电影观赏（审美认同）之间已经出现巨大悖谬。似乎是，你要市场成功就要承受美学或艺术失败，而你要美学或艺术成功就要承受市场失败。同理，你不看这类电影就显得落伍了，落伍于当今生活的时尚流，所以不能不看，而电影也就不能不叫座了；而看了这类电影后如果你要说它好的话，就更显得没文化了（例如，稍微有点中国历史知识的观

众,谁能相信命运女神满神在中国远古神话传说系统中的存在呢?),所以无法叫好,也实在不能叫好啊!然而这样一来,电影的叫座之时就正好是它的不叫好之日了。当今中国电影仿佛已经难逃这个劫数了。

第四,从电影的制作基础看,过去的陈凯歌和张艺谋都是基于文学原著而制作的高手,依托作家的肩膀而走向电影的成功,如《黄土地》《红高粱》《菊豆》《霸王别姬》《活着》等。如今风向变了,《英雄》和《无极》不约而同地走上了甩开作家原著而凭空虚构的制作道路(《英雄》甚至出现先拍电影后出小说"原著"的讽刺画面)。显然,在导演们的心目中,作家的想象力和才情已经不够挥洒了,不足以承担当前全球化电影市场的新的审美历险使命,而只能靠自己——为了全球化电影市场的成功而展开东方神话奇观大制作。因为他们相信,只有这样才能承担起中国电影在"抗美""抗韩"中杀开生路的重任。这意味着中国电影已经从基于文学原著的改编型制作转变成抛弃文学原著的编造型制作,这两种制作基础之间正呈现出一种深刻的悖谬。

上面的悖谬当然只是列举,还可以牵扯出更多。重要的是,这多重悖谬是相互交织和渗透的,它们是一系列更深的悖谬的窗口。首先,这可以使我们窥见当今中国大陆电影界内部的悖谬——是要当前的市场票房还是要继承20世纪80年代电影艺术传统之间的悖谬;其次,这更代表了电影界与社会观众群体之间的悖谬,这就是要在残酷的全球电影竞争中寻求生路还是要在其中孤芳自赏之间的悖谬;再次,这也激发起或呈现了观众内部的美学悖谬,即是顺应全球化奇观电影潮流还是追求民族独立电影品位之间的悖谬;最后,这从电影角度更深地反映出当前中国文化界的更为广泛的悖谬:以往注重真情实感和理想主义的情感主义美学已经退位,不得不让位于那种缺乏历史感,凭空虚构出来专供快适消费的后情感主义美学

了。其实，这些悖谬也只不过是当今全球化语境中包括中国在内的各个民族国家相同的文化困窘的一种揭示而已。如何以一种有力和有效的方式走出这种悖谬，是当前我们不得不面临和应对的一场严峻挑战。

（原载《当代电影》2006年第1期）

第八章

中国大陆类型片的本土特征
——以冯氏贺岁片为个案

当前中国大陆影坛有没有成型或趋于成型的类型片？判断这个问题其实有着特定的困难，因为大陆类型片的标准或规范尚是一个有待深入探讨及实践的问题。尽管如此，我认为有一点应是不可少的：中国大陆自己的类型片应当具有或者说或多或少具有自身的独特的本土特征。这里的所谓本土特征，是指特定符号体系所呈现的本民族生活气息或气质。就电影来说，当中国大陆类型片发展到可以在自身的影像体系中娴熟地和有效地凸显生存在这块土地上的民族的独特生活气息时，那我们就可以说，中国大陆类型片的本土特征趋于形成了。探讨这个问题需要结合冯小刚的贺岁片实践。

一、类型片的特征与冯氏贺岁片

如何分析类型片的特征或本土特征？美国学者查·阿尔特曼在其论

文《类型片刍议》(1977)中对美国类型片做过富于启迪的探讨。他从类型片作为"娱乐形式"总会遵循特定的"文化程式"入手,从二元性、重复性、累积性、可预见性、怀旧性、象征性和功能性七方面考察了美国类型片的特征,并认为"仪式"是上述七种特征的一种"总形式"。[1] 我对这一分析构架持大体赞同的态度,但认为应当从中国本土大众文化特色入手去重新提出和分析国产类型片问题,只有这样才可以贴近中国大陆类型片实际。例如,他强调"二元性"是美国类型片的基本结构,认为"美国的娱乐活动既是占统治地位的意识形态的一部分,又是与它分离的。它与这种意识形态抗争,却又能反映出行为准则和它的道德结构"[2]。他的这段话颇能代表其基本立场:"像所有形式的娱乐一样,类型影片兼有文化与反文化双重特性。它们表现出的欲望和需求并不是主流意识形态中的成分,但是它们又反映主流意识形态的主要信条。美国类型影片的基本结构就是这种二元性,这是辩证的。每一种类型都是把某一种文化价值与另外一些价值对立起来,而这些价值正好是被社会忽视、排斥和特别诅咒的。"他强调的是两种元素之间的对立及其辩证的"综合体"。这种综合体是靠观众的配合实现的:"对于观众来说,这样的综合体能够实现一个虚幻的梦,这也使观众能表现出被禁止的感情和欲望,同时又得到主流文化的批准。捉迷藏和官兵捉贼等游戏,使孩子们能交替扮演文化和反文化的角色。类型影片把社会禁止的体验和被允许的体验结合起来,其结合方式竟能使前者先得合理而后者得到丰富。"[3] 如果说这一有关二元性的分析

[1] [美]查·阿尔特曼:《类型片刍议》,宫竺峰译,《电影理论文选》,北京:中国电影出版社1990年版,第361—372页。

[2] 同上书,第364页。

[3] 同上书,第365页。

大体契合美国类型片的话,那么,它直接用来概括中国类型片就会遭遇文化障碍。中国人当然也看到两种因素的对立,但却往往相信它们在本性或本原上就是可以和谐相处的,这用中国术语来说就是二元耦合。"耦",据《辞源》考证,初义为两人并耕;也通"偶",是指成双、配偶;又带有合、和谐的意思。[1] 耦合,就是指两种性质不同的事物间的和谐组合方式。由于不同文化传统的隐秘支撑,中国大陆类型片就会体现出与美国类型片不尽相同的一些本土特征。因此,我必须对阿尔特曼的论述做出必要的调整,尽量提出一种更切近中国大陆类型片实际的观察。

探讨大陆类型片本土特征的一个合适个案,是冯小刚和他的贺岁片,有人又称"冯氏贺岁片"。自中国"入世"以来,大陆电影市场的全球化节奏越来越快捷,以好莱坞为代表的外国电影越发不加掩饰地显露出全面征服中国市场的雄心。中国大陆电影人和观众不得不思考一个问题:在今天这个竞争残酷的电影全球化时代,孱弱的国产电影靠什么去生存和壮大?拍摄中国大陆自己的类型片,成为人们的一种必然选择。2004年岁末至 2005 年年初,《天下无贼》在不到一个月的时间内就轰然突破亿元票房大关,刷新冯小刚从《甲方乙方》《不见不散》《没完没了》《大腕》到《手机》的贺岁片票房纪录,缔造了国产贺岁片的一则票房奇迹。有趣的是,与之前张艺谋导演的《英雄》叫座而不大叫好不同,也与其《十面埋伏》在国外叫座又叫好而在国内叫座却不大叫好不同,同时也与陈凯歌的《无极》叫座而不大叫好不同,《天下无贼》在国内实实在在地称得上既叫座又叫好;同时,冯氏贺岁片原来的地盘多限于长江以北,在江南不少地方受冷落,而此次竟一举挥师过长江,红遍南方,誉满全国。赢得全国公众的青

[1]《辞源(三)》,北京:商务印书馆1981年修订1版,第2525页。

睐，体现了冯小刚在国内市场的至今尚无人可及的巨大号召力。当张艺谋和陈凯歌处心积虑地要优先赢取全球市场因而在国内备受争议时，冯小刚却在苦心经营着他的中国本土票房，稳稳地赚着老百姓兜里的人民币。显然，《天下无贼》完全可以作为一个耀眼的界碑，标志着冯小刚的贺岁片已经实实在在地成为国产贺岁片的一个知名品牌，为国产电影类型片踩出了一条生路。

分析冯小刚的类型片之旅，可以为上面提出的问题提供一个明确的参考答案：当前中国大陆电影的生存和壮大绝不是仅仅靠与国际接轨的名导演、明星阵容、大制作和大吆喝之类（这些当然一个都不能少），而更重要的是要依靠一些别的什么，其中之一正是对当代中国大陆电影类型片的本土特征的摸索，或更宽泛地说，对当代中国大陆大众文化的本土品格的诉求。

二、冯氏贺岁片的本土特征

冯氏贺岁片在大陆类型片的天空中是一个格外耀眼的星座。类型片常常有多种不同的分类，有英雄片、爱情片、西部片、惊险片、恐怖片、侦探推理片、黑色电影、警匪片、武侠片、灾难片、喜剧片等，这些不同的类型之间其实也常常彼此交错，如爱情片与喜剧片因子可能统合到同一部影片中。贺岁片作为在中国新旧历新年即元旦和春节期间形成稳定档期、全力推介和上映、满足公众辞旧迎新需要、娱乐性突出的类型片，虽然发源于港台地区（较早进入内地市场的贺岁片是成龙于1994年主演的《红番区》），但却是随着冯小刚的贺岁片的出场而在大陆真正备受瞩目的。1997年，冯小刚执导中国大陆本土第一部贺岁片《甲方乙方》一举获得票

房成功，其后一发不可收地接连拍摄了《不见不散》(1998)、《没完没了》(1999)、《大腕》(2001)、《手机》(2003)和《天下无贼》(2004)。凭借这六部贺岁片，他堂而皇之地成为中国大陆名副其实的贺岁片"大腕"。现在回顾这六部冯氏贺岁片，可以见出一些正逐渐变得清晰的作为中国大陆特产类型片的贺岁片的本土特征或品格。

1. 团叙仪式。贺岁片要满足观众的群体团聚和叙谈需要，这是它的最突出的本土特征之一。中国人历来有"每逢佳节倍思亲""胜友如云""高朋满座""高谈阔论"的传统，逢新年更是喜欢情侣、家人、亲朋好友、单位同事等之间相约团聚。贺岁片一方面内容大体符合贺岁的喜庆与吉祥气氛，另一方面把辞旧迎新的人们从四面八方会聚到电影院，从而有效地体现出公众借助银幕观赏而实现的换岁团叙仪式这一特征。也就是说，到电影院观赏贺岁片这一行为本身就成为包含娱乐因素的团叙的一种合适仪式，有效地满足了中国公众辞旧迎新时节的强烈的团叙需要。不仅贺岁片如此，其他类型片也注重实现团叙功能，从而满足这个文化消费或休闲时代公众经常的团叙仪式要求。这种仪式是公共领域与私人领域间的一种交汇场域，具有半公共与半私人时空体特点，可以使公众暂时中断其日常生活连续流，仿佛超脱于劳作、经商、学习、生计等生活俗务之上，将爱情、亲情或友情重新唤醒，令锁闭的想象力再度驰骋，让机趣和幽默才能复苏等。总之，通过这一仪式，一个新的完整的自我及世界似乎又回归了。

2. 小品式喜剧。由于服从于影院内的团叙仪式需求，贺岁片要承担起显著的即时娱乐功能。观众大多是自己掏钱买票看贺岁电影的，如果不能让他即时轻松愉快，他就拒绝掏钱。尤其是在当前文化消费时代，娱乐方式多种多样，公众可以有多种不同选择，如看电视、看影碟、听音乐会、

旅游、健身、喝酒聊天等,并不是非看电影不可。但既然是掏钱进电影院,就要有所图——图的不是单纯的受教育、理性思考或高深莫测的高雅艺术追求(这些完全可以通过其他娱乐方式获取),而是其他娱乐方式所不能替代的最具公众性的浅显易懂的影像观赏的愉快,以及影院观赏过程中亲朋好友间短暂团叙的仪式效果。冯小刚的这六部贺岁片无一例外都非常注意带给观众轻松的娱乐和满足。值得注意的是,这种娱乐效果的产生是用小品式喜剧手段造成的。与传统喜剧追求富于高雅文化设定的历史深度、美学内涵和深长意味不同,这里的小品式喜剧是地地道道的属于大众文化的,它更多地追求的是无深度、无回味的轻松搞笑。冯氏贺岁片的一个明显特色就在于,它仿佛是由若干小品拼贴起来的组合体,即仿佛是串接起来的一个个富于喜剧特色的小品或小品片段,是要以小品拼盘的姿态有节奏地制造出人意料的笑料。冯小刚善于制造若干层次不同的兴奋点或爆笑点:几分钟一小兴奋点,十来分钟较大兴奋点,直到全剧构成一大兴奋点,始终让观众处在娱乐中。《甲方乙方》依次展示七个梦幻的模拟呈现过程,让美军将军服与清兵军服、参加作战会议的将领与卫兵、白天驾驶敞篷吉普行军与晚上开老式车闯入民宅抓人等场面与角色交替出现,引发观众爆笑不断。在《不见不散》里,北京人刘元(葛优饰)和李清(徐帆饰)在纽约相逢相恋,中间几次分分合合,巧的是每次都发生倒霉事儿,喜剧性接二连三,但最终戏剧性地同机回国,在经历一系列有惊无险的波折后有情人终成眷属。其间刘元常常搞出一些善意的小骗术,一面使李清产生疑心,一面也调动了观众情绪,增强了惊喜感程度。观众看完全片,心情同男女主人公一般轻松愉快,走出电影院时跨步也格外高远起来。小品式喜剧在这里突出了人生广义的喜剧感——生存就是快适。

3. 平民主人公。这种小品式喜剧效果的产生,离不开特定的喜剧主人

公——葛优扮演的北京大院平民。小品式喜剧的主人公,当然主要不能由本领高强的精英人物充当,因为精英人物往往让观众仰视而不是俯视;正是普通平民人物才更适合成为观众的俯视与共鸣对象。观众通过观看低于自己或跟自己相近的人物受罪受气、享乐享福而产生安全感、共鸣、同情和满足。作为冯氏贺岁片中到目前为止最为稳定不变的角色,这类主人公是生活在北京大院的小人物。在《甲方乙方》《不见不散》《没完没了》和《大腕》四部影片里,他都是出身卑微、长相普通、本事不大而又善于助人的平民人物,其突出的气质在于狡诈而不失善良本分。正如《没完没了》里的小芸(吴倩莲饰)对韩冬(葛优饰)的评价:有时候觉得你是唯利是图的小人,有时候又觉得你蛮真诚的;你这人到底能有多好我不知道,但你这人到底能有多坏我已经知道了。尽管到《手机》里摇身一变成为电视台编剧严守一、《天下无贼》里转为扒窃团伙首领黎叔,葛优饰演的角色总体上以北京平民形象得人心,成为普通公众以平民姿态对待生活的代言者。从严守一及黎叔的贪色弱点,观众不难看到前几部影片里已经熟悉的北京平民那种固有的却又可以原谅的劣根性。

4. 二元耦合模式。从冯氏贺岁片的故事层面看,娱乐公众的佐料集中表现为日常生活中种种二元因子由冲突到最终化合的过程,用前面指出的中国术语来说就是一种二元耦合模式。与阿尔特曼论文中突出西方式二元对立及其化解不同,中国式二元耦合思维强调的是二元因子本身在实质上并不对立,而只是外形上或因种种社会原因暂且表现为对立;它们经过人的行动会逐渐显现其内在固有的和谐面目。正如祸福相依、有无相生、难易相成、长短相形、高下相倾、音声相和、前后相随、否极泰来等二元耦合方式所昭示的那样,在中国人的思维中,不存在根本对立的东西,所有的对立面都可以和解,正所谓"和而不同"。正是这种二元耦合过程造

成的和谐会带给人们以满足感。冯氏贺岁片总是竭力表现中国人日常生活中的诸种耳熟能详的二元耦合模式，唤起人们对这些二元因子的或熟悉或惊奇的感受，又目睹其如何实现耦合。这其中最突出的是两种：政治与私人、金钱与情义。

在中国这样一个政治影响力十分普及和深远的国度，政治生活与私人生活历来构成一对二元耦合问题。冯氏贺岁片并没有突出其对立性，而是善于通过一些途径加以相互渗透或化合。途径之一：政治题旨亲情化。《不见不散》里的男女主人公必须回归祖国，这是出于主导政治的要求，但影片却巧妙地表现为刘元在母亲的召唤下回国，连带着李清出于爱情也追随他回国，从而以亲情化解了个人与主导政治的紧张关系，实现了政治的亲情化。途径之二：以京味调侃实现喜剧式解脱。鉴于政治影响力在私人生活中无所不在，影片往往设法通过京味调侃去疏通，实现语言式化合。《甲方乙方》里那位厨师（李琦饰）对于"打死我也不说"的革命英雄式体验，《天下无贼》里黎叔喊出的"21世纪什么最贵？人才"的口号，都可以让观众开心一笑或大笑，正是在这些笑声中，政治与私人生活的传统或现实关系可以获得一种暂时缓解。《天下无贼》让黎叔这样评论自己的扒窃团伙："这次出来一是锻炼队伍，二是考察新人，在这里我特别要表扬两个同志，小叶和四眼。他们不仅超越了自己，也超越了前辈。""人心散了，队伍不好带啊。""有组织，无纪律。"这些对白往往能迅速唤起观众的政治记忆，并对政治组织话语与盗贼话语之间的话语错接与杂糅生出会心的大笑。可以说，观众越是熟悉中国大陆的政治生活，并且越是在现实中遭遇政治生活与私人生活的种种矛盾，就越是能在观影过程中唤起共鸣。共鸣的笑声仿佛可以让影片中的事例暂且客观化，远离自身，从而得到开心的解脱。

金钱与情义可以说是中国公众在当今市场经济、消费文化、物质丰盈时代日常生活中遭遇最多的一对矛盾，因而尤其能触动公众最敏感的神经。《甲方乙方》中的四个自由职业者姚远（葛优饰）、钱康（冯小刚饰）、梁子（何冰饰）和周北雁（刘蓓饰）开办"好梦一日游"业务，本来是想不择手段地赚钱，这可以投合普通公众的金钱感受及梦想；但他们在圆梦过程中逐渐良心发现，情义才是人生中的无价之宝，最后毅然慷慨地把结婚住房让给一对身患绝症的无房夫妇做个团圆梦，从而准确地诠释了金钱与情义之间的二元耦合关系。《天下无贼》中的贼公王薄（刘德华饰）和贼婆王丽（刘若英饰）笃信金钱至上，以偷窃为生，但王丽由于有身孕而想要为孩子积德，所以不赞成并竭力阻止王薄去偷窃青年民工傻根随身携带的六万元巨款。傻根天真地相信"天下无贼"，不想引来火车上众贼尾随。王丽拼命保护傻根的纯朴梦想，迫使王薄为了爱情而违心地参与到保护过程中，直到在与另一扒窃团伙头子黎叔的殊死搏斗中献身。一个笃信金钱至上的人竟然自主地转化为情义无价者。正是在这种二元耦合过程中，观众一方面可以纵情投射被压抑的无意识渴望，另一方面又可以享受到传统情义无价信条所带来的生活智慧启迪，两全其美，何乐而不为？

除这两种模式外，还可以列出情感与理智、历史与现实、本土与西方等多种二元耦合模式，但这两种毕竟由于十分贴近当代中国公众的敏感神经，因而尤其重要和效果显著。

5. 想象的和谐社群。这实际上是上一点的继续展开：二元耦合模式的目标在于"和"，其突出标志就是和谐社群（共同体）或和谐社群感的精心打造。冯氏贺岁片凭什么让观众获得满足？由二元耦合模式中两个对立因子的耦合而产生的情感与理性的纽结体——想象的市民和谐社群体验正是冯氏类型片的又一种重要的制胜法宝。无论现实生活中有过多么难解的

对立与冲突，有过多少悲愁哀苦，团圆或和谐都是必然的归宿。正像好莱坞是美国人的"梦幻工厂"一样，冯氏贺岁片已经成为当今文化消费时代中国公众日常生活梦幻得以替代性实现的镜像。正像二元耦合模式所揭示的那样，日常生活中总有冲突、不如意和不完美处，而观众进入电影院则相反，在无意识深层急切地渴望如意和完美，于是贺岁片就及时地提供了这样的想象的满足。从《甲方乙方》的"好梦一日游"开始，冯小刚致力于让公众在观影过程中圆一个又一个好梦。这部影片为观众接连打造七个梦——将军梦（卖瓜的板儿爷想当巴顿将军）、英雄梦（厨子梦想成为宁死不屈的革命英雄）、爱情梦（失恋者恢复自信）、受气梦（教育大男子主义顾客）、受苦梦（发迹者回头体验知青生活）、回归普通人的梦（明星想做回普通人）、团圆梦（帮助身患绝症者做团圆梦）。一群开头似乎只知赚钱而置情义于不顾的"顽主"，最终都"改邪归正"成了令观众感动得落泪的"煽情"机器。《不见不散》中一再闹别扭的刘元和李清终成眷属，《没完没了》里条件悬殊的韩冬和小芸以及《大腕》里起初看来根本不可能的尤优和露茜都碰撞出真诚的情感火花，《天下无贼》里那么绝情的王薄终于为爱而献身……这些都为观众幻化出想象的市民和谐社群情境，弥补了现实生活中的不足或缺憾。这正是冯氏贺岁片受欢迎的重要原因之一。

6.时尚的泉眼。这是从观众观看影片后的社交效果来说的。观众在欣赏贺岁片后，会在日常社交场合中持续地和反复地共同品评或引用它，以至这种持续的反复品评或引用会形成新的社会时尚。贺岁片竭尽吃喝之本领把公众召唤到电影院，是要打造一种让公众能即时快乐，更能随后保持社交资格和优势的最新流行时尚之泉眼。许多中国人并不像西方人那样习惯于定期正式约会，而是往往在办公室上班间隙或工余、课余时顺带而过

地聊天。这种顺带聊天在中国其实就相当于一种正式社交，只不过这种社交方式与西方人相比不拘一格罢了。"拘一格"反倒不是中国普通人的社交习惯。正是在不拘一格的顺带闲聊中，中国公众习以为常地形成了自己的独特社交方式。这种特殊的社交需要时尚话题和话语，冯氏贺岁片正好满足了这种需要。冯小刚影片里的不少对白，无论是京味调侃还是其扩展方式，在影片放映的当时就能很快变成流行话题。《大腕》里有："什么叫成功人士，你知道吗？成功人士就是买什么东西，都买最贵的，不买最好的。所以，我们做房地产的口号（儿）就是：不求最好，但求最贵！"《手机》里则有"审美疲劳""做人要厚道"（四川方言）等。《天下无贼》里有："我本将心向明月，奈何明月照沟渠。知我者谓我心忧，不知我者谓我何求。"正是这一股股时尚泉眼及时灌注给成千上万的中国公众，使他们不仅在电影院里找到满足，而且在随后辞旧迎新的社交场合里一再保持了适度的时髦，至少是不落伍状态。这一点对于一向讲究面子的中国人来说并非不要紧。在这个意义上，冯氏贺岁片并不简单地意味着看电影，而是相当于一种新的都市流行时尚的制作场或传播源：如果你没有看过冯氏贺岁片，就无法进入随后一段时间大家的聊天过程中，也就等于你落后于时尚潮流了。

此外，与时尚泉眼相关并构成它的生成途径之一，京味调侃及其扩展也可以说是冯氏贺岁片独特的本土特征之一。来源于王朔小说而后在冯氏贺岁片中发扬光大的这种新京味语言幽默感，处处能起到搞笑或爆笑的作用，并随即成为新的社会时尚泉眼，俨然成为冯氏贺岁片的一种独特的类型片标志，所以需要单独列出来说说。如果说在《甲方乙方》等早期影片中它还一定程度上受制于王朔提供的京味模式套路，那么，到了《手机》和《天下无贼》里则得到明显扩展。《手机》让张国立饰演的栏目总监费

墨用四川方言大喊"审美疲劳""做人要厚道",显示了王朔式新京味调侃竭力跨过长江而更具包容性的企图。这一点更突出地表现在《天下无贼》里来自台湾的演员刘若英扮演的王丽与北京演员傅彪扮演的大老板之间的英语对白中。英语老师王丽教老板念英语 should（应该）,老板却念成 shit（屎）,于是英文句子"You should be sorry to me"（你应该向我道歉）在老板嘴里念出来就成为笑料。这段对白既可以视为冯氏调侃的最经典片段之一,又可以看作此后故事进程的一个伏笔。在这里,冯氏京味调侃既注意向北京话之外的其他汉语方言扩展,也在向影响中国人生活面越来越宽泛的外语进发,从而对于拓展冯氏贺岁片的票房起到一定的作用。

上面几方面特征只是列举,还可以再列举出一些。团叙仪式是最鲜明的本土特征,小品式喜剧、平民主人公、京味调侃及其扩展则属于上述仪式效果的生成途径,而二元耦合模式和想象的和谐社群呈现出隐秘的深层目标,时尚的泉眼则着眼于社会效果。这些尝试性论述还有待于今后进一步展开。但至少可以说,凭借这些特征,中国大陆类型片应当已经和正在形成与美国类型片不同的属于自身的本土气质或品格。这种本土气质说到底不只是美学的事实,而是通过美学事实所表征的文化事实。正是不同文化在塑造出不同的类型电影。当然,由于同属当今全球化年代的大众文化,中美两国类型电影也必然存在不可否认的相通之处,如阿尔特曼所提出的仪式性以及二元性、重复、怀旧、象征等。只要是类型片就离不开它们共通的特征,但重要的不是简单地断定有无这些特征,而是认识它们浸润于自身文化传统的具体呈现方式。如果离开这些具体呈现方式,就无法真正解释不同文化传统下形成并发生作用的类型片。

三、有关中国大陆类型片的启示

如果上面的讨论多少有些合理的地方，那么不妨进一步思考这样的问题：在当今电影市场的全球化时代，中国电影类型片应当如何打造自身的本土特征？这虽然是电影制作界面对的问题，但也不妨借此机会提出一点观察：冯氏类型片在这方面应当已经积累了一些制作经验，并显示出初步完成的定型姿态，从而可以对认识中国特色类型片提供一些启示。第一，中国类型片或大众文化制作的本土特征的生成，取决于对中国文化的具体存在程式的深入体验和理解。中国公众的观影过程本身也同时是中国文化程式的实际展示过程，因而中国特色类型片需要对这种文化程式有独到的把握。例如，冯氏贺岁片就较为准确地把握住类型片的团叙功能，因而成功地召唤观众前往影院团叙。相比而言，有些贺岁片对团叙功能缺乏理解，就只能造成观众的失望。第二，它往往依赖于抓住中国公众的敏感神经，唤起他们在观影过程中的持久注意力。第三，它要求谙熟并掌握中国公众的二元耦合心理及和谐社群诉求，以便使故事给公众带去快乐及和谐感。第四，它要求把电影不再看作传统美学所主张的那种富于历史深度的审美感染手段，而是视为日常生活中获得快感、建立快适伦理的手段。如此，贺岁片给予观众的就不再是纯粹的审美满足，而是艺术包装下的后情感式的趣味搞笑，简称艺趣搞笑。从高雅的审美享受到通俗的艺趣搞笑的转变，显示了公众趣味的由雅向俗的巨大变迁，但这不能被简单地视为文艺界的"堕落"，而应视为中国社会发生变化的一个传媒表征。因为，如今支配文艺趣味走向的关键要素已经不主要是导演和演员了，而是转到了制片方，至于制片方，看重的则是公众趣味。第五，中国类型片或中国大众文化的本土特征不可能仅仅限于冯氏贺岁片这一种，而可能会在目前和

今后一个时期内陆续出现多种。实际上，张艺谋凭借《英雄》和《十面埋伏》已经营造出以"视觉凸现性"为标志的中国大陆式武侠片的类型片特征，尽管其不少方面至今仍备受争议困扰；霍建起的《那山那人那狗》《蓝色爱情》《生活秀》和《暖》等通过全球性语境中的中国式乡愁，显示了言情艺术片的类型片风范，诚然它们在国内还不够叫座；其他一些新类型片的出现和定型也应是无须太长时日的。这些类型片无论呈现何种具体风范，卖力地争相铸造中国大众文化的本土特征都应是不言而喻的追求，因为中国的电影制作者已经越发清楚这样的硬道理：只有着力建构鲜明的本土特征并形成成熟的艺术品格，才会既叫座又叫好，而不是只叫好不叫座或只叫座不叫好。

（原载《文艺研究》2006年第7期）

第九章

戏仿风尘下的历史断片
——我看《大电影之数百亿》

今年贺岁档期有点冷。虽有《夜宴》《满城尽带黄金甲》和《墨攻》等大片声势显赫地逐鹿票房，却没能再现电影人翘首以盼的堪与四年前《英雄》盛况相比拟的火爆，倒是一部创纪录恶搞片的出场或许聊以刺激出些许贺岁的热度。我说的这部影片就是《大电影之数百亿》（以下简称《大电影》）。它以对现有众多知名影片、电视剧及广告或其他媒体事件片段的戏剧性仿拟即戏仿，竭力搅热这个慢热的贺岁片市场。在观众的阵阵过瘾声和众多媒体的助威声中，一种似乎不是幻觉的感觉从脑海里浮将出来：我们是否就置身在一个戏仿的年代？

这戏仿其实已不新鲜。去年名动江湖的"馒头"（胡戈的《一个馒头引发的血案》）和名噪一时的"石头"（宁浩的《疯狂的石头》），已经当"头"激起恶搞千层浪，引来戏仿如潮、笑声如海、仿效者如云，诸如《乌龙山剿匪记》等成堆恶搞作品，早已不胜枚举。在这样的特定氛围中，人们再见到几乎全数由对知名作品的蓄意戏仿拼贴成的《大电影》时，自然

就不奇怪了。这部由阿甘导演、曾志伟监制、宁财神编剧的影片讲述了一则"炒房"与"退房"交织的故事。由曾志伟扮演的炒楼失败者安德森，拼尽全部家当在上海投资新楼盘"碧水云居"后，才得知这个被炒得天花乱坠的楼盘周围生态环境恶劣，不啻于陷入无底深渊而难以自拔。绝望与疯狂的他不得不与楼盘代言明星潘志强（《疯狂的石头》里"黑皮"的扮演者黄渤）、售楼小姐罗茜（《武林外传》里"郭芙蓉"的扮演者姚晨）展开了一段富于喜剧色彩的退房与讨钱戏。让观众真正津津乐道、大呼过瘾的是，这个故事其实只是一个"由头"，大约相当于索绪尔的"能指"；而真正的核心内容则是借此对中外名片及其他知名媒体文本片段，展开不无"创意"的精心戏仿或恶搞，这才相当于所谓的"所指"。

影片一开始，随着那片缓缓飘飞的羽毛，我们看见安德森像《阿甘正传》（美国影片，罗伯特·赞米斯基执导）中的阿甘那样，坐在街头的椅子上，认真地对一个女孩说着什么。常看电影的观众，不费多少力气就能识别出像这样多达二十余部被戏仿的中外电影的踪影：《英雄》（张艺谋执导）、《十面埋伏》（张艺谋执导）、《寻枪》（陆川执导）、《无极》（陈凯歌执导）、《疯狂的石头》（宁浩执导）、《如果·爱》（陈可辛执导）、《向左走向右走》（杜琪峰执导）、《无间道》（刘伟强执导）、《花样年华》（王家卫执导）、《阿飞正传》（王家卫执导）、《头文字D》（刘伟强、麦兆辉执导）、《功夫》（周星驰执导）、《战鸽总动员》（盖瑞·查普曼执导）、《雏菊》（刘伟强执导）、《人鬼情未了》（杰里·朱克执导）、《冰河世纪2》（卡洛斯·沙尔丹哈执导）、《我的野蛮女友》（郭在容执导）、《断背山》（李安执导）、《碟中谍3》（艾布拉姆斯执导）、《黑客帝国》（沃卓斯基兄弟执导）、《午夜凶铃》（中田秀夫执导）等。除此之外，还可以目睹对知名足球解说员黄健翔世界杯解说"失声"事件，以及田径明星刘翔的"全

球通"广告片等的戏仿。

不必再——罗列了，影片制作者在经典影片的戏仿上可谓挖空心思、殚精竭虑。影片如果有独到之处的话，那就独在别出心裁地通过炒房与退房故事及曾志伟、姚晨和黄渤等演员夸张、酷似与搞笑的表演，把一部部现成的中外经典或知名电影片段仿造和串联起来，让观众产生经典影片的酷似感和模仿的快感。观众大可以由此赞叹：此前还没有任何一部中国影片能像这部影片一样把如此众多经典电影戏仿出来。如此戏仿确实收到了特殊效果。观众，特别是年轻观众，会轻易唤起对经典电影片段的似曾相识的回忆，并回头对把它们充满喜剧感地仿拟和串接起来的人生出莫名的感激和敬意，进而或可能在想象的晕眩中直接让自己化身为那成功的戏仿家与剪接师，骤然间拉近与经典大师的漫长时空距离，从而发出会心的笑声。

你不得不承认，这戏仿有术也有效，观众的笑声正是一个有力的证明。进而你无法不激发起自己的强烈好奇心：这戏仿的笑声中到底有哪些耐人寻味处？也就是，这部仅凭对经典的戏仿行走江湖的影片，何以能在不小的观众群中造成如此喜剧奇效？《人鬼情未了》《阿甘正传》《无间道》和《功夫》等，它们都曾如此令人景仰而又高不可及，如今却在《大电影》的搞笑中变得似乎唾手可得、童叟可欺。可以想见，年轻人或"草根"阶层观众大可由此获得勇于挑战知名权威的快感，并带来被压抑的无意识的宣泄感和胜利幻觉。这戏仿的快感还表现在，影片让观众在观看中产生幻觉，以为自己在亲自以戏仿的方式去拆解知名叙事体，使其显示出本来的虚构面目。如此的话，观众完全可以轻快地与故事密码亲密接触。

不过，被亲密接触的岂止是故事密码！像电影这类成批生产商业快感的当今大众文化宠儿，不正善于在戏仿的笑声中同时显露自身快感至上的

包装内核吗？《大电影》在戏仿电影经典的同时，其实也在把自身的戏仿把戏、说谎本能等看家本领"揭短"给观众看，让他们既高看又低看电影及电影人，既想远离又离不开电影及电影人。这戏仿的畅行迫使我们不得不做这样的断想：我们仿佛已被身不由己地抛入一个新奇至上、"娱乐至死"的戏仿年代，不新奇不足以唤醒我们疲劳而麻木的审美趣味，不娱乐不足以感觉到"生存的不可承受之轻飘"。

这戏仿的快感可以说是布满迷雾的表象，其背后潜埋着更深的美学与文化缘由。如果带着好奇心往更为深层的历史无意识深处探访，或许可发现一个未曾料到而又必然存在的冷峻事实：这戏仿的笑声发自中国观众所传承的似乎无所不在而又隐匿的"红卫兵"情结。人们不难忆起"文革"中盛行的"红卫兵"信条：那一切骑在群众头上压迫群众的权威都是"反动"的，因而都在"彻底决裂"之列。当然，《大电影》的"决裂"不是政治的而是审美的，不是正剧或悲剧式的而是喜剧式的，属于一种喜剧式审美决裂，这种喜剧式审美决裂潜藏着隐秘的政治性。正是在它发起的戏仿美学洪流的冲击下，那曾不可一世地赚取群众钱财、骗得其珍贵感情和眼泪的一部部中外电影经典，不正旋即土崩瓦解，暴露出欺骗人民群众尤其是青少年的虚假或伪善面目了吗？凡是压迫和欺骗群众的反动权威，无论是政治的还是审美的，都在打倒之列！通过戏仿唤起观众内心与电影美学权威"决裂"的快感，《大电影》简直就快相当于上演一场美学领域的"红卫兵"运动了。

但是，正像当年的"红卫兵"运动不仅没能带来真正的"文化大革命"，反倒造成名副其实的文化大破坏一样，这场由《大电影》所集中表征的戏仿美学潮，除了引来短暂的"红卫兵"式情结宣泄的快感或非历史的廉价搞笑恶作剧外，还能有真正的美学建构之功吗？不妨再想得多一

点、远一点：这戏仿在今天的风行说明了什么？难道说它已经和正在成为今天这个年代文化深层症候的一种袒露？

是否可以说，我们生活在这样一个年代：在以娱乐与赚钱为目标的消费文化潮中，当原创的美学与艺术灵感都已难以寻觅，何妨索性以讽刺或反讽去恶搞那已有的经典？果真这样，我不禁想起加拿大文学批评家弗莱（Northrop Frye，1912—1991）在《批评的剖析》中提出的文学四季更替说。在他的宏大构想中，人类开初有神话，讲述英雄诞生的喜悦，属于文学上生意盎然的春天（即喜剧）；接下来的传奇描写英雄历险与成长经历，是文学上火热的夏天；悲剧写英雄的死灭，是英雄末路的萧瑟深秋；最后，英雄终究会离去，世界便沉入无英雄的小人当道的虚无时代，这时只剩讽刺喜剧或反讽当道，文学上冷寂、无聊而又漫长的寒冬降临。弗莱精心打造的文学原型阐释框架确实概括力强劲，在理解和把握一些中外文学现象时可谓顺理成章（如有人用它分析杜甫诗《客至》）。

只是，我想特别争辩的是，弗莱忘记补充说，在特定年代特定国家的特定作品中，原本富于宏大历史感的春夏秋冬四季交替、神话传奇悲剧讽刺喜剧循环场景，却可能会出乎他的意料被高度凝缩或变形到一个短暂的生活片段中。

正是在《大电影》里，我们"碰巧"能发现这种高度凝缩的春夏秋冬四季循环模式。起初安德森的买房梦想和潘志强的代言畅想，实在好比一个充满神话意味的美妙开端。不妨来看看潘志强为"碧水云居"卖力演唱的代言歌曲："人一辈子，就四个字，成家立业，你的人生才物有所值。想要成家，就要先买房子。没有房子，幸福就不关你的事。一套好房，有益身心健康。现在不买房价还会一直涨、涨、涨，超过东京和纽约，你的未来一定会 down、down、down。别人自家院子里 BBQ，你只好蹲在路边

第九章 戏仿风尘下的历史断片

吃烤羊肉。别人有美女陪他喝红酒,可你只有小阁楼,没有女朋友。碧水云居,高尚居住区,往来见游鱼,禅意听风雨。梅兰竹菊,完美四大区,人文家居尽在这里汇聚。超大绿地,会所好惬意。Golf, tennis, pool, football,随便你,交通便利,舒适又安逸。你能想到的全在我们设计里。So,赶快来我们售楼处,服务很靠谱,签约又快速。Let's do it, let's do it。快点,快点,幸福不再遥远;快点,快点,拥抱美好明天;快点,快点,走进生活圣殿。碧水云居,人生从此改变,从此改变,从此改变。Come on, come on!"这歌曲论节奏,带点摇滚;论歌词,带点"周杰伦",还有英文常用语、流行广告词、流行歌词等。它们可以轻易唤起年轻观众的时尚记忆,把这个年代最具代表性的大众文化想象图景戏仿出来。

接下来,安德森、潘志强和罗茜三人之间的碰撞以及生活畅想与挣扎,很快让人感到带有冒险味道的传奇。但不久后"碧水云居"骗局现出原形,主人公纷纷遭难,具体说就是安德森、罗茜和潘志强的生活梦想与幻觉都因此而被粉碎,悲剧时段无情地降临。随后就必然是没有神话、没有传奇,连悲剧也不再有的冷酷无情的讽刺剧。下面的对白正把尖酸、刻薄和无情的讽刺锋芒直指当今电影的商业与艺术策略本身:"为了我和小怡的幸福你必须死!为了热血男儿的尊严你必须死!为了地球的生存环境你必须死!为了火星的移民计划你必须死!为了国产影碟的片头广告可以快速跳进你必须死!为了一区的DTS带花絮全程导演评论音轨你必须死!为了打击盗版你必须死!为了海外发行你必须死!为了投资你邓先生你必须死!为了金狮银熊你必须死!为了柏林戛纳你必须死!为了奥斯卡,奥斯卡是没戏了!为了本片能顺利公映你必须死!"当编导如此大胆地把讽刺矛头同时返身指向所有电影本身的商业战略时,观众能说什么呢?一块笑死吧!末日讽刺、戏谑的意味暴露无遗。电影的讽刺当道的寒

冬似乎真的降临了。

不过，更值得注意的是，《大电影》的特殊处在于，它没有满足于仅仅凝缩弗莱式文学四季循环场景，而是让它在顺放了一遍后又再度逆向式回放一遍，形成文学四季循环场景从顺放到逆放的崭新组合形式：倒霉的"碧水云居"最终突然间又变成了一块风水宝地，引来房产投资的丰厚回报；影片几位主人公也都时来运转，皆大欢喜，对生活重新充满神话般的想象与幻想，从而依次重复讽刺、悲剧、传奇而回到与开局酷似的神话场景中。

这无疑展现了一种文学四季循环场景的顺放与逆放组合体，当然这种新组合体更多的是在无意识层面自在地运作的，不大可能会被编导者有意识地运筹，而且果真那样也无必要。不如说，这种文学四季顺逆放组合体已把弗莱式历史循环逻辑变形为历史整体在其破碎后的一种共时态拼贴形式。在这种形式中，人生的神话、传奇、悲剧和讽刺剧不再遵循严肃的弗莱式历史循环轨迹演进，而更多地呈现为我想称为后弗莱式四季循环的一种随机的历史断片拼贴体。这种后弗莱式历史断片拼贴体的功能不再是引人体验与沉思那沉甸甸的历史整体，而是让人在轻松的戏仿中获得平素深藏不露的"红卫兵"情结的瞬间宣泄的快感，或者是与此相似的其他消费快感的满足。

或许，在《大电影》的编导看来，人生本来就无所谓严肃的历史循环模式，而只有这类随机的非历史断片戏仿图。即便是令人膜拜的所谓崇高经典，也不过是一堆堆随意拼凑的让人戏仿的美学与历史断片。当原来以为严肃庄正的历史循环体被"红卫兵"式戏仿轻薄地还原为偶然拼凑的历史断片时，观众在廉价的笑声过后又能得到什么？

在以《大电影》为代表的后弗莱式非历史戏仿美学的冲击下，历史似

乎被消解了。但令人庆幸的是，这种戏仿中的消解恰恰由于被编导者挖空心思地发挥到一种几乎无以复加的极致，倒可能因此而起到一种意料之外的反作用：从非历史的戏仿快感中翻转出重返历史根基的深长警示，使得人们清晰的历史意识和冷峻的理智力量从消费文化的沉酣中苏醒，让他们重新扛起电影美学所应肩负的那份美学与历史责任的沉重。

（原载《电影艺术》2007年第2期）

第十章

从大众戏谑到大众感奋
——《集结号》与冯小刚和中国大陆电影的转型

在《甲方乙方》片尾,葛优饰演的姚远说的最后一句话是:"1997年过去了,我很怀念它。"这话外音与随即屋外纷扬的雪花、姚远与周北雁结婚的喜庆场面等交叠一起,再伴随着题为《相知相爱》的片尾曲:"经历的不必都记起,过去的不会都忘记。有些往事,有些回忆。成熟了我,也就陶冶了你。相知相爱,不再犹豫。从我们目光相遇的那一刻起,相知相爱,不再犹豫。让真诚常驻在我们的心里。"确实令观众感动和回味。如今,2007年过去了,我想中国大陆电影人也会很怀念它,因为出了个《集结号》,几乎正像1997年过去后人们很怀念《甲方乙方》及其开拓作用一样。当冯小刚执导的《集结号》获得大量普通公众和主流媒体的持续赞美,也被专家誉为"绝对是有史以来最好的大片"[1]时,探讨这种赞誉背后的原因及其作用确有必要。静下来细想,下面的问题其实更需要考虑。当

[1] 郑洞天:《〈集结号〉绝对是有史以来最好的大片》,参见 http://ent.sina.com.cn/m/2007-12-27/ba1853222.shtml。

前国产电影经常遭遇如下三重难言的尴尬情境：一是被政府奖项高度肯定的却往往受公众冷落；二是被公众称赞的有时又被封杀；三是被专家或文化人认可的，或在国外获奖的有时难免遭遇政府和公众的双重冷遇。而在这三重尴尬中，《集结号》却意外地取得了罕见的三重成功：公众、专家和政府都给予如潮好评（当然难免也有争议）。这究竟是为什么？是什么原因让这部影片备受公众、政府和专家三方一致赞誉？这样的效果在中国电影发展中会产生什么作用？我感兴趣的是这在冯小刚个人和中国大陆当前电影发展中可能有的转型意义或作用，以及造成这种转型效果的原因。尽管《集结号》实在不大可能被算作了不起的集大成之作，甚至多少存在一些不足（例如，不少人指出前半截战争情节和后半截寻访情节之间有脱节，战争场面拍摄有模仿痕迹等），但我想，这些都不重要。真正重要的是，时间将会证明，这部原本属于冯小刚导演的个人转型之作，会在中国大陆当代电影史上产生深远的转型意义。它或许是一块高耸的界碑，昭示着中国大陆电影的新走向；或许是一条宽阔的中国电影新航道，让冒险者的船队顺此而涌向远方；或许是一座分水岭，中国电影由此而开辟出一道奇异的风景。不管怎么说，这部影片的转型意义都值得认真看待。

一、三景交融期待

在《集结号》问世前，中国大陆电影可以划分为三片彼此分离的美学景观：第一片是主旋律影片景观，它属于直接携带或体现主旋律理念之作，承载着沉重的主导价值系统而渴望感化公众，甚至在感化公众方面也或多或少取得一些成绩（如《云水谣》等），但总体上看在娱乐或观赏效果方面却往往留下令人难以释然的欠缺；第二片是艺术片景观，它多出自

制作者的个人或团队意趣，可以在一定的"小众"圈内孤芳自赏或到国际电影节赢回些许赞誉，但常常一方面无缘入大量公众的法眼，另一方面又与主导价值存在难以克服的疏离（如《三峡好人》和《图雅的婚事》等）；第三片是娱乐片景观，它力图通过商业化的娱乐效果而征服公众和票房（如冯氏贺岁片），但又往往因与主导价值系统疏离而面临合法性冷遇或责难。应当讲，正是这三片景观的并存勾勒出中国大陆当代电影的主风景。

冯小刚此前的贺岁片系列无疑主要属于第三片景观。他的作品在中国大陆当前电影界是少有的成功范例。从 1997 年的具有转型意义的《甲方乙方》开始，经过《不见不散》《没完没了》，到《手机》和《天下无贼》，这几部片子的票房都很成功，确实可以说开创了中国大陆当代电影的娱乐片时代，或者说开创了中国大陆本土类型片时代。过去我写过关于《不见不散》的评论，2006 年又发了一篇从类型片角度谈冯氏贺岁片贡献的文章《中国大陆类型片的本土特征——以冯氏贺岁片为个案》。我认为冯氏贺岁片体现出国产类型片的成型特征：团叙仪式、小品式喜剧、平民主人公、京味调侃、二元耦合模式和想象的和谐社群、时尚的泉眼。[1] 这些表明，冯氏贺岁片真正蹚出了一条中国娱乐片的大道，对认识中国本土特色类型片提供了启示。值得注意的是，它们十年来在公众中赚足了票房，并在大陆影片中罕见地博取叫座又叫好的美誉，但却从未赢得国内任何一尊主流电影奖杯的青睐。这从冯小刚屡屡在记者面前抱怨可见一斑。其原因就在于，冯小刚虽然拥有娱乐中国公众的影像实力，但却缺乏赢取主导价值系统和专家系统承认的合法性电影美学权力。

[1] 王一川：《中国大陆类型片的本土特征——以冯氏贺岁片为个案》，《文艺研究》2006 年第 8 期。

这样，问题就出来了：上述三种电影中哪一种更能体现中国电影的发展前景和实力呢？有没有一种电影能把上述三片景观同时摄入其包容宽阔的博大胸怀呢？应当说，上面三种影片都有可能或有机会满足这种三景交融的期待。三景交融对于中国大陆当前电影界来说是一种电影美学期待，更是一种电影美学奢望：主导价值、艺术价值和观赏价值能够在一部影片中实现完整的、成功的融会吗？冯小刚此前的贺岁片只是实现了后两种价值的交融，而没有给第一种价值留下足够的地盘。尽管《甲方乙方》《不见不散》《天下无贼》等影片尽量与主导价值不形成对立，但毕竟没有到达直接赢取后者的程度和力度。在没有任何一部三景交融影片的时候来做这样的期待，不是奢望又是什么？

二、三跨越和一缝合

满足三景期待，表面看标准不高，但实际上相当不易，因为此前中国大陆电影尚无人能攀登到此种高度。看过《夜宴》后令我出乎意料地失望：从叫座和叫好两方面都不如《天下无贼》和《手机》，既没有继续征服国内公众，也没有赢得十分向往的国际市场，两面不讨好。不仅如此，主导价值那里也大为跌份。正是在这种三景交融期待落空的时候，《集结号》不失时机地出现了，出人意料又在情理之中。我认为这是冯小刚个人的一部成功的转型之作，在中国大陆电影界可以说构成了三景交融的第一次巨大成功。这一点具体地体现在三跨越和一缝合中。前者从电影美学手段来讲，后者主要从电影美学价值取向来讲。

首先是对经典战争片的跨越。《集结号》不再是像传统战争片那样直接讴歌战争，而是在突出战争的残酷性的基础上有限地承认战争的正当性

和合理性。战争题材的影片我国拍过不少，从早期的《南征北战》《渡江侦察记》到前些年的《大决战》《大进军》，都致力于表现战争的乐观主义豪情，而《集结号》则着力刻画战争中的残酷性、牺牲性和无奈性，退一步后再写出战争令人震撼的壮烈场面。让普通观众首先相信这是真的战争生活的写照，但是又没有减弱他们对战争片的喜爱。

其次是对经典英雄主义模式的跨越。不再是一味地突出战争中无限度的英雄主义，而是在首先伸张战争中个人的被动、孱弱及无奈性的基础上，才呈现有限度的英雄主义精神。战场的血雨腥风、战争中个体的挣扎和迷茫，特别是小人物的卑琐、无助、渺小在这里受到正视。过去咱们的战士一出来就是为党为国英勇牺牲、视死如归，如《英雄儿女》的"向我开炮"之类。那时那样拍当然有它的道理。但现在时代不同了，你需要满足今天语境中观众的需要和期待。观众看过那么多世界一流战争片，再来看的还是《英雄儿女》那老一套，肯定不买账。《集结号》表现出了我们部队的指挥员和战士的某些软弱、胆小、怯阵，像王金存，还有其他这样的人。他们被迫去执行一项自己未必就想得通的命令，中间有犹豫和动摇，思想境界也没多高。但是，最后还是体现了一种英雄主义。我把这概括为有限度的英雄主义。过去那种英雄主义是无限度的，现在是有限度的，更加可信、更加真实，符合当今观众的审美期待，但同时又没有丧失英雄主义的基本内核。退一步以后反而进了两步。

最后是对冯氏贺岁片模式的跨越。冯小刚这回不再满足于大众戏谑场面的打造，而是尽力营造令大众感奋的正剧场面。他过去的贺岁片中战争往往是一种游戏化或模拟的战争，像《甲方乙方》里的巴顿将军和他指挥的战争。而这次则是一场战争正剧，是真刀真枪的激烈的捍卫主导价值理念的生死之战。大众集体戏谑被代之以大众集体感奋。

正是在实现上述三跨越的基础上，这部影片在中国大陆当代电影界实现了对商业片娱乐性、艺术片艺术性和主旋律影片主导性的首次成功的缝合，尤其是对后两者的首次成功的缝合。可以说，它成功地实现了主旋律理念和大众娱乐以及艺术追求之间的缝合，尤其是建造了一座大众娱乐与主旋律理念相交接的立交桥。缝合，就是把大众戏谑和主导价值要求的大众感奋并非无缝地交融起来，让人体验到一种融通的效果。过去冯小刚追求一种大众戏谑效果，票房高，很受公众欢迎，但却始终得不到国内主流奖项的认可，很让人遗憾。这次终于实现了缝合，可以说是中国大陆当前电影界值得重视的新缝合：以往的大众娱乐与主旋律理念终于在《集结号》中实现了"两江汇流"。

上面的跨越和缝合，表明冯小刚执导贺岁片整整十年后又实施了一次新的主动而又成功的战略转型，完成了从大众戏谑到大众感奋的转型。大众戏谑，是说他此前的几部贺岁片主要营造让公众轻松游戏和谐谑的平民生活的想象态氛围，而大众感奋则是说他通过《集结号》拓展出一种让公众在愉快的观赏中获取情感激奋与精神感召的效果。相对而言，前者主要是一种人生的喜剧感或泛喜剧感的展示，后者则主要是一种正剧感的营构。有人可能会把《集结号》归结为一种英雄遭遇挫折的悲剧，但我以为，这种意义上的悲剧只存在于它的局部环节，而在总体上它还是属于一种正剧，是英雄历经挫折后终究被正名的正剧。这种大众感奋式正剧的转型意义在于，无论是冯小刚个人还是中国大陆电影，在经过多年的徘徊或试探后，终于找到了一条把大众娱乐与大众感化交融起来的电影美学道路。

三、回退、消减、观赏与求义

从影片策略看,上述转型效果的取得有赖于几方面因素的合力。

首先要特别关注的是,冯小刚在《集结号》中全力回退入本真的生活流,突出展示战争中普通个体的俗韧性。这就是前面说过的,突出展示战争的残酷性、牺牲性和无奈性,以及战争中个人的平凡、卑琐、软弱等。这样做正是体现了向日常生活流回退的举措,同近年主旋律影片如《5颗子弹》和《千钧·一发》等的回退法是一致的。回退入本真生活流,绝对不是冯小刚的首创,而只是他明智地吸收了主旋律影片近年新趋势的结果。实际上,主旋律影片也可以说是自觉或不自觉地受到了致力于关注底层民生的"第六代"的某些作品的启迪。可以说,冯小刚从这两种影片的回退法中都可能受到了有用的启迪。回退入生活流,有效地去除了原有影片中让观众痛恨的"假大空",增加了个人体验的可信度,从而有可能重新赢回公众的信赖。

与回退法相应的是,冯小刚竭力消减自己原有贺岁片惯用的大众戏谑技巧,不仅忍痛割舍了作为冯氏贺岁片中的绝对主角或票房保障葛优,还割舍了屡用屡胜的流行时尚对白。确实,除了"前轱辘不转后轱辘转"之类令人印象深刻的对白外,影片里就几乎再也找不到以前冯氏贺岁片里让观众在新年里一再重复而引爆欢乐的那些冯氏经典对白了。刘恒写剧本常常是喜欢出警句的,但这部影片里没有几句。这一点非常有意思,说明冯小刚和刘恒有意地要为了新的美学追求而忍痛割爱,甚至连看家本领也可以舍弃。

如果说回退法是为了拉近与本真生活流的距离,唤回公众的同情和理解;消减法是要去除那些在人生价值上可能显得轻飘或轻浮的东西,那

么，接下来需要做的就是增加或灌注两种新元素：战争观赏效果和"义"的伦理构建。冯小刚显然充分地吸纳了国际一流战争片的观赏效果制作经验，全力营造出战争的视听觉奇观，为公众带来一场实实在在的战争视听觉盛宴。如果说战争奇观还只是影片故事的动人"耳目"的外形的话，那么，处在故事内核的"义"则具有动人"心魄"的力量。值得关注的是，冯小刚似乎在力求把此前擅长打造的大众娱乐潮引到主导价值渠道，实现大众体验与主导价值系统的合拍。而要取得这样的效果，就需要想点特别的办法：什么东西能够最大限度地贴近当今主导价值系统对社会和谐的求索呢？无论是近年来的主旋律影片还是冯小刚的《集结号》，在此时都想到了古典儒学价值系统。像主旋律影片《5颗子弹》《亲兄弟》《千钧·一发》等，都把人物之间的仁爱、儒家式伦理放进去了。《集结号》也吸收了儒家伦理，主要就是舍生取义的精神，为上级的指示奋勇献身、为死去的战友讨回公道，这种舍生取义的精神可以在一定程度上满足当今老百姓在生活中激发的对于正义的强烈需求。普通老百姓一年到头下来有很多坎坷和不平，要维护尊严、讨回公道，通过这部片子能象征性地宣泄其积压的"义气"，并得到一种虚拟的满足。不管刘恒和冯小刚自己的编导意图怎样，我们从影片中看到的是，谷子地身上有效地聚集了当前主导价值系统所认可或容纳同时又为中国公众所接受的舍生取义、战友情义、誓死讨回公道等正义之举。客观效果在于，影片所寻求的以"义"为核心的儒家价值观与以社会和谐为本质的当前主导价值观顺畅地实现了有缝的缝合，从而促成了娱乐片的儒学化。"天衣无缝"当然只是一种很难实现的高远理想。可以说，强化儒家"义"的价值观的感召力，实现娱乐片的儒学化，成为《集结号》同时赢得公众和政府的一个法宝。

四、平民娱乐与走出王朔主义

冯小刚在《集结号》中虽然实现了上述跨越和缝合，但有一点似乎还是一贯不变的，这就是他拍摄贺岁片以来的都市平民情怀与平民娱乐精神。这一点不妨暂且称为冯小刚的平民主义，就是一种以都市平民的安于现状、自我平衡的生活为基本的人生态度。我赞同有的专家从"人"或"人味"去考虑冯小刚，但更觉得"人味"应当有一个层次区分，不宜一刀切。如果说以陈凯歌和张艺谋为代表的第五代影片在其繁盛期应定位于都市精英主义，那么冯小刚的影片就应定位于都市平民主义，它开拓了从都市平民眼光去看待生活的新路子。虽然都是谈人，都是要恢复"人味"，但是"人味"之间各有不同：第五代导演主要是都市精英主义，站在精英立场上由高向低地看人，看到了人性的乌托邦；冯小刚却是站在平民主义的立场上，从平等的位置平看人，体验到了平民的娱乐精神。张艺谋的《红高粱》是在追求个体生命价值，用土匪形象来模拟知识分子对于个体生命价值的追求，建构了当时知识分子所向往的生命乌托邦；而冯氏贺岁片却不一样，它打造了想象的平民游乐园。《集结号》沿用了他一贯的平民主义精神，但同时又成功地与主导价值系统实现缝合。

追寻冯小刚的平民主义的渊源，不得不指出他和王朔主义的关系。在冯氏贺岁片的前半段，他无疑走在王朔主义的路上。我前年曾在《想象的革命——王朔和王朔主义》中提出一个我个人认为是重要的区分，就是王朔是"红小兵"，跟"红卫兵"不一样。张承志、史铁生等是真的"红卫兵"，而王朔够不上造反的年龄，只能跟在"红卫兵"大哥哥大姐姐后面当"红小兵"，也就是当革命的看客。作为"红小兵"，他永远对"文革"有一种想象的美化的憧憬，想革命又不得。而真正的"红卫兵"则在初期的革命

浪漫情怀后，紧跟着经历了革命的残酷的幻灭感，如武斗、上山下乡等。王朔带着"红小兵"的这种"想象的革命"眼光去写小说，在小说里都灌注进一种想象态革命情怀。而冯小刚前半段的贺岁片，就难免有像王朔这样的"想象的革命"情怀，如《甲方乙方》《不见不散》《没完没了》。因为《甲方乙方》是由王朔原作改编的，王朔主义理念还多少存在，但是到后来，他逐步而又果断地挣脱了王朔主义的影响，走上自己的平民主义道路。这三部影片之后，两人渐行渐远，彼此彻底在理念上分手了，连王朔自己也起来批评。可以说，王朔独创性地开拓了大众集体娱乐的道路，但是后来他也跟自己开拓的这条路对立起来，格格不入；而冯小刚则沿着自己的路越走越顺，顺得可能远远超出了王朔的预期和容忍度。尤其是到了《手机》和《天下无贼》，冯小刚终于找到一条王朔主义无法触及的独特的都市平民集体娱乐道路。[1] 再到《集结号》，更是在平民主义基础上向王朔所一向疏远的方面实现了和解以及新的跨越与缝合。

比较起来，王朔主义骨子里还是一种精英主义，当然其中有平民主义的因素。因为王朔那时面临拆解传统的精英主义的重任，不得不借用兴起的平民主义的口号和旗帜。他借人物而发出的"我是流氓我怕谁"宣言，正是这种精英主义中的平民理念的集中宣泄。王朔主义是要以平民主义开路而建构新的精英主义。冯小刚起初被王朔主义中的平民主义因素深深地吸引并予以热烈礼赞，但后来也许由于切身体验到王朔主义中精英主义的独断和霸权，及这种独断和霸权对平民主义的严重干预、阻碍和伤害，所以不得不起来走出它。走出王朔主义，冯小刚终于打造出真正意义上的平民主义影像奇观。如果说，《甲方乙方》是冯小刚带有王朔主义印记的平

[1] 王一川：《想象的革命——王朔与王朔主义》，《文艺争鸣》2005年第5期。

民主义影像奇观的处子秀，《手机》和《天下无贼》属于冯氏平民主义影像奇观的胜利庆典，那么，《集结号》则是冯氏平民主义影像奇观与当下主导价值系统实现艰难而成功缝合的分水岭。确实，正是在这部影片中，冯氏平民主义影像奇观与主导价值系统倡导的"民生"与"社会和谐"重心形成有意思的交融或缝合。无论这种交融或缝合是无意识的巧合还是有意识的自觉追求，从观影效果上看，它毕竟是存在的、不可否认的。

当然，导致《集结号》以现有方式呈现的原因是多方面的，这里不可能面面俱到。但不妨补充两方面：一是此前他的《夜宴》在国内外两大市场同时低迷，肯定会促使他反思，在痛定思痛中改弦更张，另辟蹊径；二是他与编剧刘恒的合作，是影片被缝合到主导价值系统的预定轨道的一个关键举措，也是这部影片同时赢得票房和主导价值系统确认的一大保障。在我看来，作为北京市作家协会主席的刘恒，是当前国内少见的善于在精英旨趣、平民情怀与主导价值理念间形成调和或平衡的作家和剧作家。在这种三方交融与平衡方面，刘恒的编剧修辞术堪称当前中国文坛一绝。翻开刘恒的影视编剧作品目录可见，他的编剧修辞经历过一次明显的转向：20世纪80年代后期的《本命年》和《菊豆》带有那个时代以文化批判与反思为标志的精英主义的明显标记，而进入90年代以来，《秋菊打官司》是转向打造都市平民情趣并与主导价值系统和解的一个鲜明的开端，随后《贫嘴张大民的幸福生活》《张思德》《云水谣》又相继问世，从此他走上一条在都市平民主义与主导价值系统之间时而小心翼翼、时而优游自在的交融与平衡道路。尤其是主旋律影片《云水谣》在2007年一举获得国内多种主流奖项的最高荣誉，足见刘恒的如上交融与平衡功夫实在了得。因此，冯小刚选择刘恒搭档《集结号》，显然是有备而来，对于三景交融有着自觉或不自觉的清醒而务实的谋划。对中国大陆电影界来说，尝试理

解编导的这些现实生存谋划的合理性,并对它予以质疑或辩护是合理的,但同样要看到,中国大陆电影如何在愈益艰险的全球化电影产业竞争环境中谋求继续生存和发展,以及如何去旁观和把握这种电影生存和发展的社会、金融与美学等相交融的修辞术。

近来人们常讲中国电影要在国际国内显示自己的"软实力",《集结号》的道路似乎会提供一种不容置疑的启迪。电影作为综合艺术型"文化产业",与小说这类更依赖于个人创作的语言艺术品有所不同,要涉及最广大的公众群体以及相应的社会心理、社会体制、文化艺术机制、意识形态调适等远为宽阔的层面,其社会受众面和文化与美学复杂度等都大为增强。因而电影如果要在国际上显示"软实力",重要的是先把国内的事情办好,在国内显示出这种柔软的感召力。当冯小刚成为这一领域"第一个吃螃蟹"的人后,其转型、开创与示范效力已不言而喻了。

(原载《文艺争鸣》2008年第3期)

第十一章

三景交融开寒"梅"
——影片《梅兰芳》观后

我是在寒冬的夜晚揣着疑虑去看《梅兰芳》的，陈凯歌导演在历经《无极》的困扰后，真的能在短时间里重新回暖和正名吗？看完后我终于感到了一种释然：果不其然还行！我脑海里虽闪过一丝美中不足的抱憾，但想想也颇为不易了。这种颇为不易之感主要来自我对它的三景交融效果的认可：艺术片、商业片和主旋律片这三种中国式类型片元素，在这里基本顺畅地达成了彼此交融。也就是说，艺术片的电影美学追求、商业片的观众趣味满足和主旋律片的教化效果在此实现融会。

影片的艺术元素突出表现在，精心讲述国粹艺术的振兴及其大师梅兰芳从青年到中年的艺术人生历程，在其中演绎了一种独特的戏梦人生辩证法：艺术的成功来自顺应时代的脉搏而寻求创新，保守只能走向失败。邱如白一句"你的时代到了"，点出了梅兰芳通过创新而击败十三燕，取得争擂成功的至关重要的原因。而十三燕悲壮的失败，其实同时成就了一种艺术人格的完美。十三燕为了艺术完美而不惜生命去抗争，他的失败一是

由于他的完美性格理想不能见容于时代，二是由于其艺术美学时代已成过去。这里显然展现出一种强大的社会进化逻辑。同时，艺术的升华和完美注定了必须来自艺术家人生中的孤独体验，因为人生如果太完美，必然无法体会艺术上的孤独。从这一点上看，影片让梅孟恋终结，对人生来说是无情的，而对艺术来说却构成了对完美的追求。

陈凯歌在影片里展现出对商业元素的娴熟理解和运用。这一点主要通过燕芳争擂、梅孟恋、赴美演出三大情节段落及其中凸显的人物形象去实现的。燕芳争擂呈现的是京剧艺术独特的魅力及梅兰芳时代的历史必然性。王学圻扮演的十三燕宁折不弯，铁骨铮铮，同余少群扮演的青年梅兰芳的英俊潇洒、出奇制胜，可谓交相辉映，使得观众既叹服十三燕的悲剧英雄形象，更欣赏青年梅兰芳的正剧英雄品格。这确实称得上两相激活、两全其美，堪称全片最吸引观众的成功段落。梅兰芳与孟小冬的相识、相恋、相别故事，当然是作为片中最大卖点去精心制作的。梅孟两人在京剧中的角色相遇，假戏真做，显示了这位舞台"美人"在现实生活中的男儿情感本色。两人在舞台与生活中的性别反串或倒错，当然会激发观众的观影兴致。而梅孟恋的及时终结，则表明艺术家的生活孤单如何成就其艺术完美这一辩证过程，让观众进一步感受到生活与艺术之间的辩证运动逻辑。

这部影片的主旋律元素是透过梅兰芳振兴京剧、为艺术牺牲爱情、民族气节等情节集中展示的。如果说这种元素在前半段趋于隐蔽，那么在后半段则随情节进程而逐渐明显乃至凸显。前半段中青年梅兰芳与老年十三燕的争擂，虽然属于个人向上的艺术奋进之举，但毕竟显示了艺术家振兴国粹的顽强努力。后来的赴美演出及其过程，在对梅兰芳个人性格的刻画中进一步凸显他在世界上弘扬国粹的高大形象，展现出处于中西文化交汇

中京剧的独特品格。而最后的蓄须明志及与日本占领军的机智斗争,则把民族大义、民族气节等主旋律元素从前半段的循序渐显提升到高度显豁的程度。

重要的是,《梅兰芳》自觉地把主旋律元素渗透、融进艺术元素和商业元素中,让人在寒冬中领略到三景交融的芳香和暖意。如果把它视为去年岁末《集结号》之后实现三景交融的又一部影片,应是恰如其分的。这种三景交融在当前颇有意义,有助于中国电影走出多年来叫好不叫座(某些艺术片)、叫座不叫好(某些商业片)和既不叫座也不叫好(某些主旋律片)的窘境,消除以往横亘在艺术、商业与管理之间的壁垒,同时赢得专家、观众和主管部门的承认和赞誉。同十多年前《霸王别姬》专注于艺术片和商业片元素相比,这次显然已经完全懂得了为什么和如何输入主旋律元素并且驾轻就熟,表明中国导演在驾驭电影生存环境方面已经找到一整套适应法则。就国际电影市场看,由于同样是伸张京剧的东方式艺术和美学特质的魅力,相信"梅"别"孟"也会像当年"霸王""别姬"一样取得一定的成功。当然,《梅兰芳》如果后半部能适度减少拖沓和铺陈,并让主旋律元素稍稍含蓄蕴藉,效果当更好。

<div style="text-align:right">(原载《中国电影报》2008年12月25日)</div>

第十二章

当今中国大导演制胜术：通三学

——关于张艺谋、陈凯歌、冯小刚和陆川的速写

当我一想到当今步入电影产业化时代的中国内地大导演时，脑海里立时涌现的是四尊男人雕像：张艺谋、陈凯歌、冯小刚和陆川。查他们的年龄，分别生于1950年、1952年、1958年和1971年，含三位"50后"和一位"70后"。但为什么没有"60后"呢？为什么没有女性导演呢？我不知道。这种直觉似乎不是立时就能说清道明的，而只能尝试去做一点理解。也许人们已习惯于把前三人并列，他们作为中国内地超级大导演早已誉满天下；但我还要再加上更年轻的陆川，因为我不仅看好他的现在，而且更愿意看重他的未来。本文不打算具体探讨这四大导演的影片导演术，而只想对他们在中国内地电影产业化时代的制胜之道或制胜术做一点粗略的速写。

一、身居第三而做回第一？

今天，当电影在我国进入真正意义上的产业化时代时，导演的角色

是什么？如何能够求取成功？说到电影产业化，其实需要稍加论说。电影从一开始就是一种产业，需要按普通产业所要求的产品设计、产品生产、产品营销、产品流通、产品消费等环节去运作。这里说的产业化，则是特别地从与过去计划经济体制下的电影产业状况相比较来说的，是指电影必须按照市场经济体制下普通产业的规律去组织生产、营销和消费的情形。在以往的计划经济体制下，电影虽然是一种产业，但首先和更主要的是党和政府的审美与政治结合的宣传手段，故需要直接接受政府主管部门的政治和生产领导，把电影艺术的社会整合效果放在首要地位，而不必看重票房回报。所以，计划经济时代的电影产业实质上是一种非产业化的产业，确切地说是一种电影生产服从于政治的事业化产业。事业化产业，是说电影产业被纳入党和国家直接领导的事业而非普通产业去管理。在当前中国特色市场经济体制下，电影产业虽然仍旧高度重视电影的社会整合效果，但毫无疑问地要把票房回报放在同等重要的位置上（社会效果与经济效果一起抓），这就真正让电影被长期遗忘的产业特质重新凸显出来了。这是因为，根据国家现行有关文化产业政策，电影产业不再受国家政府主管部门领导但却要受其指导；同时，它需要自己承担资本投入与产出等经济责任，而不再一味地接受政府拨款扶持（尽管政府仍有多种多样的电影扶持措施）。这时，重新产业化的电影产业就突出地同时体现出相互交融的双重特质：一是艺术性，这是说电影要用镜头艺术去感染社会公众，满足其高雅的审美享受需要；二是商品性，这是说电影更要满足社会公众的通俗娱乐需要。

那么，在这种电影产业化时代，电影导演何为？如果说，在计划经济时代，特别是在20世纪80年代，在政府直接领导电影生产的时期，导演在电影生产中承担了主要角色，他有自主拍摄的权力，甚至可以直接支配

影片的产品规格和影像风格（如陈凯歌执导《黄土地》、张艺谋执导《红高粱》），堪称左右一部影片制作的第一人；那么，在市场经济时代，尤其是在进入21世纪以来的几年里，在政府转变职能转而只承担电影生产指导者角色，投资方摇身一变成为直接领导者的时期，随着电影产业化进程加快，导演在电影生产与营销链中则已转变成一种次要角色：他虽然仍旧要追求个人的影像风格，但更要或者首要的是在投资方提供的既定资本基础与市场回报约定等条件下落实其生产意图。更具体地说，在当前产业化时代，握有资本权力的投资方是不折不扣的第一人，关系票房成败的大明星是第二人，而承担影片美学与艺术风格的导演则似乎已沉落到第三人的地步了。这是没有办法的事情：投资为第一风险，票房为第二风险，美学就是第三风险了。

但实际上，上述序列关系不是绝对的和一成不变的。美学风险看起来是第三风险，但如果历险成功，就会赢取高额票房，进而令投资方笑傲江湖。所以，开初的第三人也可能变成终结的第一人。这样看，电影产业化时代的导演其实还是有机会成为电影制作的支配力量的，只不过他的支配方式转变了：过去他以个人美学风格直接地支配影片制作，现在他转而只能以投资方压力及票房引导下的电影美学风格去调动大明星，从而间接地支配影片制作。投资方压力及票房引导下的电影美学风格，其实在这里就是一回事：导演的美学追求必须接受票房意图和盈利意图的引导。如果说，导演过去是接受独立的电影美学风格引导，那么，现在则接受投资方及票房引导下的电影美学风格的引导。这样的电影美学风格显然已颇为不同于以往相对独立的电影美学风格（当然严格地讲，任何电影美学风格都受特定社会文化语境的影响），但毕竟还是一种电影美学风格。这不，正是在这样的电影产业环境中，张艺谋、陈凯歌、冯小刚和陆川，不是依旧

在开拓他们的如日中天的电影美学事业吗?

二、张艺谋:展示国家形象的第一人

当张艺谋巧借《红高粱》(1988)获西柏林电影节金熊奖的良机而成功地融资拍摄《菊豆》(1990)和《大红灯笼高高挂》(1991),并引人注目地冲击奥斯卡金像奖时,他自己可能并没有意识到,他是在开创新时期以来中国内地导演自觉地迈向世界电影产业化的新历史!因为在此之前,中国导演还习惯于采用政府拨款拍片而不计票房的计划经济时代旧模式。正是张艺谋带头强力拉动了中国电影产业化的车轮,以榜样的力量率领中国内地导演走上融资拍片、寻求国际电影界承认的新道路,在这一点上他可谓功不可没(尽管此举曾引发批评声浪)。

但是,值得注意的是,当年他和陈凯歌等第五代导演共同拉动的以《黄土地》和《红高粱》为代表的"看与思"齐头并进的"双轮革命",后来却发生了重大变化:这个双轮革命中"思"的轮子已经破裂,而只能听凭"看"的车轮兀自展开其"独轮"旋转。[1] 当然,这并不是简单地说,张艺谋把作为西部电影模块特有的历史文化反思与民俗文化奇观展示两大特质之一的历史文化反思完全扔掉了,而是说,他让它隐匿或淹没在民俗文化奇观展示的视觉盛宴中而难以直接现身。《菊豆》中那永远也走不出去的杨家大院、色彩鲜艳的染坊布匹、令人哀恸的送葬仪式等,《大红灯笼高高挂》中封闭的陈家大院、严酷的点灯与封灯家规等,诚然包含着投

[1] 王一川:《从双轮革命到独轮旋转——第五代电影的内在演变及其影响》,《当代电影》2005年第3期。

资方的利益意图，但也是张艺谋在电影美学上去主动投合的结果。

也正是在这种独轮旋转的推动下，张艺谋凭借《英雄》（2002）的超常视觉奇观打造以及成功的营销战略，在国内外创造了前所未有的高票房纪录，为中国内地电影产业化铸造了一个新的里程碑。应当看到，这部影片正是通过融会国内外资本而拍摄的，从而在电影美学风格营造上受制于投资方的利益需求。尽管来自投资方的投资利益的保障变得头等重要了，但张艺谋毕竟在其中体现了自己一贯的美学特色：视觉凸现性美学境界的自觉追求。

如果说，张艺谋随后导演的《十面埋伏》《满城尽带黄金甲》等都是这种电影产业化时代的当然产品的话，那么，他导演的大型情景剧《印象刘三姐》和《印象丽江》以及歌舞剧《大红灯笼高高挂》等则体现了产业化时代电影导演的新型作用：把电影领域的视觉造型经验进而拓展到其他艺术领域，从而成为当前引领我国艺术新潮乃至文化时尚流的弄潮儿或领军人物。当张艺谋完成了2008年北京奥运会和残奥会开闭幕式文艺演出总导演的使命时，电影导演在我国社会文化中的这种引领作用，可谓达到了前所未有和后难企及的历史新高度。而这种电影导演在社会文化活动中的中心作用，是以往计划经济时代或前产业化时代的电影导演所无法望其项背的。

张艺谋凭借什么素质获取两奥会开闭幕式文艺演出总导演这一人人艳羡的职位？原因很多，但他的视觉展示功力无疑为他的获胜提供了重要的筹码。正是张艺谋在电影导演生涯中表现的超常的视觉奇观展示功力，使得急于向世界展示中国数千年文明传统魅力的北京奥组委决策者，最终果断地选择了他。在中国目前没有第二个人能像他那样满足北京奥组委向世界展示中国国家形象的明确意图，于是张艺谋承担起在奥运舞台上展示中

国国家形象的政治与美学重任。他对于中国国家传统形象的展示果然堪称一绝，在此领域无人能出其右，尽管人们无法不批评他对于中国现代国家形象的极端忽略。

三、陈凯歌：在回归传统中实现和解

陈凯歌曾无可争议地被视为第五代导演群体的第一人和标志性人物，也曾经以《孩子王》《边走边唱》等电影而试图坚守第五代导演的历史文化反思信念，但他终于没能抵挡住由张艺谋《红高粱》获金熊奖而掀起的产业化新浪潮，拍摄出《霸王别姬》（1993）。正是这部影片把京剧所表征的中国传统视觉奇观向世界做了富有魅力的集中展示，终于擒获盼望已久的戛纳国际电影节金棕榈奖，使陈凯歌品尝到电影产业化和国际化的甜头。这虽然使陈凯歌名扬海内外，但却让他付出了疏远国家电影管理者、一些电影专家以及普通公众群体的巨大代价。

当张艺谋随后借鉴李安的《卧虎藏龙》而以《英雄》鼓荡起中式古装大片的视觉奇观新潮后，陈凯歌拍摄了《无极》（2005）。这部影片之失不在他忽略视觉奇观打造，其实他在这方面功力强劲；而在他的这种奇观打造在文化脉络上显得非中非西，缺少整一而贯通的文化血脉，致使故事零散无序，哪国观众都不知所云，多面不讨好。

陈凯歌痛定思痛，历经三年卧薪尝胆后，终于以新片《梅兰芳》（2008）重新证明了自己。虽然同样是拍摄京剧题材，但与十五年前的《霸王别姬》毕竟有着显著的不同：《霸王别姬》诚然在国际上赢得大名和票房，但在国内却受到冷遇，因为其与主旋律理念和一些专家趣味颇有距离；《梅兰芳》则首先是在国内赢得了政府、专家和公众的三方同声肯定（当然还交织着

多重不同的声音),而在国外大奖竞争中却铩羽而归。陈凯歌正是通过这部新片,体现了回归传统或与正统规范实现和解的强烈意图。当年那位凭借反传统闯劲而挤入主流地位的年轻的叛逆者,如今终于转变成主动地向传统脱帽致敬并偿还宿债的稳健有度的中年人了。这种转变无疑是一次重要的文化象征——反传统者回头向被反的传统投以深情的一瞥。《梅兰芳》成功地让观众把最大的尊敬投以梅兰芳的手下败将十三燕,正鲜明地体现了这一点。当然,陈凯歌的回归传统之举,同时应当在如下特定的现实背景上去理解:近年来,当香港和台湾电影业相继趋于不景气时,中国内地已成为中国电影产业化的巨大市场和希望所在。陈凯歌等要想在这一电影产业化背景下继续取得成功,选择主旋律片之思想性、艺术片之艺术性和商业片之观赏性的三性交融道路,无疑是一次明智的选择。而之前一年冯小刚凭借《集结号》取得的成功,正为陈凯歌等开辟了这条新道路。

四、冯小刚:从票房奇迹到政治奇迹

如果说,张艺谋和陈凯歌都是从艺术片平台而声名鹊起并走到今天的,那么,冯小刚则是中国内地通过中式商业片而走向成功的第一人。当张、陈二人一度遭遇外热内冷(即国外热而国内冷)的窘境时,冯小刚以内地第一部贺岁片《甲方乙方》(1997)异军突起,在产业化时代创造了内地导演的高票房奇迹。随后他接连拍出《不见不散》《没完没了》等冯氏贺岁片,取代张、陈(直到《英雄》上映前)而充当了国内电影票房市场的领军人物。正是通过冯氏贺岁片,冯小刚在产业化时代原创性地建构起中国本土类型片的类型规格和风范。

不过,尽管有如此巨大的内地票房成功,冯小刚多年来仍然屡屡在

媒体前表现他的不悦：为平民百姓带来愉快、为国家电影业赢得高票房，但国内主流奖项为什么从来没有表示？冯小刚确实想不通贡献如此大的自己为什么不受青睐。他那时并不清楚，政府电影主管部门鉴于冯氏贺岁片的观赏效果突出而思想格调不高，而不得不采取宽容或容纳而非禁止的态度，已属不易了，当然就别提什么得奖不得奖了。始终不平衡的冯小刚，在经历了长达十年的苦熬后，终于在2007年岁末以《集结号》一举改变了命运：这部有了名作家刘恒做编剧保障的影片，让他不仅破天荒地登上央视"新闻联播"和"焦点访谈"节目，而且囊括随后国内各种主流电影节的大奖，还送他登上第八届中国电影家协会副主席宝座！

在主席台上正襟危坐的冯小刚，也许并不知道自己已经开创了从票房奇迹转向政治奇迹的新历史：以商业片起家的电影导演赫然成为中国内地电影导演的榜样式人物！去年年底上映的《非诚勿扰》虽然在风格上重回《甲方乙方》的老路，但由于投合了我国观众在情感、婚恋及家庭方面的安全与和谐诉求，居然创造了国产片有史以来的最高票房纪录。原因在于，比之任何一名中国内地导演，如今的冯小刚都更加善于在观众日常情感满足与政府主流导向之间寻求平衡态，赢得票房与政治的双丰收。

五、陆川：正道也神奇

陆川是在2002年以处女作《寻枪》在国内赢得赞誉的，并一举夺得第九届北京大学生电影节最佳处女作奖。这位"70后"导演的道路同上面三人都不一样。同张艺谋、陈凯歌和冯小刚三大"回头浪子"不同，陆川从一开始就走在中国内地电影的正道上。这只要看看其影片的投资来源就知道了：《寻枪》由华谊兄弟影视公司及中国电影集团拍摄，《可可西里》

第十二章　当今中国大导演制胜术：通三学

是美国哥伦比亚影业公司及华谊兄弟影视公司投资摄制的,《南京！南京！》则是由中国电影集团公司、星美（北京）影业有限公司、江苏广播电视（总台）集团、寰亚电影有限公司、上海百量投资咨询有限公司联合投资摄制的，该片已被国家政府部门列入中华人民共和国成立60周年献礼片行列。这里面显然都离不开国家电影主管部门和国有电影企业的大力扶持和资助。这就是说，当张艺谋、陈凯歌和冯小刚走过了一条以奇通正或以奇代正的曲折道路时，陆川却似乎根本就不需要探奇求异，也不需要回头观望，而是仿佛从一开始就自觉地走在洒满阳光、铺满鲜花的导演正道上。在陆川身上，完全可以领略到电影产业化时代在主流道路上大踏步迈进并取得成功的年轻导演的潇洒风采。

吸纳正道资源而寻求个人导演事业的成功，对陆川来说仿佛发自天然、驾轻就熟。重要的是，正道上的陆川也不乏个人的想象力、才华和平衡术。导演处女作《寻枪》就与大明星姜文合作，从一开始就出手不凡，奠定日后声名；继而《可可西里》出奇制胜，赢得多方口碑；今年的《南京！南京！》则妙手开拓反战主题的价值对话，属于我国内地反战电影的一部转折性作品，把中国电影提升到可与世界电影展开对话的新高度。同时，影片又不忘尽心塑造我国人民的抵抗精神、刻画抗日战争的奇观场面，以及凸显有关战争与人性的深入思考。可以说，这部影片的含义是复义的或多义的，可以引发不同的观众感受和回味。试想，当观众、专家和政府主管部门都可以同时从这部影片中解读出符合自身观影逻辑的不同意味时，陆川的成功难道不让人发出神奇的感叹吗？一位"70后"导演能做到这一点，我不得不感叹其政治素质远远超出年龄的成熟及其同美学旨趣的高度协调。

六、通向中国大导演的制胜术

上面四大导演的成功秘诀或制胜之道何在？答案或许多种多样，但我想有一条必不可少，这就是把中国内地导演求取成功所必需的诸种战术融汇起来。如果可以简要地归纳的话，这种高度融会的总体的战术系至少包含三方面或三维度内涵：电影美学、电影经济学与电影政治学。导演首先必须懂得电影是一门如马克思所谓"按美的规律造型"的艺术，需要电影美学功力，赢得电影艺术专家的首肯。在当前电影产业化时代，导演还需要深谙基本的生存法则——电影是一门依赖于票房回报的商业，需要精通电影经济学（电影融资与营销等）。其实，除上述两学之外，在当前中国，导演还必须领会的第三门学问是，电影在我国国家文化体制中具有一种独特地位和角色——它是弘扬政府推行的核心价值系统、维护社会稳定、保障人民群众和谐的重要手段，因而导演需要拥有电影政治学素质。重要的是，成功的大导演应当是电影美学、电影经济学和电影政治学这三门学问的精通者和融会者，简言之，是通三学之人。这并不是说，他们必须对此三学都有理论研究，而只是说，他们善于在自己的电影导演事业中掌握、融会和平衡此三学。

如果说，每个导演都有自己的独特道路，那么，上述四大导演在当前的成功显然都离不开这条通三学之道。张艺谋和陈凯歌不约而同地首先成就了电影美学，而让电影经济学和电影政治学暂且处于隐匿状态，直到他们分别通过《英雄》和《梅兰芳》而实现三学交融。冯小刚则是通过冯氏贺岁片首先谋取电影美学和电影经济学的双重成功，直到《集结号》才把被忽略或放逐的电影政治学智慧融入其中。陆川自拍片之始就显示了在电影美学、电影经济学和电影政治学之间游刃有余的卓越才华，直到《南京！

南京!》在通三学方面取得了似乎远远超出陆川的年龄和阅历的令人瞩目的显赫成就。

从这四位大导演的成功范例，可引申出一个显而易见的启示：要在当今中国电影产业化时代做成超级大导演，非通三学不可，且三学缺一不可。通三学，实际上正意味着在影片摄制过程中体现出中国社会三大力量之间的贯通和平衡，这就是知识精英（其话语方式为电影美学诉求）、普通公众（其表现方式为电影经济学目标）和政府管理部门（其管理方式为电影政治学模式）三方之间的协和。这种三方协和要在包含影片文本、影片营销、影片消费与接受等在内的整个影片摄制过程中完整地呈现出来。这无疑正是张艺谋、陈凯歌、冯小刚和陆川四大导演的关键制胜术之所在。

为了更清晰地展示上述四大导演的通三学功力，只要稍稍联系贾樟柯来比较就行了。贾樟柯同张艺谋、陈凯歌和冯小刚三人都不同。那三位都先后经历过"浪子回头金不换"的曲折的个人生存历练，在长时间的来回折腾后才缓慢地从国家电影体制的不确定的探索性边缘跃升到令所有电影人瞩目的中心，乃至成为当今中国文化界的标志性人物。而贾樟柯，如今仍在国家电影体制的边缘徘徊，尽管他已经拥有众多的国内外支持者。他同一开始就走正道的陆川更无法相比。这是因为，贾樟柯从一开始就一往无前地走上一条迥然不同的电影道路。在冯小刚以《甲方乙方》创造国产片内地票房新纪录的同一年，贾樟柯携带《小武》在境外赢得若干奖项，从此先在国外而后在国内声名大震。特别是2006年以《三峡好人》获得威尼斯电影节金狮奖后，他已被视为"70后"导演群体或"第六代"的一面最为耀眼的旗帜或领军人物。在本文所列四大导演中，贾樟柯至今仍属异类：他的包括《小武》《站台》《任逍遥》《世界》在内的影片主要是

到境外融资拍摄而成的，并且其主要发行和上映渠道也在国外，只是先在国外赢得口碑才传回国内，通过光碟流通这一主渠道而传播开来，大多至今处于非公映状态。我们迄今没见其任何一部影片获得国内主流电影节奖项，就是一种明证。

当然，这不能否认贾樟柯存在的特殊意义。这可以从两点去看：第一，他的更富于导演个人风格的美学表达，显示出产业化时代电影导演依然可以享有非商业化的表达自由度；第二，他的这种主要依靠国外融资拍片并在国外赢得知名度的方式，如今可以在中国本土生存下来，有力地证明了国家电影管理的开放度和宽阔胸襟，这与过去相比无疑是一种进步，这是中国社会改革开放三十年来拥有文化开放度的一种标志。

不过，当商业票房和政治导向如今仍是贾樟柯的一种短缺时，当通三学是当今成为中国内地大导演"一个都不能少"的基本素质时，面对上述四大导演的成功示范，贾樟柯是否会动心和仿效呢？我不敢预测，而只能拭目以待了，尽管我内心巴望贾樟柯或是其他导演能继续现有的电影美学制胜之道。

或许，从另一方面看，导演的制胜术毕竟应当多种多样、各不相同，这才会更有利于中国内地电影业的持续开放和发展。

（原载《影视文化》2009 年第 1 期）

第十三章

想象的公民社会跨文化对话
——艺术公赏力视野中的《南京！南京！》

我是在今年清明节当天观看《南京！南京！》的，一看完就带着压抑与兴奋交并的心境，同陆川导演本人、在场的几位专家及媒体记者交换了我的初步感想：这部影片在我国战争影片史上具有一种转折性意义，跨越了以往的战争话语，体现了公民社会条件下的跨文化对话或普适价值对话。本来想即刻写篇东西的，但因忙于其他事情加上思考尚未成型，就没及时写成，直到现在借《电影艺术》编辑的约稿，才重新有了写作的机缘。

一、一部兼具缺憾与可赏质的影片

我认为，《南京！南京！》是一部兼具缺憾与可赏质的影片。这样说似乎有些奇怪，但我确实是这样看的。我说的这种缺憾主要表现在两方面：一是影片所代拟的日本军人视点及其故事线索，在影片整体中显得过于主

流和强势，以致仿佛严重抑制了我方军民的视点和气势，因为这毕竟是我国摄制的影片。当日本士兵的戏份格外突出，如角川的故事完整而又贯穿始终，而中国人中没有一个是完整的，那么，无论你怎么冷静反思，都会引起失衡的感觉，只可能让中国观众内心最柔软处难以承受。这种明显的失衡容易引起"凭什么让中国人代替日本人反思"之类的读解。如果说这一点缺憾还不算什么，那么下面一点就更为主要了。

二是编导虽然不无道理且富有意义地代拟了日本军人视点及其战争反思，但却并没能为这种代拟性反思提供足以逼真、合理和可信的来自日本方面的文化依托。如果说日本军人的战争反思相当于长出来的树苗，那么，这株树苗就应当有其赖以生长的土壤、阳光、空气、气温、湿度、肥料等因素。而这些本应有的来自日本文化本土的依托因素，观众是难以从影片本身充分地领略到的，是迫切想知而又没法比现在所知更多的。这仅仅是由于，编导中并没有真正的日本人，而编导本人对日本文化的了解也有限。当然，陆川这几年作为中日战争史料领域的先锋探险者，掌握了远比普通中国观众和专家所获更多的日军侵华战争史料，所以可能远比其他人走得更远了，属于孤军深入的先锋，而忽略了众多观众（包括文化人）的相关知识素养培育需要时间。这使得陆川必然遭遇语境脱位与失真问题。正是这两方面的缺憾，不无道理地引发观众的抱憾、不满或批判。

尽管如此，我还是认为，上述缺憾不足以抹杀这部影片独特的可赏质的价值。这种可赏质首先来自影片编导的具有突破性意义的视点转变探索，富于胆识地把我国电影中的抗日战争叙事话语从传统的中国人视点转向探索以往陌生的日本人视点。这种视点的转变，表面看只是观看者的视线发生了变化，但实际上却有可能意味着很多，这就是悄然发生了一种跨文化视点转变，让观众看到以往从未目睹的全新的跨越中日民族文化界限

第十三章 想象的公民社会跨文化对话

的视觉奇观。正是凭借这种跨文化视点的转变,《南京！南京!》得以讲述一个前所未有的新奇故事,借此实现对我国以往抗日战争话语的带有转折意义的跨越。我们以往的抗战题材影片已有过至少三代：人民战争话语如《地道战》《地雷战》等,文化反思话语如《晚钟》等,娱乐性话语如《三毛从军记》等。《南京！南京!》则代表了第四代抗战影片话语,我把它看作一种新兴的公民社会话语。陆川做出了一个具有重要意义的转折性突破：跨越前三代话语,在今天这个公民社会语境下展开一场想象的具有全球普适价值的公民对话,或者公共伦理对话。这里的普适价值,与通常用"普世价值"一词标明的那种全球普遍一致地推广的内涵不同,指的是在全球不同民族中带有一定的共通性、可理解性或适用性因而受到共同尊重的符号表意系统。如果说,在前三代话语中,作为侵略者的日本人被不无道理地一律刻画成惨无人道的魔鬼或暴虐者,也就是非人,那么,在陆川这里,日本人在战争境遇中虽然仍旧有其魔鬼或暴虐者的一面,但毕竟已开始有人的一面了,也就是开始被我们当成人,或者至少是人中的非人去尝试反思了。这是在寻求从非人到人的还原。陆川似乎要冒险通过这种从非人到人的本性还原,为公民社会跨民族、跨文化对话奠定一种普遍的人性论基础。

《南京！南京!》是在怎样的意义上成为当前公民社会语境下想象的具有全球普适价值的公民对话的呢？公民社会语境,是说我们中国人和日本人以及其他民族,共处于当今世界多元化公民社会境遇中,都作为不同的民族共同体去力求平等地共存、共生。当然这种共存、共生不再是依靠"二战"时的军事霸权而是依靠当前共同遵守的国际法制。想象的,是说这场对话毕竟是中国公民陆川让自己替代日本公民去假想地讲述的,也就是中国公民设身处地地代拟日本公民去反思的,建立在假想基础上而非现

实基础上。陆川毕竟不是日本公民而只是其尝试性代拟者,这样,他的叙述就必然会同时交织双重跨文化视点:被中国公民代拟的日本公民视点和代拟者自己的中国公民视点。这位代拟者必然遭遇如下质询:陆川有资格代拟日本公民吗?日本公民买中国代拟人陆川的账吗?仅此两点,争议就难以避免。要在中国公民与日本公民之间展开跨文化的公民对话,就必然会预先设定一种全球各民族共同承认、接受和遵循的普适价值系统,否则这场对话无法展开。这种普适价值系统,就影片呈现的来看,主要是基于共同人性观的平等、自由、尊重、信任、爱、宽恕等价值指标。但这一点本身也会引发质询:中国公民认可吗?更重要的是,被你代拟的日本公民认可吗?这两方之任何一方不予认可,这场想象的全球普适价值对话或中日跨文化对话的合理性都会大打折扣。尽管如此,影片还是尽力搭建了一个跨民族、跨文化的对话平台,第一次让我们的抗战影片跨越单一民族视角,也跨越文化反思和娱乐视角,而站在更高的全球普适价值平台上,展开这样一场全球公民社会的跨文化对话,尽管还只是一次带有缺憾的稚嫩尝试。

二、从艺术公赏力视野看

与谈论《南京!南京!》的黑白片选择、叙述视点切换、战争场面营造及导演风格等的创新意义相比,我这里更感兴趣的是它的公众争议所揭示的艺术公赏力问题。当本文开头说到公民社会普适价值对话或跨文化对话时,其实就已经在着手探讨这个话题了。艺术公赏力是我在多年思考后新近提出的一个概念,是指艺术的可供公众鉴赏的品质和相应的公众能力,其实质在于如何通过富于感染力的象征符号系统,去建立共同体内外

诸种关系得以和谐的机制,其目标在于帮助公众在若信若疑的艺术观赏中实现自身的文化认同,建构公民在其中平等共生的和谐社会,其境界在于"美美与共,天下大同"这一审美与伦理交融的境界。艺术公赏力包括可信度、可赏质、辨识力、鉴赏力和公共性五要素及相应的五原则。[1] 我感觉《南京!南京!》这部在全国范围内引发热烈争议的新片,正是探讨艺术公赏力的恰当的个案。别的不说,单说艺术公赏力的五条原则,如果用在这部影片及其争议上,就会让我们有些新的感受和理解。

在艺术公赏力五原则中,艺术品应当具有可信度是一条首要原则。《南京!南京!》的效果在于,一方面让观众耳目一新,另一方面却让他们感觉若信若疑,从而影片的整体可信度不得不大打折扣,争议在所难免。这一让观众耳目一新和若信若疑的焦点,同时主要集中在代拟日本人视点上:你陆川不是日本人,你去代替日本人反思合理可信吗?多年来我国的媒体传播和历史教育,不仅没有足够的公共信号库让中国普通公众确信,日本国民如今已乐于自觉反省侵华战争教训了,反而是日本右翼势力的极力否认和拒绝反省更加引人注目、激发国人愤怒。这就难免让陆川的代拟性反思的可信度受到严重质疑。如果说,对普通公众来说陆川的代拟性反思过于超前,那么,对一些熟悉日本社会和文化的中国人来说,这种代拟性反思可能又太不能让人满足和满意了,因为它的代拟效果明显过于表面、不深入和不丰满(你毕竟没有常住日本的体验或对日本从事长期的专业研究)。

与可信度备受质询相比,在可赏质方面,这部影片倒确实有一些可供公众鉴赏的新的审美品质。其最突出的可赏质,就在于通过代拟日本军人

[1] 王一川:《论艺术公赏力》,《当代文坛》2009年第4期。

视点而展示出有关南京大屠杀的超级视觉奇观,这种超级视觉奇观不是供观众娱乐的,而是让他们压抑、痛苦和反思的。陆川显然懂得,如何在当今视觉论转向或视觉文化潮流语境中尽力开发影片的视觉奇观资源,以便给予观众最大限度的感觉冲击。他这样做正触及了当今视觉文化潮的一个根本性特点,正如米尔佐夫概括的:"新的视觉文化最惊人的特征之一是它越来越趋于把那些本身并非视觉性的东西予以视觉化。"[1] 当然,我这里说的那些本身并非视觉性的东西的视觉化,主要还不在于米尔佐夫津津乐道的新技术运用方面(尽管这方面无可否认),而是在于我国的政治与文化惯例的突破方面——我国电影六十年来习惯于只是刻画日本军人的非人形象(这一点就历史而言无可厚非),而没有展现其人的一面(在当前公民社会确有必要)。而陆川所做的开拓性尝试,就是把从未进入我国观众视觉领域的来自日本军人视点的东西,首次予以集中及大规模的视觉展示。这无疑可以视为一次通过视觉美学手段而实现的视觉政治与文化突破。

具体地看,这部影片的非视觉物的视觉化呈现主要表现在下列几方面:首先让人注意的是,影片一反常态地运用黑白片去表述,试图营造出文献纪录片特有的那种视觉逼真感。开头快速迭现的战地明信片,虽然闪现速度过快,但也加强了这种纪实印象。其次,全片最引人注目而又引发争议的一点,是设置了中日国民视点交错组合结构,特别是由日本军人视点主导。由于代拟日本军人视点,影片同以往国产片相比发生了大转折,从而得以让公众目睹过去同类影片中从未再现或很少再现的奇观镜头:日

[1] [美]尼古拉斯·米尔佐夫:《视觉文化导论》,倪伟译,南京:江苏人民出版社2006年版,第5页。

本军人的河边嬉戏、祭祀仪式、反战体验等。这些奇观镜头的突出功能，在于让公众知道日本鬼子，即非人其实也有人的一面。还有就是开头陆剑雄率领的短暂的抵抗场面也颇具观赏价值。影片选择众多演员出演彼此面庞无重复的抵抗战士、无辜市民、侵略者等，体现了编导对于视觉逼真感的超乎寻常的执着追求。至于有关敌我双方主要人物的刻画，也有令人印象深刻之处。最后，最令我感觉沉重的是影片的整体压抑气氛，它让我几乎喘不过气来，多次迫不及待地想逃出放映厅喘息一会儿。这是一次独一无二的难以承受的沉重的观影体验。我以为，正是这种整体压抑气氛的营造，成为影片最突出的亮点。让你压抑，让你难受，让你不敢再看，当然就会给你一次无可替代的超级深刻的印象，从而让你去深沉地反思，反思战争的危害以及公民社会普适性人性对话的可能性。这时，影片的目的就基本达到了。正是在这一点上我不能不想起美国当代批评家布鲁姆有关"经典"的著名主张："文本给予的不是愉悦而是极端的不快，或是一个次要文本所能给予的更难的愉悦。"这种"极端的不快"无异于深深的"痛苦"或"焦虑"。"成功的文学作品是产生焦虑而不是舒缓焦虑。"[1] 如果《南京！南京！》有幸被列入国产片"经典"行列，那么它成为经典的缘由正在于它唤起观众反思的痛苦和焦虑以及全国性争议。这样的全国性痛苦、焦虑和争议，无异于一次当前关于全球性普适价值的跨文化公民对话。从这种巨大而充满争议的社会传播效应看，《南京！南京！》的美学与文化感染作用，是任何一部有关中日战争的历史文献著述所无法比拟的。

[1] [美]哈罗德·布鲁姆：《西方正典：伟大作家和不朽作品》，江宁康译，南京：译林出版社2005年版，第21、27页。

不过，影片文本在叙述上呈现出某种程度的自相矛盾性或暧昧性：一方面，中国军人陆剑雄等的英勇抵抗、日本军人角川的痛苦反思、难民营里的韧性反抗等故事线，彼此之间呈现出一种非总体的或非连续的零散关系，这初看起来也许会让人联想到"向总体性开战"、碎片感、非连续体之类"后现代"美学主张。但与此自相矛盾的另一方面又在于，编导似乎是在有意识地追求一种绝对意义上的纪实性，力图重建或还原那唯一的历史真实，这无疑让人联想到有某种程度的总体化或本质主义思维在支撑着。所以，到底是零散化还是总体化？这等于把一对并未化解的内在美学张力本身呈现出来了。这种文本张力的强势存在，部分地加深了影片在接受上的难度，也容易引发观众的争议，而这种争议其实客观上正扩大了影片的传播效力。

说到辨识力，我感觉这正是这部影片需要引起特别关注的一个地方。这部影片的接受，很大程度上依赖于观众具备必要的电影与文化辨识力，特别是在代拟日本视点问题上体现的辨识力。从最近两个月来的媒体争议看，我国观众的态度可分为两种：第一种是豁达大度地接受，对影片代拟的日本国民反思侵华战争予以基本理解，这显然是认可了陆川的表达意图；第二种是态度严峻地拒绝或批评，指斥影片一面美化日本侵略者，一面丑化中国人，至少也属于"脑残"一类，丧失了基本的历史真实性和民族尊严，这显然是反对陆川的表达意图。当然还有一些是有选择地部分予以接受和部分予以拒绝。其实，陆川导演及制片方都大可不必震怒于第二种态度的存在，因为，这实在是当今公民社会公众的正常表达权利的一种具体体现。公民基于自身的特定电影与文化辨识力，从影片中看到了这些他们难以认可的令人惊异的东西，竭力要表达出来，这有什么关系呢？我国社会允许他们这样表达，正像允许陆川如此拍片一样，恰恰是公民对话

得以进行的一种常态标志。他们说他们的,而政府、专家和其他观众采取豁达态度予以包容,同时陆川也照样走遍全国各地宣传此片,照样赢得亿元票房,何乐而不为?况且,应当讲,造成第二种态度的原因也部分地来自影片本身:正像前面提到的那样,陆川自己在中日战争史料的开掘上孤军深入,以及无法提供逼真而又厚实的日本文化依托,而我国当前的文化语境还没有提供足够的公共领域予以支持和配合,因此,造成大批观众观影时在史料接受上的脱节,误解及争议在所难免。可见,一部艺术品要产生强大的艺术公赏力,就不仅需在艺术可赏质方面下功夫,而需同时在公众辨识力的培育即国民艺术素养上做必要的配合工作。如果没有公众辨识力予以配合,过于超前的艺术品就可能遭遇公众的拒绝,这次围绕《南京!南京!》而出现的公众争议正在于此。

鉴赏力属主体因素,是指公众对艺术品的鉴别和欣赏素养。如果说辨识力主要考虑公众对于艺术品的可信度的辨别和认识力问题,那么,鉴赏力则关注公众对于艺术品的可赏质的体验能力。前者顾及信与不信,后者涉及好看与不好看或可看与可不看问题。单从《南京!南京!》迄至5月17日为止收获的1.62亿元票房业绩看,公众鉴赏力是慷慨地倾注给了影片本身的,这表明,影片所精心构想的黑白片、纪实性、代拟视点、碎片化叙述等可赏质获得了公众鉴赏力的青睐。尽管有数量众多的争议,但大部分公众还是把可看或好看的判断给了这部影片。但一部分观众的批评也同时提醒人们,一方面,公众鉴赏力是需要并且可以养成的,这依赖于艺术品制作方对公共艺术素养的平素关怀和悉心培育,因为公众鉴赏力本身也是媒体宣传、学校教育、社会舆论影响等的综合作用的结果;另一方面,大量公众中如果表现出彼此不同的鉴赏趣味,也是可以理解的和正常的,因为一个健全的公民社会应当允许存在多种不同的声音。

上面的讨论其实都可以收束在公共性上。在艺术公赏力概念看来，艺术品在当今社会不再只是属于个人的、个性化的或纯精神性的，同时又是属于公共的和商品化的，是一种公众参与生产、流通、消费和接受的兼具艺术性与商品性的艺术产品。在这种情形下，艺术品即便具有突出的个性化品质，这种个性化品质即便是令公众珍视而不忍与普通商品为伍，但它也必然会成为制作方用以谋取商业利润的手段，这是不以艺术家或公众的个人意志为转移的。《南京！南京！》诚然是制片方用以对公众进行公民社会教育及国家核心价值体系宣传的手段，但毕竟票房也受到高度重视，这才出现媒体有关中影集团董事长和陆川所谓票房过亿元就"裸奔"的报道，以及它引发的颇大争议。更为重要的是，在通向公民社会的道路上，艺术已经和正在扮演当今公共领域富有感染力的符号表意系统的角色，它充当了在不同的公众群体及个体之间，包括不同的民族共同体公民之间展开平等对话的媒介及场域，这种平等对话是体现全球独特价值之间、普适价值之间，以及独特与普适价值之间的关联的。

从上面的简析可见，《南京！南京！》的视觉奇观展示及其诱发的巨大争议，已经凸显出当前社会在艺术公赏力方面的深刻困窘和强烈渴求。在一个正常的公民社会，一部有着艺术公赏力的成功的艺术品，虽不一定要求异口同声地赞赏，但却通常应该而且完全可以寻求大体相近的趣味汇通，从而实现一定范围内公众群体的高度一致的公赏，满足社会公众的共通的鉴赏趣味；当然，也可能有另外的特殊情形，就是在引发不同意见的争议中，把一些涉及国家、民族和社会发展前沿的重大问题诱发出来，唤起公众的关注，或者至少把艺术公赏力遭遇的困窘暴露出来了，从而起到突出的公共伦理教育或文化启蒙作用。前者可视为艺术公赏力的常态实现方式，其恰当的例子无疑是冯小刚的冯氏贺岁片系列，特别是《集结号》；

而后者可视为艺术公赏力的非常态实现方式,其典范标本就应该是《南京!南京!》了。这部影片从一开映就出人意料地伴随尖锐、巨大和难以调和的美学与政治争议,在全国公众中掀起了褒贬交错的众声喧哗,从而虽然没有导致预期的高度一致的公赏效果,但还是通过电影美学历险而把我们社会关于普适价值对话、公民伦理责任、国民素养等前沿问题异常鲜明和尖锐地揭示出来了。这种非常态的艺术公赏力的存在,一方面表明编导在电影美学与电影政治学等方面的把持上存在问题,从而导致影片的可信度和可赏质大打折扣;同时,另一方面也表明社会公众在辨识力和鉴赏力方面急需培养,这使得提升国民艺术素养的迫切性越发强烈。实际上,当这部影片在褒贬交错和巨大争议声中攀上 1.62 亿元票房高峰时,一次基于公众影像鉴赏的公民社会的公共伦理对话及其异趣沟通渴求,已然凸显出来了。在这个意义上,《南京!南京!》最突出的艺术公赏力,与其说表现在艺术公赏力的常态确证上,不如说是表现在艺术公赏力的非常态反证上:它以想象的超级视觉奇观成功地引发了当前公民社会中公民对于全球公共伦理责任的一种共担意识和对话意识,反过来唤起人们对于它所未能常态地实现的艺术公赏力的珍视和渴求,尽管这并非完全出自编导的自觉意图,而更多的是超出其预期的客观社会效果而已。围绕《南京!南京!》而产生的这些问题提醒我们,在当前我国公民社会语境下,艺术公赏力的实现并非一帆风顺,而总是容易遭遇种种障碍和困窘,从而使得包括艺术工作者和普通公众在内的国民审美与艺术素养的养成,变得迫在眉睫了。

三、导演的通三学素养

分析这部影片的得失可以有多种不同角度,见仁见智,我这里想指出

的仅仅是在当前中国社会语境中导演需要的个人素养。陆川作为一位"70后"青年导演,不足四十岁,但在这部影片的编导过程中却展现了超出年龄的成熟度和融通功力。这集中体现为一种通三学素养。我说的通三学素养,是指当前中国电影人(编剧、导演、制片及评论家等)需要的电影美学、电影经济学和电影政治学之间相互融通的素养。第一个是电影美学素养,要求电影制作符合电影艺术的标准;第二个是电影经济学素养,要求符合电影市场或票房的标准;第三个是电影政治学素养,要求符合当今社会主流价值系统的指标。要成为一个电影导演,只需其中的第一种素养便可立足无忧(用DV机拍片也可自娱自乐)。但在当今中国特定的国情条件下要成为大导演,必须通三学,缺一不可。通三学,不是说导演必须研究这三种理论及其汇通,而是说他通过影片去实践这三种学问的汇通。陆川的通三学之成绩集中表现在,《南京!南京!》可以让电影艺术专家、市场专家和政府管理者都能从中获得各自看重的内容,而又同时容纳自己未必看重但可以容纳的其他两方面内容。例如,代拟性视觉奇观展示、高票房和中华民族不屈不挠的精神气节等,都一一呈现(当然也可能不满足)。

其实,这种通三学素养不仅陆川展现出来了,而且他前面早已有楷模:"50后"的陈凯歌、张艺谋和冯小刚是集大成者。这三位"50后"大导演并非一开始就擅长通三学,而是都有过"浪子回头金不换"的曲折经历。他们都是在经历电影美学上的叛逆与创新之路多年后,才分别回归电影主流体制的。可陆川跟他们不一样,他一开始就走在改革开放时代电影主流体制的正道上,从《寻枪》开始,他就拥有这种电影美学、电影经济学和电影政治学的综合素养,好像一开始就在这方面显得素质比较成熟,步步为营,节节向上。我感觉,陆川把上面三种素养调配得比较娴

熟。陈、张、冯三位可谓"红色一代"导演，出身于"红卫兵"或"红小兵"一代，在"革命"或"造反"话语熏染下成长，一开始拍片就是要叛逆、决裂、革命，在成功地成为电影美学主流后才知道必须回归电影主流体制。而陆川可谓"蓝色一代"导演，生长在改革开放的时代环境中，一开始就知道如何依托现有主流体制去建设，而无须通过叛逆手段。"蓝色"在这里代表面向蔚蓝色大海的开放、建设之意。如果说，"红色一代"导演从反传统起步而终究回归于传统，那么，"蓝色一代"导演则从建构或开拓起步，一开始就稳步走在主流体制的正道上。陆川正是这个开放时代之子，从小就适应这种体制内的生存方式，懂得如何合理开发和调配电影美学、电影经济学及电影政治学等多重资源，尽管这次在调配上还有可改进处。当然，这种通三学素养也可能包含风险：由于需要把三重不同因素调配在一起做成完整的影片，那么就既有可能因调配合理而带来成功，也有可能因不够合理而导致缺憾。在这方面，陆川前面三位"50后"导演在其不平坦的通三学征途上留下的经验教训是可供借鉴的。

围绕《南京！南京！》的看法和评价各有不同是正常的，我这里也只是道出一点个人浅见而已。有关这部影片的争议可能会逐渐淡去，但它所诱发的艺术公赏力话题应有继续拓展和深入的必要。

（原载《电影艺术》2009年第4期）

第十四章

主流大片奇观与喜剧片新潮

——2009年度中国内地电影一瞥

电影艺术应当是目前我国实施文化软实力发展的一个位居前沿的事业兼产业部门,因而在一定程度上可以牵动整个国家文化软实力发展的神经。2009年的中国内地电影,继2008年405部大丰收后,又出现持续的创作与观影热潮,有专家估计全年影片产量有望超过450部。如果以为这样的高产量必然带来高质量和突出的软实力效果,那就过于天真了。我担心的倒是相反:高产量背后可能是低质量重复及软实力效果匮乏。但本文的任务不在对2009年全年电影产品做出这样的价值评估,而只在就其中凸显的主要问题谈点个人粗浅印象。[1]

[1] 本文部分参考、移用或综合了笔者本年度撰写的相关影评(毕竟年度评论不可能抛开它们而另起炉灶),特此说明并向《电影艺术》《当代电影》《文艺争鸣》《中国电影报》《文艺报》等报刊致谢。

第十四章　主流大片奇观与喜剧片新潮

一、主流大片的消费奇观

在去年的扫描中，我主要提及的是国产片的类型互渗景观，[1] 这一特点在今年更是成为主流大片见惯不惊的常态了，所以不打算再多说什么。不过，有意思的是，当去年由《梅兰芳》和《非诚勿扰》引发的高票房冲击波还没完全平息，已经处于类型互渗状况中的中式主流大片，今年又新出现两大难得的消费奇观。首先便是进入 4 月以来，陆川执导的国庆献礼大片《南京！南京！》一经公映，出乎意料地引发了全国范围内巨大的政治、历史与文化争议。这应当是自 2007 年《色，戒》争议以来最为激烈的一次电影论争。我想说的是，围绕这部影片而展开的争鸣，本身就等于一场有意义的公民社会对话，是对我们这个时代艺术公赏力的一次意义深远的社会测量。我相信那些有关这部影片属于"汉奸电影""卖国电影"以及"历史弱智"等指责，是过于激烈乃至极端了，但毕竟事出有因，因为影片本身不完善，出了明显的问题，自然需要反思。尽管如此，我还是认为这是一部兼具缺憾与可赏质的影片。缺憾在于代拟日本军人视点及其故事分量过重，而中国人中又几乎没有贯穿始终的英雄级人物及其故事，这种明显的失衡容易引起"凭什么让中国人代替日本人反思"之类的严重误读。更明显的缺憾在于，影片没有为这种代拟日本军人视点及其故事提供足够合理可信的日本体验及日本文化依托，要知道，这可是一部关于日本军人自己如何反思侵华战争的影片所必需的。尽管如此，影片本身的转折性意义还是不容低估。我们的抗战题材影片已有过至少三代：20 世纪

[1] 王一川：《灵活的中式类型片模式——2008 年内地电影的类型互渗现象》，《北京电影学院学报》2009 年第 1 期。

50年代的人民战争话语如《地道战》《地雷战》等，80年代的文化反思话语如《晚钟》等，90年代的娱乐性话语如《三毛从军记》等。《南京！南京！》则代表了第四代抗战影片话语，它实施了一次具有转折意义的美学与政治突破：跨越前三代话语，在今天这个公民社会语境下展开一场具有跨民族和跨文化意义的公民伦理对话。公民要共担这个全球化时代的社会责任、伦理责任，它是建立在人性、完整人等共通伦理规范基础上的。影片力图构建一个跨民族与跨文化的异趣沟通对话平台，但影片无法不面对有关日本体验欠缺和中日战争史料公共信息库建设的严重滞后等现实，以及公众的相关知识素养培育需要时间。有趣的是，虽然伴随激烈的争议，但正是这些争议把形形色色的观众纷纷召唤到影院，从而客观上促成了影片的高票房景观，成就了一次电影艺术消费潮。

另一奇观来自秋季，国庆节前后上映的《建国大业》。去看之前，我为这部大片捏把汗：如此庄正严肃的重大题材，却让如此众多繁星堆积，能堆出好片子吗？但看后感觉显然远胜我的预料。这部国庆献礼大片一举攀升到4亿元以上高额票房并产生广泛的社会影响力，这一成功能带给我们什么样的启示呢？人们当然可以见仁见智，但我还是想从新类型片诞生的角度谈点个人观察。这部影片诚然可以视为主旋律片商业化运作的又一成功范例，但如从电影类型片（或电影样式）角度看，其意义当更加显著：标志着中国电影的一种前所未有的新类型片（或电影样式）的降生——我把它暂且称为群星贺节片。群星贺节片，应该全称为群星荟萃贺节片，可以简化为群星片、星荟片或繁星片（取其出场的明星众多）。这样看，群星荟萃贺节片也不过就是贺节片的一种样式而已。由《建国大业》开创的这种群星片，应是一种由众多明星参演、在节庆上映、具有社会团叙仪式效果的类型片。

它的主要类型特征有：第一，参加演出的明星众多，宛如繁星闪烁，难以精确计数。尤其是那些具有高度票房号召力的电影明星的群体出场，可以大大提升影片的吸引力。单纯从票房意义上说，当群星贺节片凭借群星的号召力而把观众成功地吸引进电影院，产生了高额票房时，它就获得某种程度的成功了。这一点不言而喻。在这方面，这种群星贺节片模式有点类似于央视"春晚"。与群星云集"春晚"于电视中以便实现贺岁功能相似，这里是群星云集于电影中实现贺节功能。如果说，"春晚"已是电视艺术节目中的公认品牌，那么，群星贺节片能否成为电影艺术中的公认品牌呢？不妨拭目以待。不过，需要注意的是，如果观众走进电影院后发现，群星在影片中只是毫无意义地扎堆晃眼、扭捏作态、无所作为，那么影片显然就会遭到挫折，成了人们讽刺的"叫座不叫好"的影片，或者干脆被叫作惹人厌烦明星的"烦星片"了。这一点确实需要引起高度警觉。第二，这类影片的内容往往紧扣特定的社会节庆并在节庆期间上映，可以唤醒观众对于特定节庆所对应的社会历史事件及其价值和意味的体验和反思。《建国大业》对应的正是中华人民共和国成立60周年这一全民特大节庆，让观众在这个特定的节庆时刻纷纷走进电影院，在享受节庆喜悦的同时对既往历史产生一种理解和缅怀。第三，这类影片应在总体上具有社会喜庆或团聚色彩，产生一种社会团叙仪式的功能，可以满足观众在节庆期间的团聚、倾吐等情感交流需要。中国人在节庆时总是有团叙的传统，就是走亲访友，相约吃饭、聊天、游玩等，而相约观看《建国大业》，并在观看中和观看后进一步交流与分享这种节庆体验，正构成一种社会团叙仪式。而影片中上下级之间、家人之间、友朋之间、敌我之间等的相聚、群居、开会、舌战、激战等场面，恰恰能唤起观众的社会团叙体验，让他们通过联想现实的群体生活、社会关系而更深刻地体会影片丰厚的历史内涵

和深长的历史意味。第四,这类影片应成为时尚的发动机或时尚的泉眼,在全社会引发新的时尚流。单从台词看,下面的对白或口号在观众中确实产生了深长的共鸣:"是国民党自己打败了自己。"(蒋介石被打败逃往台湾时充满悲情地总结说)"没有这几十万条破枪,谁会和我们谈?"(毛泽东说)"什么是政治?政治就是把敌人的人搞得少少的,把自己的人搞得多多的!"(毛泽东说)这些台词在今天仍然有其现实启迪意义。至于"报告团长,前面有个地主大院,院墙太高,爬不上去,请炮兵支援吧"(解放军打到北京城门楼下,王宝强饰演的东北野战军小战士说)之类,则可以引发观众的笑声或喜剧感,增强影片的趣味性。

《建国大业》在群星贺节片方面的开创,一方面提示人们在这条新的类型片道路上继续前行,更加自觉地利用其群星效应、社会团叙仪式和时尚的泉眼等类型片功能,让更精致的佳作问世;但另一方面也留下警示:这种新类型片在摄制要求上比别的影片高许多,特别是在调配众多明星以服从于影片表达主旨方面。如果调配不当,不仅会让群星黯然失色,甚至可能毁掉整部影片,造成负效应。而只有调配得当,让群星各得其所地围绕主旨转动,才能最大限度地争取避免负效应而形成强势的正效应。

二、喜剧片新路径

喜剧片应当是本年度中国内地电影的一个显著收获。继《疯狂的石头》一举成功后,年轻导演宁浩继续自己的"疯狂"路线,拍摄了《疯狂的赛车》,尤其在年轻观众群中掀起了观影热潮。导演宁浩善于驾驭纵横交错的故事脉络,让赛车、追逐、破案等场面呈现出一定的观赏性。同时,他还善于捕捉常态社会层面以下,即非常态社会人群中的喜剧元素,由此演

绎出一幕幕"疯狂"喜剧场景。这部影片在表面的缺心少眼、光怪陆离的癫狂场景中,难掩编导对社会问题的忧思,癫狂而不失隐秘的社会关怀,创造出一种独特的都市冷喜剧风格。

李大为执导、述平编剧的《走着瞧》,尽管中间有些细节不尽合理及结尾设计让我十分失望(差点影响我的整体观感),但总体看可说是喜剧片的一个新亮点。影片通过下乡知青马杰与两头驴较量的故事,成功地刻画了"文革"特殊年代里人反抗命运、驴报复人的怪诞现实,展现了编导丰富的想象力和才华,并且在当前人与自然、人与人的关系领域具有重要的反思与警示作用。导演李大为善于讲述人与驴之间的矛盾冲突,创造出一种怪诞而直刺心脾的影像风格。由此看,这部影片可以称得上是一部具有鲜明的编导个性风格的中式黑色幽默喜剧。

但最大的意外还是来自不得不说的《三枪拍案惊奇》,我暂且把它称为俗艳喜剧。笔者写这篇小文时,张艺谋执导的这部俗艳喜剧片正以强劲的票房冲击力席卷全国。我虽对它的高票房生产能力毫不怀疑,但对此前已在电影界风光无限,更在北京奥运会和新中国成立60周年两大盛典上持续登峰造极的张艺谋,居然出手拍这样一部"事先张扬"的由小沈阳等赵本山团队成员出演的、改编自美国的通俗喜剧片,确实带有一种好奇心:鼎鼎大名的大导演与赵家班演员合作的改编片,真的能神奇地化合出美学上全新的可赏质,就像北京奥运会上的表现那般惊艳吗?张艺谋为什么要这样拍?这位既不缺钱也不缺名的国家艺苑至尊及世界级大导演,犯得着现在来拍这样的影片吗?

影片把我带到一个色彩极其考究的艳丽夺目的视觉化世界。李四的通透粉红、老板娘的花花绿绿、赵六的红加橙黄、陈七的蓝花、巡逻队长及其上司捕快的一身黑色扮相等,精心挑选和搭配的服饰组合色彩鲜艳无

比,连同茫茫戈壁大漠中奇异炫目的丹霞山丘等,这些具有超强视觉冲击力的画面可谓《英雄》的翻版。在故事情节上,则是典型的通俗故事套路——为钱、为情不惜开枪杀人。老板王五麻子以及李四和老板娘都是为情杀人,巡逻队长张三则为钱杀人。在这一点上,这部通俗喜剧确实俗到了家。再有就是竭力营造搞笑的效果,形成喜剧、闹剧或逗笑的整体氛围。全片赖以逗笑的不变法宝大致有二:一是赵本山式二人转小品;二是《武林外传》式搞笑手段。其具体办法有两方面:一是张三、李四、王五、赵六、陈七等人物的扮相、神态和动作都按喜剧套路演绎,试图引发观众发笑;二是人物对白尽力模拟赵本山式小品语言(以及《武林外传》式语言),包括结尾处全体演员载歌载舞的滑稽演出,更是要全力达成搞笑的整体效果。

当这部影片的视觉景观、故事情节和整体氛围都以俗艳喜剧为取向时,我该如何去理解这部影片的可赏质呢?从我提出的艺术公赏力的角度看,当前的影片(或其他艺术品)要想赢得观众,总需要有可供他们欣赏的美学品质,即可赏质。我曾提出,从中国美学角度看,"感目""会心"和"畅神"是中国美学传统规定的艺术品三要素或三层面,也就是首先唤起五官感觉的欣赏愉悦,其次是激发情感、直觉、想象力等心理激荡,最终是要深入个人内心幽微至深的神志层次,并提出那时的张艺谋和冯小刚等的中式古装大片只达到"感目"层次,而没抵达"会心"更无理由谈论"畅神"层次。[1]从这样的可赏质标准来看"三枪",张艺谋同几年前相比,同样还只是停留在初级的"感目"层次,也就是满足于运用时尚俗艳镜头取悦于观众感官,而无法调动他们的更深的心灵和至深的神志,所以陷入

[1] 王一川:《眼热心冷:中式大片的美学困境》,《文艺研究》2007年第8期。

同样的眼热心冷困境。

但这不等于说张艺谋这次就一点变化也没有了。显眼的变化至少有两点。如果说，他拍《英雄》时凭借超强的视听盛宴是要打造一种雅炫悲剧，也就是一种风格雅正而又视觉炫目的悲剧，此后的《十面埋伏》《满城尽带黄金甲》基本沿袭同一模式；那么，到现在新拍的"三枪"，这种雅炫悲剧旨趣已经自降或自变为一种真正的时尚俗艳喜剧意向了。正是以这种时髦的大俗加大艳的方式，张艺谋似乎正在实施从雅炫悲剧到俗艳喜剧的美学转向。变化的是从雅正悲剧转向了大俗喜剧，不变的则是以"炫"或"艳"为标志的视觉凸现性美学旨趣的持续张扬。再一点变化就是大胆地向接连赢取高票房的冯小刚式市民喜剧小品模式迅速靠拢，在这方面，张艺谋与赵本山早在十多年前的《有话好好说》里就有过初步合作，并在《幸福时光》里再度合作，而这次更通过与赵家班团队的全面合作完成了富于时尚流特征的俗艳小品。

应当讲，张艺谋过去的影片大多同冯氏贺岁片和赵氏二人转小品存在明显区别。不同于冯小刚的市民时尚喜剧小品（《甲方乙方》《天下无贼》等），他那时是要编造中国文化中有时难免带有某种正剧特色的悲剧故事（如《英雄》）；而不同于赵本山的超级通俗和娱乐小品（如《卖拐》《不差钱》等），他即便是有所通俗和娱乐，也要在其中贯穿某种个人的社会关怀或个性化忧思（从《有话好好说》到《千里走单骑》）。但这一次，他却明显地向着冯小刚和赵本山无限地贴近和转向了。他要通过吸纳冯、赵两人的元素而把自己原来擅长的乡村悲剧转变为乡村喜剧；进一步说，他还要把冯氏贺岁片中的市民温情喜剧转变为经过赵氏小品的"忽悠"术洗刷的乡村残酷喜剧；当然，大俗大艳毕竟还是体现了擅长视觉凸显术的张艺谋的个人特性。正是以《三枪拍案惊奇》为标志，通过像冯小刚那样

引进时尚小品元素并直接同赵家班团队深度合作,张艺谋拍摄出这样一部拥有"感目"但缺乏"会心"和"畅神"的眼热心冷的俗艳喜剧,于是,张艺谋、冯小刚和赵本山这当今中国三大超级时尚娱乐巨星在此合流了!这应当是中国娱乐界乃至整个文化界的一个重要的标志性事件,表明此前尚存多样化文化景观的中国娱乐界和文化界如今正无可挽回地转向越来越趋同的时尚俗艳喜剧流。

但是,同冯小刚善于驾驭其贺岁片中的小品式市民喜剧相比,过去惯于打造乡村悲剧的张艺谋在东北小品表演与连环杀人的故事进程之间存在明显的相互隔离或不协调,表演归表演,故事归故事,两者之间的联系并不紧凑,致使影片中赵家班卖力表演的"二人转"与故事剧情显得很"隔",而这正是这部俗艳又热闹的影片让观众感觉"没魂"或"缺内涵"的深层原因。尽管如此,张艺谋究竟为啥拍这么一部俗艳喜剧片,我依旧百思不得其解。我所知的只能是,放眼大江南北、五湖四海,自感不看"三枪"就势必落伍的一拨拨观众,会争先恐后潮水般涌进影院,在享受到短暂的"感目"之悦后,就带着"这样的影片有魂儿吗"之类的愤然质疑乃至绵绵余愤离开,而这样的质疑乃至余愤又被口传给其他好奇的公众。但毕竟这部影片的高票房就凭借这样的"阳谋"筑成了,你能只怪张艺谋本人吗?

三、人物片回退向生活流

这一年在人物传记片方面,延续了前两年如《千钧·一发》等掀起的回退向日常生活流的大趋势。回退向生活流,表面看是种退步,但同以往那种粉饰生活偏向相比,其实是种进步,因为这意味着从"假大空"高度回撤到生活流底线上,由此才重新寻找到建构艺术真实的必由之路。且不

说《袁隆平》《铁人》《邓稼先》《大河》《我是花下肥泥巴》等写英模人物的影片，都程度不同地让人物从"高大全"的云端降落到日常生活的不完美但却真实的地面，就是不大被人关注的中小成本制作《耳朵大有福》及数字电影《走四方》，也在人物的生活真相塑造上取得了进展。

看得出，《耳朵大有福》（编剧、导演、制片人均为张猛，长春电影制片厂/辽宁电影制片厂/韩国自联映画社出品）致力于刻画底层工人的日常生活面貌，不在于美化生活而在于还原其真相。范伟的表演颇为到位乃至出色，把退休工人王抗美的苦涩而又自得的日常生活演绎得活灵活现，让人可以直接触摸都市底层生活丰厚而感人的质地。不说别的，单看王抗美的行为特点就具有独特性，体现为一系列相互悖逆的性格综合体：一是细心（换钱时发现小摊贩的骗人把戏）而又粗心（找零时看也不看就放兜里）；二是有虚荣心（到修鞋店装作干部体察民情而读《人民日报》）而又实心（去同事家送花被误认为送毛衣，他被迫回答是送父亲的，所以又带走）；三是小气（修自行车需一块钱却只愿给七毛，不行就用50元大钞去换零钱）而又大气（见儿子请朋友划伤姑爷的脸，他出手百元让其朋友去外面吃饭）；四是理智（在女儿和姑爷吵架时把桌子掀翻了但又忍住）而又冲动（电脑算命时一高兴就给10元小费）；五是运气好（幸运地在保暖内衣搞活动时赢了一套，归功于他随身携带的保温桶和姜）而又倒霉（老伴卧病在床需照顾，弟弟打麻将不顾亲爹，弟媳妇不孝顺，儿子不争气，女儿婚姻不幸，姑爷不正经，找工作太难，借钱又借不着等）。总之，正是透过这种悖逆性格综合体，中国底层小市民的苦中作乐形象被活灵活现地呈现出来。

《走四方》以平实姿态讲述打工者的人生困窘及其化解历程，情节与场面设计富于生活质感，成功地表现了底层打工者对人生尊严和诗意的不

懈追求,是少见的数字电影精品。影片在编剧、导演、表演、美工等方面都有独特而精致的追求。它讲述开封普通打工者二喜的流浪故事。他既非英雄也非小人,既非好人也非无赖,而是介乎二者之间。影片讲述的重心在于二喜的心灵如何缓慢打开,以及他的人性或道德如何苏醒的过程。开头汽车上对话、回家见面、与赵艳秋交往、与公司老板交往、与家庭和解、离家重新流浪等段落,都设置得体,表现力饱满。其中的细节处理到位,给人印象颇深。例如,与中学时暗恋的同学赵艳秋旧情复燃,他们在黄河边跳舞、写爱情诗,身旁是一幕幕有地域特色的开封风景,这些都富于生活气息。影片告诉我们,这个介乎好人和坏人之间的人却拥有人所具有的一切正当追求,可能同时兼有人所最宝贵和最鄙夷的东西。因此,影片写出了打工者在风险社会和平常生活中有尊严的和诗意化的故事。与受到大肆宣传的某些描写农民工的影片相比,其艺术成就尤其突出。

四、把少儿片还给少儿

少儿片历来是不好拍、费力也不讨好的一个领域,稍不注意就只落得个成人满意而少年厌烦的结局。由彭氏兄弟编导的处女作《走路上学》(编剧彭臣,导演彭家煌、彭臣)讲述云南怒江边傈僳族孩子瓦娃(丁嘉力饰)和姐姐娜香(阿娜木龄饰)溜索上学的故事。瓦娃对姐姐娜香每天能和小伙伴溜索过江读书好生羡慕,但妈妈坚持要他等爸爸回来带着才可以溜索。可是在外打工的爸爸总也不回。终于,没能抵抗住来自对岸的诱惑,瓦娃独自偷偷溜索过江了,看到了心仪已久的学校。没想到,这个秘密被第一次来家访的聂老师戳破。聂老师送来的那双红雨靴把瓦娃留在了家里。他答应妈妈和姐姐:有了这双靴子,就不再偷着溜索。可懂事的瓦

娃还是把这双雨靴还给姐姐。因为赶着带一双聂老师赠送的新鞋回来给弟弟,激动的娜香失手从溜索上坠落江中,这个悲惨结局令人扼腕叹息。好在政府终于修通了跨河大桥,上学的瓦娃和其他孩子都可以避免娜香悲剧的重演了。影片在讲述这对傈僳族姐弟溜索上学的故事时,着力刻画了他们在贫苦环境中对美好生活的执着向往和追求,创造了一种清纯而忧伤的风格。编导具有较强的总体控制力,姐弟的扮演者阿娜木龄和丁嘉力表演自然、准确。新来的聂老师也清新感人。所有的人都在执着地追求富有文化的和美的生活。尽管结局凄婉,但毕竟留下了清纯而忧伤的风格。

如果说,相对来讲,《走路上学》还是属于主要给成人看的少儿片(尽管对少儿来说已经增加观赏性了),那么,《寻找成龙》却实实在在地更多的是拍给少儿看的。影片主要按主流商业片模式运作,以时尚男孩为主角,以功夫及功夫片巨星成龙现身说事,可谓众星云集,但又不忘传达全球化环境中中国文字与文化传统保护这一时尚性题旨。这样的影片虽然内涵或深度不足,但其时尚元素充分,足以吸引暑期少儿眼球,可以说是少儿片领域值得推广和借鉴的一条新路子。像《长江七号》那样既有时尚元素又有社会关怀和父子温情的少儿片,特别是真正给少儿看的少儿片,正是内地缺少的。

中国内地电影诚然置身全球化浪潮中而难以幸免,不断承受全球电影业的同一化冲击,但毕竟还是呈现出自身独特的演变轨迹。来自好莱坞的大片越来越强调高科技和观赏性(《2012》),同时更投国人所好地突出中国元素(《功夫熊猫》和《2012》),这自然带来巨大压力,但中国内地电影业还是在按照自身的独特逻辑生长。《建国大业》独创的"群星贺节片"类型/样式就是一个明显的例子。它一方面按去年的类型互渗框架把主旋律片、艺术片和商业片的类型元素融会起来,同时更独创出一百多

位明星云集贺节的新路子，几乎囊括海峡两岸暨香港所有华语影星，既出人意料，又体现了中国影人的才华和想象力，更显示了中国内地举国体制特有的强大动员力和吸引力。这不是中国特色又是什么？如果中国文化软实力都能以如此动员方式和独创性去运行，效果该有多妙？但由于这部影片的高票房主要来自内地影院本身，因而还无缘谈及真正的中国文化软实力。原因很简单：中国文化软实力是针对外国公众的影响力和吸引力来说的，所以其体现的真正场地当是在国外而非内地。只有当中国内地电影在国外同时取得高票房和高口碑时，我们才有资格谈论中国内地电影的文化软实力。在电影的独创性方面，特别让我意外和惊喜的是《走着瞧》，虽然其关于"文革"年代的细节描写难免有欠缺，但总体看有惊艳之感，其想象力和个性都值得珍视。《走四方》则是思想性和艺术性结合得较为完整的电视电影佳作。《南京！南京！》诚然引发巨大争议，但陆川的电影美学探索应当勇敢地继续下去并不断调整。这一年还有更多的内地影片没被我提及。有的是篇幅所限未提，有的是不提也罢，有的是即便提了也罢，有的还是干脆不提吧。我不求全而只谈个人一孔之见（好在另有他人的年度评论），我只能先说这么多了。

（原载《北京电影学院学报》2010年第1期）

第十五章

中国电影拒绝寡俗

——从张艺谋导演经历看《三枪拍案惊奇》

自去年12月以来，张艺谋执导的《三枪拍案惊奇》以强劲的票房冲击力席卷全国，据说到元旦假期结束已带来2.77亿元票房，同时也引发公众的众说纷纭。一些观众认为张艺谋俗得过瘾，另一些观众却指责俗不可耐。我在这里暂且不想加入这种争议，同时也不打算细致分析这部影片本身，而主要是想把这部影片放到张艺谋22年电影导演经历中，看它可能扮演什么角色并起到什么作用。在这部影片之前，张艺谋的电影导演活动已经历大约几次变化，概括起来，可以说涌动过三次明显的电影美学探索潮：第一次是1987年起的乡村悲剧探索，第二次是1996年起的都市喜剧探索，第三次是2002年起的古装传奇剧探索。而现在该算第四次了。需要说明的是，张艺谋的上述阶段性探索之间都不属截然断裂的关系，而往往是断而连的关系。也就是说，每段新探索都可能既延续前段探索的某些因素，同时又开始新的美学历险。尽管如此，新的探索迹象还是足够明显，以至我们不得不认为发生了新的转向。

张艺谋的电影导演生涯始于1988年摄制完成的《红高粱》。在这部处女作里，他创造出一系列富于色彩张力感的奇观镜头，借助九儿和余占鳌的传奇故事，大力渲染个体生命力的自由流溢，演绎出一曲精彩的中国现代乡村悲剧，也同时折射出当时文化语境下中国知识分子激进的生命力诉求。这样富于张力而又高亢的乡村悲剧故事，在随后的《菊豆》和《大红灯笼高高挂》里获得延续，不过已逐渐从张力而高亢演变为张力而沉郁。在《秋菊打官司》里，张力而高亢的基调通过秋菊一次次讨要"说法"的执着而重新激发出来。到了《活着》，葛优饰演的徐福贵在历经一次次人生劫难后发出"平民好""活着就好"之类的人生感叹，这则乡村生活悲剧传达出一种绚烂至极而归于平淡的基调。

或许是不想在乡村悲剧上重复自己，张艺谋通过《有话好好说》而试图转型为都市喜剧片制作者。当然此前的《摇啊摇，摇到外婆桥》已在尝试从乡下"进城"了。但正是凭借《有话好好说》中由书摊老板赵小帅、技术员张秋生、时尚女孩安红、公司老板刘德龙等人之间交织的张力关系网络及其略带"黑色幽默"的故事，张艺谋尝试以都市轻喜剧的方式剥露中国都市社会正在经历的艰难转型的阵痛。《一个都不能少》则在城乡接触带上展开修辞探险，通过魏敏芝进城找回学生和城里人到村里找回丢失的城市魂的双向互动故事，讲述了乡村与都市新的难分难解的关系，也为理解电视等现代文明装置在当代社会的新角色提供了电影美学反思模型。《我的父亲母亲》讲述的招娣和骆老师的乡村爱情传奇，仿佛是一次城里人的情感还乡之旅，力图找回他们遗失在乡间的那份人生纯情，激发观众的回瞥之情。《幸福时光》由城里退休工人老赵的相亲过程，导引出一连串有关善意谎言与温情关爱的曲折故事。

进入新世纪，随着李安的《卧虎藏龙》在全球大放异彩，张艺谋早年

就曾鲜明显露的视觉凸现性美学欲火又重新点燃了，并且在全球化浪潮中被搅动得越发旺盛和不可遏止，直到以此为基础而打造出在视觉形式探险上几乎攀升到绝境，同时又把全球民族化诉求方面表露得淋漓尽致的超级标本《英雄》。这部中式商业大片同随后的两部大片《十面埋伏》和《满城尽带黄金甲》一样，都可归属于中式古装传奇剧行列。张艺谋似乎希望借此打造全球化时代国际电影美学的新的中华民族性风味。

如何理解张艺谋的上述三变呢？应当注意到，这三变中其实或隐或显地回荡着他自己多年来一以贯之的一种理念：电影一是要好看，就是要让观众感觉好玩；二是要解气，让观众感觉内心被压抑之气获得一种释放。这当是张艺谋从《红高粱》以来就秉持的电影美学理念——我想说这可能是一种感目与解气相互交织的双重电影美学观，力图把丰盈的感目体验与痛快的解气效果融为一体。感目与解气的双重追求都可以从中国古典文化传统中找到深厚的渊源，它们分别代表中国人对待外物刺激和自身心气的惯常态度。而在张艺谋的心目中，这两者似乎恰恰可以成为现代中国人生存于世、安身立命尤其需要的双重交融态度。感目曾是中国人独有心得的一种体验世界的方式。鲁迅在分析汉字"三美"时描述说："意美以感心，一也；音美以感耳，二也；形美以感目，三也。"[1] 这里的"形美以感目"，表述的是汉字通过感性的形体之美可以感发人的视觉器官之意。我把它借用到张艺谋的影片美学上，恐怕也大体可行吧。在张艺谋的影片里，感目传统的现代形式实际地呈现为，通过几乎抵达极限的视觉画面，让观众的五官感觉特别是视觉获得超常的愉悦和满足。解气，

[1] 鲁迅：《汉文学史纲要》，《鲁迅全集》第9卷，北京：人民文学出版社1981年版，第344页。

来自中国古典文化中"气"的传统，如孟子讲"浩然正气"、道家讲"真气"，儒道两家都讲"养气"。在张艺谋的影片里，解气就是要让现代观众日常人生中种种不平之气、不顺之气等心理郁积物，都借助视听觉画面的愉悦冲决而出，从而产生一种释放后的畅快和满足。他的不断付诸实施的电影美学探索，似乎正是为了这双重电影美学追求。他拍摄《红高粱》和《活着》之类的乡村悲剧，是要让观众在视听觉激荡中感受个体生命力的悲壮故事，诠释"人活一口气"的道理。制作都市喜剧《有话好好说》，是要在新的都市生态场域中描绘个体生命的相互碰撞画面及其幽默效果，展示人内心之气的曲折呈现轨迹。而中式古装传奇剧如《英雄》则是要通过富有民族特色的超极限的视听觉盛宴，去灌输中国人的个体之气在新的"天下"格局中的社会演变模式。

如果说，上面的理解多少有些合理处，那么就需要来问，《三枪拍案惊奇》能告诉我们张艺谋的什么新信息呢？谈到这里，需要提及的是，张艺谋此前除在北京奥运会和国庆60周年两大盛典上持续走向登峰造极之外，还执导过歌剧《图兰朵》和《秦始皇》、芭蕾舞剧《大红灯笼高高挂》、大型山水实景演出"印象"系列等。作为一位在主业上登峰造极而且副业几乎同样杰出的大导演，张艺谋为什么要出手拍这样一部"事先张扬"的由赵本山团队出演的改编自美国的通俗喜剧片呢？这位既不缺钱更不缺名的国家艺苑至尊及世界级大导演，何以现在来拍这样的影片？

最主要的创作动机，似乎还是来自观众的"俗"的需求。红极一时的张艺谋的最大心结或心病可能就在于，他所一再向往的观众好看（即感目）又解气的双重目标，一直只有部分实现，而远远未能痛快淋漓地展现。原因可能就在于，他在冷静反思后感觉自己的影片还俗得不够。在通俗好看方面，不仅远不如他心仪已久的大导演斯皮尔伯格，甚至连国内较年轻的

导演冯小刚的贺岁片那种令市民怦然心动的通俗效果也没能达到。无论是早先的《红高粱》和《活着》、随后的《有话好好说》和《幸福时光》，还是晚近的《英雄》和《十面埋伏》，好看和解气都更多的只是停留在高雅文化层面，远远没有延伸到真正的底层通俗层面。而且，其中能有所感动的多是文化人而非普通人，后两部则在部分感发的同时更遭到来自这两种观众群的讨伐声浪。这样的尴尬事实难免不让张艺谋郁闷和不解：为什么受伤的总是我？难道我俗得还不够吗？也许就是带着这样的疑惑和自我解答，在顺利履行奥运会和国庆盛典这两个空前大雅的演出使命后，张艺谋就痛下决心在电影上俗一把了。

如果这个推测性解释多少有些道理，那么就不难理解他拍摄《三枪拍案惊奇》的直接动机了：让自己多年来一直追求而未遂的好看又解气的双重效果真正落实到俗的层面上。张艺谋这样回应有关《三枪拍案惊奇》"感觉有些俗"的网民指责："艺术是不分等级的，雅和俗都是艺术。假如退后两百年，那我们都是农民，可以说现在很多人口中所谓'洋的艺术'，都是舶来品，那些都不是我们身上长的，只有俗才是我们这块土壤上长出来的。千万不要小看它，别觉得俗的东西搬到大银幕就丢份儿，这种观念是不对的。"[1] 他甚至这样反驳说："张艺谋好像说起来是这个大师那个大师，但别拿自己当大师，你拍个贺岁片怎么了，拍个喜闹剧，我觉得很好啊，是个锻炼啊。不用在意别人说什么，但我看媒体的提问还隐隐透着点贬义，觉得你张艺谋一做这事就有点失身份吧。"[2] 张艺谋这回终于奋

[1] 高宏：《张艺谋：千万不要小看俗　还会和赵本山合作拍片》，《大众日报》2009年12月21日。

[2] 参见 http://ent.sina.com.cn/m/c/2009-12-15/ba2810448.shtml。

不顾"身"地投向俗的怀抱了。他的内心动机本身是可以理解的：大雅导演为什么就不能俗一把呢，何况这是自己多年的奋斗目标啊！

于是，张艺谋通过《三枪拍案惊奇》开始了第四次探索之旅——我暂且把它称为乡村俗艳喜剧探索。故事发生在茫茫戈壁荒野，是准确意义上的乡村。这个乡村故事的俗，体现在影片效果上就是不仅好看而且好玩。故事里的情杀、仇杀、谋财害命以及命运难测等情节，包括捕快的斗鸡眼扮相、巡逻队长搬运尸体几次遇阻、王五麻子的死而复生和生而复死等细节，果然都能激发观众好玩的感觉，确实俗到家了。艳，是要服装、物品、自然景物等在画面效果上艳丽到极点。小沈阳扮演的李四的粉红着装、闫妮作为老板娘的花花绿绿、程野扮演的赵六的红加橙黄、毛毛扮演的陈七的蓝花、孙红雷扮演的巡逻队长及其上司赵本山扮演的捕快都一身黑色扮相等，这种俗艳无比的服饰组合加上奇异炫目的山丘地貌，就构成了具有超强视觉冲击力的奇特画面，可谓六年前《英雄》的翻版。喜剧感，来自影片里几乎所有人物的做作、乖张、夸张、变态、变形、异样、反常等动作和神态，以及最后的搞笑群舞场面。全片赖以逗笑的不变法宝大致有二：一是赵本山式二人转小品的逗笑本领；二是《武林外传》式幽默搞笑手段。具体体现在两方面：一是张三、李四、王五、赵六、陈七等人物的扮相、神态和动作都按喜剧套路演绎，试图引起观众发笑；二是人物对白尽力模拟赵本山式小品语言及《武林外传》式语言。这两方面加上结尾处全体演员倾力载歌载舞的热闹演出，更是要达成"喜闹剧"的整体效果。

当这里的四个关键词即乡村、通俗、艳丽、喜剧都组合到一起而有了乡村俗艳喜剧时，我们得到了什么？一个类似《红高粱》里青杀口、十八里坡之类封闭的地域，一群愚昧而凶顽（老板和巡逻队长）、单纯而痴情（李四和老板娘）、贪财好色（赵六）、世故练达（陈七）之人，一件

第十五章 中国电影拒绝寡俗

件围绕钱财、纯情及性命等而生的人际纠葛、抢劫与杀人事件,一张张让当事人无法猜透和操控的神秘命运之网,一幕幕让人想笑却笑不出来的搞笑场面等。我该如何去理解这部影片的美学可赏质呢?从我提出的"艺术公赏力"的角度看,当前的影片(或其他艺术品)要想赢得观众,总需要有可供他们欣赏的美学品质,即可赏质。我曾提出,从中国美学角度看,借用清代叶燮的表述说,"感目""会心"和"畅神"是中国美学传统规定的艺术品三要素或三层面,也就是首先唤起五官感觉的欣赏愉悦,其次是激发情感、直觉、想象力等心理激荡,最终是要深入个人内心幽微至深的神志层次,并提出那时张艺谋和冯小刚等的中式古装大片只达到"感目"层次,而没抵达"会心"更无理由谈论"畅神"层次,所以陷入"眼热心冷"的困境。[1]需要补充说明的是,冯小刚除大片《夜宴》外的所有贺岁片,还都能从"感目"层面而不同程度地上升到"会心"层面,引发众多观众的会心一乐。从这三个层面可赏质标准来看《三枪拍案惊奇》,张艺谋同几年前的中式古装传奇剧相比,基本上还是同样停留在了初级的"感目"层面上,满足于仅仅运用时尚俗艳镜头去取悦观众感官,而没能调动他们更深的心灵感荡和至深的神志颤动,所以继续落入同样的"眼热心冷"陷阱。

我这样说不是要跟张艺谋导演个人过不去。他的电影导演成就早已举世公认,没人能贬低,而且他这次奋不顾身向俗之举本身也不能轻易否定,单就《三枪拍案惊奇》的故事编排来说还是基本完整的(毕竟科恩兄弟的《血迷宫》有其厚实的剧本基础)。只不过,他在改编时看起来在一个细微而重要的方面确实过于盲视了:对中国公众来说,重要的不是是否

[1] 王一川:《眼热心冷:中式大片的美学困境》,《文艺研究》2007年第8期。

可以"俗"和"艳"的问题，而在于"俗"和"艳"的艺术文本下面是否有某种要命的意义蕴藉的问题，这正是中国人特别看重的人生价值体系蕴含问题，如"情义""义气""气节""道义""家国情怀""历史兴亡"等中国式人生价值观的阐扬。从张艺谋个人的感目与解气双重追求来看，就是感目还需要同解气相匹配，感目背后更需要依托解气的蕴藉，这气还没有理顺。在中国美学传统中，优秀艺术品之所以能从初级的"感目"上升到中级的"会心"和高级的"畅神"层面，靠的就是"感目"素质下面隐伏的那些意义蕴藉素质——它们正是让观众"会心"和"畅神"的客观的美学资源。古典白话长篇小说《三国演义》《红楼梦》如此，现代张恨水的市民通俗小说和金庸的武侠小说也如此。拿电影来说，20世纪30年代的《马路天使》，讲的是上海底层人的俗故事，但透过小红和小陈及其他底层妓女、歌女、吹鼓手、报贩、剃头匠、小报摊主等血肉丰满的人物，特别是他们同流氓、恶霸等的顽强抗争，表现了他们相互关爱、苦中作乐的生活态度和为他人英勇献身的高尚情操，进而流溢出他们在生活困境中对自由、爱情和幸福的渴望与追求。影片运用的是轻松活泼的喜剧手法，却又能传达深沉蕴藉的悲剧性内涵和人生寄托：既有对社会含蓄而又辛辣的嘲讽，又有对人性中宝贵东西的礼赞，爱憎分明，冷峻中含温馨，至今还可以给人以深厚而绵长的人生启迪。显然，这些艺术品无不有其不折不扣的"俗"，但"俗"的下面却有着某种深厚的意义蕴藉，这才是至关重要的。还需要指出的是，这种意义蕴藉的存在特质在于，对那些只想看表层热闹的观众来说，它似乎是不存在的；但如果另一些观众在表层热闹过后还想去深究、品味，那么它就会在那里源源不断地生发而出，并且产生绵长的感动。也就是说，它让观众既可以俗观，也可以雅赏，或者说由俗观而达到雅赏（这不同于所谓的"雅俗共赏"）。

第十五章　中国电影拒绝寡俗

《三枪拍案惊奇》的问题正出在它的俗艳下面缺乏足够的意义蕴藉，感目与解气之间没有匹配恰当。不能否认张艺谋主观上还是想打造某些意义蕴藉的。但即使有些意义蕴藉，如李四和老板娘之间的真挚爱情线索，以及他们面对神秘莫测的命运而发起的顽强抗争之举，这些在影片整体语境中被可怜地置于备受嘲弄或戏谑的境地，不足以唤起观众的同情和共鸣。这样，关键的原因，亦即影片的失误就在于，小沈阳扮演的李四和闫妮扮演的老板娘，在其整体服饰、神态、动作、语言等方面都极尽夸张、变形和做作之能事，缺乏来自生活和性格应有的庄正感，所以他们身处无常命运折磨的困境中仍然表现出为爱献身的牺牲精神和英雄义举，本来是足以感人的，但这些可贵的正面价值蕴藉竟然被他们自己不该有的那些夸张和做作等搞笑言行给自我消解了，从而不足以唤起观众内心深处的同情和共鸣。这一点可能首先在于剧本改编上的欠缺，或者说美国剧本的中国化过程的欠缺，其次在于导演总体美学设计上的价值迷乱（不知怎的，这两方面都让我不禁想到几年前备受争议的《无极》，那里的非中非西、非古非今的神奇而空洞的所谓东方故事，直让中国观众莫名其妙、无法感动）。

除了剧本改编的欠缺和导演美学设计的欠缺外，影片的另一条缺失可能在于，张艺谋似乎错用了赵本山二人转小品团队，尽管他们的表演声誉和电影票房号召力都无可否认。要知道，后者在春晚中多是以反面角色及其忽悠术吸引观众的，而一旦到影片中转演正面角色，又如何让习惯于他们反面扮相的观众立时认同这正面形象呢？春晚中一向被赵本山忽悠的"受害者"范伟的转型就容易些，因为他历来就是观众同情的好人，难怪他先后在《即日启程》和《耳朵大有福》中都作为主角成功地赢得了观众的同情和共鸣。当然归根到底还是看影片本身的处理效果，这就是单靠赵

本山团队饰演的人物的表面的滑稽可笑,并不能真正吸引观众,真正起作用的还应该是滑稽可笑背后隐伏的那种意义或价值蕴藉,那里才有中国影片之魂乃至一切艺术品之魂。

再有一点,电影毕竟不同于电视春晚小品,而是镜头的艺术,需经得起观众反复观看和品味的检验,单靠小品演员脱离生活地域和个人性格等的卖力表演本身是会坏事的,因为观众对影片会有习惯性的电影美学要求。张艺谋可能忘记了,单靠演员表演上的搞笑本身在故事片中是无法创造整体喜剧感的,即便能造成局部的喜剧感。对比之下,《马路天使》里由周璇和赵丹分别扮演的小红和小陈,其所有言行举止都仿佛来自其生活和性格本身,从而能赢得观众真诚的感动。冯小刚贺岁片中葛优的小品式对白和表演就容易让观众生发同情和共鸣(如《不见不散》和《非诚勿扰》等),这是因为葛优的角色本身不是靠卖力搞笑而让观众笑,而是他的角色在戏中的严肃生活就具有喜剧性,从而让观众发笑。一个近处的例子是同期上映的《十月围城》,它无疑也有其"俗"的一面,如情节悬念、武打场面、明星云集等,但它却以此"俗"传达出香港全城为保卫孙中山而英勇奋斗直至牺牲这一现代民族大义,其美学效果显然高于《三枪拍案惊奇》。赵本山团队虽然拥有超强的票房号召力,这力促《三枪拍案惊奇》上映时声势显赫;但从实际表演效果看,却存在审美鉴赏上的巨大排斥力,这又难免使它遭遇大批观众的愤怒指责。

说到底,中国公众不是厌恶俗,而是厌恶那种没有足够意义蕴藉的寡俗。寡俗,就是那种无意义蕴藉的浅泛之俗,俗而寡味,俗而无蕴,为俗而俗。与寡俗相对的新的艺术美学范畴应当是厚俗,就是一种意义蕴藉深厚、有兴有味的俗,俗而有蕴,俗而有兴,俗而有味。张艺谋用赵本山团队成功地把观众忽悠进影院,但又同样成功地被观众拆穿把戏而予以冷

拒。还是那句老话，观众的眼睛是雪亮的。中国电影可以有俗，但拒绝寡俗。中国电影需要的是厚俗，是蕴藉深厚、有兴有味之俗。厚俗，意味着不是俗艳，热闹一阵就完事，而是要让观众在生动有趣的俗画面中领略兴味深长的价值蕴含。我想这可能正是张艺谋的声势赫赫的《三枪拍案惊奇》留下的一则当代"拍案惊奇"吧！一向睿智善谋的张艺谋想必能从这次声势显赫却效果落寞的美学探索中有所警醒和吸取，以便下回能在向俗大道上走得更顺当些，因为他的志向远大的中国电影造俗工程毕竟还在中途。[1]

（原载《当代电影》2010 年第 2 期）

[1] 本文在我的短文《眼热心冷的俗艳喜剧——我看〈三枪拍案惊奇〉》(《文艺报》2009 年 12 月 17 日第 4 版)基础上修改、扩充而成。唐宏峰博士提出了建议，特此致谢。

第十六章

《孔子》与中国文化巨人的影像呈现

在绵延不绝的中国文化长河中,曾经活跃着影响力巨大而又经久不衰的少数杰出人物,孔子正是这种文化巨人之一,甚至是中国文化巨人中少有的灵魂人物。用影像手段去再现这位至今仍魅力绵厚的文化巨人中的灵魂人物,在当前公众中可以产生审美与文化双重巨大效益,但这种再现本身就是个巨大的挑战。孔子一生虽设坛讲学,桃李满大下,也曾从政并历经成败,还率弟子周游列国传道,被后世尊为中国"第一大圣人",但毕竟生平事迹较为模糊难考,也没留下多少亲笔撰写的著作。[1] 今天我们所知其言行、学说、事迹,多出于他的弟子或后人的回忆和转述。即便是在这些回忆和转述中,有关他生平活动的记载也往往语焉不详或彼此不一。重要的是,由于这一缘故,加上孔子的文化影响力巨大,后人对他往往竭尽发挥或想象之能事,总是按自己的意愿去随意打扮。这样一来,孔子就常常在不同时代人们的不同打扮中竞相显出不同的形象来。而且,当

[1] 钱穆:《孔子传》序言,北京:生活·读书·新知三联书店2005年版,第3页。

第十六章 《孔子》与中国文化巨人的影像呈现

前广大公众都对孔子了解很多或自觉了解很多,从而都抱有很大而又不尽相同的期待。特别是在世界各地掀起汉语热,孔子学院如雨后春笋般蓬勃兴旺之际,政府及学界对孔子形象的国际宣传以及中国文化软实力的借此提升,更是殷殷期许。这些因素使我不禁想到,在如此众多殷切而又挑剔的目光的期盼和逼视下,孔子这位本身再现起来难度巨大、缺少商业娱乐性,但在创作上又被要求高度雅正性的中国文化巨人中的灵魂人物,能被拍成什么样呢?众目睽睽之下能出好片吗?一句话,孔子在眼下既不是好拍,也不是不能拍,而是难拍,是仿佛变得不宜拍了,也就是谁也难拍好了。可能,不拍成电影更好些。保守地说,如一定要拍成电影,那用动漫方式可能既安全又易讨好。反正是以图像变形方式去虚构,想怎么画就怎么画!正是出于这些顾虑,我对用传记故事片方式去刻画大圣人孔子形象,为这位中国文化灵魂人物立传,根本就不敢抱多少幻想。可以说,我的要求不敢高。那么,胡玫导演和她的创作团队会勾画出怎样一个孔子来呢?

应当讲,抱着上面这种不敢过高期许的心态去看,胡玫版《孔子》还是有一些可赏质和可接受之处的。首先,它按人物传记片的套路去拍摄,对孔子的生平讲述和形象塑造是严肃认真的。其次,主要演员在表演上倾力而为,富有效果。周润发演的孔子确实下了一番功夫,尽管他身高远不及记载中的孔子高,但影片处处成功地凸显了他外形上的高大。我想到目前为止似乎再也找不到比他更能胜任此角色的演员了。饰演鲁国"三桓"之首季孙斯的陈建斌、饰演南子的周迅、饰演颜回的任泉等,其表演也都到位,可以接受。作战场面的特技渲染效果,虽有缺陷但也一定程度上增加了影片的可赏质,本身无可厚非。还有,影片注意在一些特定情境下串联起孔子的重要语录,把孔子思想情境化,也有可取之处。尤其重要

的是，这部影片呈现出与近年中式主流大片如《梅兰芳》等相近的规范套路。这类中式主流大片所需要的思想雅正性、艺术完整性和商业观赏性，都勉力体现出来了。对孔子儒家仁爱思想的阐发、对这位圣人形象及其所经历的战争场面的营造等，都显得中规中矩，符合中式主流大片的基本美学要求。例如，没有搞煽情而不严肃的"戏说"，而是致力于圣人孔子的品行演绎。剧本初稿中孔子与南子青梅竹马式的爱情纠葛，也都在拍摄之前接受意见而删除了。再有一点，从当前我国国家文化软实力的推广战略着眼，这部影片的拍摄是及时的，即以直观的、活生生的影像方式把孔夫子所代表的中国文化传统，形象化地传播给世界各国的汉语爱好者，其感染力量应当远胜过许多非直观的文字描述。不妨想想，世界各地孔子学院及其他汉语培训机构，会争相把这部影片作为孔子及儒家的形象化教材去推广，有胜于无啊。就上面这些因素来看，胡玫版《孔子》作为中国古代孔子或儒家思想的通俗形象化教材，是有一定的积极作用的，这一点可予以肯定。

但另一方面，文化巨人难拍不等于怎么拍都行。拍，也该有个起码的大致认可的拍摄底线或美学标准啊！关键还是在怎么把握和拍摄这位文化巨人中的灵魂人物本身之魂，这一点如没找准就会变形走样。按我的理解，古往今来呈现给我们的孔子，大抵首先该是一位自学成才并设坛讲学授徒的教育者或教育家吧？怎么拍也该把这教育家身份放在第一位吧？即使做过如鲁国中都宰、司空、司寇之类的政治家工作，那也只是第二位的事。我由此自然想到了钱穆先生在《孔子传》中的主张："本书综合司马迁以下各家考订所得，重为孔子作传。其最大宗旨，乃在孔子之为人，即其所自述所谓'学不厌、教不倦'者，而寻求孔子毕生为学之日进无疆，与其教育事业之博大深微为主要中心，而政治事业次之。因孔子在中国历

第十六章 《孔子》与中国文化巨人的影像呈现

史文化上之主要贡献,厥在其自为学与其教育事业之两项。后代尊孔子为至圣先师,其意义即在此。……而孔子之政治事业,则为其以学以教之当境实践之一部分。虽事隔 2500 年,孔子之政治事业已不足全为现代人所承袭,然在政治事业之背后,实有其以学以教之当境实践之一番精神,为孔子学术思想以学以教有体有用之一种具体表现。"我认为,钱先生的判断是清楚和准确的,孔子毕生三项主业的重要次序是:"学与教为先,而政治次之,著述乃其余事。"[1] 钱穆先生描画孔子,标举的是其"为人",而"为人"之中,首重学与教,次重政治,再次是著述。在这个孔子形象的修辞结构中,政治虽有重要的一席之地,但是作为学与教的"当境实践之一部分"来阐释的,这样的理解显然具有较大的合理性。你即使不完全赞同钱先生的第一、第二、第三的整体次序划分,但也毕竟不大会不同意把孔子的教育家身份放在首位吧?这应当说已成为当前把握孔子及其形象的一个起码常识或底线。

但胡玫版《孔子》让我们看到的却首先不是教育家孔子,而是实实在在的政治家孔子,从而实际上成为一位流亡政治家的传记片。准确地说,这里是政治家第一,教育家第二了,或者说,政治家为主线,教育家为副线了。这一点单从影片的选择和截取段落就知道了。它没有讲述孔子如何自学成才、如何设坛讲学授徒、如何创设独特的"从游"教育思想体系直到从政等的具体过程,而是直接从从政讲起,也就是讲述孔子从五十一岁到七十三岁期间的人生经历,即从他出任中都宰开始直到去世时止。他以礼治国得到鲁国国君赏识以及众臣心服,又以大智大勇帮鲁国在齐国面前维护尊严并力迫其归还三座城池,从而振扬国威。他进而出手削减贵族

[1] 钱穆:《孔子传》序言,北京:生活·读书·新知三联书店 2005 年版,第 2—3 页。

势力"三桓",失败后被季孙斯逼迫离开鲁国,率众弟子周游列国,饱受十四年饥寒之苦,最终因季孙斯的悔悟与和解而归鲁。在这里,影片挑选富有戏剧性和观赏性的情节去渲染孔子形象,如智救被殉葬的漆思弓、鲁齐夹谷之会、堕三都、去鲁而周游列国、子见南子、陈蔡被围、痛失颜回、归鲁及韦编三绝等。这些情节里固然都尽力穿插进孔子的教育家和思想家言行,但毕竟只是他的政治家经历的陪衬。重要的是,他的政治活动及其成败成为叙述的主线和焦点。你看他一生的头号宿敌被设置和想象为"三桓"之首季孙斯,这个整体想象和相关的影像修辞配置显然也都首重孔子的政治家身份而非教育家身份。这样,根本上的影像修辞学重心偏移就发生了:孔子首要地被塑造成政治家而非教育家。我想这似乎可以视为一场电影事故或文化事故了!

　　为什么会发生这样的电影事故或文化事故?仅从我个人所见到的这部影片剧本的诞生过程,我可以得出一点观察:胡玫导演领导的创作团队不可谓不严肃,不可谓不敬业,其虚心听取意见、多次修改剧本的诚意不能不令人感动。但当他们听到有关孔子的教育家身份第一、孔子形象之魂何在等种种建议后,还是予以淡化或未予采纳,这就不是是否心诚和虚心可以解释的了。我个人此时能给出的唯一的推断只能是,曾拍摄出《雍正王朝》《汉武大帝》等洋溢着强烈政治情怀的电视剧的胡玫导演和她的核心智囊团,在帝王将相形象的影像政治修辞学方面颇有建树和心得,从而在此执意要把孔子的政治家身份放在首位加以凸显,坚持把孔子政治化,实现其一贯的影像政治修辞学表达欲望。应当讲,把孔子政治化本身并非不合理,因为孔子自己毕竟就有强烈的政治抱负,毕竟就做过政治家;而且古往今来把孔子政治化的确实大有人在。教育行为本身就具有政治性,而且从电影的形象性和观赏性角度看,讲述孔子的政治家事迹也确实可能比

第十六章 《孔子》与中国文化巨人的影像呈现

讲述教育家事迹更为有利。但问题在于，这种讲述不仅没能展示出教育家孔子从政的合理理由，更没有对这位教育家从政及其失败的必然性做出一种令人信服的描述。

我个人以为，孔子形象的真正核心在于，他是一位旨在立人并为此而身体力行的中国第一教育家，是中国教育事业的开拓者。但是，他个人却常常误以为自己可以充当政治家，力图在政治领域实现毕生抱负。一个本来更适合做教育家却自以为能做政治家的人，孔子一生的悲剧及其形象之魂可能正在这里。这就是说，本来只配做教育家却又偏想做政治家，结果走向令人痛惜的失败，孔子形象之魂正在这里，孔子形象的动人心魄之处也在这里。由于影片只是从孔子五十一岁从政时讲起，省略了他早年开创教育事业的艰辛伟业，以及由从教转向从政的必然性，这个本应有的因果链一旦切断，孔子形象之魂就无法完整地呈现了。如果影片从孔子青少年时代自学时讲起，讲到设坛授徒，讲到他与弟子的诸种"从游"景观及"志于道、据于德、依于仁、游于艺"的育人境界，那才可能展现真正的孔子之魂。不妨看看现代学者、美学家王国维对这位教育家的神往："且孔子之教人，于诗乐外，尤使人玩天然之美。故习礼于树下，言志于农山，游于舞雩，叹于川上，使门弟子言志，独与曾点。点之言曰：'莫春者，春服既成，冠者五六人，童子六七人，浴乎沂，风乎舞雩，咏而归。'由此观之，则平日所以涵养其审美之情者可知矣。之人也，之境也，固将磅礴万物以为一，我即宇宙，宇宙即我也。"[1] 这些令人神往的"从游"情景，难道缺乏观赏性和可赏质？我还想到现代著名教育家、清华大学原校长梅

[1] 王国维：《孔子之美育主义》，《王国维文集》第3卷，北京：中国文史出版社1997年版，第157页。

贻琦的有力回应："学校犹水也，师生犹鱼也，其行动犹游泳也，大鱼前导，小鱼尾随，是从游也，从游既久，其濡染观摩之效，自不求而至，不为而成。"[1] 这两位现代人对孔子及其"从游"教育的缅怀和张扬，集中凸显了教育家孔子的现代魅力。[2] 但这类令现代人神往的从游式教育镜头，我们却很难从影片里窥见。难道仅仅因为编导对教育家孔子不感兴趣？或者说对教育家孔子的兴趣远不及对政治家孔子的兴趣？

同时，孔子性格中还有一点特别突出，就是"知其不可而为之"的悲剧精神。如果说，道家老子和庄子都推崇无为，属于知其可而不为之；那么，孔子及其开创的儒家正是"知其不可而为之"的杰出代表，如在一个"礼崩乐坏"的时代全力"克己复礼"，恢复已经丧失威信的"周礼"，不知道顺应时代发展新趋势而从事新的变革。以这种"知其不可而为之"的精神去履行自己的教育家和政治家抱负，孔子形象之神可能正在这里。但由于没有以鲜活故事尽力呈现孔子这位教育家和政治家身上所流溢的"知其不可而为之"的精神，这部影片的孔子形象之失神就不可避免了，尽管它主观上愿意去诠释这种悲剧精神并做了一些努力。周润发饰演的孔子虽有感人之处，但总体上有些失神，多是得形似而失神似，有形而无神。其原因主要不在于演员的表演，而在于编剧和导演的镜头掌控方略，因为剧本和导演都没能给予演员在头号教育家角色上以足够的表演空间及其纵深预设。

在《孔子》里，胡玫导演及其团队尽力了，令人不能不承认其诚意和有所建树及成效；但深究起来，确实存在着影像修辞上的重心偏移问题，

[1] 梅贻琦：《大学一解》，《清华学报》1941年13卷1。
[2] 王一川：《大学从游：王一川文学批评讲稿》，北京：北京师范大学出版社2009年版，第1—6页。

第十六章 《孔子》与中国文化巨人的影像呈现

其结果是呈现出一位既丧魂又失神的流亡政治家形象而非期待已久的中国头号教育家形象。这样，这里的作为中国文化巨人中灵魂人物的孔子形象，恰恰本身就丧魂失神了。这一影像修辞重心偏移的个案，可以成为中国电影界今后摄制同类文化巨人的一次值得重视的警示：只有准确地抓住其精魂，文化巨人才能真正立起来、活起来。古代的老子、庄子、孟子、荀子、李白、杜甫、关汉卿、曹雪芹等，还有现代的鲁迅等，他们正是由于拥有各自的灵魂和神气，才能在中国文化的灿烂星河中发出夺目的光芒。但其中可能有的适合拍成影片，而有的却不一定，因为影片是需要观众出于足够的动机掏钱去影院观赏的，这就需要具体分析和审慎论证。胡玫导演及其核心智囊团这次的特定处理可能自有其追求和道理，但我除了既确认其努力又难免感到惋惜外，还能说什么呢？或许我还可以补充说，请在未来尽可能长的时间里都别再拍新的孔子吧，请给我们多留点对他老人家的自由想象空间吧！谁要是再拍这类中国文化巨人，可一定要事先想明白啊！不过，也正是考虑到这一点，我想提一点建议：请《孔子》联合出品方大地时代文化传播（北京）有限公司、大地娱乐有限公司和中国电影集团公司以及胡玫导演的创作团队能继续联手，拍部《孔子Ⅱ》，把孔子前半生及教育家孔子的形象呈现出来，弥补上述缺憾，实现文化巨人孔子形象的一次整体塑造，也就是给公众一个完整的交代吧！

（原载《当代电影》2010年第3期）

第十七章

群星贺节片的诞生
——《建国大业》观后

《建国大业》一举攀升到 4.1 亿元高额票房并产生了广泛的社会影响力，这一成功能带给我们什么样的启示呢？人们当然可以见仁见智，但我还是想从新类型片诞生的角度谈点个人观察。

这部影片的成功，诚然可以视为主旋律片商业化运作的又一成功范例，但如果从电影类型片（或电影样式）的角度看，其意义更加显著：它应当标志着中国电影的一种前所未有的新类型片（或电影样式）的降生——我把它暂且称为群星贺节片。群星贺节片，应该全称为群星荟萃贺节片，可以简化为群星片、星荟片或繁星片（取其出场的明星众多）。当然，也可以索性简称为贺节片（取其祝贺节庆之意，也可同祝贺新年的"贺岁片"相对应）。这样看，群星荟萃贺节片也不过就是贺节片的一种样式而已。由《建国大业》开创的这种新的类型片，应是一种由众多明星参演、在节庆上映、具有社会团叙仪式效果的类型片。它的主要类型特征有：

第一，参加演出的明星众多，宛如繁星闪烁，难以精确地计数。尤其是那些具有高度票房号召力的电影明星的群体出场，可以大大提升影片的吸引力。单纯从票房意义上说，当群星贺节片凭借群星的号召力而把观众成功地吸引进电影院，产生了高额票房时，它就获得某种程度的成功了。这一点不言而喻，在这方面，这种群星贺节片模式有点类似于央视"春晚"。与群星云集"春晚"于电视中以便实现贺岁功能相似，这里是群星云集于电影中实现贺节功能。如果说，"春晚"已是电视艺术节目中的公认品牌，那么，群星贺节片能否成为电影艺术中的公认品牌呢？不妨拭目以待。不过，需要注意的是，如果观众走进电影院后发现，群星在影片中只是毫无意义地扎堆晃眼、扭捏作态、无所作为，那么影片显然就会遭到挫折，就成了人们讽刺的"叫座不叫好"的影片，或者干脆被叫作惹人厌"烦"明星的"烦星片"了。这一点确实需要引起高度警觉。

第二，这类影片的内容往往紧扣特定的社会节庆并在节庆期间上映，可以唤醒观众对于特定节庆所对应的社会历史事件及其价值和意味的体验和反思。《建国大业》对应的正是中华人民共和国成立60周年这一全民特大节庆，让观众在这个特定的节庆时刻纷纷走进电影院，在享受节庆喜悦的同时对既往历史产生一种理解和缅怀。

第三，这类影片应在总体上具有社会喜庆或团聚色彩，产生一种社会团叙仪式的功能，可以满足观众在节庆期间的团聚、倾吐等情感交流需要。中国人在节庆时总是有团叙的传统，就是走亲访友，相约吃饭、聊天、游玩等；而相约观看《建国大业》，并在观看中和观看后进一步交流与分享这种节庆体验，正构成一种社会团叙仪式。影片中上下级之间、家人之间、友朋之间、敌我之间等的相聚、群居、开会、舌战、激战等

场面，恰恰能唤起观众的社会团叙体验，让他们通过联想现实的群体生活、社会关系而更深地体会影片丰厚的历史内涵和深长的历史意味。

第四，这类影片应成为时尚的发动机或时尚的泉眼，在全社会引发新的时尚流。单从台词看，下面的对白或口号在观众中确实产生了深长的共鸣："黑暗啊，不打灯笼，我找不着道了。"（冯玉祥去找蒋介石时说）"打日本人是荣耀，但现在中国人打中国人，这事我不干。"（李连杰饰演的国民党海军司令陈绍宽说）"腐败已经到了骨头里，反，是亡党；不反，是亡国。难啊。"（蒋介石对儿子蒋经国说）"反腐败，可有的就是官员自己啊，政府推行起来很难。"（国民党官员对蒋经国说）"谁在囤积居奇哄抬物价，打苍蝇容易，打老虎难，你打得了吗？上海囤积居奇最大的大佬其实就是孔家少爷，标准的太子党。"（蒋经国去腐败最严重的上海打击哄抬物价的不法商人，杜月笙冷笑说）"是国民党自己打败了自己。"（蒋介石被打败逃往台湾时充满悲情地总结说）"没有这几十万条破枪，谁会和我们谈？"（毛泽东说）"今天我们丢掉一个延安，是为了明天赢得全中国！"（毛泽东说）"什么是政治？政治就是把敌人的人搞得少少的，把自己的人搞得多多的！"（毛泽东说）这些台词在今天仍然有其现实启迪意义。至于"报告团长，前面有个地主大院，院墙太高，爬不上去，请炮兵支援吧"（解放军打到北京城门楼下，王宝强饰演的东北野战军小战士说）之类，则可以引发观众的笑声或喜剧感，增强影片的趣味性。

《建国大业》在群星贺节片方面的成功开创，一方面提示人们在这条新的类型片道路上继续前行，更加自觉地利用其群星效应、社会团叙仪式和时尚的泉眼等类型片功能，让更精致的佳作问世，在这方面，有理由对筹拍中的《建党大业》抱以期待；但另一方面，它也留下一种警示：这种新类型片在摄制要求上比别的影片高许多，特别是在调配众多

明星以服从影片表达主旨方面。如果调配不当，不仅会让群星黯然失色，甚至可能毁掉整部影片，造成负效应。而只有调配得当，让群星各得其所地围绕主旨转动，才能最大限度地争取避免负效应而形成强势的正效应。

（原载傅红星主编《启示：〈建国大业〉解密与剖析》，中国电影出版社 2009 年版）

第十八章

后汶川地震时代的灵魂自拷

——我看影片《唐山大地震》

我是带着疑问和好奇观看《唐山大地震》的。我们的电影应当怎样表现特大地震等巨灾给我们民族带来的深重后果？发生在 2008 年 5 月 12 日的四川汶川特大地震，既造成了巨大的物质损失，也带来了巨大的精神震撼。在今天这样的全球"高风险社会"，我们应当如何以积极的反思和策略调整，把这场巨大损失转化为我们更坚定地走向未来的精神财富？这恐怕应当是在当前我称为后汶川地震时代的岁月里，我们所有从事艺术创作、评论、教育等工作的人所需要认真面对的。两年来，我国电影界已开展并将继续开展怎样的巨灾反思及自我反思？这种反思能够抵达何种精神境界？这些确实关系到我们民族自身的精神状况以及未来发展。看《唐山大地震》前，我已陆续看过一些刻画汶川地震后我国人民奋勇抗震救灾的影片了。说实在的，它们中的多数还停留在积极地再现姿态和愿望上面（这当然有其价值），却缺乏冷静而深入的电影美学再现力作。所以，这次就特别希望能获得新的感受，能见到新的电影美学推进。因为，这毕竟是

第十八章 后汶川地震时代的灵魂自拷

名导冯小刚的,而且是他同名编剧苏小卫以及名演员妻子徐帆等合作的作品,名导加名编剧再加名演员及其他高配置之和,理应众望所归啊!

影片果然不同凡响。李元妮一家在唐山大地震中经历的从大喜到大悲的巨变过程,产生了强烈的感动效果与心理冲击力。特别是再现巨灾爆发的23秒时长的一系列特技特效场面,带给我剧烈的视听觉摇撼和心灵震动。这应当是这两年我看过的所有反映汶川大地震的影片都没能提供的新的感动。更重要的是,影片叙述的真正重心却还不在此,而在进一步聚焦于巨震后人类灵魂的反思或自我拷问上,这才是这部影片试图抵达的新的电影美学极限处。影片让我看到了平行推进的两条故事线索:一条是徐帆扮演的母亲李元妮自选择救子弃女后,心灵始终处在深重的悔恨和自责中,致使三十二年间从未停止过自我赎罪之举,包括怎么也不愿离开当年丈夫万师傅和女儿葬身其中的巨震现场。而另一条故事线索则来自张静初扮演的女儿王小灯(原名万小登),就是当年那个亲耳听到母亲说救弟弟而自己被推入万劫不复深渊的绝望的女孩,她在幸运地活下来后,就一直带着对母亲的深重怨恨、对生活的极度怀疑而伤心地度过此后的痛苦岁月,包括被军人养父母收养、上大学、谈恋爱及非婚生女、出国定居等。如果说,到此为止,影片通过这平行的两幕而对人物心灵或灵魂的自我拷问是一直紧紧抓住观众的,是实现了成功的美学刻画的;那么,接下来,让姐弟俩相逢在汶川抗震救灾现场,进而同去唐山完成母女团圆和冰释前嫌,由此最终实现两条平行线索的大交汇,同时也实现唐山与汶川两场特大地震的历史性相遇,也确实富有想象力和力度。当我看到李元妮跪到地上对女儿哭泣着说"我惦记了你三十二年,你咋就才回来呢"时,到此本已脆弱的心弦立时就被轰然拨响了。对此,我得向冯小刚导演和他的剧组表示由衷的祝贺。不过,另一方面,仔细想来,这种结局方式毕竟有较多

的巧合及人为成分在，让我在感动之余也难免生出些遗憾来。影片为什么非要用这种巧合去收结不可呢？还有没有更合理的收结办法？

我想我从《唐山大地震》中看到了总体而言的一部好片子，它由于深入巨灾后人类心灵的自我拷问层次去探测，引起了此前同类题材尚未触及的自我灵魂的颤抖而值得赞赏。这似乎预示，冯小刚导演前不久面对媒体发表的一番豪言确实所言不虚：不仅拍喜剧片，而且拍严肃片也能带来高票房。但是，我还要补充说，它的现有结局处理方式实在让我感到有些许遗憾，因为姐弟俩汶川重逢这一大巧合，以及两大地震的神奇遇合，加上对唐山大地震带来的精神救治效应的浓烈渲染等，诚然可以带来莫大的惊奇感和情感快慰，但却并非解决当前我们民族人性深处的灵魂疑难及相关的精神困境的一剂良药。尽管编导的这种处理方式自有其值得辩护的理由（想必如此），但我还是想说，在今天这样一个巨灾频仍、风险四伏而我们民族的自我反思能力亟待改进和提升的年代，更应留给观众的与其说是巧合的惊奇感和神奇效应，不如说是精神自拷的严肃度和沉重感。

看完这部结局有瑕而总体上佳的影片，有这样几方面是可以明确的。首先，它或许可以视为后汶川地震时代借助巨灾后果而开展人性的深度反思的作品，是代表后汶川地震时代中国人巨灾反思水平的一部电影力作。此前已有的同类影片，已进展到蒙汉两族家庭之间的灾后情感抚慰层次（如《锡林郭勒—汶川》）以及我国军民抗震救灾精神的集中凸显层次（如《惊天动地》），而《唐山大地震》则更进一步，把后汶川地震时代人们的反思目光引向了此前尚未抵达的灵魂自拷层次，这本身就是电影精神境界的一次深度内掘、电影文化水平的一次强力提升。其次，它动用目前能有的先进电影特技制作手段，精心营造了唐山大地震的视听震撼场景，确实

第十八章 后汶川地震时代的灵魂自拷

造成了逼真感和震撼效应,在观众内心留下了难忘的印象。从这一点看,它是继《集结号》之后冯小刚导演的又一部创造感目和会心奇观的佳作。再有,可能最重要的是,它在反思巨灾的因果链条时,没有停留在通常的情感、政治、环保、伦理等反思层次,而是把影像表达的触角一直向内深入到人物隐秘的深层心理去探测,力图揭示特大地震这一巨灾在我们民族内心深处造成的群体心理余震。影片用感人的影像世界提醒我们,或许对这种群体心理余震予以冷峻的自我反思或拷问,才是巨灾后电影等艺术应当着力开掘的题材领域。

要对这部影片做出总体上的美学评价,可能还需要一些时间,但就我目前的观感来看,显然不妨暂且提出一些初步意见。我过去曾说,一部好片子应当达到三级台阶,即感目、会心和畅神。也就是说,一要感觉愉悦,二要心智共鸣,三要畅神动魄。按照中国美学的兴味蕴藉传统,倘若还要更完善地表述的话,除此三级台阶外还应有余兴和衍兴层次,即令人品评、回味其深长而蕴藉的剩余兴味,以及向生活隐性地推衍和渗透的层次。如果说,冯小刚导演此前的影片已依次进展到第一级台阶即感目层次和第二级台阶即会心层次了,其《集结号》可谓一部尤其成功之作,将其位列 21 世纪头十年中国大陆电影佳作之首实不过分;那么,这部影片能否进而促使他的电影美学追求进一步攀升到过去从未抵达的第三级台阶即畅神呢?这是我特别期待的。首先,就感目层次看,影片在电影特技层面上做了有效的努力,使得有关唐山大地震的惨烈场面被刻画得逼真动人。其次,就会心层次看,影片中人物的遭遇及其心灵碰撞,活灵活现,震撼心智。再次,就畅神层次看,母亲李元妮一生背负丧女原罪,女儿也长久地生活在怨恨中,直到最后母女实现和解,这些确实释放出了动人魂魄的强大精神力量。这表明冯小刚和剧组对人性深层及疑难层次的理解和刻

画，已几乎顺利抵达畅神动魄的高境界了。

　　但是，我还是想说，正是在畅神动魄这个层面上，冯小刚和剧组似乎只是走到一半就止步了。也就是说，这部影片抵达的恐怕还不是完整的第三级台阶，而只是它的大约一半，由此，或许不妨称为第二点五级台阶了。当然，就当前中国大陆电影的整体创作水平来说已经很不易了，已赫然走在目前几位亿元票房导演的最前列。原因在于，这部影片的编导想要并被表现的意义内涵似乎多了些，多得可能超出了故事本身所能承载的最大载重量，从而就有点意义超载了。这导致编导想出了大巧合的策略，用它不仅想解决姐弟俩重逢的时机问题，还想找到母女俩相互谅解的上佳时机和方式；再加上本来就应当完成的展示新唐山城市风光美、赞美新唐山人民在后汶川地震时代的觉悟和英雄气概等预定"任务"；当然还少不了为商业宣传而实施一些广告植入。

　　这一点从编导对小说原著的改编方式可以看得更清楚些。同作家张翎的中篇小说原著《余震》相比，这部影片大体称得上是一次成功的改编。影片做出的关键改变在于一变二，就是把原著中小灯的自我反思这一条主线索，生发成了母女俩平行开展的自我反思两条线索。母亲线索分量的增强，成功地让故事的内涵大大丰富了，张力得到强化，观赏性也随之增强了。同时，小灯心理疾病的治疗方式也改变了。在原著中，她是个不折不扣的精神病人，急诊病历上这样记载："严重焦虑失眠，伴有无名头痛，长期服用助眠止疼药物。右手臂动作迟缓，X光检查结果未发觉骨骼异常。两天前病人用剃须刀片割右腕自杀，后又自己打电话向911呼救。查询警察局记录发现这是病人第三次自杀呼救，前两次分别是三年前及十六个月前，都是服用过量安眠药。无犯罪及暴力倾向记录。转诊意见：转至心理治疗科进行全面心理评估及治疗。"小说叙述沃尔佛医生采用了耐心

而又多方面的心理治疗手段。这可以概括为以心治震,即在心理医生指导下通过催眠疗法等实现对"余震"的自我反思和拷问。而到了影片里,小灯似乎已不再是真正的精神病人,而只是遇到某种心理问题的正常人(这样的改动似乎是要适应中国观众的习惯)。所以,心理医生对她的治疗作用几乎被完全淡隐或省略了,而改换成两种救治或援助方式:一是以群治震,就是以家族群体成员相互间生活抚慰去逐步消除心理余震,这确实体现了对家族在中国社会中的凝聚功能的准确理解、高度信赖和执意开掘;二是以震治震,就是以新发生的汶川大地震去回头测评和治疗唐山大地震后的心理余震,造成两次特大地震的遇合。还有一点明显改变在于,小灯的养父母原来分别是工厂财务处处长和中学英语教师,影片则把他们都改成了军人,突出解放军的作用。陈道明和陈瑾扮演的军人养父母在全剧中起到了积极的作用,特别是陈道明的慈父形象给人留下特别深的印象,从而强化了中国式家族伦理的心理调节与治疗功能,这与小说中养父王德清对女儿病态的性侵犯形成鲜明对比。

影片做出的这些改变,其结果是得与失同在,总体看是得大于失。其得在于,让整个故事更丰满,尤其是更符合中国家族伦理自调机制的要求,以及满足当代核心价值体系的确证与建构需要;其失在于,尽力淡化甚至消除了原著的心理治疗色彩和个人的自我反思的严肃度、难度及其重要功能,从而一定程度上弱化了个人灵魂自拷的强度和修辞效果。

尽管如此,就对当前我们民族的精神状况的自我拷问来说,《唐山大地震》已走在我目前能看到的亿元票房导演群作品中的最前沿和最高层次了。在为此而予以肯定的同时,我更期待冯小刚导演和其他电影艺术家能在我们民族的灵魂自拷的道路上继续迈进和深入探测,争取有更高层次的电影美学收成,一举完整地抵达并跨越中国电影美学的第三级台阶,并进

而留下令人回味的余兴,从而全面攀升到中国美学传统所心仪的兴味蕴藉高度。在当前我国内地大导演中,我有理由对冯小刚导演抱以最特别的期待。

(原载《当代电影》2010 年第 8 期)

第十九章

《红高粱》的忘年兄弟
——《让子弹飞》点评

《让子弹飞》让观众目睹土匪张麻子主导的令人赏心悦目、荡气回肠的反剥削、反压迫的人民起义壮举，同时也仿佛是一次想象的大快人心的现实反腐反贪大捷。单从这点看，影片让观众在畅快的娱乐中领略其兴味蕴藉，实属成功之作。按理，这部影片体现了姜文为首的制作团队超凡脱俗的电影天才和创造力，为21世纪头十年中国电影画上近乎完满的句号，而且这样的影片不是太多而是太少了。但肯定之余，我难免又有点隐隐的忧虑。

看完这部影片，我脑海里总闪现二十多年前看《红高粱》时的那些影像记忆，总觉得这两部佳片分别营造的两个影像系列之间，宛若一对忘年兄弟，虽然彼此之间年龄差距快赶上父与子了，但其内在精神气质却又颇为近似，恍若同代人。这种精神气质的近似，突出表现在追求个人生命强力的热烈和狂放上：《红高粱》通过颠轿、野合、酒誓等镜头，试图揭示20世纪80年代知识分子对个人生命强力的追求和享受，这是那个文化启

蒙年代知识分子竭力求取的阶层大义;《让子弹飞》则透过张麻子对鹅城恶霸黄四郎的快意复仇和对全城百姓众生的解放,仿佛成功地当然又是想象地发泄了市民积压于心的对贪官、不义、不公等世相的愤懑之情,这应是市民全力求取的大义。不同的是,《红高粱》打造的是生命强力的悲剧,《让子弹飞》奉献的却是生命强力的喜剧。

真正导致这两部影片相似的地方,是在一些细节的处理方式上。与《红高粱》倾力渲染颠轿、野合、酒誓等野性镜头相一致,《让子弹飞》中有小六子自掏肚腹证明清白的血腥镜头。同样,前者中"我爷爷"余占鳌据传干掉麻风病人李大头并取而代之,后者中张麻子一举杀掉黄四郎替身,导致除恶义举出现重大转机。这两部影片的共同点在于,虽然都狂放地张扬生命强力,但在生命强力的价值取向上却陷入迷乱:张扬个人生命强力难道就必须以其他个人生命力的必然灭绝为代价?这样的逻辑演化下去,难道不就等同于"弱肉强食"的社会达尔文主义甚至法西斯主义了吗?我猜想,这两部影片编导在主观意识层面当然不会这样做,只不过是在上述细节的处理上出现了这样的无意识的逻辑陷阱而已。他们似乎都是为了让故事"好看"而听凭自己的直觉和才华纵横驰骋,但正是这种潜伏在直觉或才华中的无意识的价值迷乱,恰恰需要警觉。因为,这种无意识的东西可以让我们进一步探寻到位于这个时代价值体系深层的隐秘症候上。

《让子弹飞》的问题的关键在于,为观众所拥戴的一身侠肝义胆的张麻子究竟富有何种侠义?当观众情不自禁地化身为鹅城百姓而跟在张麻子后面大义凛然地冲进黄四郎碉楼欢庆胜利时,是否来得及清醒地想过,这张麻子身上到底蕴含有何种大义而让我们倾心跟从?张麻子虽曾当过蔡锷将军的卫队长,依靠维护共和之举而体现某种正面价值品质,但毕竟失败

后变身草头王，满足于杀人越货的土匪勾当，并没有体现出足够的正义品质。颠覆县长后自己取而代之，希图通过官位赚取钱财，包括搜刮鹅城民脂民膏。即便在最后除掉黄四郎、解放全城百姓、放手下兄弟到上海过平常生活时，这位国民革命元老级人物也到底没体现出应有的正面价值理念来。如这一点对他属不折不扣的苛求，那么，当他颠覆县长并取而代之时，为什么就轻易代替县长"占有"其夫人呢（虽然都是假冒的）？一个具有起码的正义品质和侠义风范的民国元老，至少应当在性爱上多少体现出某种侠义英雄应有的品位来啊！随便就上谁的床，够得上侠义吗？这细节让人感受到他的性爱品位低俗，缺乏应有的侠士风范。由于这类细节处理的迷失和混乱，一种隐匿于无意识深层的价值迷乱就必然显露无遗：我们享受到一出几乎精彩绝伦的乱世强力喜剧，却没能从中品尝到它应有的富于正面价值的兴味蕴藉。在这部乱世强力喜剧中，乱世时代的民族大义感虽然竭力呈现，但因在整体价值理念构架上陷入迷乱，到头来实际上是大义也小。

（原载《电影艺术》2011年第2期）

第二十章

离地高飞的"红小兵"导演：姜文

姜文是中国大陆电影导演中的一个"另类"，一个几乎独一无二的奇特现象：作为职业演员，先后主演过十来部影片（如《末代皇后》《芙蓉镇》《红高粱》《春桃》《本命年》《阳光灿烂的日子》《秦颂》《有话好好说》《鬼子来了》《寻枪》《天地英雄》《绿茶》《一个陌生女人的来信》《茉莉花开》《太阳照常升起》《建国大业》《让子弹飞》等），成就斐然，是公认的中国大陆为数不多的"影帝"；与此辉煌的演员生涯相比，他只是偶尔客串"业余"导演，但每每一"导"却总是风生水起，一鸣惊人。他至今也就执导过仅仅四部影片，即《阳光灿烂的日子》《鬼子来了》《太阳照常升起》和《让子弹飞》。但他的奇特处就在于，除非不当导演，一当就总是有着"语不惊人死不休"的劲头，总是要把影片做到常人无法到达的极致，形成无人能复制的独特导演风格，从而产生超出普通导演的特殊影响力，无论是正面的还是负面的、明确的还是含混的。同时，他的奇特处还在于，人们对怎样阐释他的奇特导演风格及其原因，至今众说纷纭。我在这里自然也不可能给出一劳永逸的神奇答案，只不过想从我个人的观察角度提出一点

第二十章 离地高飞的"红小兵"导演：姜文

看法，就教于方家而已。

提起姜文导演风格的奇特处，我首先想到的是一种青春的奇幻与飘逸。青春是个人的理想和想象力纵横驰骋、随意点染的季节。姜文从开始做导演到今天，总在追求一种青春时节才有的想象的奇幻。他的影片世界色彩奇特、多样而又丰富，仿佛是青春美少年在恣意涂抹自己的人生愿景。这一点在《太阳照常升起》和《让子弹飞》里都达到一种极致。与奇幻交织一起的是飘逸，准确点说是飞翔中的飘逸。《阳光灿烂的日子》里就有这样一个镜头：当冯小刚饰演的老师在黑板上板书《中俄尼布楚条约》时，他放在讲桌上的草帽竟自动"飞"起来，导致教室秩序被打乱，加上其他学生飞速冲进又冲出，整个课堂就成为学生和物品飞进飞出的狂欢场所。这样的飞翔与狂欢镜头在姜文导演的影片中可谓比比皆是，直到《让子弹飞》干脆把"飞"的意象凝聚为影片的标题意象。在《太阳照常升起》中，周韵饰演的那位母亲及其物品就总是在神奇地飞翔或飘浮，形成一个动物及静物都展开飞翔然后消逝的奇幻世界。我们看到，中国大陆导演中，陈凯歌以《黄土地》式缓慢的凝思镜头著称，张艺谋以《红高粱》式狂野场面和《菊豆》式大院镜头见长，冯小刚喜欢打造《甲方乙方》中那种在若干场景中快速变换的白日梦境，而姜文则是要在"飞"的镜头系列中以青春姿态自由飞翔，建造奇幻与飘逸的影像王国。这似乎正是他导演风格中一个尤其显豁的方面。

姜文为什么如此喜欢"飞"的意象呢？"飞"只是一个表面意象，其深一层的意象系统及其原因应在于，他的丰盈难抑的想象力需要这样一个自由挥洒的意象平台。似乎只有"飞"的意象平台才足以把他奔放不羁的想象力外在化或对象化。他的这种想象力具体表现在，敢于独出心裁、不拘一格、不守成规、逆潮流而动地运用镜头、创造意象，体现出发自内在

单纯和阳刚处的一种青春叛逆之气，从而形成一种叛逆式创意。姜文对自己的这些带有革命色彩的叛逆式创意总是显得自豪和自得。如果说这一点在《太阳照常升起》中不能完全令人信服的话，那么在《让子弹飞》里诸如马拉火车赴鹅城上任的奇观、为证明没吃凉粉的清白而勇敢剖腹致死等奇异情节中则表现得尤其突出。在这里把姜文同他的好友冯小刚导演做个简略比较，或许有助于更清晰地显示姜文导演风格的独特处。同样是喜欢驰骋想象力，姜文与冯小刚有不同。冯小刚总是把想象力同现实生活中的实际问题联系起来，面对现实生活问题而以想象力去解决，进行紧接地气的贴地低飞；而姜文则仿佛宁愿放弃现实考虑而纵身飞腾到高远的天空，让想象力始终与并不显明的理想主义一道高高飞翔。如同需要合适的高空气象条件才能高飞一般，这属于一种依赖于个体精神自由的离地高飞。当冯小刚总喜欢贴地低飞，近点再近点时，姜文则总是离地高飞，远点再远点。冯小刚自己的一段分析很有意思："电影对于姜文来说，是非常神圣的一件事，也是一件非常令他伤神的事。他认为电影这一职业应当由爱电影的人来从事。这种爱应该是非常单纯的，不顾一切的，不能掺杂别的东西的。对照这一标准，我总有一种不好意思的感觉，像做了对不起电影的事，把电影给庸俗化了。因为我基本上还是处于把电影当饭吃，为了保住饭碗必须急中生智克敌制胜的档次上。这可能和我的处境有关，也和我的性格有关。我不能全押上去，奋不顾身只为登顶。我首先考虑的是，如果输了，必须在最大的限度上减少损失。"[1] 与冯小刚的现实关切和生存谋划色彩浓重不同，姜文确实更善于似乎不顾一切地驰骋个体想象力和才华。当然，冯小刚对姜文也有忠告："我的问题是如何才能达到好的标准，

[1] 冯小刚：《我把青春献给你》，武汉：长江文艺出版社2003年版，第159页。

姜老师则不然。他的问题是如何能够节制他的才华。对于他来说,最大的敌人就是淤出来的聪明。"[1] 这里的"淤出来的聪明",颇为形象地勾勒了姜文与众不同的个性,当然也凸显了冯小刚的超常领悟力。

由于《让子弹飞》的出现,姜文导演风格中的一个不太为人关注的特色总算变得鲜明起来,这就是在通俗传奇的形式中投寄深长的兴味蕴藉,简称以俗寄兴。具体地说,这种以俗寄兴特色突出表现在,要在令人欣喜甚至狂热的通俗故事框架及其视听效果中蕴藏深长兴味。这种以俗寄兴特色在《阳光灿烂的日子》里已初露端倪,一连串新奇的带有自我解构特点的叛逆式创意镜头,往往投寄了姜文自己少年时代深深地醉心于其中的早在"文革"时代就建构起的与个体精神自由相连的想象的革命情怀(即下文即将论述的"红小兵"情结)。随后的《鬼子来了》由于在叛逆式创意方面走得过远而严重忽略观赏性,这种以俗寄兴特色就似乎被姜文自己淡忘了。当《太阳照常升起》以青春的奇幻与飘逸镜头而传达一套无法引起共鸣的不知所云的意象系统和价值理念时,票房遭遇严重挫折就是必然的了。票房上一再惨败的姜文,在拍摄《让子弹飞》之前应当已经重新领悟到必须以俗寄兴的道理。以俗寄兴或寻求兴味蕴藉,恰是古往今来中国通俗艺术征服公众的一个法宝(古典白话长篇小说、现代的张恨水及金庸等人的作品莫不如此)。富于传奇色彩的大俗故事不可怕,怕的是大俗后面没有蕴含可以令观众反复品评和回味的深长兴味,也就是说,怕的是"大俗"不能蕴含和通向"大雅"。姜文把中国当代公众关注的权力与民心、贪欲与正义、暴力与仁德等多重二元耦合元

[1] 冯小刚:《我把青春献给你》,第168页。

素,一一投寄到张麻子在鹅城发起的令人赏心悦目的除暴安良义举中,在观众感动和狂喜的时刻,紧紧抓住了他们敏感的价值理念神经。这正是《让子弹飞》获取票房奇迹的一个重要的原因。

不过,姜文影片在表述人生价值理念时,总是存在一种有时不易察觉的缺憾——在视听形式的赏心悦目之余,竟不清楚导演想要表现的态度或主张究竟是什么。也就是说,在他的奇幻与飘逸、叛逆式创意及以俗寄兴的影像世界里,其人生价值或意义尺度总显得朦胧或含混。给人的感觉是,其故事可以丰满动人、富于冲击力,但其价值体系却欠明确、清晰,仿佛没经过也不需要理性加以过滤或节制。这突出表现在《让子弹飞》里——土匪张麻子在以暴力掀翻恶霸黄四郎的残暴统治后,自己究竟要树立什么价值理念及其推演出来的生活世界?观众始终不清楚。我们看到,冯小刚可不是这样,他总是把故事及其意象系统所包含的价值观奋力讲清楚,甚至把这种价值观生发的现实应用价值也竭力阐发清楚,而且生怕观众不清楚。《天下无贼》和《非诚勿扰》就分别直白地说出了"21世纪什么最贵?人才"及"21世纪什么最重要?和谐"等主流价值理念。姜文却反其道而行之,总喜欢让人生价值观掩映在他的天马行空般潇洒奔放的意象系统中,变得模糊化,甚至常常令人难以清晰地把握其要领,如《太阳照常升起》和《让子弹飞》。

如何理解和把握姜文的如上这些独特的导演风格特征,即青春的奇幻与飘逸、叛逆式创意、以俗寄兴和价值观朦胧等?我这里想选择的一个可能的视角是,他的"红小兵"身份原型及深植于内心的"红小兵"情结对他的导演风格的形成具有一种精神形塑作用。姜文曾是"文化大革命"中的小学生组织——"红小兵"中的幼小成员。"红小兵"是"文化大革命"中参照中学生组织"红卫兵"而在全国小学生中统一组建起来的,是一种

第二十章 离地高飞的"红小兵"导演:姜文

带有"红卫兵"的预备性质的组织。当"红卫兵"大哥哥大姐姐们忙于"革命"行动时,"红小兵"总是要么跟在后面观摩、预习或充当帮手,要么按照"红卫兵"的言行而在日常生活和学习中展开想象性体验,就像《阳光灿烂的日子》里作为小学生的主人公马小军在部队大院和街道中议论和打群架那样。"红小兵"虽然没能像"红卫兵"那样直接参与如火如荼的"革命"行动,但却深深地受到其冲击和熏染。还有一点同样重要:当"红卫兵"运动在后期被管制并被强制转型为面向农村的上山下乡运动从而遭遇深重的幻灭时,"红小兵"中的不少人(如"红五类"子女,特别是部队大院的革命军人子女)则可以幸免地没有受到直接冲击,而继续陶醉在浪漫化或传奇化的"阳光灿烂的日子"里。从姜文的影片创作和平常相关言行可见,早年的"红小兵"身份原型对他的电影导演风格的生成有着深刻的形塑作用。

姜文生于1963年1月,这个年龄的少年一上小学就必然立即被吸收到已有的"红小兵"组织体系中去。他的父亲是军人,母亲是小学音乐教师,这似乎可以一方面令他享受到地处部队大院的红色家庭所携带的社会优越感,另一方面让他养成了从音乐中寻求个性自由的习惯。他在小学时代就崇尚和缅怀早期"红卫兵"兄长们热烈而坚决的"革命"行动,却又来不及经历后期"红卫兵"运动必然经历的失落、失意或失望等社会情绪,及其导致的整整一代人的痛苦或幻灭感。等到长大后,他依然执着地怀念那段自己并未亲历而只是旁观和想象的"红卫兵"时代,怀念"文化大革命"那火红的岁月,特别是对革命的自由的浪漫想象及狂欢化享受。于是,他和冯小刚一样沉迷于王朔小说开创的"想象的革命"这一幻境中,一度成为"王朔主义"的忠实跟从者。王朔主义是我造的词,是指由王朔小说开拓的那种"顽主"式都市青年在想象中反叛现成社会体制及秩序的个人狂

欢化言行。[1] 正像《顽主》等小说描写的那样，北京大院长大的一群"红小兵"总是善于在想象中而非现实中进行革命，享受自由的狂欢。只是当王朔自己也对起初的想象的革命原则充满疑虑而转变成王朔主义的怀疑者时，冯小刚挺身而出，充当了王朔主义在大众文化和消费文化时代最具影响力的影像阐释者。而姜文则似乎一直作为王朔主义行列中的一个独行侠，我行我素地行进在王朔主义的大道上，不曾有过疑虑和彷徨。同冯小刚竭力把王朔主义从理想高空拉回到现实大地不同，姜文宁愿让王朔主义的旗帜在理想主义的空气稀薄的高空飘扬。

把姜文与王朔和冯小刚在"红小兵"情结名义下联系起来讨论是适宜的。冯小刚与王朔同年，生于1958年，正是"红小兵"的黄金年龄。如果再大几岁就必然是"红卫兵"适龄青年，会更多地同时领略"文化大革命"的早期狂热和后期残酷；如果再小一点，会更多地旁观和想象"文化大革命"的狂热而又更少体验它的残酷。姜文小王朔和冯小刚五岁，所以更有理由对"文化大革命"只知其狂热面孔而不知其冷酷面孔，更有可能在"文化大革命"结束后的岁月里还始终受到其想象的"革命者"这一精神原型的魅力感召，而保持其革命理想主义的单纯和热烈。姜文自己这样评论说："我是这样一个人，我不想当专业导演，我也不认为我是一个专业导演，这话我已经说了多少次了，但老被人家误解，以为我就不专业了。我说的不是这个意思，而且我不喜欢把一个创作活动变得那么职业化。当然我不否认电影同时也是工业，但它不完全是，或者说我们仅仅把它理解成工业的话，那就是比什么错误都更严重的一个错误，因为它本身就存在着

[1] 王一川：《京味文学第三代：泛媒介场中的20世纪90年代北京文学》，北京：北京大学出版社2006年版，第36—96页。

更有价值的内容,同时它也是一门艺术。所以我拍片的时候总是把全部的热情都融入其中,甚至不太考虑后果,因为过多考虑后果实际上对创作没有太多好处,我只把片子拍好就行了。这种状态对我而言是非常理想的。"这里的"不太考虑后果"的"非常理想"的导演创作状态,实际上正是这位离地高飞的"红小兵"导演的电影美学姿态的一种精神写照,其原型就应当植根于"红小兵"的想象的"革命者"这一情结之中。

姜文属于当前中国大陆少见的一种喜欢高飞的导演,或者说具有"飞鸟"式品格的导演,就像海子的诗《亚洲铜》所说的,"亚洲铜 亚洲铜 / 爱怀疑和飞翔的是鸟 淹没一切的是海水 / 你的主人却是青草 住在自己细小的腰上 / 守住野花的手掌和秘密"。他总是在自己的精神高空自在地飞翔,不希望栖息在任何一枝树杈上。更准确地说,他属于一种鹏鸟级导演,要飞向更高远的天空,似乎如海子诗句所谓"远在远方的风比远方更远"。在这个意义上说,他更像歌曲《飞得更高》中所唱的,"我知道我要的那种幸福 / 就在那片更高的天空 / 我要飞得更高 / 飞得更高 /……我要的一种生命更灿烂 / 我要的一片天空更蔚蓝 / 我知道我要的那种幸福 / 就在那片更高的天空 / 我要飞得更高 / 飞得更高 / 狂风一样舞蹈 / 挣脱怀抱 / 我要飞得更高 / 飞得更高 / 翅膀卷起风暴 / 心生呼啸"。这样的歌词意象或许把姜文太过于理想化了,但毕竟可以说,喜欢高飞、飞得更高是他的尤具独特性的地方。

飞得更高就一定牛吗?同冯小刚总担心远离地面会空气稀薄,所以想尽量贴地低回,力求再近一点不同,姜文总是担忧自己飞得不够高,所以想尽量远离地面高高地飞翔,力求飞得更高,再高一点,多飞一会儿。但现实的问题却是,冯小刚影片留下的难题在于,飞得太短、飞得太低时难免会丧失电影应有的精神高度和个性自由;而姜文影片遗留的问题在于,

飞得太久、飞得太高时难免会缺乏必需的大地情怀及现实物质依托。虽说理想的或合理的方式是他们两人能走向辩证统一，但现实的情况却是，而且将来也必然是，每个导演都只能从自己的独特身份原型和兴趣出发去从事电影美学创造。如此，姜文走自己的路并同时留下其得失，就不容回避了。如果说张艺谋、陈凯歌、冯小刚、贾樟柯可列为当前中国大陆主流大导演的话，那么姜文则可以视为中国大陆电影导演中的一种非主流而又终将成为主流的独特现象，是中国影坛的一位另类大导演。他的导演风格上的成败得失或许会同时成为中国大陆电影创作路途上的一个清晰界碑。

（原载《文艺争鸣》2011 年第 13 期）

第二十一章

精妙平衡术怎奈高风险题材

提起《金陵十三钗》，我心里难免有着纠结。它在故事讲述及其与影像构形的匹配上确实有了可喜进步，可谓到目前为止张艺谋影片中流畅叙事与华丽形式最般配的一部了（尤与《英雄》相比）。它最令我惊奇和感慨的地方，与其说是其精心刻画的"商女"群体及假牧师等在战火中释放的人性光芒，不如说是它近乎无懈可击的美学与政治双重平衡修辞术。

美学上的平衡，集中表现为"商女"的丑与其在替人慷慨赴难的瞬间绽放的美之间由于激变而生成的平衡。这既是视觉上的丑陋外表与视觉上的美（包括影片中成排旗袍女性之美的幻象）之间的转变的美学平衡，也是观众内心对妓女的习惯性厌恶与对美德的突发性感动之间的转变的心理平衡。从习惯之丑到瞬间之美之间，影片成就了一种美学上的修辞平衡。

与影片的这种美学平衡修辞相应的，或者说更为关键的，还是它影像政治上的平衡修辞。由于此前存在《南京！南京！》因过度渲染中国女性惨遭蹂躏画面及日军自我反思镜头而遭痛批的前车之鉴，谁再来拍抗战

题材就必须成熟应对此类影像政治上的高风险，也就是首要地要确保中华民族誓死捍卫的视觉上的种群尊严。在这方面十分了得的金牌编剧刘恒的加盟本身就等于给这次拍摄上了政治保险。他会同导演等在改编严歌苓原作中付出的政治平衡修辞智慧确实需要铭记：在被侵略惨况与英勇抵抗情景、外国殡葬师约翰与中国军人李教官、外国牧师遗像与中国杂役陈乔治、中华民族精神与基督教精神、"商女"与唱诗班少女、平凡与崇高等诸种高风险对立元素之间，影片总体上趋于平衡，也就是逐一兼顾了不同公众群体及电影管理者对它们可能不尽相同的政治价值诉求。

这种美学与政治的双重平衡修辞术，在社会群体心理复杂多变的当前已十分不易了，其社会效果显而易见。影片试图通过众多对立元素之间的美学与政治双重平衡，打造一种超越特定的种群价值构架之上的富于魅力的中式价值观，由此展现以张艺谋为导演的制作团队在电影美学与电影政治上的双重平衡雄心，可视为中国大陆电影界一次引人注目的新开拓。

与此同时，我的疑虑并没因此而得到化解：张艺谋等在当前为什么偏要把如此宝贵的智力用到"商女也英雄"这一代价太大却未必讨好的高风险题材上？且不论情节乃至细节上的诸多漏洞，就是"商女"再"英雄"也毕竟是"商女"，靠其瞬间崇高怎能抚平中华民族近现代以来屡屡遭遇的尊严剧创之痛？更进一步讲，仅凭此类高风险题材及神奇平衡修辞术而试图结出承载国际和国内价值观及超凡感召力的电影硕果，在全球化后果日趋复杂多变的当代国际国内美学政治语境下，是否过于幼稚？难道说，这样做的深层动因，就来自近现代以来一直在隐性作祟的某些人急于自证强势的深层弱势种群心理？我们在近现代屡屡受虐，就必然忍不住要不停地重复自揭伤疤？这样的高风险题材选择对一向受公众期许的张导来说，似乎远比故事叙述及形式构造才华本身更值得计较，除非这高冒险果真能

带来高回报（更何况在我看来实属虚妄）。

中国电影不能老是把宝贵的智力耗费到这类屡屡费力不讨好的高风险题材及其平衡修辞术上了，而需更多地回归平常且原创的生活题材本身。相比而言更急迫且重要的，或许是从弱势种群心理向着健康种群心理转变，这种健康心理可以促进对我们种群日常生活中的更加富于生气、锐气而又平平常常的题材领域的发现、选择和创造，它们才可能使中国电影更有底气而又气定神闲地向着国际影坛"走出去"，进而以真正的"文化强国"神采与世界上其他种群之花一道静静地绽放，"看庭前花开花落"。就此而言，我对张艺谋及其他中国电影人抱有新期待。

（原载《电影艺术》2012年第2期）

第二十二章

大片十年，美学得失

十年前，当张艺谋以超大资金投入，邀请梁朝伟、张曼玉、李连杰、甄子丹等港台影视界当红明星以及章子怡等大陆新星，依托中国大地的奇山异水，在红、黑、蓝、绿、黄等丰富的视觉世界中，演绎出一则充满吸引力的秦代武侠《英雄》故事时，我们可能都没有意识到，那正是中国电影走出严重危机而步入一个崭新时代即中式大片时代的耀眼开端。这里的中式大片，是指既具备大投资、大明星、大营销、大市场等通常特点，同时又带有中国美学风格的影片。自《英雄》于2002年迈出中国自创大片第一步以来十年间，中国电影伴随文化改革、发展和繁荣的东风，在实现具有跨越式特点的高速发展的同时，逐步形成了中式大片的独特美学风景。

其实，只要我们稍稍花点时间回望便知，中式大片的这些美学成绩并非水到渠成的结果，也非一蹴而就的胜利，而是在巨大的挑战及严峻压力下历经艰难曲折才奋力取得的。回想十多年前，中国电影曾经遭遇一连串重创：1998年，全国电影票房收入虽有14亿元，但其中美国分账影片票

房竟高达 7.85 亿元，占 54%，仅《泰坦尼克号》一部美国大片的票房收入就高达 3.6 亿元，占当年全国电影票房收入的四分之一。而随后的 1999 年、2000 年、2001 年这三年中，全国电影票房收入出现严重滑坡局面，分别下降到只有区区 8.1 亿元、8.6 亿元、8.9 亿元。其时观众对国产电影的信心严重受挫，纷纷拒绝前往影院观看，致使不少影院难以为继，不得不改作他用。许多人在问：中国电影还有未来吗？中国人还能拍出敢与美国大片争长较短的中国大片来吗？

正是在此巨大压力下，中国电影人"穷则思变"，自觉地奋起寻求变革和转型。于是，才有了张艺谋携《英雄》迈出中式武侠大片的第一步华丽舞姿，一举取得 2.5 亿元票房，把失望的观众吸引回影院，肯定性地回答了中国能否制作大片的疑问，重塑国人对国产片的自信心。2004 年，张艺谋又滑出了自己的第二步舞姿——同样是中式武侠大片的《十面埋伏》，再度刺激起人们对国产大片的期待。接下来的两三年里，在这位高产急先锋的示范激励下，陈凯歌的《无极》、冯小刚的《夜宴》、张艺谋自己的《满城尽带黄金甲》等接二连三地成批问世，终于搅动起中式大片的群体创作热潮，体现出中国电影人的集团冲锋姿态。但令人惋惜的是，这三部大片虽声势显赫，其美学效果却差强人意，在国外也未能取得预期佳绩。随后，当痛定思痛的冯小刚在 2007 年奋力吹响《集结号》时，此前深陷分离困境的主旋律片元素、艺术片元素和商业片元素实现新的交融，让公众感受到中式大片的融合魅力。2009 年和 2011 年，韩三平和黄建新相继合作执导《建国大业》和《建党伟业》，以主旋律片与商业片的交融姿态完成群星贺节片这一原创之举，在全社会公众中产生了巨大反响，但诸如"观众只顾数星星"等批评声浪同样强势。2010 年，冯小刚的《唐山大地震》和姜文的《让子弹飞》先后接力式地创造票房新奇迹，把中式大片的美

学感染力和社会影响力推向新高,也引来激烈争议。2011年张艺谋以新片《金陵十三钗》引发巨大关注和争鸣,而新人乌尔善执导的《画皮Ⅱ》则在2012年以7.5亿元攀登中式大片票房新高峰,引发众说纷纭。新近上映的冯小刚新作《一九四二》以直面历史饥荒灾年的勇气和胆识,书写一曲中华民族充满韧性地与灾难抗争的悲歌,有望把中式大片的美学再现力掘进到中国现代历史记忆的深处。

还需要看到,中式大片的这一连串并非流畅的舞步中有串鲜明印迹,这就是中国大陆同台湾及香港的电影合作程度伴随中式大片的联合制作而愈益增强。合拍大片如吴宇森的《赤壁》(上、下)、陈可辛的《投名状》和《十月围城》、周星驰的《功夫》、陈嘉上的《画皮》、徐克的《狄仁杰之通天帝国》和《龙门飞甲》等,标志着中式大片在华语片领域获得新拓展,同时,也为中国大陆与台湾和香港的艺术合作与交流开辟了新前景。

可以说,这中式大片的十年,可谓在危机中奋力转型,逐步地从无到有、从小到大并敢于与好莱坞争奇斗妍的十年。翻检中式大片这十年风景,可以感觉到,当中国电影人奋起选择中式大片去应对严峻的民族电影生存危机时,一种鲜明的中国式美学风格或特质已初露端倪。

既然你创作的是中式大片,那就应当有鲜明的中国式审美或感性风貌。面对《泰坦尼克号》《拯救大兵瑞恩》等袒露出的美国式视听奇观,中国电影能贡献出自己的奇异风景吗?正是带着此种巨大压力,中式大片创造出一种今天可回头称之为中式视听觉奇观的新景致。依托中国水墨画、年画、书法、建筑、园林等视觉艺术传统,面向中国大陆丰厚的奇山异水资源,借鉴当代世界电影视听技术新成就,张艺谋等中国电影人建造起具有鲜明中国特色的形式感凸显、影像华丽的宫殿。这可以《英雄》为影像形式美学的极致,并在《十面埋伏》《满城尽带黄金甲》《夜宴》《集结号》

《让子弹飞》和《金陵十三钗》等大片中都有铺陈，共同给世界带来新鲜的中式视听觉美感。《龙门飞甲》和《画皮Ⅱ》不约而同地强化了三维动画特技特效的运用，依靠它们去实现古典武侠精神的现代再造和人鬼之间的通灵感应。人们自可以对这种中式视听觉奇观评头品足，但毕竟应当承认，它的出现及时地回答了中国观众的疑问和期盼，证明中国电影是有能力在影像形式感领域实施独创的，从而标志着中国电影与世界电影前沿在视听觉形式创造上的美学距离已然缩短。

中式侠义风范则是引人关注的第二片风景，这是指基于当代趣味的传统侠义精神的影像阐发。在这方面《英雄》同样是一个样板，它为全球化时代的世界和平诉求提供了一种中式武侠精神维度（尽管引发争议）。在《集结号》的当代英雄谷子地身上，这种古典侠义精神演变为无论是战争年代还是和平年代都需要的社会正义与社会公平呼声，引发观众的高度共鸣。

值得关注的美学风格还有虚拟情感的打造，就是在故事编排上尽力按观众的文化消费需要去调制和成批生产带有"后情感"特点的虚拟生活影像。如果说，以往的影片是创造依据情感逻辑而进展的、能揭示社会生活真实本质的故事，那么，如今的中式大片则转而依据文化消费时代的"后情感"逻辑，生产被精心包装起来的虚拟情感故事。这样做似乎基于如下一种价值判断：大片中不再需要真实的情感了，而只需要按配方去调配新的特殊情感。这样按配方调配并成批生产特殊情感的做法，借用美国社会学家斯捷潘·梅斯特罗维奇的"后情感社会"概念，可尝试概括为"后情感"或"后情感主义"。这是从电影知识型角度来说的，它并非简单地不要任何情感，而是指转而生产一种被虚拟和包装以便唤起快适伦理的情感。与 20 世纪 80 年代的《人生》和《老井》等影片表达本真情感、追求

真实性、强调动情与沉思、让影片成为实际生活的明镜等不同,《英雄》《十面埋伏》等大片引领的是新的包装的情感以及虚拟性、视觉引导、快乐与舒适、幻想生活的魔镜等影像时尚流。由于如此,中式大片对观众的吸引力增强了。

此外,北南化合也是中式大片之路的又一鲜明美学风格,这也是好莱坞大片压力下促成的海峡两岸中国电影界走向团结和交融的结果。它告诉人们,在中国电影版图上,以北京为中心的北部电影模块已同港台等所代表的南部电影模块实现了越来越密切、越来越富于深度的相互交融,形成雅文化诉求与俗文化趣味、沉思之美与动作美感等之间的汇通,从而在中国大陆文化与台港澳等地文化的深度融合上迈出了重要步伐。

正是上述中式美学风格的形成,为中国电影文化软实力的提升奠定了美学基础:一是大片的大投入和大营销及其大效应,不仅本身标志着中国电影制作水平上升到新高度,而且也给中小成本影片的制作施加强大的压力,拉动中国电影整体制作水平的提升;二是把大量观众重新吸引回影院,表明中国电影开始具备与好莱坞大片争长较短的实力;三是大片在创造中式视听觉奇观、中式侠义风范及中式影像政治修辞等方面的新建树,合力表明中国电影的文化水平及吸引力逐步提升。

不过,应当看到,中式大片时代只有十年,与美国等电影强国相比,毕竟差距明显。因此,在确认中式大片美学风格的形成及其文化软实力提升的同时,更要冷静地看待它遗留的老问题和面临的新挑战。首先,老问题和新挑战集中来自中式大片的最基本的剧本或编剧环节本身。当观众被其超级影像奇观吸引时,往往会情不自禁地对它的故事逻辑性、完整性及流畅性等提出更高的美学要求。如此一来,《英雄》《夜宴》《满城尽带黄金甲》《无极》等在剧本环节受到程度不同的批评乃至严厉批评,就是可

以理解的了。中国电影史上其实不乏优秀剧本,如《马路天使》《早春二月》《舞台姐妹》《芙蓉镇》《周恩来》等。而剧本之所以在大片时代变成了一个突出问题,恐怕是由于编剧和导演等把主攻方向投放到影片视听觉盛宴的营造上而忽略了起码的叙事技能。而恢复和提升编剧的叙事素养,正是中式大片进一步发展所必须解决的一个基本环节。

其次,中式大片中缺少文化价值理念先进及价值品质高的作品。中国电影在视听觉奇观打造方面已取得长足进步,但总体上看,还缺少可与之相匹配的情感、意义、思想、气质等价值理念及品质。这具体表现在,缺少富于文化深度、美学蕴藉、普遍性及吸引力的价值理念。有的影片如《让子弹飞》,虽然也想努力传达某种价值理念,但由于认识模糊、缺乏主见,导致观众只觉得眼花缭乱却无法感动,出现眼热心冷、身动心止的分离状况,致使身体美学与心灵美学之间出现巨大分裂。还有的影片如《无极》《夜宴》和《满城尽带黄金甲》,在大胆尝试跨越古与今或东方与西方的题材移植时,因文化价值理念上的错乱而使故事陷于非古非今、非东非西的混乱境地。这些来自文化价值理念及品质方面的问题,正是中式大片需要尽力化解的。

再有就是如何"走出去"。中式大片的现状是,除了《英雄》《赤壁》等少数能在海外取得较大影响力外,多数都仅仅局限在中国内地发生影响。这固然与电影营销策略滞后有关,同时更与影片的编剧水平、故事内涵及其价值蕴藉等有关,还要加上人们越来越多地论及的"文化折扣"因素(如《建国大业》《建党伟业》和《唐山大地震》的海外发行欠佳)。中式大片要想真正成为中国走向电影强国的先锋及醒目路标,还需要在如何"走出去"方面狠下功夫。十多年前霍建起执导的中小成本影片《那山那人那狗》之所以在日本取得意料之外的空前成功,恰是由于它的故事适时

地满足了日本社会在家庭伦理问题，特别是父子关系问题上化解紧迫的现实危机的需要。中式大片应以此为鉴，深入分析国际社会特别是特定国家的社会问题及文化传统，富有针对性地打造既具备中国文化感召力又满足对象国特定需要的影片。

面临上述新问题和新挑战，中式大片急需加强优秀人才的培养环节。中国电影界虽然不断涌现出优秀的创作人才，但这些优秀人才的数量和质量同中国电影当前的高产量相比，同中国电影界肩负的中国文化传播重任，特别是"文化强国"的建设使命相比，还极不成比例。中国电影需要更多的杰出人才。对此，中国高校电影学科专业应当同社会各界一道，为中国电影英才的成批涌现而不遗余力、不拘一格。

回望中式大片十年美学探究之路，可谓得失兼有，具体说，是成绩可喜而问题突出。中式大片需要在总结十年美学得失的基础上，更主动地谋划未来，在开拓进取中不断改进和完善自己的独特舞姿，以便真正稳步地提升自身的社会影响力和文化软实力。与此同时，社会各界也应当以宽松和包容的姿态，鼓励电影人大胆从事美学探索和历险，哪怕是一时的美学失败。

（本文节录稿原载《人民日报》2012年12月14日，现恢复全文）

第二编 中国式乡愁及其他

第二十三章

全球性语境中的中国式乡愁
——看影片《暖》

看完霍建起执导、秋实编剧的新片《暖》,我感受到一种绵绵不绝的情感冲击力,这种冲击力显然集中来自影片精心制造的乡愁,而且这种制造被自觉地置放在当今全球性语境中。早在《那山那人那狗》(1999)中,这位中国大陆的当红导演就曾通过年轻乡邮员对父亲所代表的传统秩序的认同,透露出对行将飘逝的乡村田园生活的缅怀之情,让人品尝到一丝淡淡的乡愁。而在《暖》中,随着那似乎永无尽头的乡村邮路被一再闪现的载满愁绪的蜿蜒河流取代,沉甸甸的邮包转变成秋千架和婺源民居等物象,这种乡愁得到了真正自觉的强化,并且被着意烙上鲜明的"中国"特征。于是,观《暖》的过程,仿佛就成了全球性语境中中国式乡愁的激发与回味过程。

《暖》在乡愁制作上确实下了一番特别的功夫。乡愁(nostalgia),在希腊语中是"返回家园"(nostos)的意思,是指对过去的事物、人或环境的一种苦乐交织的渴望,也指一种想家的愁怨体验。乡愁常常有至少两个要素:一是离家在外而对家园的渴望;二是置身都市而对乡村的缅怀。

简单讲，一是思家；二是思乡。与这两种要素相伴随的体验，一是厌倦现在，即非家情怀；二是厌倦都市，即非乡情怀。这就必然要透过两方面呈现出来：非家而思家，非乡而思乡。家与乡，即家园与故乡实际上是紧密相连的。所以合起来说，非家而思家、非乡而思乡就是非家乡而思家乡，而这正构成乡愁的主要内涵。

影片是以不断闪回的方式去建构乡愁的，设置出由现在的我去回瞥十年前往事这一闪回式叙述视角。观众跟随井河的现在感知和往昔回瞥去一步步了解故事，就形成当下景观与闪回景观的并置格局。这种并置格局为观众设置了两种观照模式：一是感知现在；二是回瞥过去。人们在现实感知中回瞥过去，对消逝而又情深意长的过去投去深情的一瞥；又在过去回瞥中感知现在，对看来充实而又寡情的现在必然带着深长的惋惜之情。回瞥中的过去远胜于感知中的现在，这似乎正是影片试图传达的乡愁所在。这就规定了整部影片总体上的"向后看"情绪基调——飘逝的贫俗过去恰恰比富雅的现在更显珍贵。

过去的贫俗与现在的富雅构成影片中的一对突出矛盾。现在被认为是富贵而又高雅的，这表现为井河大学毕业后在北京工作，建立了自己的家庭，现在又以令家乡人尊敬的贵人身份回到家乡，一举搞定曹老师家的棘手事情。相比之下，井河的过去是贫穷而又低俗的，这主要是指回忆中的井河和暖当年的生活情景。他俩同当时整个中国的农民一样承受着贫穷的煎熬，暖甚至连向父亲要钱买一双皮鞋也遭到打骂。同时，这种贫穷与文化程度的低下又紧紧连在一起，所以不甘心命运的井河向往着通过考上大学而脱离低文化、暖则渴望到省剧团去。按理，井河应当为自己现在的生活及家乡的发展高兴才是，但为什么却对过去充满向往？显然，贫俗的过去与富雅的现在本身都各有其难以克服的深重缺憾。贫俗的过去为什么值

得回瞥？因为它是既美且善的，是贫而美。富雅的现在为什么引人避离？恰恰是由于它是物质富裕而又精神空虚的，是富而空。过去的贫而美与现在的富而空在影片中形成鲜明的对比。现代性所标举的"发展"主旋律其实不得不渗透进挥之不去的绵绵乡愁。

正是在一个个闪回镜头的切换以及贫俗与富雅的对比氛围中，乡愁透过富于视觉感染力的具体人事、物事、情事进一步呈现出来。人事是指属于家乡过去的那些人及其事件。这里有初恋情人暖、学校曹老师、同乡哑巴、省剧团武术小生。人事与物事往往交织在一起。物事是指与具体事物或物品相连的事件及其记忆，这里有与暖一起飘荡的秋千架、嬉戏的草垛、寄给暖的皮鞋，以及似乎无尽的乡间公路、河流等。不过，比较起来，与人事和物事相交织而又更显重要的是情事。情事是指发生在具体场景中的人际情感故事，其主要内涵当然就是主人公井河与暖的被迫中断而抱憾万分的恋爱往事。

我们看到，这一恋爱往事"碰巧"呈现为法国心理分析家拉康（Jaques Lacan）意义上的三角形场面及其自动重复。按拉康的理论，每个个体的人格结构都可能包含三个要素：一是想象界（the imaginary），这是个体的想象的或错觉的世界；二是象征界（the symbolic），这是其语言、符号或理性的世界；三是实在界（the real），这是其所受制于其中的现实的世界。这三要素往往交织在一起，形成三角形的冲突与调和模式。这种三角模式是拉康在分析爱伦·坡的《被窃的信》（又译《窃信案》）时提出来的。在这篇小说中，拉康发现了三角形场面的二次自动重复结构。[1]

[1] [法] 拉康：《关于〈被窃的信〉的研讨会》，《拉康选集》，褚孝泉译，上海：上海三联书店2001年版，第1—56页。

拉康的这个模式当然有自身的特定适用面，但如果套用这个模式来分析《暖》，则可以引导我们发现，主要人物关系及其演变中隐藏着一种有意义的关联。

不过，有意思的是，这里的三角模式的自动重复却经历了不止两次而是四次，因而值得特别关注。第一次是在暖与井河和哑巴之间形成的，暖同时受到同班同学井河和哑巴的喜爱，这两位男性之间有着明显的竞争关系。此时的井河春风得意，可以每天与暖在上下学路上携手并肩，而哑巴只能靠"攻击"暖这种特殊方式表达爱意。如图1所示，暖是实在的，处在实在界，她只想与自己的同类井河交往，而对残疾人哑巴充满恐惧。井河依靠自己的青春和英俊获得暂时的象征界资格，而单恋中的哑巴只能独自陷入无力的想象界境地。

随着省剧团的到来，武打小生加入竞争者行列，第二次三角形场面出现了。暖的位置不变，只是井河被小生取代，并且进而被驱赶到想象界。而哑巴则暂时退出了竞争者行列，在三角形的边缘处苦苦徘徊与等待。暖被青梅竹马的井河和外来的省剧团武打小生同时争夺着。拥有美貌而青春的暖，当然成为男性争夺的目标。面对只有真情而文化（教养）缺乏的井河，与兼有英气和文化的外来小生，暖当然要选择后者。在这个三角形场面中（如图2），暖图的是实实在在的英气加文化——那才是那个年代让人崇拜的真正的象征界权力所在。这必然使得井河的主观想象落空，对暖的追求归于失败。此时，井河不过是小生的一个想象性替补角色而已。暖明确说过："我不是跟你说过了吗，要是他不来接我，我就嫁给你，不过你得考上大学。"显然她尤其不满意于井河的缺乏文化。在她心目中，只有当小生离去后，才会有井河的恋人位置。

第二十三章　全球性语境中的中国式乡愁

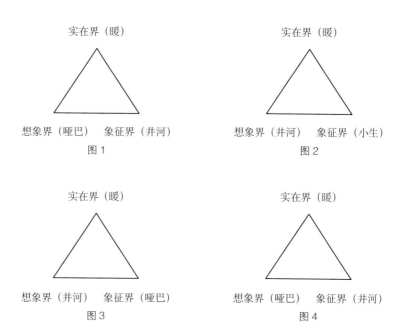

作为前两个场景的自动重复，第三个三角形场面出现在井河考上大学之后。暖与井河的位置不变，只是小生换成了哑巴——哑巴终于获得了梦寐以求的象征界位置，仿佛成了最终的胜利者。考上大学，本来意味着井河增加了争夺暖的文化资本，但这却偏偏遇上暖变成了腿部残疾的人——她的社会资本大大减弱了，而这残疾恰恰又是在井河与她荡秋千时因亲密接触造成的。这样，井河的资本升值偏偏遇上暖的社会交换价值的贬值。美而残的暖在"自惭形秽"中深感无法与富而雅的井河相配，于是在几经犹豫中不得不下嫁给过去从未进入自己审美法眼的哑巴，形成残疾人与残疾人的现实婚姻。于是，暖这次选择依旧是实实在在的，即把哑巴视为自己的真正的门当户对的配偶，而把自以为痴情的井河仍旧放逐到空幻的想象界中去（如图3）。

在影片结尾处，在河边，当送行的哑巴大度地提出要井河带领母女俩进城时，第四个即最后一个三角形场景出现了：如图4所示，哑巴自己重新成为想象者，既富且雅的井河被他想象为象征界的人，而暖似乎不证自明地被依旧搁放在原来的实在界。由于井河此时的清醒和暖的始终理智，哑巴的动议没有被采纳，井河终于像重返家乡时那样独自再度离开家乡，回到他注定要继续待下去的都市。

这样的四个三角形之间的自动重复说明了什么？第一，相比来说，暖在四个场合中始终是实际的，具有远为实际的人生态度，所以应更多地归属于实在界。她起初喜欢的是文化较高的井河，必然地厌恶残疾人哑巴。进而她钟情于文化更高的小生，而让文化低的井河品尝失败。当文化高的小生突然离去后，暖才勉强成全了原来的低文化弱势竞争者井河，也就是让他在秋千上的飘忽的想象中暂时赢得自己，当然这种想象中的赢得毕竟是非正式的。她的第三次选择最终证明了她的清醒和实际：井河离去后，由于她的腿疾才毅然让低文化的哑巴代替了井河。而第四次三角形则好比是原初场景的一种想象性或循环式回放。可见，虽然文化在暖的心目中被奉为一种不折不扣的社会资本，但现实的她却更懂得对等婚姻的重要性，懂得社会资本而不是情感的价值。第二，井河则经历了较为复杂的层面转换：起初在与哑巴的暗中比较中显然属于象征界；进而随着小生的介入而退居想象界；当考上大学后本来以为可以上升到象征界，但由于暖的执意躲避而被仍旧停留在想象界；最后面对哑巴和暖的女儿的强烈呼唤，忍心选择和服从象征界法则。当他不顾哑巴的礼送而异常冷峻地"谢绝"了带走暖母女时，表明他已经完成了从想象界到象征界的最终转换，复归于开头的角色。第三，哑巴作为天生的残疾人，开头只能生活在想象界，暗怀着对暖的爱慕而观看井河与暖相约上学；接着是在边缘处旁观到井河被小

生击败;进而在井河上大学后娶了暖,成为竞争中的胜利者,升入象征界;最后是面对归来的井河,不得不自惭形秽地从象征界跌落回想象界,在想象中希望暖母女被井河带走。因为他深深地知道,自己只是赢得暖的身体而不可能赢得她的芳心。这表明,哑巴几经较量,最终还是回到起初的想象界,在想象中成为胜利者。

从上面的自动重复轨迹可以看到,影片似乎是在讲述两男争一女的故事,并揭示左右这种争夺的既定生活秩序的合法性。作为女性的暖属于两男争夺的对象,如同供他们随意挑选的实在"物品"一般,在现成秩序中没有获得真正的发言权。而两男之间的较量则依次发生在变化着的具体语境中:先是井河与暖一道上学,接着是小生到来,再接着是井河上学走后,最后是井河回家乡。随着语境的变化,井河与哑巴之间不断交叉换位,但最终他们都回到开头的特定位置:井河和哑巴分别归属于象征界和想象界。影片似乎是在揭示这样一种现实生活法则:生活的秩序是既定的,个体无论如何奋斗都无法打破这个既定秩序。属于象征界的井河毕竟还是现实生活中的强势者,当然他同时失落了应有的德行与魂灵;而属于想象界的哑巴依旧是生活中的弱势者,虽然他看起来赢得了美女。全片弥漫的乡愁氛围,正与对这种秩序的体验以及体验中的反思有关。影片对于井河的"负心",是有某种道德批判的,当然它具体地表现为井河的自我追悔。我们看到,在田间小路上,与曹老师并肩行走的井河边走边抽泣着。曹老师安慰他:"井河,你别这么难过。"井河哽咽着:"曹老师!……"曹老师:"就算你当年回来接她走,那现在什么样也说不定啊。"井河旁白:"上学后,虽然我也给暖写信,但是逐渐地不再频繁了,后来收不到她的回信,我知道暖是怕再被拒绝,而在我的内心深处也许希望她真的不再来信了,然后我就真的轻松了,就再也不想听到关于她的消息了,现实

的环境改变了我的内心,让暖经历了又一次没有结果的等待。我答应回去接她,可是我没有,自己说过的话全都不算数了,这一过就是十年。"井河的"食言"表明,他终究还是现实的象征界秩序的有力维护者,他不会轻易地走出这一秩序而演变到想象界。影片在这种淡淡的批判与愁烦氛围中,对以井河的行为为代表的既定生活秩序其实表达了一种无言的肯定。影片是以井河的充满乡愁意味的自我追悔或自我小否定,实际上换来了对于农非关系、城乡秩序及井河行为本身的一种微妙而重要的大肯定。正如井河最终不可能接走暖的女儿这一事实所显示的那样,走出悲苦农村而进入舒适城市的井河们,是不可能真正拥有对于苦难农民的包容与救助胸怀的。影片仿佛就是有关这种既定生活秩序的一首无望而令人伤感的怀旧式挽歌。

还应当看到,上述乡愁的建构不仅仅发生在本土语境内部,而是同时发生在全球性语境之中。准确点说,全球性语境实际上已经深深地渗透进这部影片文本之中。我这样说完全可以从影片文本内部找到充足的依据。去年秋天就听说霍建起的新片《暖》继获得中国电影金鸡奖最佳影片奖之后,几乎同时获得第16届东京国际电影节最佳影片奖——金麒麟奖。为此,霍建起在中日两个电影节之间来回穿梭,两全其美,传为佳话。按一般常理,得奖的事与影片文本本身是没有多大关系的。但是,看完这部影片后,我总感觉这两者之间应当有一种隐在而又必然的线索在彼此牵扯着。它是什么呢?日本演员香川照之的出现以及在东京电影节获最佳男演员奖的事实,与影片获奖一起,已经给我们以明确的提示:影片本身的潜在观众或拟想观众之一,应当就有日本观众。至少可以说,影片部分地是为日本观众拍摄的。因为,自从《那山那人那狗》在日本受到欢迎以来,霍建起总是能够赢得日本人的青睐。这次他明智地以日本人为拟想观众,

应当是顺理成章的事。当然,他的拟想观众不应只是日本人,而是通过日本人而涵摄起更多的外国观众,包括亚洲、欧洲、美洲和大洋洲的观众。所以,他的视野应是全球性的。这种全球性视野已经成为这部影片文本意义得以构成的必然语境。

我这里说的全球性(globality),并不简单地意味着所谓全球一体化、同一化,而是往往更实际地显现为罗兰·罗伯森在《全球化》里所论述的那种全球地方性(glocality),即呈现为全球同质性取向与地方异质性取向之间的张力及其调和。就全球性趋势在具体地点的演进来说,哪里有同质性哪里就有异质性。当同质性力量处处寻求把世界多样文化都纳入一体中去时,特定地方的民族文化必然会被激发起强烈的异质性抵抗,甚至起来坚决地拒斥任何同质性企图。这就迫使同质性力量转换策略:尽量让自身变得具有地方性特点,以便适应地方性需要,从而在自身的地方性过程中反过来巧妙地迫使地方性向同质性就范。所以,恰恰是那种原本令人望而生畏的同质性力量,往往善于乔装改扮,以地方性面目出现,竭力寻求地方性。在这个意义上,当今中国的全球性,就往往会具体地表现为中国的全球地方性特点。所以,当我们谈全球性时实际上就等于是在谈全球地方性,而相应地,在这种全球性语境中编织具有中国特色的文本代码,就要求特殊的全球地方性呈现。全球地方性,正是说每个地方生活都可能与远距离外发生的事件相连,而同时,每种具有全球普遍性的力量都可能以地方特异景观呈现出来。就《暖》来看,这种全球性恰恰是透过它的乡愁的鲜明的中国特征呈现出来的。

可以说,影片的乡愁氛围传达出如下全球性因素:第一,启用日本演员香川照之饰演哑巴,在日本本土被认为准确地传达出中国哑巴的性格,这似乎正是要揭示出两个民族间跨文化沟通的可能性。第二,大量使用具

有明显的象征意味的中国代码,如多次重复出现的秋千架、徽州(江西婺源古属徽州)民居、草垛、木桥,以及戏妆、黄梅戏等。这一幕幕富于强大视觉冲击效果的中国景观,正是要让"中国"更加鲜明地呈现出当今全球化语境中的农业文明特色:如果观众跟随井河的回忆走,就会深深地体验到中国之魂仍然停留在有关过去的怀旧式想象中,散发出绵绵不绝的无尽灵韵。影片把莫言的小说原著《白狗秋千架》(1985)中的山东高密东北乡景观特意挪移到南方的徽州,显然正是要突出徽州民居作为超级中国代码的视觉冲击力。这种在视觉冲击力上的刻意追求,让人不能不想到张艺谋的《英雄》及其"视觉凸现性美学"[1]。第三,让乡村与都市形成尖锐对峙。生活在都市的井河,十年间总感到若有所失,犯有明显的"怀乡病"。他的回乡旅程实际上正是要化解隐藏在内心深处的乡村生活价值观与都市生活价值观之间的尖锐冲突,而这显然也正是当今全球性与文化问题探讨中的一个通常主题。另外,对唯美风格的追求,充分体现在画面、音乐、布景、着装、景别等的选择与修饰上,让我不禁想到《毁灭之路》那种精致的怀旧氛围。

与《那山那人那狗》相比,这部影片呈现出了更为明确的全球地方性特征、中国式视觉景观以及对于中国乡村情事的回瞥,表明霍建起在当今中国式乡愁的制作上已经踩出了一条独特的路子。与《英雄》刻意打造全球化年代的远古中国形象不同,《暖》让人们看到的是全球化年代的现实乡土中国形象。当越来越多的人以为中国已经走上"后工业社会"时,这部影片却把人们重新带回到"工业社会"之前的"农业社会",正是在那里,

[1] 参见拙文《中国电影的后情感时代》,《当代电影》2003年第2期,以及《全球化语境中的中国视觉流》,《电影艺术》2003年第2期。

井河和暖有着永远值得回瞥的美妙而令人伤感和惋惜的过去，尽管那更多地不过是对两人在飘荡的秋千上亲密接触的瞬间的回忆而已。

进一步看，这部影片在打造全球性语境下的中国式乡愁的过程中，突出呈现了如下几方面审美特征。第一，在时间维度上，由今显昔、化虚为实。影片以不断的闪回镜头，迫使现在变得不在场而让过去重新在场，这等于是把实在的现在加以虚化而把虚幻的过去加以实化。一方面是化显为隐，另一方面是化隐为显，两者同时进行。它似在表明，对于真正的生存状态来说，那看来实显的现在其实是虚隐的，而看来虚隐的过去其实是实显的，这在井河和暖都是如此。这可以视为中国宇宙观中有关虚实隐显的互动观念的一种现代呈现。第二，在空间维度上，突出线性空间的呈现。影片不断呈现似乎无尽的河流、蜿蜒曲折的山路、狭窄回环的街道等，这些绵延伸展的空间都有助于观众激发和投寄他们的绵绵不绝的乡愁。这类线性空间显然与中国古典线性宇宙观具有内在联系。第三，在具体物象上，突出刻画富于农耕文明特征的象征性器物。与《那山那人那狗》中在父子两代人之间传递的邮包、信件等角色相类似，这里特意描写了暖和井河曾经生活于其中的秋千架、干草垛、婺源民居等中国式农村器物景观。第四，在文化价值取向上，农耕情理胜于城市情理。暖甘愿牺牲自我的幸福而换来或保障井河的幸福的高尚举动，表明农耕文明拥有一种以自我牺牲为标志的情感与理智系统，这种情理系统与以井河为代表的明哲保身、自私自利的城市情理系统形成鲜明对照。由此，影片难免会让人引申出城市文明不及乡村文明的合理推论。而这种有关农耕情理胜过城市情理的体验，在当前全球性语境中具有一种共通性。第五，在观众视角上，刻意向异族做视觉展示。莫言的小说原著《白狗秋千架》让故事发生在山东高密东北乡，而影片却把地点挪移到中国南方，并且让秋千架、干草垛、婺源

民居等中国式农村器物景观一再呈现，这实际上是让它们承担起无言地阐释中国的表意重任。这些富于中国特征的视觉图像的呈现，本身起着一种向其他民族观众图说中国的功能。在这里，视觉图像的密集在场实际上就意味着一种面向异族的视觉文化展示。当这些视觉器物图像凸现于必要的故事场景之上而负载特定而独立的中国表意策略时，视觉图像本身所具有的展示功能获得了突出展现。这不禁让我想起一位著名电影美学家的话，电影的出现"纯粹通过视觉来体验事件、性格、感情、情绪，甚至思想"，意味着重新唤起人类的"看的精神"。[1]《暖》诚然没有试图"纯粹通过视觉来体验……"，但毕竟把视觉的展示功能提升到这位导演之前的美学实践所从未达到的新高度，从而与张艺谋一年前的《英雄》的那种"全球化时代的中国视觉流"靠拢了。当然，同《英雄》着力实践"视觉凸现性美学"而置故事的完整性和感染性于不顾不同，《暖》试图并确实形成了表情（乡愁）与写景（视觉图像）两方面的大体平衡与融会。

（原载《当代电影》2004年第2期）

[1]　[匈]巴拉兹·贝拉：《电影美学》，何力译，邵牧君校，北京：中国电影出版社1986年版，第26页。

第二十四章

空间恐惧与化空为时

——看影片《两个人的芭蕾》

看完陈力执导、梁明摄像的影片《两个人的芭蕾》(天津电影制片厂和电影频道节目中心 2005 年合拍),感觉其中几组镜头颇有视觉冲击力,印象较深。影片除了费尽心思地纵情展示徽州民居外,在砸缸、家中舞、雪中舞、街巷舞、剧场舞等组镜头上用力不少,显然灌注进特殊的表现意图。这几组镜头对视觉画面及其表现性的超乎寻常的特别重视,起初很容易诱使我联想到近年张艺谋的《英雄》、蒋钦民的《天上恋人》、霍建起的《暖》、张艺谋的《十面埋伏》等影片,它们共同掀起了一股非同寻常的注重视觉画面的表现性功能的新潮流。在这些影片里,视觉画面的表现性功能是如此突出,以至超出了单纯的讲述故事与抒发感情等传统功能,而本身就蕴含着突出的美学功能——它们本身似乎既是表现手段又是表现目的,既是叙事又是抒情,具有超强的表现力,体现了我所谓的"视觉凸现性美学"。在这里,我乐意把这股视觉性占主导地位的影像潮流称作中国影坛的视觉风。那么,《两个人的芭蕾》是否也理所当然地被卷进这股视

觉风了呢？回答应当是肯定的。因为，影片对视觉刻画确实给予了超乎寻常的特殊重视，前面所列举的那几组镜头正是恰当的例子。

然而，细细品味影片本身，我对这种视觉风观察感到不满足，而是希望进入它更内在的层面去思考。这时，影片有关主人公"德贵家的"和女儿仙仙对于空间的恐惧体验牢牢地吸引了我，使我由这个角度出发对影片中的几组视觉风镜头及其在叙事中的特殊功能，有了一种新的"发现"。

故事本身并不复杂：外孙女按母亲的吩咐，回到老家去看望姥姥德贵家的，尤其是去体会"姥姥的美"，由此引出了姥姥和母亲当年的以"两个人的芭蕾"为中心的感人故事。影片就这样以回忆方式讲述德贵家的如何教仙仙跳舞的故事。通过旁白知道，"姥姥不是本地人，是德贵姥爷去北方打工的时候，在房顶上正雕花，一眼就扫见了姥姥，就中了情，就把姥姥娶回了家。可就有一样不如意，姥姥总是不怀孕，结婚十六年了足足喝了十四年的中药汤子"。德贵家的无奈中收养了仙仙，却很快等来丈夫在外地摔死的噩耗及留下的遗物。当街坊邻居不约而同地拒绝仙仙上门、疏远这孤苦的母女俩时，德贵家的就执着地开始了"两个人的芭蕾"，教仙仙学会跳舞，又送她上省城学习舞蹈。仙仙学成舞蹈，但为了与母亲接近，谢绝了作为主角去北京深造的机会，而留在省城甘愿当配角，最后终于把母亲接到省城在剧场里跳了一回舞。

这里透露出来的信息，已足以让我们获得一种观察：德贵家的和仙仙母女俩对空间，准确点说对社会空间有一种仿佛自发的恐惧心理，尽管她们都为克服这种空间恐惧做了坚强的抗争。社会空间，在这里是指人们所生存于其中的社会生存环境的广延性。就主人公的生活来说，有至少三种社会空间：第一，远方的社会空间，如德贵去打工的"北方"，那是德贵家的家乡，以及仙仙学舞的省城和逃避着终究没有去的北京，都可称为远

距空间。相应的远距空间代表人物是奚老师和周老师。第二，自家的或私人的社会空间，如自家庭院、厅堂等，属于家庭空间。这种空间的代表者多为家人及亲朋好友至交，德贵家的唯一朋友是金梅。第三，置于上述两者之间的居中空间，如主人公生活于其中的街巷，属于近距空间。代表人物是孟奶奶和居委会主任以及众邻居。

我们看到，自从丈夫德贵在远方因事故摔死后，德贵家的和女儿就被近距空间的街坊们所排斥，连当街扫地的权利都几乎被剥夺，从而令她们对作为祸根的远距空间有了一种本能的恐惧，从此把自己紧紧地局限在家庭空间和近距空间内。这一点其实是来源于德贵家的：她当年怀着对远方的憧憬跟随德贵来到南方，南方是她当年的远方。当她倾情融入夫家的南方后，原来的家乡北方就转变成了新的远方，而正是这新的远方摧毁了她当时的全部寄托。于是，远方就成了她心中致命的生存恐惧之源头所在。仙仙起初拒绝学走路，正是来自由母亲传导的对邻居及其近距空间的恐惧；后来不愿当主角去北京而宁愿当配角留在省城，虽然表面看来是为了离母亲近点，但其实在心理深层恰恰也是出于对远距空间的深深的不信赖。母女俩就是这样沿袭着同样的空间恐惧心理。"远方"，对她们来说不是至福而是至祸。

母女俩的这种空间恐惧心理，主要表现为两方面：一方面是她们对远距空间的过度不信赖，另一方面则是她们对家庭空间的过度信赖。对这一点，影片在表现手段上本来是可以有多种不同选择的，但终究选取了一种比较蕴藉而富有表现力的修辞方式：把瞬间的空间事件转化成绵延的时间流程变形地表现出来，也就是空间的时间化。我把这种空间的时间化方式称作化空为时法。化空为时法是这样一种影像表现方式：特定空间中的事件、场景或状况被变形地拉长成一种比原来的实际时间持续得更长的绵延

过程；而且在这种绵延过程中，通过镜头、音乐等特殊的多方面运用，这种特定空间中的事件、场景和状况往往显示出比原来发生的更丰富、更富于表现力的修辞效果。如果这样说显得太抽象，那就让那几组镜头自己说话吧。

1. 砸缸：彻底砸碎对远距空间的幻想，表明空间恐惧生成。据旁白，按当地习俗，"每家门厅正中都放着一个盛满水的缸，为的是保佑出外打工的人平安，说是水越清亮，外头的人就越健康"。当德贵在远方摔死的噩耗传来，德贵家的在悲痛绝望中愤而砸碎水缸。对这个事件，影片如果是按常规交代，3至5个镜头也就可以了；但安排第56至72号共17个镜头去刻画，小全景、近景、特写、全景直到俯拍等镜头都用上了，显然是把这瞬间事件拉长和变形了，大大增加了它本来的绵延过程和丰富性，目的显然是从若干不同方位去表现砸缸在德贵家的内心留下的无可比拟的永远的痛楚（见表1）。

表1 砸缸镜头组图

总号	镜号	镜位	内容	尺数
56	23	小全	盛满水的水缸。	8.7
57	24	近	水缸。	10.2
58	25	特	锤子砸向水缸。	0.9
59	26	近	水缸裂开水四溅。（高速）	3.7
60	27	特	锤子砸向水缸。（高速）	1
61	28	近	水缸裂开水四溅。（高速）	2.2
62	29	特	德贵家的砸缸的脸。（高速）	1.1

续表

63	30	近	水缸崩裂，水横流。（高速）	2.8
64	31	近	德贵家的砸缸。（高速）	2.5
65	32	近	水四溅。（高速）	2.4
66	33	近	德贵家的用力砸缸。（高速）	3.7
67	34	特	水四溅。（高速）	1.4
68	35	全	水缸破水横流。	1.8
69	36	特	砸缸的德贵家的汗流满面。（高速） 砸缸的德贵家的汗流满面。（高速） 砸缸的德贵家的汗流满面。（高速） 砸缸的德贵家的汗流满面。（高速） 砸缸的德贵家的汗流满面。（高速） 砸缸的德贵家的汗流满面。（高速）	18.5
70	37	全	德贵家的挥锤砸缸。（高速）	10
71	38	俯	德贵家的挥锤砸缸。（高速）	14.5
72	39		德贵家的没了水缸的厅堂。（叠化）	8.9

2. 家中舞：以两人狂欢过程化解内心对远距空间的深切恐惧。德贵家的跳舞给仙仙看，总共用了第 173 至 195 号共 23 个镜头。这组被反复展示的绵延镜头，幻化出单单属于母女二人的自由乌托邦，让她俩在舞蹈的瞬间成功地消除掉近距空间和远距空间施加的恐惧。

3. 雪中舞：母女俩战胜远距空间的最后抗争。第 331 至 355 号共 25 个镜头被运用来加以刻画，还不惜用了近景、中近、全景、小全、特写、俯拍等多种镜头。用如此超长的胶片和如此超常的多样镜头组合方式，有效地强化了雪中舞的修辞效果。在这样的特殊表现中，雪中舞已经并不仅仅服从于剧情需要，而是承担着更多、更丰富的修辞功能：德贵家的让仙仙

在雪花中、在自己的热情伴唱中跳舞给楼上的老师看，这本身就是对她俩在家庭空间中的私人狂欢方式的一种社会移置。她们是那么忘我、那么投入、那么旁若无人，显然正显示出一种迫切的内心需要：私人的家庭空间可以抵抗甚至战胜令人恐惧的远距空间。同时，更重要的是，这种被移置的家庭狂欢方式在这里实际上被积极地用来向可怕的远距空间（奚老师和周老师正是来自远距空间的代表）宣战，并且征服它。结果她俩如愿了：家庭空间对远距空间实施了成功的反抗和征服（见表2）。

表2 雪中舞镜头组图

总号	镜号	镜位	摄法	内容	尺数
331	1	小全\|近	移	下雪。德贵家的拿过扫帚用力扫雪，高声唱起："谁家的姑娘哟，都有两朵彩云哟，我家那一朵哟，你看得清哟……"	33.5
332	2	特		仙仙侧翻。	7.5
333	3	小全	升	德贵家的用力扫雪。（唱）"它挂在山头上是娘家的那一朵哟。"仙仙在旁，翻舞着。 （升）楼上两位老师走出房向上望。 OS："婆家的那一朵哟，你猜不出哟……"	15.3
334	4	中		奚老师向下望着。	4
335	5	全	俯	德贵家的扫雪，仙仙叉地，下腰，下腰，翻舞。	7
336	6	近		奚老师向下望着。	5
337	7	俯小全		德贵家的扫雪。	8.2

续表

总号	镜号	镜位	摄法	内容	尺数
338	8	中近		周老师向下望着。	6.3
339	9	特		德贵家的用力扫雪。	4
340	10	小全	俯	德贵家的扫雪,仙仙舞着。	10.7
341	11	中		奚、周两位老师默默注视着。	13
342	12	特		德贵家的用力扫雪。	8.7
343	13	中		德贵家的扫雪,仙仙舞着。	13.8
344	14	中近		奚老师有些动情地望着。	17.3
345	15	近		周老师被感动了。	7.7
346	16	俯		德贵家的扫雪。 德贵家的扫雪。 德贵家的扫雪。	9.4
347	17	近		仙仙侧翻。	
348	18	近		仙仙侧翻。	51
349	19	全		仙仙侧翻。	
350	20	特		周老师动情地望着,落泪了。	
351	21	特		仙仙叉地。(高速) 仙仙叉地倒踢紫金冠。(高速) 周老师向下望着微笑了。 仙仙下腰。(高速) (空镜)天井。	51
352	22	特		仙仙下腰。(高速) (空镜)天井。	
353	23	中		仙仙下腰。	
354	24	特		仙仙下腰。(高速)	
355	25	大全	俯	德贵家的扫雪,仙仙翻舞。(渐隐)	

4. 街巷舞：以家庭空间征服近距空间，获得社群慰藉。从省城放假归来的仙仙在街巷当众跳舞，吸引了热情的街巷邻居前来观看、聚会，每家都搬出门板等供仙仙跳舞，形成她俩与众邻居重新融会如一的欢乐的海洋。事实上，这不过是以往德贵家的家中舞转而在近距空间中的一种移位。家中舞，唯一的观众是仙仙，起到了凝聚一体以抵抗远距空间威胁的作用；而街巷舞，观众则转换成数量众多的街坊邻居，产生了以家庭空间重新征服近距空间的作用。要知道，正是这些可爱的邻居，当年是那么绝情寡义地一致拒绝了被他们认为晦气的母女俩，不让她俩扫街，更不让进门。如今，随着仙仙的学成归来和当众街巷起舞，这些邻居的观念改变了。这种改变意味着，她俩的社会身份和尊严终究被承认了。这里，影片连用第467至485号共19个镜头组合去表现。随着这种街舞狂欢过程的绵延伸展，她俩终于重新获得了渴望已久的社群及其慰藉。在这里，空间事件被拉伸成更长的时间过程，正是要强化母女俩的空间恐惧在社群中获得化解的效果。

5. 剧场舞：这是重新回归家庭空间，使空间恐惧持续绵延的象征。影片动用第540至569号共30个镜头来着力渲染这个耐人寻味的结尾：仙仙把剧场的所有灯光都打开，让母亲再度当她个人的面跳舞，直到舞者和唯一的观众都感到极大的满足。影片告诉我们，仙仙之所以故意不当主角而甘当配角，就是担忧当主角去北京而不能回来随时照顾母亲了。这一点实际上正是她内心的与母亲相同的空间恐惧的写照——正像母亲对"北方"有着永生的痛楚一样，她在无意识里是把北京当作那令人恐惧的北方的代表了，因而也对遥远的北京/北方有着深深的恐惧。这时，选择拒绝北京而留在省城，就有了一种必然性。拒绝北京就等于拒绝了远距空间。尽管经过一番奋斗而战胜了近距空间，但她俩对远距空间的恐惧或不信赖依然

如故，根本无法真正化解。用舞蹈运动来代替空间移动，在这里具有一种象征意义：舞蹈运动作为身体的自转姿态，是把空间化成绵延时间的过程。母女俩在剧场重演家中舞蹈，等于发出拒绝空间移动的庄严宣言，尽管这种拒绝仅仅发生在舞蹈中（见表3）。

表3 剧场舞镜头组图

总号	镜号	镜位	内容
540	10	中近	德贵家的望着灯亮处一束光照射过来。 又一束光照射过来。 德贵家的望着……
541	11	特	一盏灯亮着。
542	12	特	一盏灯又亮了。
543	13	特	又一盏灯亮了。
544	14	小全	一排红灯亮了。
545	15	全	（红色）光投在德贵家的身上。 （OS）仙仙：好时候到了……妈……跳呀，妈……
546	16	全	德贵家的情不自禁舞起来。（高速）
547	17	小全	逆光中的德贵家的忘情地舞起来。（高速）
548	18	全	德贵家的舞着跳着。（高速）
549	19	中	德贵家的舞着转着。（高速）
550	20	近	德贵家的舞着转着。（高速）
551	21	全	德贵家的舞着转着跳着。（高速）
552	22	全	德贵家的舞着跳着。（高速）
553	23	中	德贵家的舞着跳着。（高速）

续表

总号	镜号	镜位	内容
554	24	全	德贵家的舞着跳着。（高速）
555	25	中	德贵家的舞着跳着。（高速）
556	26	近	德贵家的转舞。（高速）
557	27	中近	逆光中的德贵家的舞着跳着转着。（高速）
558	28		逆光中的德贵家的舞着跳着转着。（高速）
559	29		逆光中的德贵家的舞着跳着转着。（高速）
560	30		逆光中的德贵家的舞着跳着转着。（高速）
561	31		逆光中的德贵家的舞着跳着转着。（高速）
562	32		逆光中的德贵家的舞着跳着转着。（高速）
563	33		逆光中的德贵家的舞着跳着转着。（高速）
564	34		OS（外孙女唱）： 谁家的姑娘哎，都有……
565	35		逆光中的德贵家的舞着跳着转着。（高速） ……两朵彩云哟，我家的那一朵儿哎，你看得……
566	36		逆光中的德贵家的舞着跳着转着。（高速）
567	37		……清哟，它挂在山头上，是娘家的那一朵哎……
568	38		逆光中的德贵家的舞着跳着转着。（高速） ……婆家的那一朵儿哎你猜不出哟…… 逆光中的德贵家的舞着跳着转着。（高速） 逆光中的德贵家的舞着跳着转着。（高速）
569	39	近	德贵家的舞着跳着停下了。 背站着舞着跳着停下了。

从上面的几组镜头组合可以看到，影片费尽心机动用化空为时法，是要着力显示母女俩从最初的空间恐惧到化解再到恐惧复归的过程。确实应

当承认，母女俩以英雄般的姿态竭力反抗与挣脱空间恐惧，给观众留下了值得敬畏的人生奋斗范例。不过，更应该看到，尽管如此，她们仍然无法真正挣脱空间恐惧的魔力，而只能选择小心翼翼地保留深层无意识的空间恐惧。在她们的内心里，唯一可信赖的空间，还是家庭空间，准确点说，还是母女的二人世界。最后的剧场舞正是一个有力的说明，那时金梅作为唯一的"外人"已经退场，恰好给母女俩重温当年的家中舞场景留下了良机。这是母女俩重新回归于空间恐惧的一组绝好的象征性镜头。仙仙让自己的女儿一再回去看年迈的姥姥，实际上起到了让空间恐惧延续下去的作用。

不过，应当看到，仙仙注定是要离开母亲而在省城生活的，她与母亲之间虽不情愿但毕竟分开了。仙仙的女儿同样如此。这一点提醒我们关注德贵家的和仙仙之间所必然面临的身体存在与心灵存在的分裂：一方面，她们的身体存在已经被家乡与省城之间的遥远空间所分隔；但另一方面，她们的心灵存在却又那么一致地向往着回归于家庭空间。显然，只有一点可以解释：同样的空间恐惧仍然支配着她们。愈是面临身体存在的阻隔，愈是要回归于家庭空间中的原初同一性。

影片在今天刻画上面的问题有什么必要和意义呢？我不禁想到了我们当前正在频频谈论的"全球化"和"风险社会"话题。置身在充满社会学家所谓"风险"或"高风险"的全球化语境中，人们的任何一种地方生活都不得不承受远距离事件的影响，从而生活的风险程度增加了。远距离事件常常以这样或那样的方式把控制力施加于地方生活。德贵离开家乡而去北方打工、德贵家的被德贵相中而远走他乡、仙仙不得不离开母亲而到省城学舞蹈，都象征性地揭示了我们当前生活中的全球化趋势：与人们的传统观念相反，特定地方与远距空间实际上存在着愈来愈频繁的密切联系，

甚至有时任何一种地方生活都可能与远距空间事件发生密切的亲密或不亲密的接触。如同德贵家的当年把全部心思都投寄到远游的丈夫身上、身在省城的仙仙一心想回到母亲身旁一样，人们身在地方而心系布满高风险的远距空间，这已经成为当前生活的一种常态。全球化，不是简单地指全球一体化，而是意味着远距空间发生的事件对于地方生活的种种复杂影响，是指地方生活与远距空间事件之间的相互渗透状况。德贵家的虽然内心竭力想逃避远距空间，但实际上却不得不接受远方的召唤而远嫁南方；基于类似的原因，她不得不把仙仙送到令她恐惧的远方省城，试图以远方征服远方。一方面心系远距空间，另一方面却竭力反抗它，这似乎正是当今全球化语境中人们生存的处处需要化解却又难以化解的一个深刻悖论。《两个人的芭蕾》所诉说的，正是全球化语境中的"两个人的时间化空间"，准确点说，是置身在全球化语境中的两个人对于空间的时间化努力。

从中国美学传统及其现代性形态来看，这种化空为时法令人想到美学家宗白华先生所提出的"节奏化了的空间"理论。按宗白华先生的见解，中国人的空间是充满"道"及其"阴阳"互动的独特宇宙空间，这是与西方焦点透视空间不同的节奏化空间，即"不是由几何、三角所构成的西洋的透视学空间，而是阴阳明暗高下起伏所构成的节奏化了的空间"[1]。可以说，中国人历来具有把空间加以时间化即节奏化的美学传统。在这个意义上，把空间加以时间化，让空间充满流动起伏的生命节奏，正是中国美学传统及其现代性形态的一种独特表现。《两个人的芭蕾》通过化空为时法在镜头组合中的成功运用，等于为观众建造出一种"节奏化了的空

[1] 宗白华：《美学散步》，上海：上海人民出版社1981年版，第84页。

间",实际上显示出这种传统的现代生命力。无论导演陈力本人是否熟知并有意运用这一理论传统,有一点是可以肯定的:这部影片本身让我实实在在地感受到这一传统的现代存在踪迹及其魅力。

(原载《当代电影》2004年第5期)

第二十五章

开屏总在错位时
——《孔雀》断想

看影片《孔雀》，不由得被高家三兄妹的感人故事所打动。一幕幕有关 20 世纪 70 年代的回忆镜头，让那些似乎早已消失的"感伤"日子重新活现在眼前，于是记下一些零星的断想。

1. 正像近年的《英雄》《暖》《十面埋伏》《天下无贼》等无不注重视觉图像的展示一样，《孔雀》卖力地堆砌着一组组视觉画面，向观众展示三十年前的生活景观。自制松花蛋和西红柿酱，白粉笔涂白球鞋，全家做蜂窝煤，教哥哥学自行车，送哥哥手表，以及穿喇叭裤、戴蛤蟆镜、身穿令人艳羡的草绿色军装和工作服，还有看朝鲜电影《鲜花盛开的村庄》（六百工分）、看日本电影《追捕》等，都能轻易地一一激发中老年观众的遥远回忆、感伤或沧桑感，同时满足没有那段经历的年轻观众的好奇心和历史认知渴望。

2. 姐姐的故事：理想主义者的悲歌。影片由分别明显的三个叙事段及尾声组成。第一段就是讲述姐姐的故事。这里演奏出一个心比天高、命比纸薄的理想主义者的悲歌或挽歌。从迷恋手风琴而不专心当托儿所阿姨可

见，姐姐一开头就表现出是个一心"生活在别处"的人，用父亲的批评来说则是："你以为你是神仙，啥工作都看不上眼！"最富于说服力的是她平躺在屋顶上晒太阳的一组镜头：天上飞过的飞机、随即飘过的朵朵伞花，一下子激发起她对"天上"生活或理想生活的热烈向往。当对地上的种种生活都失去兴趣时，必然把希望转而投寄到天上。无比激动的姐姐马上骑车去迎候跳伞队员。这时我们看到，她是那么迫不及待地幻想自己已经成了一位英姿飒爽的女跳伞队员。碰巧跳伞队员在降落中让伞缠绕到她身上，伞与她发生第一次亲密接触，那位英俊潇洒的跳伞男兵似乎突然间把她的魂灵勾走了。从此，伞似乎附体到她身上，上天就成了她生活梦想的全部内容。她不顾一切地要当伞兵，想尽办法请那位男兵帮助她却最终未能如愿。当无比失落的她再度上屋顶又恰遇飞机飞临时，不甘寂寞的她产生了一个丰富的灵感：自制降落伞！于是观众看到了全片的一个尤其富于独创性的感人镜头：她在大街上人丛中骑自行车让车尾施放降落伞！这里的制伞、放伞及接下来的找伞、讨伞过程，加上前面的望伞、摸伞等过程，把这位心比天高的理想主义者（或唯心主义者）的形象刻画得活灵活现。

3. 与心比天高的姐姐对照鲜明的是脚踏实地的哥哥高卫国。这是位不折不扣的"实惠就是一切"的实惠主义者（或唯物主义者）。这个有点智障的胖子是个实心汉，一再受人欺负、愚弄或遭受打击，却仍旧对生活、家人、同事和朋友没有怨言。任劳任怨，应该是他的人格或性格的准确写照。尽管有过到工厂门前亲选对象以及手持向日葵相赠的仿佛富于理想意味的大胆举动，但在他本人那里却只是正常的、平实的生活需求而已。一旦选中"门当户对"的农村残疾女子金枝，他（俩）就从此在小吃摊上恬然自得地做买卖营生，由此享受自己的平常人生，没有抱怨只有快乐，风

雨不改。他的生活恰如其分地诠释了"最实惠的就是最好的"这一实惠主义人生哲理。

4. 不过，当许多人的兴奋点被不无道理地投寄到开头两段姐姐和哥哥的故事时，我却认为第三段有关弟弟高卫强的故事不能被轻视，甚至可能有着更微妙而重要的意义。这不仅由于全片都是从高卫强本人的特定视角去回忆的，这种回忆势必染上他自己的个体体验色彩；而且更由于他的个人命运呈现出突然逆转式的前后变化，这种突然逆转及其结局，从知识的社会角色来看，具有耐人寻味的深长意义。这可以说是位变异的或扭曲的符号主义者。与姐姐的理想主义和哥哥的实惠主义不同，他曾经很听父母的话，崇尚读书或书本知识，一心在学校上学读书，力图通过掌握符号系统而掌握生活。但两件看来偶然实则必然的事情改变了他，成为他生活中的两次致命突转：一次是哥哥送伞引发的突转。智障哥哥来学校送伞，使这位自尊心极强的内向人感到自己在同学中没面子，所以暴怒中狠心扎伤哥哥；作为补救，他接着又让他崇拜的英俊果子冒充解放军哥哥前来送伞。如果说这件事表明他遭受由社会尊严的丧失带来的心理创伤，因而不得不想到用假哥哥骗人的话，那么，另一次突转则等于彻底摧毁了他的书本信仰：无知的父亲因为发现他在作业本上画有裸体美女素描竟然大骂他是流氓并赶走了他。从此他不仅丧失了靠读书出人头地的生活道路，而且更重要的是失去了做人的尊严。万念俱灰的他不得不离开学校和家庭而流浪，直到扒火车去了外地。再回到家时，他已经娶了带儿子的歌女张丽娜做媳妇，从此自己不用工作而单靠这位能干的老婆养活，并且他安心于这种寄人篱下的寄食者生活。这表明，高卫强在性格上经历了从笃信书本的符号主义者到无赖地寄生的寄食主义者的突转或畸变。

5. 重要的正是阐明这一符号主义者的突转在文本中的意义。按照法

国批评家雅克·拉康的"三角结构"模式,这三个子故事分别体现了三角结构中的三要素:姐姐相当于想象界,即充满着想象态的错觉;哥哥对应于现实界,属于现实界的低能;弟弟则属于象征界,正是能掌握符号、语言或知识系统的人。这位象征界的代表在经历了上述打击后,看来对符号系统已经绝望了,其实没有。符号系统在他这里已经狡猾地或机智地产生了变异或衍生效果。第一次突转的结果,是他初步掌握的符号系统衍生了"说谎"的功能:用假哥哥代替真哥哥。按照意大利批评家埃柯(Umberto Eco,1932—2016)的著名观点,符号的本质就是说谎。这个突转细节可以说正是对符号的说谎本质的真实呈现及理性反思。掌握符号的人不仅能用符号去真实地再现世界,而且能虚构、虚拟或造假等。第二次突转更与书面符号有关:当他亲绘的裸体美女被暴怒的父亲打碎了(打碎的哪里只是一幅画),他后来宛如变魔术般突然间变出现实美女张丽娜向父亲展示。张丽娜不仅与当年自己的画中美人容貌相仿,而且已经有了儿子小钢炮。绘画艺术符号在这里同样发生了衍变作用:艺术符号可以直指生活,而生活正是对艺术符号的模仿,只不过,这种模仿在这里恰恰是以变异的方式出现的。这种变异集中表现在,张丽娜并非他当年的梦中情人或纯洁美女,而是早已与别人生了孩子、被人遗弃的歌女,这显然是远逊于书面理想的次一级结果。这个突转细节告诉人们,符号的本质(如果有的话)不仅在于说谎,而且同时也在于变异地模仿。虽然艺术模仿生活,同时生活也模仿艺术,但这双向模仿往往充满着变异。而变异,其实与说谎一样,说到底正意味着替代。替代,就是以彼代此,用另一种东西代替此种东西。正像冒牌哥哥替代亲哥哥那样,现实的风尘美女张丽娜替代了当年的画中玉女,并且这风尘美女还有能力让高卫强不用辛勤工作就有了家,在家中过上不劳而获的安逸日子。由此看,弟弟的故事等于透过符号主义者

的突转而集中诠释了符号的社会本质及功能。

6. 高家三兄妹故事的结局：孔雀与后开屏主义。三兄妹在动物园孔雀面前依次走过，渴望一睹孔雀开屏的美丽瞬间，但都一一归于落空。直到他们全都消失在镜头之外，孔雀才突然间打开了自己的美丽羽毛。这组镜头揭示出一种平常而又基本的生活逻辑：开屏总在错位时。你时时处处都在寻求生活理想的实现，但现实生活却常常不尽如人意，该开屏时不给开。三兄妹的遭遇莫不如此：姐姐喜欢的英俊男兵成了别人的丈夫，哥哥相中的美女陶美玲在狠心拒绝他后终被张喜子抛弃，弟弟的美女梦想更是在蓝图阶段就被撕得粉碎。不过，从这三个家庭匆匆走出镜头后留给我们的背影可以推想，多少年的生活风雨已经让他们不会再轻易感到失落或悲伤了，辛劳而平静的状态会紧紧伴随着他们。因为生活已经教会他们懂得，生活并不只有开屏这一项内容。没有开屏的生活或开屏错位的生活，不仍旧是生活吗？影片告诉人们，虽然屡屡遭遇开屏错位的打击，但三兄妹及其家庭的生活终将持续下去。

7. 这部影片由于有关"文革"岁月的怀旧格调，看起来与《阳光灿烂的日子》相近，所以被不无道理地加以类比，但实际上，两者味道不同。《阳光灿烂的日子》（根据王朔原著《动物凶猛》改编）讲述的是首都北京一群"红五类"后代或"红小兵"衣食无忧的生活，并对这段生活记忆采取了几乎全然美化或诗化的姿态；而《孔雀》则述说了外省小城普通平民家庭的艰辛日子，其基调该是忧郁中糅合着恬淡——一种历尽艰辛后的内心平静。可能由于个人家庭身份及亲身经历等的不同，军人家庭出身的王朔和姜文不无道理地纵情怀念"文革"那段"阳光灿烂的日子"，因为那时的部队子弟是可以不愁未来前途的；而顾长卫虽然与他们年龄相近，但由于出生在教师家庭，经历及性情等就可能有很大不同，因而对"文革"

第二十五章　开屏总在错位时

岁月完全有理由表达另一种独特感受——那绝不是"阳光灿烂",而是暗淡而忧郁。不过,事业有成、人到中年的顾长卫对那段日子如今已经有了颇为达观的回忆——原本对他来说是暗淡而忧郁的岁月,当距离愈来愈远时,则可能愈加显露出一种恬淡,以及恬淡中的心动。因为,在那些忧郁日子里被无情地埋没或挫败的早年生活梦想,可能会在今天逐渐地释放出生活毅力的光芒来。而这种生活毅力,对于生存在今天的无论中老年观众还是年轻观众,恰恰都是尤其需要的。生活中可以没有孔雀开屏,但不能没有坚韧地活下去的毅力。

<p style="text-align:right;">(未刊稿)</p>

第二十六章

异趣沟通与臻美心灵的养成
——从影片《三峡好人》到美学

异趣沟通是我在十年前提出的概念,尝试用来描述那时正兴起的一种与过去的"诗意启蒙"不同的、在趣味差异中寻求沟通的审美精神:"异趣显露的是人与人之间的差异,而沟通则表明超越差异的鸿沟而寻求融合的努力。因此,不再是蒙昧与启蒙,而是异趣与沟通成为当代迫切而重要的美学问题。——异趣沟通,就是指不同审美趣味的相互融合。"[1] 我自己认为这一观察所揭示的问题在今天不仅仍然有效,而且变得更为艰难而又迫切了。影片《三峡好人》(贾樟柯执导)为我们理解当前社会中人际关系状况和异趣沟通的可能性及美学的任务,提供了一个合适的影像个案。[2]

[1] 王一川:《从诗意启蒙到异趣沟通——90年代中国审美精神》,《山花》1997年第10期,引自《汉语形象与现代性情结》,北京:首都师范大学出版社2001年版,第63—68页。

[2] 本文根据笔者主编的《新编美学教程》(上海:复旦大学出版社2007年版)结束语改写而成。

第二十六章 异趣沟通与臻美心灵的养成

在三峡地区人与环境都正发生巨大变迁、生存充满新的风险的特定背景下，山西挖煤民工韩三明乘船前来奉节，寻找已分离十六年的"前妻"麻幺妹（和女儿）；与他的寻妻故事平行的，则是也来自山西的护士沈红对阔别两年的丈夫郭斌的寻找；这中间还可见到那个喜欢模仿影星周润发式侠义做派的男孩"小马哥"等。在这里亮相的是处在当前新的生存风险中的一群底层"小人物"，他们正在经历个人生活中的命运变换及相应的人际差异的形成。这群人究其实质还是农民，只是一群背离土地和家乡的农民（在"背井离乡"的准确意义上），但这一点需要另行讨论。也许人们会抱憾或责备这些"小人物"显得过于卑微、懦弱，缺少应有的阳刚之气和抗争精神，这种抱憾或责备自有其合理性；但另一方面，从影像所再现的现实看，他们却宛如实实在在地生活在三峡库区的一群或几群人，各有其合于自身阶层身份的生存合理性，并且以他们的不得不如此的特定的抗争方式去追求自己的生活理想。

正像片名所揭示的，故事里的主要人物都是"好人"，但都无法不面对生活的巨变及随之而来的人际鸿沟的加剧，无论这些鸿沟是有形的还是无形的、法律的还是情感的、金钱的还是侠义的。值得注意的是，明知身处生存的巨变与风险中，这些"好人"却能处变不惊，体现出一种生存的韧性。生存的韧性，或韧性的生存，意味着生活中的一种含忍不露的承受力、沉稳有度的理智控制力和困境中寻觅生机的求变力。这种状态诚然远不及鲁迅当年倡导的"韧性的战斗"——一种有关革命精英或文化精英的韧性反抗方式的主张，但却是大致合乎这群"小人物"的身份及其性格逻辑的。韩三明与前妻的婚姻是非法买婚，既不合法也不合情；但随后当彼此产生真情时，前妻却被民警解救回三峡老家，这种解救就遭遇合法而不合情的困扰了。现在的韩三明跨越十多年分离的鸿沟来到三峡，一心想

的是重续旧缘,此时的他已懂得不能再走违法买婚的老路,而只能是挣到钱后与前妻合情又合法地结婚。这表明他既重情感,又能耐久,还善于加以节制。同样,沈红在寻夫过程中,本能地察觉到彼此缘分已尽而内心伤悲,却表面上仍友好地、强颜欢笑地并主动谎称情有所归地与丈夫友好分手,分手前竟然是彼此的拥抱和曼舞,也是同样体现了以理抑情的韧性,以超强的自尊外表强抑住内心的痛楚。

两人性格的一个高度共同点正在于生存的韧性,这有效地导致情理之间平衡的形成。一方面,他们都拥有跨越差异鸿沟而寻求沟通的巨大的情感动力;但另一方面,他们也都能妥善地控制这种情感动力,并使这两者正好达成一种大体的平衡。这意味着,他们对当今人际鸿沟现状诚然有着沟通的强大需求,但同时也有着清醒的认知。作为银幕呈现给我们的新一代底层"小人物",他们既清楚生活中金钱、地位、情感等无情鸿沟的存在现实,但又力图加以跨越;既力图跨越但又承认这种跨越的艰难。他们正是在这种两难困境中坚韧地寻求自己的生活梦,由此不难体察到一种新世纪生存风险语境下特有的异趣沟通精神。

这种异趣沟通精神的具体化,是在韩三明与"小马哥"的交往上集中实现的。韩三明无论从年龄还是趣味看,本来都不大可能与那个怀旧而又故作侠义的"小马哥"牵扯上什么关系,但他与后者的四度相遇却导致新的可能性发生:

第一次相遇时,"小马哥"按周润发式做派自己点烟,作弄了新来乍到、友好地为他点烟的韩三明,表明两人之间存在明显差异。

第二次,他在被韩三明解救后一块喝酒时,当看见他那保存完好的写有麻幺妹地址的十六年前的芒果牌香烟盒时,两人之间的鸿沟就在瞬间融化了:"你还真有点怀旧啊!"这声感叹既表明了他对韩三明不忘前妻的怀

第二十六章　异趣沟通与臻美心灵的养成

旧式举动善意的理解姿态，事实上也让这两个趣味不同的人在怀旧上找到了走向沟通的趣味融合点，从而让异趣沟通的可能性变成了现实。此时，感兴勃发的他竟脱口而出周润发式经典对白："现在的社会不适合我们了，因为我们太怀旧了！"随后还豪侠而又稚气地表示："做兄弟的我一定罩着你！"显然，正是芒果牌香烟盒所激发的共通的怀旧体验，让这两个陌路人之间的异趣沟通变成了现实。

第三次，这个带有喜剧和感伤意味的"伟大的小人物"，在乘车前往参加一场自以为行侠仗义的"摆平"举动之前，兴奋地与韩三明相约晚上喝酒庆贺，表明他们的沟通在持续深化。

第四次，当韩三明在住处久等不至，最后只是循着手机彩铃中令人熟悉的《上海滩》插曲才找到已被埋在砖头下的"小马哥"尸体，并向他的遗像默默敬烟时，我们看到了这种异趣沟通场面令人沉痛而又慰藉的最后一幕。

就当前我们身处其中的特定社会情境来看，能体现异趣沟通精神的具体的认同与体验状况之一，可以说在于冷眼温心。冷眼是指对个体生存境遇及人际关系中的风险怀着冷峻而务实的眼光，温心是指对世界、世道、世人怀着温情的关爱。从上面有关《三峡好人》的讨论可见，生存的需要迫使民工韩三明、护士沈红以及"小马哥"等都不能不以冷眼看待周围的世界、世道、世人，如果不这样就不能有实在的、在世的生存。韩三明在船工强行搜身时让其一无所获，但后来像变戏法似的突然掏出了车钱，说明这位民工在卑微、懦弱和敦实的外表下不失冷硬心肠和生存的狡黠，练就了一套乱中自保和绝境求生的韧性的生存本领。沈红眼见无法赢回郭斌的心，就选择了体面而有尊严地分手，这也表明她对婚姻风险已有冷峻的洞察和足够的心理预备，其韧性的生存也得到充分展现。但这种冷眼只是

一面，更要看到另一面：位于他们冷眼深处的却是那一再涌动不息的对他人的温馨的关爱。按常理，冷眼必然导致冷心，即冷酷的心、报复的举动，也就是对世界、世道和世人的怨恨。但影片却没有让我们看到韩三明和沈红如何满含怨恨地和冷酷地向那不公的世道和命运复仇，而是让他们的言行合理地充满和释放出对世界、世道和世人的淡漠而又深厚无边的温情，这就呈现出冷眼与温心的有意义的融会。冷眼温心在这里是指一种对现实生存风险的冷峻体察与温厚关怀相交融的状态。冷眼与温心既相反又相合，体现了当代人面对风险社会之冷酷但相互关爱之心不灭的生存体验状况。韩三明对待前妻和"小马哥"的真诚关爱，沈红对丈夫的宽容和善意离别（而非恶意报复），以及"小马哥"幼稚的侠义之举等，无疑是这种冷眼温心的呈现。可以说，正是这种冷眼温心支配着、支撑着这群底层"小人物"在世的自救与救人言行，使他们面对无论怎样布满风险的生存困境，都能富有韧性和尊严地活下去。

同样重要的是，有了这种冷眼温心，就可以让一种生活的诗情或审美趣味在风险环境中顽强地生长。韩三明看上去卑微而貌不惊人、沉默寡言，但却对麻幺妹有情有义；同时，他又能理解"小马哥"借周润发做派而传达的侠义情怀，并以对"小马哥"的执着寻找、为其遗像默默点烟以及深情送别等素朴方式，传达出对他的一种无言与无声的深沉祭奠和由衷爱意。他与几位奉节船工透过人民币图案交流各自的家乡夔门与黄河壶口瀑布风景之美的场景，有力地说明，他和他们虽然不懂高深的符号学理论，但却以他们的素朴而沉实的生存行为在实际地和充满感情地读解和欣赏着人民币的符号之美，由此书写着一种家乡美景与金钱实用价值以及人际亲情等多元融会的货币符号学美学。这一点只要想想他们之间的如下平常对话就够了："你回去就把我们忘了吧？""不会的，只要看见十块钱背

面的夔门，我就会想起你们来。"

与韩三明习惯于素朴而无声的审美趣味不同，沈红显示出在无论如何无望的生存环境中都不失女性的优美和自尊的生存姿态，而从她在三峡大坝旁以拥抱和曼舞方式与丈夫作别，更可以见出一种优美、自尊而又幽默的生活诗情。我们应该注意到，伴随他俩缓缓起舞的，是回荡在三峡大坝上空的深情的女高音独唱《等到满山红叶时》（影片《等到满山红叶时》插曲，罗志明词，向异曲）："满山红叶哎似彩霞，彩霞年年映三峡。红叶彩霞千般好，怎比阿妹在山崖。手捧红叶望阿哥，红叶映在妹心窝。哥是川江长流水，妹是川江水上波。"这支具有三峡民歌风味的歌曲传达出阿哥阿妹好合的千古爱情主题，却与沈红此时行将离异的悲苦命运形成巨大的反差。因此，沈红的幽默感其实包含着一种对其命运的反讽或嘲弄意味，属于反讽式幽默或幽默式反讽。

可见，正是冷眼温心可以养育生活的诗情或审美趣味，而这种诗情或趣味又可以感染人们以生存的韧性去追求生活的美。生活难免常常缺少美，但不能没有冷眼温心的精神；而正是冷眼温心的精神，可以帮助人们去求取生活的美。当代美学如果不能帮助人们从丰富的审美与艺术现象中发现这种冷眼温心精神，还能叫美学吗？

到这里，我们可以对美学的现实作用产生一种初步印象。作为一门关于人的审美沟通的人文学科，美学总是把审美沟通作为自身的主要任务。审美沟通意味着，人们总是在审美语境中，借助审美符码及更基本的审美文化传统，去接触审美媒介，通过它对审美文本做审美鉴赏，进而把握审美体验。美学如此关心审美沟通问题，固然为的是理解审美与艺术现象本身，但更重要的是，由此理解那跃动在审美与艺术中的人、人的生活、人的心灵。在当前，美学关心的正是全球化与多元汇通语境下多种不同审美

趣味之间的沟通问题，简言之就是异趣沟通问题。异趣沟通在这里意味着，不同的民族与民族之间，同一民族中的不同群体之间及不同个人之间，需要在承认多元趣味共存的前提下，寻求彼此之间的差异中的平等对话和理解。今天早已不再是趣味一律的时代，多元趣味之间的共存及其争鸣是不争的事实。重要的是，不同趣味之间能够平等对话和通达。我们对美学诚然可以不再抱着望文生义的不切实际的幻想，好像它顶个"美"名就能在审美问题上这也行那也成，甚至学了美学就真的能把美变到生活里来；不过，平心而论，它对我们确实可以产生一些有限而又有益的作用。其实，要知道美学是什么，不妨同时知道它的不是与是。

其一，美学不是人生求美旅途上的全能导师，似乎能在我们想要时就立马指点求美大道，在这点上，它所能提供的帮助恐怕远不及现实中亲朋好友所给予的。但美学确实可以扮演适度的审美知识向导作用：提供有关审美与艺术的知识的报告，也就是美论的知识库或美的知识的地图，以经过反思的、有条理的美学知识启迪我们去认知和思索，古今中外曾留下哪些审美探险足迹，而今的美学探险该从哪里和向哪里出发。

其二，美学也不是难关重重的生活中的灵丹妙药或神奇魔杖，仿佛它轻轻一点便可逢凶化吉、百事呈祥，在这点上，它永远不会像广告那样给予我们以轻快、神奇或虚假的许诺。但是，它可以而且应当帮助我们逐步练就一双探美的慧眼，让我们学会探讨与分析审美问题的学理视角、方法与手段，从而可以更自信地从事审美鉴赏乃至美学批评工作。人们诚然毋庸都去做美学专家，但不妨练就点生活中需要的美学眼光。面对"变幻莫测"和"摇曳多姿"的审美与艺术现象，特别有理由呼吁"借我借我一双"美学的"慧眼"，透过它，"把这纷扰看得清清楚楚明明白白真真切切"。掌握古今中外美学史知识，传承前人在审美上留给我们的宝贵的美学传

统，正是铸就这双探美的慧眼的知识基础。有了它，就有可能形成洞悉和解析纷纭繁复的审美问题的能力。

其三，美学甚至也不是我们的人间审美指南，不会对生活中的美食、美容、美发、美体及家居装饰等实用审美需求有多少具体指导，诚然有，但还不如去请教专业报纸、杂志、书籍、网站或公司呢，后者肯定比普通美学更具有专业性和权威性。但确实可以说，这一点也许更要紧：正是在如上知识库和探美的慧眼基础上，美学能够进而帮助我们逐步养成一颗臻美的心灵，即不断地臻于人生至美境界的思维与行为习惯。如果说，美学作为审美知识库，可以助我们继承前人留下的审美传统，美学作为探美的慧眼，可以帮我们练就透视审美现象的理解力和沟通能力，那么，美学作为臻美的心灵得以养成的摇篮，则可以为我们培育出爱美和求美的情感与理智、想象与幻想、认识与体验等思维与行为结构，使我们懂得并实际地追求审美与艺术这人生至高境界。

不是实用生活中的华美或美化，而是这种臻美的心灵的养成，才是个体人生中最重要的或最高的境界。美学家宗白华认为人生可以有功利、伦理、政治、学术、宗教、艺术六种不同境界。与"功利境界主于利，伦理境界主于爱，政治境界主于权，学术境界主于真，宗教境界主于神"不同，艺术境界直指人最深与最高的心灵的形象世界："以宇宙人生的具体为对象，赏玩它的色相、秩序、节奏、和谐，借以窥见自我的最深心灵的反映；化实景为虚境，创形象以象征，使人类最高的心灵具体化、肉身化，这就是艺术境界，艺术境界主于美。"这里所谓的"艺术境界"正约略相当于臻美心灵的一种艺术符号中的具体化状态。"艺术境界"以美为宗旨，但这种美的秘密不在于外在美的事物或景物，而在于人类心灵：它是"人类最高的心灵具体化、肉身化"，也就是人类臻美心灵的具体映射。

"一切美的光是来自心灵的源泉,没有心灵的映射,是无所谓美的。"艺术境界之美在于人类的臻美心灵与自然景象的"交融互渗":"艺术家以心灵映射万象,代山川而立言,它所表现的是主观的生命情调与客观的自然景象交融互渗,成就一个鸢飞鱼跃、活泼玲珑、渊然而深的灵境;这灵境就是构成艺术之所以为艺术的'意境'。"[1]这样的美学理论的启迪作用是显而易见的。

其实,美论知识库、探美的慧眼和臻美的心灵的生成,绝非简单到读一本或若干本美学教科书、上几门课就能办到,而是终究来自个体在人生旅途上的社会养成和自我养成,这种养成意味着社会各种力量的长期熏陶与自我的主动涵养的高度融会。而这种个体审美的社会养成和自我养成的最终指向,则不应是简单的生活美化、日常生活审美化或全球审美化之类日常世俗诉求,而应是个体以及社会人群的臻美心灵的养成,这约略相当于宗白华所谓"人类最高的心灵"的培育。当代社会,来自方方面面的风险与忧患正日益加剧,个体生活终归有烦忧、动荡或挫折,美的东西常常可望而不可即或者外美而内空,唯有永不倦怠地指向美的心灵,在当前就是那种冷眼温心,才是当今风险社会中个体的一种在世立身之本。这一点我们已从《三峡好人》的影像世界中体验到,更从宗白华动情的理论阐述中领悟到。其实,在漫长的臻美心灵之旅中,人们总会相遇和告别,而每一次告别都可能并非结局,而是新的开始。

(原载《文艺争鸣》2007年第9期)

[1] 宗白华:《中国艺术意境之诞生》,《美学散步》,上海:上海人民出版社1981年版,第59—60页。

第二十七章

挑战伦理极限的乌托邦实验

——从影片《左右》看社会危机与对策

在"和谐社会"成为国策的年代，靠什么去保障其顺利实现？对此，不仅政府各级组织、学术界、社会公众等在探索，而且电影也在以其特有的影像方式展开富有启迪的思考。在这方面，王小帅新近编导的影片《左右》（北京青红德博文化传播有限责任公司、多吉文化传播有限公司、冬春文化传播有限公司和星美北京影业有限公司联合出品）提供了一个可供分析的范本。当然，影片制作者未必有意识地要让影片与上述国策直接挂钩，而是在我们的观看和阐释中，这种关联即使未曾有意识地但也毕竟可以无意识地呈现，因为影片制作者总是生活在这个特定的生活场中并且有所表达。影片故事原型直接取自报纸报道的现实真人实事，[1] 并以此为起点而展开想象和幻想，本身就是一个明证。

[1] 参见《女子救白血病儿子与前夫再怀孕》，《成都商报》2006年8月27日。

一、挑战伦理极限

　　影片是从枚竹带着前夫肖路去往出租房准备"做爱"开始的，在弯弯曲曲的小区道上忽左忽右地行驶的汽车，到底要把这对前夫妻引向何方？影片从一开始就似乎在告诉观众："和谐社会"并不意味着这个社会始终和和气气、和和美美，而往往危机四伏、动荡不安，甚至就连一个怀孕决定也可能导致两个和谐家庭同时趋于破灭。人到中年的售楼员枚竹（刘威葳饰演）与设计师老谢（成泰燊饰演）被告知，久烧不退的女儿得的竟是绝症白血病。遭遇如此突然且沉重打击的母亲枚竹，不得已求救于已同空姐董帆（余男饰演）结婚的前夫、工程队老板肖路（张嘉译饰演），求他做骨髓移植，但因血型不合没成功。为挽救女儿生命，枚竹情急中决定同这位前夫通过人工授精再生一个孩子，以便用新生儿脐血救活爱女。这个合乎母女情但不合乎夫妻情和婚姻法的怪异决定，立即给两个家庭都带来巨大的伦理与情感挑战。在三次人工受孕也没成功，医院拒绝再做后，枚竹最后毅然同肖路偷合以求怀孕生子救女。这就使得两个家庭的命运被导向一种伦理与情感极限。可以说，这一连串并且步步升级直至伦理极限的救女行动，给这两对中年夫妻带来了巨大的伦理挑战及情感冲突，迫使他们不得不一再地陷入选择的困窘中。应当讲，影片的具体讲述方式是颇具匠心的，这可以从开端、发展、高潮和结局的处理手法和效果上集中见出。

　　在故事的开端，我们立刻感受到枚竹同老谢及女儿组成的三口之家是和谐甜美的：老谢对女儿的爱完全如亲爹一样。但高烧不退的女儿被医生告知得的是白血病时，影片只是让我们看到一个远景：在医院的楼道远端，医生和护士对着枚竹讲了两三句话后离开了，撇下枚竹孤单一人。只

见她似乎突遭沉重一击,在巨大痛苦中身子摇晃欲倒,但又顽强地坚持挺立,直到跌坐到椅子上。没有一句话陈述,更没有画外音介绍,但观众却通过人物的肢体语言和随后的故事进程,很快就了解到危机焦点所在。这种几乎无声的含蓄有致的叙述,不仅在开端而且也贯穿到影片的全过程,取得了言简意深的美学效果。

影片的这种含蓄式开端同随后故事发展上的处理原则是一致的。枚竹的决定不仅威胁到她自己现在这个家的和谐,而且也威胁到肖路和董帆的家庭和谐。每当肖路被枚竹叫来家里或医院看望女儿或商讨处理办法时,厚道的老谢总是主动提出去楼下买盒烟以便回避。在下楼买烟的几次重复叙述中,影片都没有刻意渲染老谢面对妻子前夫时的复杂的内心活动,而是点到即止,尽量以内敛方式去传达。这种内敛方式总体上符合这位中国式父亲的性格特征。内敛处理也体现在肖路与董帆之间的夫妻争议上。董帆结婚几年来一直想要孩子却被肖路拒绝,想不到他却要同前妻再生一个,这打击是巨大的和几乎难以承受的。离婚的威胁也降临到这对夫妻的生活中。影片始终没让枚竹和董帆直接相遇和发生面对面冲突,而只是安排后者和同事突然闯到枚竹家中想见却未遇。但见到老谢和女儿的悲情场面已足以让董帆感动了。这场特殊的未遇的见面,鲜明地体现了影片的内敛风格,远比让她俩直接冲突更有表现力。

与此同时,影片的另一突出特点在于,尽量减少宏大的空间场面而更多地满足于局部空间或室内场景中的表现。这种尽量压缩或抽离广阔空间的做法,自然让我想到德国美学家沃林格在百年前提出的"抽象冲动"与"空间恐惧"之说。他相信,人类存在着两种冲动:移情冲动和抽象冲动。"移情冲动是以人与外在世界的那种圆满的具有泛神论色彩的密切关联为条件的,而抽象冲动则是人由外在世界引起的巨大内心不安的产物,……

我们把这种情形称为对空间的一种极大的心理恐惧。"沃林格特地谈到,东方文明民族的原始艺术突出地表现了这种抽象冲动。他们"因于混沌的关联以及变幻不定的外在世界,便萌发出了一种巨大的安定需要,他们在艺术中所觅求的获取幸福的可能,并不在于将自身沉潜在外物中,也不在于从外物中玩味自身,而在于将外在世界的单个之物从其变化无常的虚假的偶然性中抽取出来,并用近乎抽象的形式使之永恒。通过这种方式,他们便在现象的流逝中寻得了安息之所。他们最强烈的冲动,就是这样把外物从其自然关联中,从无限的变幻不定的存在中抽离出来,净化一切依赖于生命的事物,净化一切变化无穷的事物,从而使之永恒并合乎必然,使之接近其绝对的价值。在他们成功地这样做的地方,他们就感受到了那种幸福和有机形式的美而得到满足。确实,他们所得到的只能是这样的美,因此,我们就可称经过这种抽象的对象为美"[1]。王小帅不一定了解沃林格的这种抽象美学,但他的选择和取舍却告诉我们,他对广阔的空间表现不感兴趣或不予信赖,而是有意识地从无限的广阔空间退却,退回到有限的局部空间或室内空间展开叙述。这无疑也可以理解为另一种抽象冲动的运用。上面说的含蓄和内敛,其实都与这抽象式表现相合拍,也就是对世界采取简约化、凝练式处置。

即使是在故事的高潮段落,影片也没有丝毫的渲染或放纵意图,而是继续上述含蓄、内敛及抽象路线,最大限度地展现了节制的原则。观众像影片开头时那样跟随已经熟悉了的枚竹和肖路,在汽车的左右摇晃中再次来到出租房,他们如何合作完成这次离婚夫妻间特别的"偷情"或"外遇"

[1] [德] W. 沃林格:《抽象与移情》,王才勇译,沈阳:辽宁人民出版社1987年版,第16—18页。

仪式呢？影片把他们之间那种尴尬、拘谨而又急切、企盼等复杂情绪拿捏得恰到好处。尤其是两人在床上被窝里踌躇着始终无法进入"交配"角色时，共同的救女话题把他们从尴尬中解救了出来，双方都发自内心地生出对女儿的深切的爱和对新生儿的热烈期待。于是，观众看到大红被子覆盖下的两人身体终于缓慢而坚决地叠合到一起，完成了神圣的交合仪式。如果把这仪式的瞬间看成全片高潮的话，那么这高潮虽是感人的却不是煽情的；虽是表现的却不是铺陈的。因为，两人这时呈现的情感已超越普通的男女之情，而演变成跨性别的具有最后的救赎功能的伟大的爱。也就是说，不再是普通的性爱或情爱而是最高的圣爱在这里释放出不同凡响的感人力量。为了突出这种效果，影片的表现是高度节制的，可以说节制到几乎不可能再节制的程度，而通常的导演可能会选择至少多一倍的胶片长度去纵情表现。

影片的结尾与此相类：两对夫妻各自平淡地吃饭。充满爱意的董帆为丈夫盛了满满一碗米饭，并且不断夹菜，显然意在为他"劳累"后滋补身子；自以为瞒过老谢去出租房交合的枚竹，和已碰巧从手机中得知真情的老谢坐到一起吃饭，老谢突然平静地提出妻子生下的孩子跟他姓，从而使未来家庭矛盾圆满解决。影片就这样结束在意犹未尽的平淡中，爱的乌托邦情景已然展现，该说的都已说完，剩下的就是由观众自己去想象了。

二、简约与蕴藉及其美学渊源

影片的上述含蓄、内敛、抽象、节制和平淡等表现手段，合起来可以说共同体现了简约化原则，这就是说，尽可能舍弃对象的枝蔓或主要容量而仅仅从中抽离出它的最简单而化约的表现形式。这种简约化表现有两

方面效果：一方面可以有效地减弱影片的人为色彩，去除令人厌倦的做作成分，加强它的生活客观性；另一方面可以蕴藉深厚地传达编导的表达意图，体现一种蕴而不发的深长效果。

王小帅在这里展现的对于简约化和蕴而不发的美学追求，与中国古典美学历来推崇的"蕴藉"原则是吻合的。"蕴藉"又作"酝藉"或"蕴籍"，"蕴"的原义是积聚、收藏，引申而为含义深奥；"藉"的原义是草垫，有依托义，引申而为含蓄。"蕴藉"在文艺领域往往指作品中那种意义含蓄有余、蓄积深厚的状况。刘勰《文心雕龙·定势》在分析文体问题时指出，"综意浅切者，类乏酝藉"，即那些命意浅显直切的作品，大都缺乏"酝藉"。他明确地把"酝（蕴）藉"作为评价文学作品成就的重要标准之一。他甚至强调"深文隐蔚，余味曲包"，意义深刻的文章总是显得文采丰盛，而把不尽的意味曲折地包藏其中，这样的文章才能"使酝藉者蓄隐而意愉"，令喜好"酝藉"的读者阅读"酝藉"之作而充满欣喜。清初贺贻孙在《诗筏》中指出："诗以蕴藉为主，不得已而溢为光怪尔。蕴藉极而生光，光极而怪生焉。李、杜、王、孟及唐诸大家，各有一种光怪，不独长吉称怪也。怪至长吉极矣，然何尝不从蕴藉中来。"在他看来，李白、杜甫、王维、孟浩然和李贺等唐代大诗人的诗作，之所以各有一种光彩和奇妙，恰恰是由于把"蕴藉"放在头等重要地位。能"蕴藉"而后生"光怪"，可见"蕴藉"具有十分重要的地位。他又认为："所谓蕴藉风流者，惟风流乃见蕴藉耳；诗文不能风流，毕竟蕴藉不深。"这些表明，"蕴藉"是中国古典美学的一个常用概念，强调文艺语言与意义应当蕴蓄深厚、余味深长。王小帅是否有意遵循中国古典美学的上述原则，不得而知，但可以肯定的是，他的有意识的含蓄、内敛、抽象、节制和平淡等表现手段恰恰体现了古典美学传统在现代电影艺术样式中的复活，表明这种古老的美学原则在现代艺术样

式中仍然可以洋溢出表现力。

三、爱的乌托邦

影片通过这样的简约化与蕴藉式故事讲述，希望获得怎样的观影效果呢？这可以从影片的中英文名称上获得集中提示。影片的中文名为"左右"，寓意着故事中主要人物在家庭伦理上左右为难的境遇。而王小帅在选择全球公映的英文名称时，给出了"In Love We Trust"即"信赖爱"这个名称。这里的中英文片名合起来就把编导的表现意图几乎和盘托出了：人生难免遭遇灾难或风险，让人陷入左右为难的困境，但凭借爱终究可以脱困。在影片中，来自枚竹的母爱、老谢的继父之爱、肖路的生父之爱，以及来自董帆的对丈夫与前妻所生女儿的同情之爱，终究化解了生活中曾让他们左右为难的困窘，把他们引向新的和谐的希望之旅。这显然幻化出一种空前理想的爱的乌托邦，为充满危机意识或忧患意识的当代人提供了一种影像的抚慰。

引申而看，这部影片可以说是一则寓言，是当前"和谐社会"建设时期人们遭遇的生活危机及其化解策略的一种想象态凝缩形式。影片中两个家庭的成员、两对夫妻本来都是"好人"，堪称"和谐社会"的平常而又合格的和谐市民典范。但即使是这样的良善家庭及其成员，也可能会被突如其来的巨大危机或灾难击中而陷于失谐或不和谐境地。"和谐社会"何以保障？影片给出的是爱，是一种植根于普通亲子之爱和男女之爱而又同时跨越它们的神圣的爱。这种爱驱使枚竹不顾一切地拯救女儿于绝症中。但这种救赎性的爱本身却必然引发新的伦理危机，这就是导致老谢、肖路和董帆同时处于艰难的选择与承担的风险与困窘中；但仍然还是通过这种

无边的圣爱，上述三人最后都发自内心地接受了枚竹的惊人选择，并且愿意倾力承担其导致的新的伦理后果。这时，这种既不合夫妻情也不合婚姻法的爱，终于可以跨越通常的人伦之爱，而具有超常的终极性伦理意味。爱，一种神奇的爱可以逢凶化吉、消灾避祸，成为人们通向"社会和谐"的制胜法宝。由此看，影片无疑体现了一种鲜明的爱的乌托邦拯救意味。

如果有关这部影片的这种乌托邦意味的阐释多少可以成立，那么，在更宽广的中国大陆电影平台上，可以见出一种涵盖主旋律影片、商业大片和艺术片的共同的值得关注的现象。主旋律影片近年显示了一种我所称的"儒学化转向"，也就是把儒家式仁爱当作"和谐社会"的拯救策略，如《5颗子弹》、《千钧·一发》《左手》等。就连商业大片如《集结号》也把仁爱输入谷子地的鸣冤叫屈的言行中，体现了特殊的爱的力量。向来不顾票房而以境外得奖为重的艺术片，也逐渐地加重了爱的表现程度。从贾樟柯的《三峡好人》中，不难聆听到充满生存风险的底层社会中对非婚前妻及女儿的执着的浓烈亲情，对偶遇的路人"小马哥"的同情的爱等。同属艺术片，王小帅的《左右》没有跨越《三峡好人》那种爱的激流，而是既深深置身其中又有独特的开拓。与《三峡好人》在某些段落略显铺陈和超现实的虚拟相比（如关于人民币的符号学阐释、"飞碟"降临的超现实刻画等），《左右》更多地呈现出简约化和蕴藉式叙述，是要以这种节制的方式导向可以惠及全社会的爱的乌托邦的建立。我想说的是，我们的"和谐社会"的建立不能单纯依靠乌托邦，但也离不开合理的乌托邦实验。对此，《左右》无疑可以激发我们的想象。

<div style="text-align:right">（原载《中国政法大学学报》2008年第3期）</div>

第二十八章

冯氏贺岁喜剧传统的延续与变化

——影片《非诚勿扰》观后

在经历《集结号》带来的巨大荣耀（观众好评、媒体热捧及获取多种政府与学术大奖），而且这荣耀或许远超他本人预期之后，以及在从《甲方乙方》开始贺岁片旅程整整十年后，冯小刚通过新片《非诚勿扰》想要说什么？他又是怎样说的？通过此片，他是否还能给观众带来预期的贺岁时节的观赏乐趣？他这次是再次开辟未知的贺岁片旅程，还是回到十年前梦想开始的地方，来一次旧梦重温？这些都是我看片前想一一印证的。

随着剧情的进展，我感觉自己看到的还是冯氏贺岁片惯用的喜剧故事。首先，主人公秦奋（葛优饰）还是冯氏贺岁喜剧里常出现的那类有缺点的好人，这是类型片里常见的一种类型化人物。正如征婚启事里自我表白的那样，秦奋这种类型的人通常是"性格OPEN，人品五五开，不算老实人，但天生胆小，杀人不犯法我也杀不了人，伤天害理了自己良心也备受摧残，命中注定想学坏都当不了大坏蛋。总体而言基本上还是属于对人群对社会有益无害的一类"。确实，秦奋虽然没有远大的理想抱负，有

点小心眼儿，时常想占点小便宜等，但毕竟还是善良、真情、朴实、多愁善感，这些在这个常被形容为"物欲横流"的世道，难道不是一些可宝贵的素质？同时，影片讲述这个好人受过、受骗、受煎熬然而终究没病、没灾、有艳福的有趣经历。这回主要是见证秦奋征婚的曲折过程：一是在北京"798"艺术区被男"同志"张以哲（冯远征饰）吓一跳；二是到十三陵被女阴宅推销商胡静骗一场；三是在老城墙露天茶座被由姐姐陪伴的胖丫头涮一把；四是到新后海见到那位爱有妇之夫爱得死去活来的空姐梁笑笑（舒淇饰）；五是约会坚持一年一次性生活的中年寡妇秦淑贞；六是在西湖边约见为即将出生的孩子寻找养父的台湾籍美女格瑞丝；七是在世贸天阶见到选男人像选潜力股的小资女子。

　　这七次不同的征婚之旅，让我很容易联想到冯小刚贺岁片事业起步时的原初端点情形：1997年的《甲方乙方》不正是靠"好梦一日游"让冯小刚异军突起进而一发不可收地红遍中国的吗？那时他编了三男一女参加的王朔式"三T"公司替人排忧解难的故事：姚远（葛优饰）、钱康（冯小刚饰）、梁子（何冰饰）和周北雁（刘蓓饰）都是朴实、聪明而善解人意的自由职业者。他们在夏天开办了一项"好梦一日游"业务，先后帮人圆七个梦：卖瓜的板儿爷圆"将军梦"；唠叨的厨子圆宁死不屈的"革命义士梦"；屡遭失恋打击的人圆"爱情梦"；大男子主义者圆"受气梦"；丧失生活目标的大款圆"受苦梦"；为名所累的明星重圆"普通人的梦"；身患癌症的无房夫妇圆"团圆梦"。从七个梦到七次约会，冯小刚在十年贺岁片探索的一头一尾，都守住如梦似幻的"七"幕景观，这数字难道纯属巧合？它包含什么民间智慧或个人密码？我想，有两点是可以点出的：首先是《非诚勿扰》算得上冯小刚的第七部贺岁喜剧片，之前的六部冯氏贺岁喜剧片是《甲方乙方》《不见不散》《没完没了》《大腕》

《手机》《天下无贼》(而《一声叹息》和《集结号》基本不算喜剧片)。在这第七部喜剧片里回溯第一部喜剧片的套路,算是一种传统自身的循环式证明吧?再有一点,可能更重要:"七"可以代表一周的七天,也就是进而指代生活的每一天。七个梦,也就是喻指市民们每天都在做着自己的梦,只是梦的具体内容因人而异。这似乎是在表白并且强化,冯氏贺岁喜剧片总是在讲述市民自己每周七天的白日梦幻。当然,这头尾两部影片在"七"上面还是有不同的,这就是,《甲方乙方》里的七个梦是姚远们安排不同的七个(批)顾客去做的,可以体现出七种人的经历或同一人的七种不同的经历;而《非诚勿扰》的七次约会则是让秦奋一个人去经受的,可见出同一个人的七种不同的命运、际遇或梦。

无论如何,重要的是,影片让秦奋这个冯氏好人最终有好报,圆了自己的梦,与梁笑笑在经历几乎无望和绝望的苦痛折磨后终成眷属,这与《甲方乙方》中姚远和周北雁在帮人圆梦中真情萌动而终成眷属的故事曲线几乎如出一辙。不同的只在程度上:秦奋到头来没有满足于姚远那种有情人终成眷属的梦想实现,而是竟然实现了"娶个仙女回家"这一在他征婚广告表白中原本不奢望实现的美梦,显然比姚远更显能耐、成功甚至神奇。我想这无疑应该视为一种更高程度的市民白日梦的实现吧。

这部影片的主题表达的着力点,可以概括为中等收入市民或中等市民阶层的情感诉求。可以这么说,它体现了中等市民阶层的情感合理化这一主题元素。影片处处在讲述市民情感的轨迹,如果要对这些情感做粗疏分类的话,可以说有爱情、亲情、友情、世情等。爱情发生在秦奋与梁笑笑之间,以及梁笑笑与谢子言(方中信饰)之间,这都可以划归入中等市民阶层内部的爱情纠葛。这同《甲方乙方》中事业初创的自由职业者相比,社会身份上显然提高一等了,也就是从下等阶层升级为中等阶层。亲情则

主要来自秦奋对母亲（未出场）的孝顺。这位漂泊异国他乡、喜爱自由的游子，是为了照顾年迈的慈母才浪子回头的，有点类似于《不见不散》中为了母亲而从美国返回北京的刘元，也有点近似于《没完没了》中为了供养唯一的亲人、植物人姐姐而奋起讨债的韩冬。友情则发生在秦奋与多年未见的旅居日本的老友邬桑之间。漫长时间与遥远空间的阻隔，终究隔不断两位老友间彼此的深情厚谊。影片没有满足于仅仅描绘主人公个人的情感，而是处处透露出当今社会世情变幻的丰富信息，从而显示了一定的社会世情再现容量。这些在社会人群中释放的世情，是交织、渗透在影片主要情节的缝隙间的：人与人之间如何失而求和谐，如何因分歧不断而发明分歧终端机，如何屡受欺骗而倡导诚实，如何标举性自由而付出代价，等等。经过上述种种情感表现与再现过程，中等阶层市民的情感完成了一次必要的合理化建构。这种合理化建构，既包括积压情感的痛快的宣泄（如爱情），也包括不同情感的彼此共鸣和尊重（如亲情），还包括沉睡情感的令人感伤的唤醒（如友情）以及满眼人世沧桑体验的集中呈现（如世情）。可以说，观众一年到头积压的多种情感，通过观看《非诚勿扰》而相当于经历一次集中的彼此会心的理性化抚慰（说它仿佛就是一次精神按摩，也是可以的）。

相比已有的六部冯氏贺岁喜剧片，这里的新招数及重点刻画的情感类型显然是友情。影片讲到秦奋同友人邬桑分手后，本来按叙述常规发展，应当继续讲述主人公秦奋和梁笑笑的结局，但却出人意料地插空对准了邬桑，让观众仿佛同邬桑一道细细回味着秦奋分手前的如下表白："钱对我来说不是个事儿，就缺朋友，最要好的这几个都各奔东西了，有时候真想你们，心里觉得特别孤独。"我们看到，邬桑在行车途中似乎一边回味这席话，一边打开车上的音响，传来令人感动的《星之语》，他情不自禁地

第二十八章　冯氏贺岁喜剧传统的延续与变化

随着歌声唱起来，唱得热泪纵横。应当问的是，秦奋与邬桑的友情在影片临近结尾处为什么被如此凸显，以至似乎具有超越秦梁爱情结局，至少也与其平起平坐的深长意味？我想，这段插曲有点类似于古代小说中的"闲笔"。其实，"闲笔不闲"。正像"闲笔"恰恰是要通过闲言碎语这另类形式，去表现作者在叙述主流中想说而一般不便说的要紧的话语一样，这里的邬桑唱歌段落也仿佛正是要表露导演一般不便表现而又十分想表现的个人隐秘情怀。所以，影片把这段宝贵的胶片用在邬桑驾车返回途中听歌唱歌直到泪流满面的镜头上，我以为并非来自不经意的疏忽，而完全是刻意为之的，即应当理解为人到五十而又事业辉煌的中年冯小刚，在这里着力表现个人对青年时代友情的怀念及重温之情，流露的是温馨的感伤情怀，是对友情的重新渴求。成功的中等阶层人士有充足的理由去大讲特讲自己对往昔友情的缅怀。当然，他缅怀的是哪种或哪些友情，不得而知，允许留下想象的空间。而观众也有权利用自己的个人体验和想象去"填空"，唤起属于他们个人内心的友情联想和缅怀。这种友情重塑，可以看作这部冯氏贺岁喜剧片提供的一种新意味。

当我们这样谈论观众感受的时候，无疑已逐渐进入这部影片的效果层面了。从观影效果看，影片继续了冯氏贺岁片一贯的市民娱乐套路：观众在观赏过程中不时发出会心的笑声，并且到最后感到轻松愉快。要不时引发观众笑声，这是喜剧片的一种主要特征。这部影片引发笑声的法宝不少，主要还是来自冯氏一贯的京味对白或京味幽默的修辞作用。影片一开始的"21世纪什么最贵？和谐"，就在提示着冯氏幽默的来临。秦奋别致的征婚启事本身就是观众发笑的源头："您要想找一帅哥就别来了，您要想找一钱包就别见了。硕士学历以上的免谈，上海女人免谈，女企业家免谈（小商小贩除外），省得咱们互相都会失望。刘德华和阿汤哥那种才貌

双全的郎君是不会来征您的婚的,当然我也没做诺丁山的梦。您要真是一仙女我也接不住,没期待您长得跟画报封面一样看一眼就魂飞魄散。外表时尚,内心保守,身心都健康的一般人就行……"接下来的七次约会,每次都有引人共鸣和发笑的对白,从而可以在电影院里取得笑声不绝如缕的效果(这一点我是元旦假期在北京的一家电影院里从满座的观众中领略到的)。这种冯氏幽默或调侃有几大特色:一是讲究语言修辞而造成的幽默;二是注意触动观众敏感的时尚神经。例如,"你不是卖飞机的吧?墓地我还能买得起,飞机我可买不起。""娶老婆生孩子我还想自力更生,不需要外援。"欲扬先抑法的使用集中表现在下面这则对话中。秦奋先是贬抑梁笑笑说:"我没说你,你不算长得顺眼的。"一见对方已经横眉冷对了,就赶紧把她重新扬起来:"用顺眼这词儿就低估你了。你得算秀色可餐,人潮中惊鸿一瞥的,嫁到皇室去也不输戴安娜的那种。"随即又语出惊人地补充调侃说:"有的人只在情人眼里才是西施,你是在谁眼里都是,不过分地说,在仇人眼里你都是西施。"这里的"在仇人眼里你都是西施",显然是对惯用语"情人眼里出西施"的一种别出心裁的新改造了。这样的冯氏幽默,宛如市民的心灵抚慰剂,可以激发起他们愉快的笑声。影片的效果就是让观众获得快适,快适在这里已经不再只是一种短暂的心理状态的触发,而是一种更基本的社会伦理的合理性建构。快适伦理,意味着本来属于个体感性的快适体验,已经被社会化和理性化了,成为个人心理与群体心理、个性与共性、感性与理性之间实现多重跨越的结果。由此看,影片体现了一种以快适伦理为核心的市民情感心理结构的建构。这是继前面六部冯氏贺岁片的效果后的又一次追求。

　　回到本文开头的问题:冯小刚通过这部影片要去往何方?达到何种效果?我想,它在主要方面无疑还是回到了当初冯氏贺岁喜剧片梦想开始的

第二十八章 冯氏贺岁喜剧传统的延续与变化

地方——返回《甲方乙方》及其开拓的圆梦方式。这表面看只是回到原初起点而没什么新东西,但事实上,却体现了一种微妙而又重要的新变化。这种新变化的根源,既在于影片主题表达的进一步明确化,同样在于影片效果所发生于其中的社会语境的改变。在1997年,我国大陆电影还处在主旋律片与艺术片并存的格局中,而《甲方乙方》的公映则是真正意义上的中国大陆商业片的一次筚路蓝缕的创举:中国大陆从此有了自己成功的本土商业片或喜剧类型片,而这种喜剧类型片则代表着崛起的市民阶层的情感合理化诉求。但矛盾在于,这部影片一方面前所未有地赢得了票房,但另一方面却没有获得来自专家和政府的任何一项奖励。原因就在于,那时的电影学术界和政府管理部门没把它当作典范来供奉,而只当作"既无益又无害"的对象去淡然包容。能包容你就不错了,你还能有什么进一步想头?可以说,《甲方乙方》同冯小刚后来的几部贺岁喜剧片一起,成为那时表达市民公众群体诉求的一条稳定的渠道,颇有一种表达民间舆情的稳定渠道的意味。但自从冯小刚凭借《集结号》而在学术界和政府部门都获取辉煌成功后,新变化出现了:一方面,他的银幕表意系统思维已完成了从"无益无害"型向"有益无害"型的转化和提升,也就是从商业片导演的边缘探索者位置一跃而升上主旋律片导演的主流地位。这样的身份与角色转变必然带来一种新变化,这就是自觉地把商业片调整到主旋律片的轨道,从而在影片中有意识地配合国家的"和谐社会"战略,主动把"社会和谐"放在美学传达的核心地位。另一方面,从观众角度看,在历经2008年若干大事变(低温雨雪灾害、汶川特大地震、两奥会、国际金融风暴等)的带有"悲欣交集"意味的交替震荡后,人们会更加注重解决越来越严峻的社会失谐问题,发出和谐的强烈呼声,从而对电影提出观影要求。这时,冯小刚及时地通过《非诚勿扰》加以配合,显然体现了一种

自觉的和谐诉求。如果说，过去的《甲方乙方》属于非主旋律而可被容纳的商业片，那么，《非诚勿扰》则可被算作堪与主旋律协和或交融的商业片了，这就体现出一种从"非主而可"到"与主协和"的明显转变。正是从这个意义上讲，《非诚勿扰》一方面体现了与《甲方乙方》相同的贺岁喜剧片传统脉络，另一方面又毕竟把它引向一个与主旋律协和共振的新里程。不变的还是那个冯氏贺岁喜剧片传统，但变的却是这传统本身已从边缘的探索者地位成功地跃升到主流。此时的冯小刚果真还能回到十年前梦开始时节并唤回一往无前的探索者姿态吗？我耳边不禁再次响起秦奋对邬桑说的那番话："钱对我来说不是个事儿，就缺朋友，最要好的这几个都各奔东西了，有时候真想你们，心里觉得特别孤独。"

（原载《当代电影》2009年第2期）

第二十九章

养神还是养眼：文学与电影之间

　　文学与电影，或文学性与电影性，是进入"新时期"以来就曾断续谈论并引发争议的话题。说实在的，面对当今声势显赫、如日中天的电影，文学又能说什么、做什么呢？反过来说也一样，面对自己的昔日手下败将文学，电影还用得着说什么和做什么吗？这类话题和相关热议看起来都不是没有道理。自从1988年2月张艺谋携导演处女作《红高粱》一举夺得柏林电影节金熊奖以来，也就是自从同一年当红作家王蒙宣告"文学失却轰动效应之后"以来，电影取代文学而成为中国艺术家族的新"霸主"，并与电视艺术一道同执艺术的社会影响力之"牛耳"，早已是不争的事实。然而，同样不应忽略的是，每当电影被抬举到荣耀的巅峰之时，人们却总会钩沉起那仿佛早已被遗忘至九霄之外的昔日英雄文学来。也就是说，电影每荣耀一次，文学也就随即被荣耀一把。要么是像《英雄》那样引来其文学基础稍显薄弱的一丝抱憾，要么是像《集结号》那样博得其文学功底尤其了得的赞扬。这围绕文学与电影而出现的荣耀与被荣耀的"双荣"事实颇为有趣，也引出来如下好奇心：文学与电影到底相互对对方有啥用处？

首先要看到，大凡受观众欢迎或喜爱的影片，总与文学存在密切的关联。目前正在全国热映的冯小刚新片《唐山大地震》，就由编剧苏小卫改编自作家张翎的中篇小说原著《余震》。更远地说，谢铁骊执导的《早春二月》和谢晋执导的《芙蓉镇》就分别改编自柔石的中篇小说《二月》和古华的长篇小说《芙蓉镇》，而上面说的《红高粱》也是改编自莫言的小说。但文学究竟在哪些方面有助于电影，也就是它对电影的作用究竟在哪里，却历来众说纷纭，莫衷一是。我诚然认为目前有关这一问题的众声喧哗是正常的，不同观点的争鸣特别有利于拓展文学对电影的意义，以及反过来也一样，即电影对文学的意义，但同时又想到，通过这些争鸣加之前贤的探索，毕竟有些基本的东西是恐怕已经清楚了的，何妨无须隐晦地指出来？我这里想说的是，文学可以为电影提供任何艺术样式都必需而目前的电影又急需的属于精神维度的支撑。

为什么说电影特别需要来自文学的精神支撑呢？这主要是因为电影仿佛先天地就更突出感觉愉悦而淡薄精神维度。我们知道，电影从它诞生之日起，就一直是一门与商业、娱乐或游戏等感性需求紧密相连的艺术样式和文化工业形式。正是由于擅长于应对市场消费机制和满足市民感性娱乐需要，电影容易因为更贴近物质世界或物质欲望而同精神世界或精神生活发生一些疏离或疏远。电影总是以声光电影编织成的影像世界去吸引观众，给他们的日常生活带来感性愉悦，让他们乐以忘忧；但与此同时，观众应有的内在思考乃至更高的精神追求，却可能因沉浸于物质娱乐与感官享受而受到某种程度的抑制或弱化。由于如此，面临似乎先天的精神稀缺的电影，迫切需要找到一门擅长精神持守的艺术样式来辅佐自己，而这，非文学莫属。

按理，文学作为语言艺术，与电影这门镜头艺术（及综合艺术）一样

第二十九章 养神还是养眼：文学与电影之间

地都属于艺术，凭什么文学就能在精神表现方面更加擅长并因此而拥有支撑另一门艺术的美学资格呢？这个缘由其实并不复杂，更不神秘，这主要在于文学和电影各自的媒介特性。文学的语言媒介和语言形式比起任何其他艺术样式，都更擅长直接刻画人类精神世界及其奥秘。文学的这种来自语言媒介的精神刻画擅长，可以通过它特有的心理描写特长集中地体现出来。诚然，造型艺术可通过形体和神情描摹等去表现人的心灵，音乐可借助旋律表现心灵波动，舞蹈可借助身体旋舞去展现内心世界，但它们都无法像文学那样能够凭借语言直击丰富、复杂而又微妙的人类心理世界。正是借助语言的艺术组织，文学可以将人们社会生活中的各种丰富复杂的心理投影准确而又传神地描摹出来。六朝时钟嵘《诗品序》早就对诗的这种特殊表现力做了描绘："气之动物，物之感人。故摇荡性情，形诸舞咏。照烛三才，辉丽万有，灵祇待之以致飨，幽微藉之以昭告，动天地，感鬼神，莫近于诗。"[1] 这里不仅肯定诗产生于人的"物感"，而且还做了颇有些神秘化的发挥（"动天地，感鬼神，莫近于诗"）。不过，后面的描述却富有见地："若乃春风春鸟，秋月秋蝉，夏云暑雨，冬月祁寒，斯四候之感诸诗者也。嘉会寄诗以亲，离群托诗以怨。至于楚臣去境，汉妾辞宫，或骨横朔野，魂逐飞蓬；或负戈外戍，杀气雄边，塞客衣单，孀闺泪尽；或士有解佩出朝，一去忘返，女有扬娥入宠，再盼倾国。凡斯种种，感荡心灵，非陈诗何以展其义？非长歌何以骋其情？故曰：'《诗》，可以群，可以怨。'使穷贱易安，幽居靡闷，莫尚于诗矣。"[2] 他相信，文学的语言不仅能准确而生动地描绘人类的种种内心"感荡"，而且还能让读

[1] 钟嵘：《诗品序》，据徐达译注《诗品全译》，贵阳：贵州人民出版社1992年版，第1页。

[2] 同上书，第12页。

者获得深深的感动。

与钟嵘的诗意描述相比,德国美学家黑格尔运用清晰而严谨的思辨语言,把文学特有的精神性擅长准确地揭示出来了:

> 在绘画和音乐之后,就是语言的艺术,即一般的诗,这是绝对真实的精神的艺术,把精神作为精神来表现的艺术。……诗不像造型艺术那样诉诸感性直观,也不像音乐那样诉诸观念性的情感,而是要把在内心里形成的精神意义表现出来,还是诉诸精神的观念和观照本身。[1]

在黑格尔看来,文学这门语言艺术的特长就在于,它运用语言去表现人类生活,可以最大限度地叩探人类的精神层面。而在文学的各种样式中,尤其是诗最能把握人类的精神世界。黑格尔解释说:"语言的艺术在内容上和在表现形式上比起其他艺术都远较广阔,每一种内容,一切精神事物和自然事物,事件,行动,情节,内在的和外在的情况都可以纳入诗,由诗加以形象化。"[2] 与已有的以感性见长的象征型艺术(如埃及艺术、波斯艺术)和古典型艺术(如希腊雕刻)相比,浪漫型艺术(绘画、音乐和诗)是精神已溢出物质形式的艺术形态。而在所有浪漫型艺术中,诗(或文学)又是精神的最直接的表现。诗虽然部分地损失了感性直观,但却更接近人类的心灵和精神世界,并能用语言这种最自由的表现手段将

[1] [德]黑格尔:《美学》第3卷上册,朱光潜译,北京:商务印书馆1979年版,第19—20页。

[2] [德]黑格尔:《美学》第3卷下册,朱光潜译,北京:商务印书馆1981年版,第10—11页。

第二十九章　养神还是养眼：文学与电影之间

精神的丰富性和深刻性呈现出来。

上述有关语言的中外论述，确实有力地展示了文学作为语言艺术在精神刻画方面为所有其他艺术都无法媲美的超级特长。这些都可以由马克思和恩格斯的洞察加以集中而又凝练地归纳："语言是思想的直接现实。"[1]只有语言而不是其他媒介，才能把人类"思想"的"直接现实"状况准确而又完整地勾描出来。可以说，正是语言艺术与精神或思想的这种特殊的"直接现实"性，能给文学带来其他艺术难以比拟的特殊的精神丰富性和深刻性。由此看，文学这种语言艺术能给予电影的精神性以表现媒介和形式上的根本保障。

那么，具体地看，文学对电影的精神支撑究竟是如何体现出来的呢？换句话说，电影作为一门综合艺术，在何种程度上具体地依赖于文学这种语言艺术的精神辅佐呢？首先，电影主要是从文学原著中找到电影剧本所需要的精神保障的。这种来自文学的精神保障，更具体地是通过文学原著（诗歌、小说、散文、报告文学等）的改编而一脉相承地传递过来的。这就是说，改编后的电影剧本，虽然充分地尊重电影艺术的美学规律和娱乐性需要，但在基本的故事编撰、对白设计、情节提示、主题提炼等方面，仍然尽可能贴近和忠于文学原著的精神境界。影片《黄土地》作为中国第五代导演陈凯歌的开山力作，就取材于柯蓝的散文《深谷回声》。尽管由张子良改编的剧本与散文原著产生了显著的差别，而影片拍摄出来与诗歌原著之间产生了更大的距离，但其精神境界仍然有着惊人的一致。

同时，文学对电影的精神支撑，也表现在电影制作者在有故事创意或

[1] 马克思、恩格斯：《德意志意识形态》，《马克思恩格斯全集》第3卷，北京：人民出版社1960年版，第525页。

大体框架的情况下特意约请作家去撰写剧本的举动上。张艺谋的《英雄》就是他在产生了基本的故事创意后特意约请作家李冯担任编剧的，等到编剧完成后才照此写成长篇小说。而十多年前，张艺谋曾有一次"壮举"：同时约请六位作家去为筹拍中的电影《武则天》撰写长篇小说，以此作为剧本的基础（可惜影片后来流产）。这虽然是个少见的例子，但客观上反映了电影导演对文学的精神依赖性。这样做是合理的和明智的，因为作家凭借其卓越的语言创造能力，更善于探测人的精神隐秘处及其微妙的颤动，从而为电影提供必需的精神保障。不过，在考虑文学对电影的精神支援的时候，需要注意到台湾小说家和编剧朱天文（曾为侯孝贤影片《童年往事》《风柜里来的人》《悲情城市》《戏梦人生》等担任编剧）的警示：文学和剧本是完全不同的两件容器，一个好比是碗，另一个好比是杯子。它们装的东西也不一样，一个装的是文字，一个装的是影像。[1] 从这位既擅长小说也擅长编剧的名作家的体会进一步推论，作家写小说时创造的是作为语言艺术的"文字"世界，这个世界让读者自己在头脑里想象一种独特的精神世界；而写电影剧本时创造的则是"影像"世界，即是说，作家在编剧时总是假想这些文字仿佛已经变成了由导演摄制和观众观看的影像世界。严格地说，即使是名作家去担任电影编剧，来自文学的那种特殊的精神性在移置时也会变得淡薄。也就是说，在文字媒介转化成影像媒介的过程中，人类的精神性探测或多或少会减弱，因为这毕竟是两种不同的媒介。

当然还要看到，文学对电影的精神支撑也体现在，优秀的电影编剧总会根据电影媒介的美学特性的需要，对文学原著的精神内涵做出必要的取

[1] 林文沙：《文学已渐成"稀有动物"》，《环球时报》2010年8月27日第23版。

第二十九章 养神还是养眼：文学与电影之间

舍或变异。冯小刚导演在考虑把杨金远的小说《官司》改编成《集结号》剧本时，就请来作家和编剧刘恒操刀。事实证明他的选择是十分明智的，因为正是刘恒成功地把小说原著提供的精神内核根据电影的媒介需要而移置、变异和拓展出来，产生了令观众怦然心动的突出的影像修辞效果。这次他又约请曾写过《赢家》《那山那人那狗》《蓝色爱情》《沂蒙六姐妹》《愚公移山》等剧本的苏小卫担任《唐山大地震》编剧，后者也根据电影的媒介特性而对小说原著的个体心理分析色彩做了重要的删减，取而代之，隆重地涂抹上家族群体的亲情温暖和汶川特大地震的精神修复等新色彩，不仅使得中国电影的来自《难夫难妻》《桃李劫》《渔光曲》《一江春水向东流》《小花》《红高粱》等影片的家族亲情传统得以光大，更使得唐山和汶川两大地震之间跨越三十多年时光鸿沟而实现了震后效应的精神贯通（对此改编当然可以见仁见智），从而获得了新的表达效果，一定程度上满足了当前后汶川地震时代观众的精神自我拷问需要。这表明，我国电影要实现持续的发展和繁荣，就需要继续从文学中吸纳精神营养，既包括通过文学改编而实现精神传承，也包括按照电影美学特性的需要，而从事电影剧本中蕴含的精神性的深度开掘。

不过，在文学为电影提供精神支撑之时，不应忘记，文学也同时在承受着电影的或明或暗的反过来的强力支援，无论文学界（作者、读者和评论家）本身是否乐于承认以及喜欢。首先，电影凭借其镜头艺术及其他综合艺术元素，能以语言艺术不可能有的视听觉奇观，在感觉冲击力上牢牢吸引巨量观众，尤其是语言能力相对较弱从而文学趣味较淡的庞大普通观众群，因而可以客观上连带拓展本来未见起色的文学原著的影响力。《红高粱》《大红灯笼高高挂》和《活着》的成功，就先后让普通观众知道小说原著作者莫言、苏童和余华，从而助推原来只是名动纯文学圈的这三位

先锋作家小说销量迅即攀升,直到其声名"飞入寻常百姓家"。这种以超常感觉奇观去把纯文学的精神影响力播散到普通公众中的举动,在"视觉文化时代"或"图像文化时代"的今天尤其容易获得巨大的社会效果。同时,电影由于在感觉特别是视觉效果方面魅力独具,可以在艺术创作和欣赏的社会氛围方面促进文学的视觉化转向。电影在视觉领域描写的成功给予作家们以极大的感召,迫使一些作家要么在写作中尽力适应当今以影视为核心媒介时代读者的视觉愉悦偏好,要么干脆为影视改编而写作。前者如陕西作家陈忠实,在《白鹿原》开篇就写"白嘉轩后来引以豪壮的是一生里娶过七房女人",这似乎正是要满足读者的感性欲望;后者如刘震云,干脆直接为电影《手机》写剧本,宣称电影让文学更具想象力。这些知名作家的视觉化转向,实际地拉动了整个文学创作和阅读风气的视觉化转向,引发年轻作家们纷纷仿效,更使广大读者误以为文学如没有强烈的感觉冲击力就仿佛不再是文学了。总之,与文学向电影提供必需的精神支撑相比,电影向文学提供的是在当今征服社会巨量公众所不可或缺的感觉冲击力或奇观效应。

文学与电影之间的这种互补关系,使我不禁想到日本电影理论家岩崎昶的论述:

> 如果从欣赏艺术时的心理过程来看的话,那么电影和文学却恰好是相反的。简单地说,文学和电影这两种艺术的不同之点在于,前者是通过观念描写出形象,然后作用于人的心灵的艺术,后者首先依靠形象的不断出现,然后构成观念的艺术。作为文学的手段的语言和文字,对我们的心理起一种抽象的作用,而电影则直接地作用于我们的感官。这两种艺术都有各自不同的特性,同时,也都有长处和短处。

第二十九章　养神还是养眼：文学与电影之间

它们的不同在于一种是通过心灵到达形象的艺术，一种是通过形象打动心灵的艺术。[1]

他相信，文学通过精神到达感觉形象，而电影通过感觉形象到达精神，两者应是彼此相通的。这里有关文学的理解虽然从源头上来自黑格尔（"心灵"也就是"精神"），但毕竟对文学与电影各自的美学特性及其互补关联做了清晰而精当的比较性阐发。可以说，文学与电影实际上就构成了一种对立而又互补的关系：文学可以为电影涵养必需的精神性元素即养神（或安神、补神，或养心），电影为文学补充相对稀少的感觉性元素即养眼或养目。正是在这种养神与养眼之间，我们可以窥见当今这两门艺术各自的特长和特短及其关联。

在文学的养神与电影的养眼之间，我们又能说什么和做什么呢？我曾认为，按照中国美学传统，艺术境界可以有三级台阶：一是感目，即感觉的愉悦；二是会心，即情感和心智的感动；三是畅神，即最内在精神与魂魄的畅快。根据这个观点，冯小刚的《天下无贼》和《集结号》已先后抵达第一级和第二级美学台阶，而《唐山大地震》则开始进入第三级台阶（严格地说是迈上了二点五级台阶），就是开始令观众畅神动魄了。用现在的话来说就是，冯小刚已从养眼到养心再到养神境界了。但假如他没有选择紧紧依托文学的养神资源，则可能连哪级台阶也迈不上啊。

不过，在文学与电影这两种艺术门类之间做一般的横向比较，毕竟还是文学门类更擅长追求畅神或养神境界，而电影门类更擅长呈现感目或养

[1]［日］岩崎昶：《电影的理论》，陈笃忱译，北京：中国电影出版社1984年版，第49—50页。

眼效果。考虑到在当前时段，电影与文学正分别充当艺术家族的核心门类和边缘门类这一特定现实，特别是考虑到感觉愉悦效应当下已经和正在向几乎每一门艺术蔓延的严酷现实，我自然更希望电影能更加注重从文学中吸纳今天的公众正急需的内在精神养分，而不是反过来急切地要求文学从电影中吸取感觉或影像资源，因为，中国公众目前已经越来越需要补神、养神或养心了。还是岩崎昶说得好：

> 我要警告诸位，现在已经"读"得太少，"看"得太多了……影像时代的影像化人随着远离文字和不接触文字记号或语言符号，就会疏远上述交流活动，而倾向于感性认识——与理性认识相对……在现代文明社会和大众社会中，由于影像万能而削弱了理性思考能力，大量涌现像表达心情、感情等诸如此类流行语那样的感性人。[1]

公众当然既需要养眼也需要养神，但在养眼极盛甚至过剩的年代，何妨多一点养神？电影固然需要补神，但文学本身难道不同样需要不断补充和更新时代所需要的精神营养？

（原文节录载《文艺报》2010年8月25日，后恢复全文载《中国作家》2010年第9期）

[1] [日]岩崎昶：《现代电影艺术》，张加贝译，北京：中国电影出版社1989年版，第10页。

第三十章

双轮革命者的叙事新憾
——以《三枪拍案惊奇》和《山楂树之恋》为例

考察张艺谋最近两部故事片《三枪拍案惊奇》和《山楂树之恋》的叙事问题，不是要苛求或者甚至指责他。相反，我一向认为张艺谋是中国当代最成功和最重要的电影导演之一，也是当下中国电影界的一位标志性人物，从而对他当下的电影美学探索寄予厚望：他不仅本身对中国电影的未来发展至关重要，如在中国的"电影强国"梦的实现过程中扮演"关键先生"角色，而且更会在一茬茬年轻电影人中间产生重要的示范带动作用。因此，对他这两部影片中的叙事问题加以探讨，不过是想由此探测中国当下电影存在的一些深层次问题，并且带着对这些可能含有某种历史深度和普遍意义的深层次问题的冷静反思，而试图清醒地面对未来。事实上，《三枪拍案惊奇》和《山楂树之恋》都在票房上有不俗的业绩，其剧本在叙事上也不乏可取处，它们在张艺谋本人导演历程上的美学探索作用也值得重视，但限于篇幅就不一一列举了，而只是集中分析其中留下的叙事遗憾，并对造成这种叙事遗憾的深层原因谈点初步看法。

大片时代记忆

一、风格和主旨上的错置

《三枪拍案惊奇》是从美国科恩兄弟的影片《血迷宫》（Blood Simple，1984）移植过来的。原剧讲述的带有"黑色幽默"（black humor）意味的"反英雄"（anti-hero）故事，对当代中国的多数青年观众来说或许不太熟悉，但在20世纪80年代却曾流行一时。说的是美国得克萨斯州酒吧发生的类似"反英雄"的故事，其主角是虽然欠缺经典英雄的崇高品质但也有某些正面品质从而能博得公众同情的普通人。老板马迪雇用侦探韦斯去杀与老婆艾比偷情的雇员雷伊，不想引发一连串离奇命案。作为普通人的雷伊和艾比就这样被卷入无法操控但又必须面对的人生困境中。这种生存困境中的被动选择，导致这对偷情者竟呈现出某些类似英雄的正面品质，如甘愿为爱人牺牲，以及不惜铤而走险等，从而引起观众的某种怜悯或同情。

这一"反英雄"故事对当前沉浸在视觉文化、消费文化或娱乐文化潮的中国观众来说，无疑应具有"小众"性质，也就是说，可能更适合于大学影视专业内部教学观片或学术文化沙龙讨论，而不大适合于普通影院供普通观众观赏。张艺谋也许是知道这一点，因此才在移植时，有意识地淡化上述西方"现代"或"后现代"色彩，而大量注入中国元素，这一点本身是无可争议的，故事的本土化是必然的选择。但关键在于怎样的本土化。张艺谋的本土化改编的抉择表现为，不是在人物的性质及内涵等的移植方面下功夫，而主要考虑的是如何发挥赵本山团队的东北风喜闹剧的征服力，以图投合他心目中当下中国大多数观众的时尚口味。

这样的改编策略在观影效果上表现为一部乡村俗艳喜剧的打造。首先，故事发生的地点是一个特殊的乡村面馆，但其周围仿佛没有人烟，属远离城市的蛮荒地带。其次，这乡村故事的俗体现在影片效果上，就是追

求好看而且好玩。故事里的情杀、仇杀、谋财害命及命运难测等情节，包括捕快的对鸡眼扮相、巡逻队长搬运尸体几次遇阻、王五麻子死而复生和生而复死等细节，都能激发观众好玩的感觉，可谓俗到家了。再次，这里的艳，体现在服装、物品、自然景物等在画面效果上就是艳丽到极点。小沈阳扮演的李四粉红着装，闫妮作为老板娘花花绿绿，程野扮演的赵六红加橙黄，毛毛扮演的陈七蓝花，孙红雷扮演的巡逻队长及其上司赵本山扮演的捕快都一身黑色扮相等，这种俗艳服饰组合加上奇异炫目的丹霞山丘地貌，就构成了具有超强视觉冲击力的奇特画面，可谓此前六年张艺谋自己执导的《英雄》的超级视觉凸现效果的翻版。而最后，乡村俗艳喜剧中的喜剧感，主要来自影片里几乎所有人物的做作、乖张、夸张、变态、变形、异样或反常等动作、神态，以及最后的搞笑群舞场面。全片赖以逗笑的不变法宝大致有两件：一件是赵本山式二人转小品的逗笑本领；另一件是《武林外传》式口语搞笑手段。其具体体现在两方面：一是张三、李四、王五、赵六、陈七等人物的扮相、神态和动作都按喜剧套路演绎，试图引起观众发笑；二是人物对白尽力模拟赵本山式小品语言及《武林外传》式语言。而结尾处全体演员倾力载歌载舞的热闹演出，更是要全力达成"喜闹剧"的整体效果。

当上面的乡村、通俗、艳丽、喜剧四重元素都组合到一起而生成乡村俗艳喜剧时，我们看到的是一个怎样的想象态世界？一个类似《红高粱》里青杀口、十八里坡之类的封闭地域，一群愚昧而凶顽（老板和巡逻队长）、单纯而痴情（李四和老板娘）、贪财好色（赵六），或世故练达（陈七）的人，他们围绕钱财、纯情及性命等而发生人际纠葛、抢劫乃至杀人。人们都仿佛被笼罩在一张无法猜透和操控的神秘命运之网中，而这张神秘之网又掺杂进让人想笑却笑不出来的搞笑场面。从叙事效果看，这同张艺谋

几年前的中式古装传奇剧《满城尽带黄金甲》相比，基本上同样停留在初级的"感目"层面上，满足于仅仅运用时尚俗艳镜头去取悦观众感官，而没能调动他们更深的心灵感荡和至深的神志颤动，所以继续落入同样的我称为"眼热心冷"的影像陷阱中。

其叙事问题到底出在哪里？张艺谋把这美国咖啡馆谋杀故事挪移到中国古代西北荒漠中一家面馆并转换成"喜闹剧"，这本身并无不妥。但在两点细微而又重要的方面确实过于盲视了：第一，从主人公的特性来看，当下中国观众对美式"反英雄"故事缺乏足够的正面共鸣，对其"黑色幽默"效果也难以动心，而可能要么倾心于冯小刚系列贺岁片里由葛优饰演的那类中国城市平民或普通人，如《不见不散》中的刘元、《非诚勿扰》里的秦奋等，要么对《武林外传》式人物及其搞笑场面有着热情。而此时，他们对《三枪拍案惊奇》里的众多外表极尽嬉闹之能事而内心却空洞无一物的人物，就必然地无动于衷了，因为他们在体验的瞬间实在找不到自己能足以倾情投入的情感触发点。第二，进一步看，从中国通俗艺术的固有美学传统来看，重要的不是可否"俗"和"艳"的问题，而是"俗"和"艳"背后是否有某种要命的意义或价值蕴藉的问题，准确点说，是要求通俗的表层文本下面有着丰厚的带有感兴意味的人生意义或价值蕴藉，简称兴味蕴藉。而这种兴味蕴藉正意味着古往今来中国美学都特别注重的在感兴中对人生价值的直觉体验，如对"情义""义气""气节""道义""家国情怀""先天下之忧而忧""天下兴亡，匹夫有责"等中国式人生价值观的热烈占有和享受。在中国美学传统中，优秀艺术品之所以能从初级的"感目"上升到中级的"会心"和高级的"畅神"层面，靠的就是"感目"效果下面还隐伏的那些兴味蕴藉——它们正是让观众"会心"和"畅神"的客观的美学资源。

上面两点之间比较,《三枪拍案惊奇》的问题最主要的还是出在它的"俗艳"下面缺乏足够的兴味蕴藉。不能否认张艺谋还是想打造某些兴味蕴藉的,但即使有所兴味蕴藉,如李四和老板娘之间的真挚爱情线索,以及他们面对神秘莫测命运而发起的顽强抗争之举,这些在影片整体语境中也可怜地被置于备受嘲弄或戏谑的负面而非正面价值境地,不足以唤起观众的同情和共鸣。这样,关键的原因也即影片的失误就在于,主人公的本来可以多少感人的为爱献身的牺牲精神等正面价值蕴藉,竟然被他们自己不该有的那些外表极尽夸张做作之能事的搞笑言行给自我消解了,从而导致喜剧的外在化或浅表化。这很大程度上来自剧本改编上的欠缺或美国剧本中国化的欠缺。当原有的西式"反英雄"剧情被改成中式"喜闹剧"时,原剧主人公有过的那种正面品质到了中式滑稽人物李四和老板娘等人身上就被弱化了,相反是负面否定性东西被强化,同时却没配上中国观众需要的中式正面兴味蕴藉,致使中国观众面对这种多少陌生的西式奇幻而荒诞的"反英雄"故事时,难以投寄足够的理解力和同情心。那种偶然事件联翩而至、神秘命运无法操控、灾变滚雪球似的越滚越大的西式荒诞场景,中国观众如何习惯和移情?

《三枪拍案惊奇》的改编的迷失,归结起来,实际上既在于美国剧本的中国化的欠缺,也表现为导演的美学设计时的价值迷乱,从而同时出现跨文化移植和美学趣味转换上的两大败笔。这教训让我不禁想到几年前备受争议的陈凯歌执导的《无极》,那则非中非西、非古非今的华丽而空洞的缺乏历史感的"东方故事",直让无论中国还是外国观众都莫名其妙,无法动情。昔日"第五代"两位世界级大导演在叙事上都栽在几乎同一处,令人不禁感叹!但问题就在于,张艺谋应当知道这样的改编会冒抽空历史感之险,可为什么仍然要这么做呢?问题就提出来了。

二、故事的缩减与强化

《山楂树之恋》面临的突出的叙事难题有两点：一是当前青年观众因早已远离"文革"年代特有的那种政治压抑与性压抑相互交错的特殊生活情境，容易存在理解上的隔膜，那么应当如何弥合这一时间距离？二是小说原著主要是从主人公静秋的视角去叙述的，从而大量依靠她内心独白去推进故事、完成叙事任务，而在改编成影像作品时，应当如何强化影像叙事本身而非小说更擅长的内心独白呢？影片在叙事上采取了一系列办法，应当说，基本的影像再现意图实现了。影片达到目前的观影效果实属不易。这里不可能对此做全面分析，而只打算讨论其中存在的几方面问题。

第一，缩减内容。让人印象深刻的是，影片大量缩减原著的被叙述内容即故事。这种故事线索、头绪及情节的缩减，原本无可厚非，因为银幕再现的容量毕竟有限。但关键的整体意象"山楂树"在原著中曾经呈现的几重含义及其叙事功能都被不适当地弱化了：第一重是它作为静秋与老三相识并产生好感的关键动因的功能被淡化了，即一开头就困扰静秋的当地革命历史年代的山楂树传说应该如何加以理解的问题，被老三做了"革命浪漫主义"这一巧妙的解答。这一解答应当属于那个时代才有的革命阐释学，富有特定的历史意味，可惜受到轻视。第二重是静秋和老三两人在山楂树下的初吻场景也被弱化了，它对后来情节的推进作用其实是必不可少的。第三重是与苏联歌曲《山楂树》内容相映照的现实中的三角恋纠葛，甚至都被隐去了，这可是房东一家人关怀静秋的一个同样必不可少的缘由（指房东想让静秋同儿子长林相好）。

第二，分割故事。与缩减原著内容相一致的，是对故事整体加以分割，也就是分段讲述并配以字幕。分段的过程同时也是内容被缩减和被分

割的过程,这样的划分和切割办法必然带给观众一种故事零散的感觉,仿佛原本整体的东西被分解成若干不相连贯的段落了。而相应的字幕呈现也对观众的整体感重建起到了干扰作用,好像编导缺乏整体叙述的信心和能力了。不用字母是否可行呢?真的是苛求吗?

第三,有意变形。原著中的性压抑与政治压抑的交错被变形了,这导致静秋的性恐惧显得缺乏充足的时代特征和依据。在原著中,静秋尽力抗拒老三的爱情攻势,表现出强烈的性压抑,而在影片中则显得更加主动。原著中的静秋的身体外形是"前凸后翘",富于性感,但内心却又忧郁,对爱情尽力压抑,但影片中的静秋却更瘦小,当然可爱、清纯,对爱情显出了一种向往及接受姿态,后来甚至变得很主动。

第四,新编情节。影片虚构出两人到照相馆拍合影照的情节,以便结尾时让老三临死前能睁眼看到天花板上的双人合影照。这一情节是明显地违反那时的生活真实的,因为那时的情形是,只有组织上批准结婚的人才可以去拍结婚照。但编导可能出于视觉观赏性的追求而虚构出来。

应当讲,如此之类缩减、分割、变形、新编之举,对一部影片来说或许都应当是必需的,从而是总体上可以理解的。但问题就在于怎样具体实施这类缩减、分割、变形和新编。影片在实施了上述几方面处理之后,确实出现了一些问题:一方面,让青年观众不仅不理解主人公性压抑的政治根源,而且反倒误解为伪道学,从而产生阻拒心理;另一方面,让了解这种根源的中老年观众又感觉不解渴,无法唤起对当年历史足够的深度反思,从而投入不够。归结起来,这部影片在叙事上的主要问题还是出在故事的零散化上。大幅度的缩减、分割、变形和增加某些新编细节后,故事就变得琐碎、分散了,让无论年轻的还是老年的观众都无法享受到整体故事带来的快感。于是,问题也像《三枪拍案惊奇》一样地提出来了:一个

已经拍摄出众多影片的蜚声海内外的世界级大导演，怎么还是在叙事上留下了零散化遗憾？难道仅仅因为人们常说的叙事基本功不足？这样说恐怕难以服人。

三、原因初探

造成上述两部影片叙事遗憾的原因在哪里？这本来就是见仁见智的事。可以分别从编导的原著理解力、编导的历史想象力及编导的观众预想力等若干不同方面去考察。我这里只是想从故事的深层美学思维范式上入手，谈点个人看法。

从表层看过去，上述叙事遗憾源自编导在创作上的一对突出矛盾：在观众的观赏效果上是追求视觉画面的绚烂还是平淡？《三枪拍案惊奇》和《山楂树之恋》恰好分别提供了视觉绚烂与视觉平淡的标本。这在叙事上就表现为是讲一个好看或好玩的故事，还是讲一个回归内心的平静故事？两年之间先后选择这两种几乎截然不同的叙事风格，突出地显示了张艺谋一种美学上的徘徊与实验。为什么会这样？什么动因导致张艺谋这样做？显然就不是上述表层分析所能解答的了。

如要追究问题的深层原因，对既往历史就不能不有所回溯。其实，从渊源上看，这种美学徘徊与实验至少可以上溯到四分之一世纪前，20世纪80年代前期由"第五代"《黄土地》等发端的看与思的双轮革命潮。当时中国社会已经开始了从"无产阶级专政下继续革命"向"经济建设为中心"的改革开放时代的转变，这就是从社会革命的年代转向社会改革的年代。相应地，社会革命年代的政治整合题旨正逐渐地让位于社会改革年代的文化启蒙题旨。而文化启蒙题旨具体地表现在电影界，就集中体现为"第五

代"面临的一个急迫任务：要同时寻求视觉的解放与思维的解放，或者说人们的物质冲动与精神冲动的解放，当然最好是让两者相互结合，这才是取胜之道。也就是要让电影观众在新颖的视觉观看中实现思想的解放。这样的美学转变意味着，电影应当追求好看与深思之间或物化与心化之间的平衡，其开先河之作正是陈凯歌任导演、张艺谋任摄影的《黄土地》。随后，1988年的《红高粱》和1994年的《活着》，是迄今为止张艺谋执导影片中，在看与思之间、物化与心化之间的交融上分别趋于平衡和取得成功的影片。但从那以后，张艺谋就不断徘徊在看与思、物化还是心化的矛盾纠结中。《英雄》是他重新走上以看为主、重在视觉绚烂的新的美学开拓之作，把《黄土地》和《红高粱》推行的视觉绚烂推演到最大限度。2008年北京奥运会开闭幕式文艺演出中视觉展示的巨大成功带来的成功体验，可能让张艺谋在随后的《三枪拍案惊奇》设计中产生了一种美学价值误判：以为电影也可以像奥运会开闭幕式文艺演出那样重在物的视觉堆积和展示而不必过多用力于个人命运的反思。而《三枪拍案惊奇》上映后受到的有关只注重视觉奇艳而轻视人物命运之类激烈的质疑和批判，又让张艺谋缩了回来，在《山楂树之恋》中重新走上在平静中思考或反思的道路。这两部影片先是为了视觉形式上的好看好玩而抽空故事的历史性，后又为了回归内心的平静而缩减掉故事线索的丰富性。前者想要好看而忽略深思，后者想要深思而淡化好看，这就使曾经困扰"第五代"的看与思的双轮革命幽灵，又再度徘徊开来。如果说，《三枪拍案惊奇》可以主要归因于往昔看或物化的幽灵作祟，那么，《山楂树之恋》就应归属于昔日思或心化的幽灵回归。到底是要视觉观赏效果或物化，还是要心灵的深思或心化？那曾激荡"第五代"的双重冲动，依旧在支持着已带领"第五代"完成"走向世界"大业，如今正大踏步"走在世界"的张艺谋。

当然，或许张艺谋的美学探险还处在进行的中途，也可以套用黑格尔的三段论来看，《三枪拍案惊奇》大体属于黑格尔式三段论中的"正"阶段，即看的肯定性阶段；《山楂树之恋》就属于"反"阶段，即"看"的否定性阶段，也就是"思"的阶段。那么，下面他即将拍摄的第三部影片，会不会表现为一种"合"呢？不妨拭目以待。

无论如何，应当承认，张艺谋本人的这些美学实验具有某种必要性，因为一个功成名就的世界级大导演还能不断地在电影美学上来回"折腾"以便跨越自己，如此美学探险行为本身具有足够的严肃度，确实值得肯定。但这样一种四分之一世纪前曾发生过的困扰，依旧发生在张艺谋身上，就是不同寻常的了。它是往昔电影双轮革命者暴露出来的一种叙事新憾，而这种叙事新憾又是当年遗留问题依然在困扰当下中国大陆电影界的一种披露，一种带有普遍警示意义的披露：如今中国电影界是否还徘徊在"第五代"曾发动和遭遇的看与思的双轮革命的幽灵震荡的后效中？也就是说，对于当下中国电影界来说，到底是要尽力迎合世界时尚性的视觉观赏潮流，还是要立足于中国本土的历史与现实问题的反思？就这一点来说，中国电影的看与思的双轮革命的后效还在持续扩散之中。作为后发的现代性国家，当中国影人忙于追慕昔日《泰坦尼克号》留下的视觉效果与情感体验双重震荡的时候，去年的《阿凡达》又等于投下了一颗在视觉观赏和个体反思两方面都同样威力超级的"重磅炸弹"，如此一来，中国电影应当如何继续自己的追赶历程？是靠"三枪"还是靠"山楂"，抑或是靠两者的综合？问题就提了出来。

（原载《求是学刊》2011年第1期）

第三十一章

阳刚本从阴柔来

——看影片《岁岁清明》

提起杭州城,人们总会想到柔媚的西子湖和芳香扑鼻的西湖龙井茶,也会想到苏东坡的名诗"水光潋滟晴方好,山色空蒙雨亦奇。欲把西湖比西子,淡妆浓抹总相宜",从而总是把杭州城同阴柔之美联系起来。这样想象的杭州城市文化品格,自然多偏于阴柔,但有多少人还能想到它自有其阳刚一面呢?影片《岁岁清明》就让我经历了这样一次出人意料的突转:你品尝到一杯来自明丽的西子湖畔、紫云山麓沁人心脾的明前茶,但茶味中却又浸透着深一层的别种刚猛滋味。由程晓玲编剧和肖风导演等编导的这部富于现代杭州城市文化符号意味的影片,向我们描绘了一幅阴柔中透出阳刚的现代杭州城市风情画。应当讲,这是一部故事结局奇崛的影片,一部在阴柔或明丽的表象总体中蕴含一种阳刚或崇高内核的奇特影片。这种奇特的美学效果的打造,很大程度上来自影片曲折委婉的叙事构造。

影片的叙事构造是以男女主人公尹逸白和阿敏之间的关系演进线索为中心的。如果从这两位主人公的彼此相遇这一视角看,影片可分解出如

下彼此环环相扣的五个叙事段落：相恋、相助、相违、相知和相思。两人的相恋发生在风光秀丽的紫云山茶园，来自杭州城的瘦弱的白面书生尹逸白和从小在山里长大的村姑阿敏之间，就是在茶树丛里追逐兔子的过程中彼此产生好感的。阿敏表露出来的天真、纯朴和热辣，同尹逸白的斯文、文雅和内向等形成一种鲜明对比，这一点给人留下了深刻的印象。相比而言，阿敏是两人相恋中的主动一方，阿敏质朴的"进攻"性格自然让尹逸白也对阿敏产生了好感。可以说，两人之间都怦然心动了。但进入随后的相助阶段，展现给我们的却是阿敏的失落这一主调了：久盼的恋人尹逸白回到茶园时，却是带着他那新婚妻子天巧来的。本来在遭遇这一打击后无比失落、爱恨交集的阿敏，却又突然间被告知新娘有病在身，需要小心看护。她立时又不得不把对尹逸白的爱和恨都暂时掩藏起来，转而倾注到对天巧的救治中。令人感动的一幕随即出现了：阿敏竟然自作主张地甘冒自己将来不能生儿子的巨大风险，毅然用"捂茶"之法去救助天巧脱险。阿敏正是凭借这种无私的自我牺牲精神，在天巧和尹逸白眼里都映现为一幅崇高图景。于是，观众可以感受到内在崇高品质在纯朴的村姑外表中蕴蓄着。这时，故事情节的转折点本来已经出现了：天巧出于深深的感恩之情，决定让丈夫纳阿敏为妾，以便成全他们两人的相恋。阿敏就这样信以为真地盼望和遐想，尹逸白会在来年清明时节前来接自己上花轿。

第三段落刻画出两人之间的相违时段：久盼的尹逸白突然来了，但却是把万恶的日本鬼子引到茶园来。这种汉奸行径理所当然地受到爱国的阿敏的正义痛斥，两人的尘世姻缘从此就彻底断裂了。阿敏的阳刚气质也就在这一瞬间获得升华。

影片的高潮段落出现在第四段落即相知时段：阿敏终于亲眼看到被日本军队追捕的尹逸白，如何还原上次智勇双全地消灭日本鬼子的现场，又

如何大义凛然地慷慨赴死,从而对恋人重新燃烧起爱的火焰,尽管为时已晚。影片就这样最终完成了对抗日英雄尹逸白的阳刚或崇高品质的塑造。当然,这是一种特殊的阳刚,即阴柔中孕育和结出的阳刚之果。在这里,如果说,第三段和第四段之间的关系表现出一种欲扬先抑、欲露先藏的修辞功能,那么,第五段落即相思从长度看只有半段或小半段,相当于影片的尾声部分,但却是必需的部分。因为,它的修辞功能在于,通过阿敏对尹逸白的绵长追思而留下一丝值得咀嚼的余味。这对恋人当其在地无法相守时,就只能留待在天成为连理枝了。影片在此运用的幻象手法难免让人联想到,这是"梁祝化蝶"的一种有意化用。

影片就通过这样五个彼此相连的叙事段落,完整地讲述了现代杭州儿女无私地奉献爱情并在抗日中英勇捐躯的可歌可泣的故事,展现出杭州人的阴柔中蕴含阳刚的形象。或者不如说,影片形象地阐释了崇高原自优美出、阳刚本从阴柔来的道理。阳刚当然可以本身直接呈现,但阴柔中蕴蓄的阳刚自然别有一番风味——它是杭州城特定的城市地域文化的独特产儿和独特符号。

这部影片还有一个特点,就是交替运用多种视角去叙述,如全知全能视角、阿敏的视角等。但总体上看,它主要选择的还是阿敏一个人的视角。影片通过阿敏的双眼和心灵,先是从旁好奇地观察和感受来自城里的白面书生尹逸白,随后又继续通过她而领略他的文雅之美,并让她热烈地爱上了他。关键在于,影片正是先后通过阿敏的双眼去对尹逸白的"汉奸"行为产生误会,然后又亲自冰释这种误会的,尽管这样的误会及其冰释对她而言代价太大,也太残酷无情了。但历史往往是由种种误会细节组成的。假如没有这些细节刻画,就没有历史演变的真实。影片选取阿敏的主观镜头去叙述,有助于加强误会的真实感并加重阿敏的遗憾度,从而有助

于完整地塑造尹逸白的阴柔中凸显阳刚的抗日英雄形象。

看完这部别出心裁的奇特影片，我猜想，编导应该自有其深意在，不会仅仅"为艺术而艺术"地讲述一个"世外桃源"故事，而是想由尹逸白和阿敏形象的刻画而对现代杭州城市之美的品格来一次全新的定位。这种定位当其运用阴柔序曲而演奏出阳刚主旋律时，就具有了反常态审美的特点，也就是"颠覆"或"消解"了杭州城给人一贯的阴柔印象，而凸显出它罕见的阳刚内核。这样的反常态审美定位，究竟是出于编导的个人体认，还是出于更为深层的现实中的杭州城市文化定位需求？不得而知。但至少可以说，这种反常态的城市审美定位，可以客观上凸显当代杭州城市的一种急迫的文化符号或文化形象建设需要：我们当代人所生活于其中或观赏于其中的杭州城，到底应该呈现怎样的文化品格？影片给出了一种答案，尽管这只是多种可能的答案之一种。现代杭州城市的文化品格究竟怎样，有待于众多艺术家从不同的艺术门类、艺术风格等去不断地加以体认和诠释。在这方面，《岁岁清明》做了难能可贵的美学尝试。

《岁岁清明》的推出应当是有其美学缘由的。程晓玲编剧和肖风导演这些年来一直坚持现实主义电影创作道路，在体验生活的基础上先后合作了《清水的故事》《海的故事》《喊过岭的故事》等直面当代生活现实的系列影片，在电影学术界产生了有益的反响。这次的《岁岁清明》又在继承同样的现实主义风格的前提下，强化了反常态审美风格的精心打造，似乎意在突破自我，同时也突破有关杭州城市之美的固有艺术传统。这种美学努力本身值得肯定，会给当前中国大陆电影创作带来新的东西。

前面已对阴柔中出阳刚有过分析，由此可见，这部影片突出的美学效果在于，观众由此可以对杭州城市文化符号及其阴柔中蕴含阳刚的特定形象产生新的体认。这一点让我想到，电影可以成为城市文化符号及其软实

力建构的一种有力的艺术形式。但重要的是，电影应当首先能够让故事感动人心，令观众获得审美的体验和心灵的满足。至于被叙述城市的文化符号及其软实力究竟如何，则是影片故事本身内部可能蕴藉的深层意义，这种意义只能蕴含在故事深层而为观众所间接地体会到。只有先把故事讲好了，观众才会投入，投入后才会感动，感动中才可能会去进一步品尝其有关城市文化符号的深层蕴藉。在故事如何令人感动方面，影片显然还需要进一步加强（尽管已有努力）。理性地诠释固然重要，但感性地体认才是根本，因为电影毕竟是以镜头影像直接诉诸观众感官并进而引发心灵感动的艺术门类。要想同那些观赏性突出的中外影片如《阿凡达》和《让子弹飞》等去争夺市场和观众，现实主义影片就需要适当加强观赏性，而这无疑是捍卫现实主义电影自身的美学合法性并提升其文化软实力的一条必由之路。

（原载《电影艺术》2011年第5期）

第三十二章

还原革命的"雅致"面孔

——影片《秋之白华》中的瞿秋白

影片《秋之白华》作为第十八届北京大学生电影节开幕影片首映,从而与当代大学生观众结下一段特殊的缘分。看完这部由苏小卫编剧、霍建起执导的影片,我的脑子里久久翻腾着影片开头映现的"秋之白华"印章和瞿秋白最后留下的话"此地甚好"。如果说,这富于文人雅趣的寓意"你中有我我中有你"的名章,呈现出现代革命家心中革命与爱情水乳交融的浪漫幻觉,那么,这简洁话语透露的则是为革命赴死的革命家的慷慨从容。影片尝试以这样新奇的镜头语言去再现中国现代革命家瞿秋白(1899—1935)交织着革命与爱情生活画面的革命家形象,当代观众,特别是大学生观众能够心会吗?如果会,他们从中心会的又会是什么?

影片开头就把我们带到明丽的江南水乡环境中,随着董洁饰演的女青年杨之华的出现,青年革命家瞿秋白的形象得以逐渐展现。选取瞿秋白遗孀杨之华为故事的讲述人及叙述视角,由此展开带有浓烈个人回忆色彩的浪漫传奇,这显然正是影片的一个精心设计。让原来惯常的宏大的革命叙

第三十二章 还原革命的"雅致"面孔

事变得个人化,也就是宏大叙事变成个人叙事,可以有效地拉近渐行渐远的革命往事同当代观众的精神距离。

我想,这样拉近距离应当为的是呈现革命容易被遗忘的特殊本性。对远离现代革命岁月的当代观众来说,如火如荼的社会革命年代如何能重新从情感上去加以认同呢?毛泽东的名言曾经是那么刻骨铭心:"革命不是请客吃饭,不是做文章,不是绘画绣花,不能那样雅致,那样从容不迫,文质彬彬,那样温良恭俭让。革命是暴动,是一个阶级推翻一个阶级的暴烈的行动。"[1] 是啊,按毛泽东的洞见,如果遗忘革命的"暴烈"本性,你就会犯大错误!当代观众想知道的是,中国的现代社会革命难道一直就只是而且从来就只是这里所说的"暴烈"一面吗?现代社会革命还有没有别的面孔?对这个问题,影片给出了一个新颖且有力的回答——革命还有"暴烈"之外的另一副面孔——"雅致"。在这方面,影片揭示的认同轨迹可以大约分成前后两个阶段:革命的雅致阶段和革命的暴烈阶段。通过瞿秋白和杨之华在上海大学课堂内外相识相恋的过程,也就是他们在革命中恋爱和在恋爱中革命的经历,我们目睹了现代社会革命浪漫的雅致面孔,这其中就包括向警予等女革命家从容"请客吃饭"等日常而又雅致的场面。而随后离开上海大学校园,在1927年大革命失败形势下,我们被带到反革命逆流狂卷的腥风血雨画面中,见识了现代社会革命的暴烈面孔。

显而易见,看完这部影片后,观众可以获得一种出人意料而又情理之中的新体验:革命原来那么善于把雅致和暴烈一道包含于自身内部!这就

[1] 毛泽东:《湖南农民运动考察报告》,《毛泽东选集》第1卷,北京:人民出版社1991年版,第17页。

是说，革命不完全是"暴烈的行动"，而是交织着浪漫爱情，拥有足够的诸如"请客吃饭""做文章""绘画绣花""雅致""从容不迫、文质彬彬、温良恭俭让"等场景，因为在社会革命成为时代主旋律甚至社会风尚的年代，革命本身就会创造并赢得雅致的爱情生活，正像杨之华倾情仰慕并热烈追求风度潇洒的瞿秋白那样。那枚铭刻下两人姓名之如胶似漆的、天然交融的雅致印章，不正是他们现代文人革命传奇的符号化写照吗？青年革命家瞿秋白刚刚依依惜别革命恋人王剑虹，马上又有新的革命恋人杨之华慕名前来追求，真是挡不住的革命爱情啊！革命原来可以如此浪漫、如此雅致啊！

但同时，影片又随即告诉我们，革命毕竟又的的确确正如毛泽东所英明地洞见的那样，"是暴动"，"是一个阶级推翻另一个阶级的暴烈的行动"！它会瞬间毁灭爱情乃至生命，因为革命本身在其本性上必有其为雅致所不能包容的无比残酷的另一面——斗争，既包括可以革别人的命，又包括可以直接革掉革命者自身的身家性命。现代社会革命始终是一种辩证的历史过程，雅致与暴烈都不过是它一直内含的相互交织和不断再现的主旋律而已。从水乳交融的印章镌刻到"此地甚好"声中不失雅致的从容就义，中国现代社会革命就这样书写着自己的历史辩证法。影片的这一辩证讲述是符合中国现代历史演进的。从辛亥革命到1927年，中国的现代社会革命不断释放其固有的诗意，一度形成革命者的文人气、文人的革命气相互交融的局面，更多地体现了社会革命年代特有的雅致等精神风貌。但从1927年春天的"四一二"反革命事变开始，革命内含的被雅致幻象暂时掩盖的暴烈一面凸显，而且是从革命阵营内部突然显露其狰狞面目，立时就摧毁了原有的文人化雅致等原初诗意幻象。只不过，当人们对1927年以后革命的暴烈一面刻骨铭心时，容易遗忘此前革命曾有过并深信不疑的那副雅

第三十二章 还原革命的"雅致"面孔

致面孔而已。《秋之白华》正为这一中国现代革命历史的辩证法提供了一种个人化影像观照。

影片在再现革命的原初雅致面孔方面确实下了功夫,除此之外,还尽力把男女主人公偶像化或时尚化,也体现了契合和征服当代青年观众的一种独特努力。选择窦骁扮演瞿秋白,应当就是着眼于他在此前张艺谋执导的《山楂树之恋》中获取的青春偶像名声。瞿秋白和杨之华前夫沈剑龙彻夜长谈,杨之华与沈剑龙友好分手,三人分别登报发表离婚和结婚声明等,都富于足够的时尚意味。瞿秋白和沈剑龙还从此成为好友,这样的胸怀和气度,对今天年轻人的爱情和婚姻选择都可以提供一种具有时尚特点的风范。可以说,把当年一代革命者的文人风范和时尚品位用影像来表现,在今天确有现实意义。把历史故事时尚化或偶像化,可以贴近今天年轻人的时尚情怀,能激发起他们对遥远的革命者的高度共鸣。

中国现代社会革命原来不仅有其暴烈面孔而且也有其雅致面孔,这样的影像刻画有助于还原这场社会运动丰富而又统一的辩证内涵,可以让当代观众"同情地理解"当年那么多青年奋不顾身地投身社会革命运动的历史缘由。不妨试想,假如没有如上一副雅致面孔,中国现代革命会产生当年那样强大的吸引力并且让一代代青年舍生忘死地倾心跟从吗?当然,中国现代社会革命本身就是错综复杂的,雅致与暴烈在其中构成波诡云谲的密切缠绕,会令当事人置身其中一时难辨究竟。瞿秋白正是由这种历史性的波诡云谲过程塑造成的,其性格的主导性和丰富性因此也就是必然的了。挑剔地看,影片中男女主人公的性格刻画还可以更丰富而又合理些。如果窦骁的扮演再多点阳刚之气和复杂度,董洁再多点热烈和开朗,这对革命者的文人气及其形象会更加完整而又丰满地呈现出来。瞿秋白毕竟不同于一般的革命知识青年或现代文人,而是亲历过俄国革命场景并见过列

宁,更是中国革命从雅致到暴烈的突转过程中的领袖人物,还是党内"残酷斗争、无情打击"的参与者、受害者或担当者。这样的丰富性和复杂性是应当得到更加丰富与合理的阐释的,尽管现在已做了多方面的有效努力。

(原载《艺术评论》2011年第6期)

第三编 当代电影文化修辞

第三十三章

数字技术时代电影的富贫悖谬症

　　数字技术的运用能为电影带来什么？不妨首先来看看陈凯歌执导的《无极》（2005）。影片一开场就是一连串梦幻般的景致——海棠树下落英缤纷，镶有金边的云彩浮动于天际，小女孩倾城充满欲望的眼神，满神时而如瀑布般飞泻时而又如孔雀开屏般挺拔的秀发等，可谓目不暇接。你不能不承认，这种经过数字特技处理的画面有着比普通摄像机拍摄的实景更令人感动或震撼的超强视觉效果。由此似乎可以蛮有把握地断言，数字特技技术的使用能够为电影带来超强视觉奇观或视觉冲击力。这一点仍然可以从《无极》中得到佐证。不仅故事开头的神秘奇观来自数字特技的运用，而且甚至可以说，整部影片都在自觉地运用数字特技达到一种整体唯美效果：小女孩倾城和小男孩无欢四周本来令人恐怖的士兵尸体似乎已化作可以融入大地"更护花"的"春泥"；秀发与衣袖齐舞、美姿与日月同辉的满神形象；大将军光明的鲜花铠甲军队阵容威严；野牦牛与蛮人军队人兽狂奔的野性场面；王城中银色盔甲军士仪容整肃；王与倾城的屋顶追逐；化装成鲜花盔甲大将军的昆仑纵深跳崖的感人身姿；鬼狼带领昆仑雪国寻

根的奇幻效果等。正是数字特技造成了这一系列新变化：小变大，平作奇，丑陋化唯美，简约转繁丰，气势恢宏而又不失婉约精致。于是，一则绚烂多彩、如梦似幻的东方神话奇观，似乎就巧借数字特技翻造成功了。

但是，问题在于，当数字特技把这种视觉奇观成功地打造出来时，电影是否就能确保其美学效果，换言之，叫座与叫好效果？也就是说，数字技术能否给电影带来票房和口碑的全部或大部保障？我的意思是，真正成功的影片不仅要成功地诱惑观众上电影院观看即叫座，而且还要成功地让他们看后由衷地叫好，从而要形成叫座与叫好的统一。这样才算电影的真正成功。而从《无极》的特定情形看，数字技术带给电影的东西诚然有效然而有限。

这部影片的关键问题在于，当其凭借数字特技而在视觉奇观打造上实现预期的唯美效果时，基本的故事讲述方面却远远跟不上，落伍了，两方面一强一弱，没法匹配。例如，影片讲述发生在远古人神未分时代东方民族有关权力、爱情、忠诚和命运的故事，在这里，主要人物倾城、无欢、昆仑、光明和鬼狼等的命运都无一例外地由命运女神满神主宰着。稍有中国历史知识的观众，谁能相信命运女神满神在中国远古神话传说系统中的存在呢？把西方女神搬弄到中国神话系统中来本身就令人费解，何来感动？观众从这种东西方神话杂糅中感受到的不是信服而是好笑。影片制作者的理想初衷可能是，通过中西神话系统交汇的方式同时赢取东西方观众的青睐。他们想必预先相信，一方面，东方观众可以从这种远古神话原型中找到发生在今天的相同故事的原始根基；而另一方面，他们似要向西方观众说明，奇幻的东方历史中也存在着西方式的命运女神及其致命魔咒这一神话传统，这种传统既在西方社会也在东方社会发生着固有的作用。这样，东西方观众就能借助电影语言桥梁而对对方获得一种跨文化的美学理

第三十三章 数字技术时代电影的富贫悖谬症

解。但是，与一些外国观众容易忽略或被"忽悠"相比，中国观众实在是不好对付的一群：他一面欣赏你带给他的视觉奇观，一面还不住地挑你的故事毛病呢！你可不能只让他享受表面的视觉华美而忽略基本的故事漏洞啊！《无极》出现的这种悖谬情况确实有些令人惊诧和不解：视觉层面超强的丰盈或追求丰盈，故事层面却意外的贫弱甚至贫困。

我把这种视觉丰盈与故事贫弱之间既相悖谬又相扭结的奇特状况，暂且称作数字技术时代电影的富贫悖谬症。换句话说，由于数字特技技术的大量运用（有时是滥用），电影在视觉上日趋奇幻华美，但在故事上却意外的贫弱。一富一贫，富于视觉效果却贫于故事讲述，富贫悖谬。这种富贫悖谬症的出现，当然取决于多方面原因，需要冷静分析，但应当与数字技术的大量运用给电影制作带来的综合后果不无关系。单从国产电影看，至少可追溯到《英雄》（2002）。

国产电影运用数字技术的历史当然远远早于《英雄》，但正是从这部影片开始，数字技术的运用程度及其在电影中的美学作用被推举到一个空前未有的新高度。按我的理解，自从《泰坦尼克号》（1997）凭借其数字技术令人震惊的成功运用而引发全球轰动以来，越来越多的电影人对新的数字技术的运用充满憧憬并全力效法，从而拉动全球电影界一股新的数字技术洪流。其明显的效应就是，电影制作界的视觉奇观打造能力空前地提高了，不断地为观众带来视觉丰盈体验。这一点当然要被归功于数字技术，虽然不仅有数字技术。随着华人导演李安执导的《卧虎藏龙》（2000）风靡世界，运用数字技术求取票房成功的呼声在中国电影界日益高涨。张艺谋的《英雄》就在这一背景下适时出炉了。我们来看影片中关于百万秦军的普通镜头与特技镜头的对比图：

大片时代记忆

特技加入前

特技加入后

上述画面场景的对比显示，秦军威武之师浩浩荡荡排列成阵，充满肃杀之气。但真实的拍摄场景中士兵数量其实非常少，只是由特技人员选取士兵影像在电脑中合成一眼望不到边的百万雄师。据介绍，担任《英雄》视觉特效策划的 Ellen Poon 设计、监制了超过 250 个二维和三维电脑视觉特效，可以说是《英雄》的"幕后英雄"。[1] 类似这样的数字特技镜头在《英雄》中比比皆是。随后张艺谋的《十面埋伏》(2004)、冯小刚的《天下无贼》(2004) 和陈凯歌的《无极》等都在这条数字特技大道上奋勇驰骋，直到踩出了中国大陆电影的一条"视觉凸现性"美学之路。应当说，数字特技技术的运用和普及显示了镜头的新的表现力，确实为公众带来了前所未有的视听震撼效果。在这一点上，《英雄》可以说标志着中国电影数字技术运用新时代的到来。

然而，同样是《英雄》，在倾力打造视觉画面而形成视听震撼并开中国电影新风向的同时，却令人难以置信地犯了故事讲述能力贫乏这类"低级错误"。观众幸运地享受到一场前所未有的数字技术造就的视觉盛宴：秦王宫殿的宏阔场面与威严气氛、百万秦军的肃杀阵容、无名在王宫的卑

[1] 刘林岚：《〈英雄〉特效全揭秘》，资料提供 Ellen Poon，《北京晨报》2003 年 1 月 13 日。

微身影、齐刷刷如骤雨飞降势如摧枯拉朽的箭阵、辽阔而苍凉的戈壁大漠与渺小的个人、秀美山水与飞舞的身姿、棋馆里无名与长空的对打、飞雪与如月的枫林大战、无名与残剑的箭竹海之战、残剑与秦王的大殿比拼等,都是影片博取公众欢欣的莫大看点。至于这些视觉景观是否与完整的故事、这种故事的历史真实性和典型性等相匹配,则似乎已被视为毫无意义的"伪问题"而被忘在脑后了。《英雄》的问题在于:一方面以新奇的中国视觉流最大限度地投合了公众的视觉欣赏需求;但另一方面,却没有为这种视觉流匹配出相适应的新型历史逸闻掌故、英雄传奇或新历史主义视野。它的真正代价就在于,没有编织起属于大众文化框架的中国视觉流所需要的更流畅而合理的零散故事、变幻场景和历史戏拟姿态等,甚至连起码的可资煽情的"后情感"意义上的仅供影院赏玩的爱情故事,也编得不尽连贯、流畅和合理,更谈不上感人了。真正的中国视觉流应当不仅在视觉奇观上而且也在故事编排及情感效果上,体现出相匹配的美学与修辞法则。[1] 因此可以说,《英雄》是视觉丰盈与故事贫乏同时并存和杂糅在一起的,患有与《无极》相类似的富贫悖谬症。

是什么原因造成了中国电影界的这种富贫悖谬症?我觉得首先来自两方面:一是电影制作界的数字特技与视觉效果崇尚心理;二是观众从外国影碟的观赏中形成的视觉期待。这两方面的交汇形成电影对数字技术和视觉效果的依赖和过度依赖,导致人们片面地把数字技术运用视为电影取胜的莫大筹码。而在此情形下,电影制作界丧失了起码的生活体验与反思能力、叙事能力、想象力和历史真实感等。电影虽然要技术、要票房,但终

[1] 以上有关《英雄》的讨论参见笔者的《全球化时代的中国视觉流》,《电影艺术》2003年第2期。

究也是艺术。电影艺术之本在于生活体验与反思能力、卓越的叙事能力、想象力和历史真实感等的结合。没有这些而只迷信数字特技，就会出现《无极》这样以为拥有动画般动人的视觉奇观就能一举征服观众的低级失误。在这方面，《天下无贼》虽然大量运用数字特技镜头，但却造成了叫座与叫好的双重效果，应当成为一种启示。重要的是，它的数字特技镜头的大量运用是服从于影片整体上的娱乐效果的，尤其是适应于故事讲述的需要：如何讲一个观众喜闻乐见的好故事或较好的故事，这个故事既满足观众的当下生活体验，又适合其想象与反思等需求。《天下无贼》把故事主体置放在东去列车上，列车上的傻根、普通乘客、小偷团伙、警察等仿佛组成了中国社会的一个缩影。整部影片大量运用了数字特技，但却让观众集中关注故事而似乎忘却了这些特技。与此相比，《无极》却是让观众集中关注丰富的特技带来的虚假效果，不断质疑而缺少感动。这样的例子应当铭记。鲁迅有句名言："捣鬼有术，也有效，然而有限，所以以此成大事者，古来无有。"[1] 模仿这句话就可以说，数字技术有术，也有效，然而有限，所以以此成大事者，古来无有。

（原载《郑州大学学报·哲学社会科学版》2006年第3期）

[1] 鲁迅：《捣鬼心传》，《鲁迅全集》第4卷，北京：人民文学出版社1981年版，第617—618页。

第三十四章

中国消费文化中的悖谬：身体热消费与头脑冷思考

要谈论中国当前消费文化，不妨从商业片面临的一种奇特的悖谬现象谈起。自从2002年年底张艺谋执导的影片《英雄》上映以来，包括他的《十面埋伏》（2004）和陈凯歌新近执导的《无极》（2005）等影片在内，中国电影界出现了这样一种悖谬：一方面，这些影片成功地把数量空前的观众吸引到电影院，创造出中国电影界期待已久的前所未有的高票房奇迹；但另一方面，许多观众（当然绝不是全部）看后却大呼上当甚至全盘否定，激烈地争辩或指责说这样的电影虽有视觉奇观却缺乏充实的意义和应有的艺术品位。这表明，影片在叫座与叫好之间，也就是电影观看（市场成功）与电影观赏（审美认同）之间竟然呈现出巨大悖谬。似乎是，你要市场成功就要承受美学失败，而你要美学成功就要承受市场失败。同理，你不看这类电影就显得落伍了，落伍于当今消费文化的时尚流，所以不能不看，而电影也就不能不叫座了；而看了这类电影后如果你要说它好的话，那就更显得没文化或品位了，所以无法叫好，也实在不能叫好啊！然而这样一来，电影的叫座之时就正好是它的不叫好之日了，换句话说，观众虽然买

票但并不买账。这种悖谬现象应当说完全出乎许多电影人（包括导演、制片商和国产电影品牌设计师等）的一厢情愿。中国电影似乎突然间拐进一个令人迷惑的买票不买账的悖谬的年代了。

这种悖谬现象出在电影界，但实际上触及中国当前文化，尤其是消费文化的一种深层症候。要理解这一悖谬，就需要对当前我国消费文化的问题呈现方式及其特征做一点探究工作。我们在怎样的意义上使用消费文化这个术语？这是首先需要辨别的。近年来，随着消费文化成为热门话题，有关"消费文化的时代"或"文化消费的时代"等提法日渐增多。如果排除中国进入"消费文化的时代"这类总体判断成立与否不论，可以简捷地说，中国已经出现消费文化现象应是不争的事实。在当代世界，消费文化已不算什么神秘现象了。这个领域的著名理论家费瑟斯通这样规定说："使用'消费文化'这个词是为了强调，商品世界及其结构化原则对理解当代社会来说具有核心地位。这里有双层的含义：首先，就经济的文化维度而言，符号化过程与物质产品的使用，体现的不仅是实用价值，而且还扮演着'沟通者'的角色；其次，在文化产品的经济方面，文化产品与商品的供给、需求、资本积累、竞争及垄断等市场原则一起，运作于生活方式领域之中。"[1] 他在这里提出的有关消费文化的社会标尺是："商品世界及其结构化原则"已成为支配和理解当代社会的核心原则。这个规定本身看起来没有什么错漏。确实，消费文化难道不正是以"商品世界及其结构化原则"为原则吗？但问题在于，它是否就可以能被用来不加区分地涵盖所有消费文化现象呢？一个显而易见的例子就来自《英雄》和《无极》所遭

[1] ［英］迈克·费瑟斯通：《消费文化与后现代主义》，刘精明译，南京：译林出版社2000年版，第18页。

第三十四章　中国消费文化中的悖谬：身体热消费与头脑冷思考

遇的买票不买账现象，它至少表明：费瑟斯通所谓"商品世界及其结构化原则"还远远没有成为左右消费文化的"核心"力量，否则就会让我们见到买票又买账的必然结果而不致遭遇买票不买账的悖谬了。这样看来，中国如果出现消费文化现象的话，那么这种现象也应当有着与费瑟斯通所描述的不尽相同的特殊缘由和呈现方式。

我认为，这一点应与中国当前的具体文化状况有关，尤其是与文化的多种形态及其特定的互渗状况有关。按19世纪英国学者阿诺德（Matthew Arnold，1822—1888）的著名定义，文化是这样一种过程或东西："通过阅读、观察、思考等手段，得到当前世界上所能了解的最优秀的知识和思想，是我们能做到尽最大的可能接近事物之坚实的可知的规律，从而使我们的行动有根基，不至于那么混乱，是我们能达到比现在更全面的完美境界。"[1]例如，当我们说"这个人真没文化，居然做出这样没修养的事情来"之类的话时，往往正是在这一意义上使用文化概念。在这里，文化是指人类创造的完美知识和思想。这在今天看来显然属于一种"高雅文化"定义。与此不同，按20世纪英国文化批评家雷蒙德·威廉斯的归纳，文化已不只是指阿诺德那种完美知识和思想了，而有了新的宽泛扩展，它至少包括三种定义或内涵：第一种是理想性定义，指人类的完美理想状态或过程；第二种是文献性定义，指人类理智性的和想象性的作品记录；第三种是社会性定义，指人类特定生活方式的描述。[2]如果说第一种相当于阿诺德的文化定义的话，那么第二、第三种则体现了威廉斯对于文化的新的独特眼光：文化不再仅仅是指贵族或知识阶层的高雅礼仪或教养，而同时

[1] [英]马修·阿诺德：《文化与无政府状态：政治与社会批评》，韩敏中译，北京：生活·读书·新知三联书店2002年版，第147页。

[2] Raymond Williams, *The Long Revolution*, London: Penguin, 1961, pp.100-103.

也指人类的其他理智与想象作品,尤其还指描述特定阶层的生活方式的东西。正是第三种文化定义把文化探究的触角伸向了普通劳动阶层的低俗文化形态,预示了后来的以大众文化研究为特色的"文化研究"潮流。而美国当代文化批评家丹尼尔·贝尔则采取了略有不同的三分法:"我在书中使用的'文化'一词,其含义略小于人类学涵盖一切'生活方式'的宽大定义,又稍大于贵族传统对精妙形式和高雅艺术的狭窄限定。对我来说,文化本身正是为人类生命过程提供阐释系统,帮助他们对付生存困境的一种努力。"他的第一种文化指"特定人类的生活方式",这是人类学家提出的较为宽泛的文化;第二种文化以阿诺德的文化观为代表,指"个人完美成就",这对贝尔来说显得过于狭窄了;第三种文化是贝尔追随德国哲学家卡西尔的结果,指由人类创造和运用的"象征形式的领域"(包括神话、宗教、语言、艺术、历史和科学等),它主要处理人类生存的意义问题。贝尔采取了与人类学家的宽泛文化和贵族学者狭窄的高雅文化都不相同的居中或居间的策略:把文化视为表达或阐释人类生存意义的象征形式。[1]比较再三,我个人倾向于采纳与卡西尔和贝尔相近的文化概念:文化是特定人类群体能够表达其生存意义的象征形式,包括神话、宗教、语言、历史、科学和艺术等形态。确实,在卡西尔看来,人的本质是劳作,劳作的目的是创造符号以便表达人生的意义,所以文化是人类的符号表意行为或系统。[2]也就是说,凡是人类的符号表意系统,无论其是口传还是笔传、拟物还是摹心、高雅还是低俗、原始还是开化、兴盛还是衰落、稳定还是

[1] [美]丹尼尔·贝尔:《资本主义文化矛盾》,赵一凡、蒲隆、任晓晋译,北京:生活·读书·新知三联书店1989年版,第24、58页。

[2] [德]恩斯特·卡西尔:《人论》,甘阳译,上海,上海译文出版社1985年版,第87页。

第三十四章 中国消费文化中的悖谬：身体热消费与头脑冷思考

易变等，都可以被视为文化。

不过，进入20世纪后期，随着商品产生与消费浪潮的高涨、大众媒介技术的发达及"后现代主义"的兴盛，文化的含义和形态又有了新变化。美国文化批评家杰姆逊注意到存在着三种文化：第一种是指"个性的形成或个人的培养"，这大致对应于威廉斯的第一种和贝尔的第二种，即阿诺德代表的狭窄的贵族文化观；第二种是指与自然相对的"文明化了的人类所进行的一切活动"，属于人类学概念，这显然又与威廉斯的第三种和贝尔的第一种大体相同；第三种则代表了杰姆逊的独特视野，它是指与贸易、金钱、工业和工作相对的"日常生活中的吟诗、绘画、看戏、看电影之类"的娱乐活动，这尤其能体现后现代社会或消费社会的时代特点，即以大众文化为主流的日常闲暇中的娱乐活动。这第三种文化概念体现了杰姆逊的特殊立场和关注的焦点：后现代文化或消费文化其实就是以日常感性愉悦为主的大众文化。[1]

上面有关文化含义和形态的论述为我们理解处于当前文化状况中的中国消费文化提供了必要的铺垫。我认为，当前中国文化也存在着若干形态或层面，"可以大约见出如下四层面：一是主导文化，即以群体整合、秩序安定和伦理和睦等为核心的文化形态，代表政府及各阶层群体的共同利益，这是当前中国文化与西方文化不同的一个重要方面。二是高雅文化，代表占人口少数的知识界的理性沉思、批判和探索旨趣。三是大众文化，尤其突出数量众多的普通市民的日常感性愉悦需要。四是民间文化，代表

[1] ［美］弗雷德里克·杰姆逊：《后现代主义与文化理论》，唐小兵译，西安：陕西师范大学出版社1987年版，第2—3页。

更底层的普通民众出于传统的自发（或非制作）的通俗趣味。"[1] 如果这一分层认识大体成立，那么，可以说，正是这四个层面及其复杂的互渗关系构成当前我国消费文化所赖以存在的语境。

简要地说，中国当前的消费文化还处在一种复杂的杂体互渗期，来自上述四种文化即主导文化、高雅文化、大众文化和民间文化等多种文化形态的因子正相继渗透其中，共同起作用。只要我们稍稍冷静地观察，就能看到在消费文化潮中兴风作浪的多重文化因子了。

与费瑟斯通仅仅突出消费文化中的"商品"原则不同，主导文化在我国消费文化中起着必不可少的核心作用：来自中央政府的"刺激消费"和"拉动内需"等国策以及相应的"假日经济""长假经济""长假文化""消闲经济"等配套宣传与实施措施，在公众的消费浪潮中起着根本性的搅动作用。看起来公众是根据自己的个体需要去消费，但实际上政府主导力量的导向作用更为根本。即便是《英雄》《无极》这类看起来与主导文化毫无关系的国产商品片，其实就直接来自政府的"刺激消费"和"振兴文化产业"等政策的强大驱动力（包括政策扶持和相配套的媒体宣传计划等）。甚至政府的许多基层部门和机构不惜用"公款"为员工购票观片，这在这些影片的高票房中占据不可缺少的份额。这一点需要从费瑟斯通并不了解的"中国国情"的独特运作方式去理解（简要地说，与这只看得见的手相比，美、英等西方国家政府往往改以更为隐蔽的手去间接地干预消费文化）。

高雅文化在消费文化中也是重要的动因之一：它是必要的美学包装和文化资源，以其高雅品位对于公众尤其具有高端诱惑力。一个显而易见的

[1] 参见笔者的《当代大众文化和中国大众文化学》，《艺术广角》2001年第2期。

实例是,来自贵族或精英的高雅文化方式——"小资情调"或"布尔乔亚情调"之类,曾长时间被批判和压抑,但现在却摇身一变成为当今中国消费文化的一片必不可少的风景。早在20世纪80年代中期,徐星的小说《无主题变奏》就出现了有关这类"小资"趣味的个体想象:

> 我就喜欢又有意境又疯狂、又成熟又带些小女子气的姑娘。我甚至想到了一个温暖的归宿,一个各种气氛都浓浓的小窝儿——
> 良宵美宴,万家灯火……
> 一张大大的书桌,墨绿色的台布,桌子上一大堆书……
> 我们各坐一边
> 月光下的花园,格里格、卡夫卡什么的。

这里关于"温暖的归宿""小窝儿"和"良宵美宴"的畅想,已经预示着后来的"小资情调"蓝图了。对情人或妻子的挑选标准是"有意境又疯狂、又成熟又带些小女子气",显然就应是指现在所谓"小资"气;在"家"的布置中,"书"占据显眼的或中心的位置,显示高雅文化修养;还特地显现月光下欣赏格里格和卡夫卡的"特写"镜头,表明在日常生活中追求个性、孤独、反叛等高雅文化特有的价值趣味,这同样也属于当今"小资"一族。[1]对当年的全聚德烤鸭店员工徐星来说属于想象或奢望的高雅的"小资"做派,如今早已成为涌动于北京街头的时尚潮流了:小资蛋糕、小资咖啡、小资时装、小资装修、小资音乐、小资旅游、小资健身、小资美容等,无一不是"白领"们竞相仿效的消费时尚。这表明,高雅文化在

[1] 参见笔者的《中等阶层的文学趣味》,《文学自由谈》2003年第1期。

消费文化中起着有力的品位保障作用，为公众的消费提供了可供仿效的高端生活目标。

大众文化与消费文化之间的关系一向暧昧，有着不解之缘。像电影《罗马假日》《音乐之声》《泰坦尼克号》等在西方"拉动"现实消费潮的经典现象早已无须加以论证了，这里需要注意的是周星驰在1994年主演的《大话西游》在海峡两岸暨香港的有趣遭遇。这部投入6000万元巨资的影片不料遭遇票房灾难：在香港仅收回成本，台湾赔得血本无归，内地更是不忍目睹。但两三年后，由于大陆青年网民，尤其是大学生网民的网上热捧，《大话西游》起死回生，迅即成为消费文化时尚：盗版VCD成了抢手货，冠以"大话西游"或"大话"的语言、做派、网站、图书（《大话西游宝典》）等纷纷涌现。例如，《大话西游》式语言成了人们模仿的语言时尚："I 服了 you""你妈贵姓啊？"俨然成为"大话一族"的象征符号或联络代码。更别说这样的经典"大话"所具有的煽动力了："曾经，有一份真挚的爱情放在我面前，我没有珍惜，等到我失去的时候才后悔莫及，人间最痛苦的事莫过于此……如果上天能够给我一个再来一次的机会，我会对那个女孩子说三个字：'我爱你。'如果非要在这份爱上加上一个期限，我希望是……一万年！"[1] 可以说，大众文化往往既是消费文化的重要成员，又充当消费文化的引子或发酵剂的作用。

民间文化在消费文化中的作用也不可忽视，这只要提及诸如春节喜庆符号、十二生肖符号、本命年"红布"等在消费文化潮中的助推力就够了，它们为消费文化时尚的广泛普及提供了肥沃的民间土壤。

[1] 参见《〈大话西游〉——两代人的分水岭》，http://ent.sina.com.cn/film/chinese/2000-08-16/13659.html。

第三十四章　中国消费文化中的悖谬：身体热消费与头脑冷思考

　　从上面的简要论述诚然不难见出多重文化因子在消费文化中起着复杂的拉动作用，但这里需要指出的是，前者对后者的作用的发生方式常常比较复杂，需要具体分辨。有时它们是彼此错时或错位的，例如徐星的"小资"想象发生在 20 世纪 80 年代中期，但这种想象真正作为消费时尚涌起却是在大约十年之后了。这属于前后错时现象。这其中的决定性因素自然是我国社会生产力和居民消费力等的发展程度了。《大话西游》的时来运转则需要几年时间，中间很大程度上得力于内地大学生网民的决定性作用。这表明，互联网媒体在这部影片的转运过程中扮演了"救世主"的角色。这里就不仅有前后错时现象，而且还发生了其他媒体如互联网对电影的拯救作用。这一点提醒我们，在讨论消费文化的诸种动因时，不能不考虑当今泛媒介场中不同媒介或媒体之间的互动、互渗等作用。

　　至于本文开头提及的《英雄》和《无极》引发的买票不买账现象，则体现了更为复杂的情况。一方面，主导文化和大众文化形成合谋，以振兴民族电影品牌、打造国产大片等堂皇口号吸引公众无法不走向电影院；但另一方面，公众内心积淀的高雅文化期待视野，却让他们不由自主地把自己的审美品位停留在过去——他们对于张艺谋和陈凯歌的艺术电影的欣赏记忆中。有意思的是如下悖谬情形：他们打扮时尚的身体随波逐流地走进电影院，但个体大脑却顽固地停留在十多年前或二十年前的《黄土地》和《红高粱》年代，并用有关它们的高雅文化记忆而异常执拗地要求现今的商业时尚片《英雄》和《无极》。于是出现了如下异常情形：身体在热烈消费，头脑在冷峻思考。

　　这种身体热消费与头脑冷思考之间的悖谬应当做何理解？公众一方面是特别无理性的，他们居然轻易地相信了媒体的宣传策动而争相涌向电影院；但另一方面又是异常理性的，竟然不受诱惑地在内心坚决予以拒斥，

339

尽管身体还在蠢蠢欲动。当然，不要把公众的这种悖谬仅仅做单方面的理解，无论是理想化的还是非理想化的理解。相反的情形也有，身体在排斥，头脑却乐于接受。如果说，观看《英雄》和《无极》一类商业巨片时出现买票不买账的现象，那么，买账不买票的现象就往往出现在观看一些艺术片的过程中。这些艺术片无法吸引公众的身体，却可以拨动他们的心弦，哪怕是偶尔的效应，如霍建起执导的《那山那人那狗》《暖》。这或许可以让我们做出一种判断：当今消费文化潮中已经和正在出现身体本能与心灵思考之间的分裂。

这表明，我国当前的消费文化并没有简单地向费瑟斯通所铺设的"商品世界及其结构化"大道迈进，而是带着自身特有的多重文化协奏节律。消费文化肯定离不开商品法则的结构化作用，但同时又承受多重文化因子的深厚影响。

（原载《学术月刊》2006年第8期）

第三十五章

走向双翼制大学生电影节庆

——北京大学生电影节回顾与前瞻

在中国大陆电影节庆的版图上,北京大学生电影节有着自身的特殊定位:它是全国每年第一个大型电影节庆,通常在4月,由政府批准并指导、大学主办、大学生为主体参加并评选。这样一个区别于金鸡电影节、百花电影节的特殊电影节,在1993年初起孕育,4月就急不可待地呱呱坠地了,到今年已届十五。在纪念改革开放30周年的时刻来回顾它的成长历程,想必应有助于理解它的当下,特别是关注它的未来。

北京大学生电影节是在启动于1978年的改革开放之轮驶入20世纪90年代新里程时快速孕育和诞生的,随后又在改革开放的环境中继续生长、长大。可以说,北京大学生电影节是我国改革开放时代的产儿。已举办的十五届可视为中国电影改革开放长时段中的一个短时段,它不过是中国电影长期发展历程中的一幕或一环。但这历时十五届并长达十六年的短时段,毕竟本身也不短,自有其独特的发展和变化轨迹。这个由北师大人创办的电影节在十五届里先后经历了三个阶段,我暂且把它称为创型期、衍型期和定型期。随着1992年邓小平南方谈话精神的深

入贯彻落实，全国电影界进入新的改革开放时段，产生新的解放和创造冲动。大学生电影节就是在这样的改革开放大背景和大环境下得以创生的。没有邓小平南方谈话所开辟的新环境、新动力和新天地，不可能有它的迅速孕育和降生。1993年、1994年、1995年、1996年的第一至第四届可称为创型期，大学生电影节以它鲜明的"青春激情、学术品位、文化意识"姿态亮相，摸索制定一整套区别于当时的金鸡奖、百花奖等主流奖项的体现大学生特色的评奖规范和机制。影片大奖最佳故事片奖先后给了张建亚执导的《三毛从军记》、黄建新执导的《站直啰，别趴下》和《背靠背，脸对脸》、刘苗苗执导的《家丑》、宁瀛执导的《民警故事》等，体现了这个电影节不同于当时主流电影节的独特特色：注重年轻人的眼光、标举艺术创新、推崇文化反思。黄建新的这两部影片都以独特的电影语言，表现出他对当时我国社会新的人际关系和矛盾及其深层症候的敏锐观察和冷峻剥露，难免在电影界和社会上引起争议，就是在电影节评委内部也出现了不同意见。但电影节最终力排众议地坚持给了它们最佳故事片大奖，借此在电影界和社会上树立了独特的形象、风格和品位，从此声誉日隆、独树一帜。还有独创的艺术创新特别奖（《三毛从军记》获得首届奖），更是体现了这个电影节独特的青春朝气和学术品位。不妨比较一下，1993年第13届、1994年第14届金鸡奖先后把最佳故事片奖给了《秋菊打官司》和《凤凰琴》，这同第一、第二届大学生电影节的大奖归属（《三毛从军记》和《背靠背，脸对脸》，《站直啰，别趴下》和《家丑》）迥然不同。

第五至第十届为衍型期，是说创型期产生的规范和机制，在此时期得到进一步衍生和推演，尤其是在张扬学院特色与维护主流规范之间探索平衡的道路，体现了大学生电影节所拥有的兼容并包的姿态。既坚持了创型期形成的这个学院奖项的"青春激情、学术品位、文化意识"，评出了张

扬《爱情麻辣烫》、杨丽萍《太阳鸟》、夏钢《玻璃是透明的》、陆川《寻枪》、霍建起《暖》、章家瑞《诺玛的十七岁》等富于大学生电影节独特品位和特色的影片；又同时维护了主流规范，评选出《一代天骄成吉思汗》《一个都不能少》《高原如梦》等影片。

第十一至第十五届为定型期，《暖》《墩子的故事》《天狗》《云水谣》等影片获最佳故事片大奖，表明这个电影节具有越来越成熟直到定型的评奖规范和机制，能够稳健地把大学生电影节的"青春激情、学术品位、文化意识"同主流规范融会在一起。2004年大学生电影节的最佳故事片奖给了《暖》，恰与前一年第23届金鸡奖大奖奖项重叠，这是一个醒目的标志。随后又有大学生电影节与金鸡奖最佳故事片奖评奖结果重叠的现象，如《云水谣》。这不是偶然巧合，实际上表明，到此阶段，北京大学生电影节已成功地结束了自身的探索层次而升格为或被接纳为主流电影节的一环。

这三个阶段其实不是相互断裂的，而是渐进地伸展并互有交叉的，是在变中有不变，稳定中有变化。具体地看，这种渐进过程体现出如下变化轨迹：第一，在电影节的规模上，从小到大。参赛影片从最初的十几部增加到今天的三十余部，参赛高校从北京地区扩展到全国并五地同办开幕式，参赛大学生增加到300万人次。第二，在电影节的评奖品种上，从一到多。这是说电影的评奖品种从一种到多种，就是从现有电影产业摄制的电影（以下简称产业摄制的电影）这一种，到如今同时举办的多种，如大学生自创电影，含大学生短片、大学生动漫等。第三，在电影节的主体上，从旁观到兼有自创。这是说这个电影节已从大学生旁观到大学生旁观中兼有自创，体现了大学生在看评产业摄制电影中也有限地看评自创的电影。第四，在电影节的社会地位上，从探索层次到主流层次。这是说大学生电影节从最初的探索层次被提升到当前的主流层次，其社会影响力越来越大。

回头看，通过十五届付出，大学生电影节已逐渐显示出在中国电影界和社会公众中不可替代的作用，具有自身独特的社会功能。概略地说，这种社会功能主要体现在如下五方面：第一，它是中国大陆电影评价系统的一支先锋队。它更为推崇和突出的是大学生和大学青年教师为主体的学院评奖标准和趣味，这显然在已有的金鸡奖、百花奖、华表奖等节庆的侧畔增加了新的富有先锋或探险色彩、学术品位突出的电影评价系统。第二，它是国产影片的青春加油站，特别是国产中小成本影片的展映平台。当国内电影市场乃至主流电影节被商业"大片"趣味所笼罩时，大学生电影节为国产中小成本电影的生存和发展提供了相对稳定的展映、探讨和鼓励平台。第三，它是新电影人的追梦圣地。一茬茬初次"触电"的年轻电影人，常常是通过这个节庆上大学师生的首肯，坚定了电影梦想或从探索者登上主流电影舞台。张建亚、宁瀛、霍建起、张扬、陆川等正是如此。第四，它是大学生的电影盛会。它通过"大学生办、大学生看、大学生评、大学生拍"的宗旨，汇聚起全国大学生中的电影追梦者，激发起他们关注与发展中国电影的青春激情。第五，它是大学艺术教育的著名品牌。以北京师范大学为主要基地的北京大学生电影节，如今已成为以北师大为中心而辐射全国的大学生艺术教育舞台或基地。它以国产电影为纽带而在全国高校中建立起艺术教育的动态链条，在大学生艺术教育领域中起到了其他活动所无法替代的重要作用。

从上面的简要回顾可知，北京大学生电影节举办十五届以来，成绩有目共睹，已然成为中国电影评价系统的先锋队、国产片青春加油站、新电影人追梦圣地、大学生电影盛会、大学艺术教育名牌。特别值得注意的是，它已从最初几届的纯民间性或探索性电影节庆，发展到现在带有明显主流风貌并从容面对商业诱惑的电影节庆。这种情形是当初创办

人的美好梦想的实现,还是它的无情消解?是为大学师生所喜爱还是相反?我们不得不面对多种不同意见。但从主办方的回顾和反思来看,有两种认真的思考值得关注。一种是明确的乐观姿态。"不论过去了多少岁月,我坚信,北京大学生电影节,必将在年轻人的手中越飞越高,登临新境界,创造新奇迹。"相同的表述是:"预祝在新的阶段,大学生电影节还将保持青春纯洁的朝气持续跃进!"与这种热烈的相信和祝愿姿态相比,另一种反思性观察则显得冷峻和犀利:"今天的大学生电影节,与十五年前相比,规模更大,气氛更浓,活动更多,名气更响,而且奖项也越来越多了。不过,似乎也因为绚烂而更加驳杂,因为浩大而更加喧哗。……我似乎更加留恋这个电影节的那点纯粹、那种品位、那类品格。"随后建议:"我们不可能不面对环境的干扰,但我们似乎也需要保持某种大学生电影节的'差异性'。"还有的反思在表述上虽略有不同却惊人地相似:"大学生电影节不再是'全中国最穷的电影节',但我依然希望它是'全中国最有个性的电影节'。"这里发出的是保持"差异性"和"个性"的急切呼唤(以上引自北京大学生电影节组委会编《光影流年——北京大学生电影节十五届记》,第15、19、23、26页)。这样两种观察确有重点的不同和评价的差异,但却同样对大学生电影节倾注深切关爱、寄予厚望并提出高要求。在这种情况下,如何在稳定的生存中继续坚持并不断彰显大学生电影节的独特个性,无疑是北京大学生电影节主办者面临的紧迫问题。孔子说"吾十有五而志于学"。面向未来,北京大学生电影节需要以"志于学"的青春姿态继续前行。或许它已来到一个十字路口:是满足于延续目前进入主流电影节的层次和地位,还是有新的先锋式开拓或新的回归?

我的考虑是,北京大学生电影节应当乘改革开放之势继续探险前行,续写先锋个性,创造新的辉煌。我个人建议,明年起的大学生电影节应当

在稳定中逐步加大大学生自创作品的评奖力度，实行大学生看评与拍评并行并重的双翼式大学生电影节体制和机制。这就意味着，年届十五的大学生电影节需要开始一种新的战略转向，就是一面保持目前产业摄制电影的评奖体制和机制，一面加强大学生自创电影的评奖力度，形成这两种电影评奖并行并重的体制和机制。

大学生电影节实行这种双翼式机制的理由，可以从两方面看：一方面，从大学生电影节的参评主体来看，随着我国高等教育大众化的深入和国家经济社会的快速发展，大学生群体不仅体现出观看和评论电影作品的能力，而且其自拍自创自评作品的物质条件和艺术能力都正在迅速提升。另一方面，从大学生电影节的参评客体来看，鉴于国产电影后备力量匮乏，亟待从大学生中源源不断地补充人才资源与作品资源，大学生自创电影的参评有助于从大学生中不断发掘和补充电影新人新作，使我国建立起电影人才资源和作品资源补充的良性循环机制。这可能是一条我国电影走向真正的大繁荣、大发展的坦途。

大学生电影节实行双翼制，意味着产业摄制电影的评奖与大学生自创电影的评奖并行并重。具体做法是，大幅度增加大学生自创自编自拍影片的评奖。也就是在继续运行现有电影节评奖体制的基础上，加大大学生自拍作品的评奖规模和力度，激励全国大学生自创自编自拍作品，形成大学生看评产业摄制影片和大学生拍评自创影片相并行并重的双翼运行体制及机制。这势必要求增设相关奖项。例如，在产业摄制电影和大学生自创电影的评奖中都增设"最佳剧本奖"，鼓励优秀编剧成长成才。同时，要改进和完善相关评奖机制。作为这种改革的支持方案，应在北师大全校范围内公开招聘更多的志愿者参加有关筹备与服务工作，以便化解评奖事务增加而带来的人员短缺危机。

实行这种双翼制的作用在于，可以在当前条件下有效地延伸和强化大学生电影节特有的五大功能，即电影评价系统的先锋队、国产片青春加油站、新电影人追梦圣地、大学生电影盛会、大学艺术教育品牌，尤其是大大延伸和强化其中独特的新电影人追梦圣地这一功能。我的意思是，大学生电影节的战略重心应当由现在的一个转变为同时并行的两个，这就是产业摄制电影的评奖和大学生自创电影的评奖。只有把第二个重心即大学生自创电影评奖比重加大加重，同时强化或重新召唤第一个重心原有的先锋品格和独特个性，大学生电影节独有的新电影人追梦圣地才可能延续，其"青春激情、学术品位、文化意识"才可能保持其生命力，上面提及的关于保持它的"差异性"和"个性"的急切呼唤才能兑现。

我有一个愿景：北京大学生电影节应当从第十六届开始有新的形象。正像小飞虎一样，它应当有两个同样硬朗劲健的翅膀，是一只双翼的向上腾飞的虎虎生风的小虎。它的一个翅膀是大学生看评产业摄制影片，这个翅膀在人们的多年呵护下已比较成熟了、变硬了；另一个翅膀则是大学生看评自创影片，它虽然正在生长，但还比较软，有待于成熟。小飞虎的未来，正在于这两个翅膀的比翼齐飞，在于形成和实行大学生看评产业摄制电影与大学生拍评自创电影的双翼式机制。因为，中国电影的发展、中国电影软实力的提升，不仅依赖于大学生以其青春激情观看和评价产业摄制电影，而且更依赖于大学生本身成长为取之不竭、用之不尽的电影人才资源库和原创作品资源库。这既是发展中国电影的需要，也是大学生提升自我艺术素养的需要。对此，我对北京大学生电影节投寄新的期待。

（原载《艺术评论》2008年第5期）

第三十六章

灵活的中式类型片模式
——2008年内地电影的类型互渗现象

2008年是世人瞩目的北京奥运年，但我国内地电影业并没出现头一年《集结号》那样的引发巨大反响之作，而是波澜不惊、气定神闲地走既定的类型化道路，稳稳赢取前所未有的巨量观众和高额票房，使得国内电影市场票房出现罕见的"井喷"奇观，总收入达到创纪录的42.15亿元人民币，其中，国产片为25.63亿元，占总票房收入的60%以上。具体看，出现了《长江七号》《投名状》《画皮》《功夫之王》《大灌篮》《赤壁（上）》《非诚勿扰》《梅兰芳》共8部票房超过亿元的影片，其国内票房总和直逼20亿元。尽管这次高票房业绩及其原因值得深入总结，但我在这里还是仅仅打算就内地影片的类型化状况及其文化意义做点简要的概略式分析，因为我感觉，正是内地电影波澜不惊、气定神闲的类型化姿态本身似乎更值得关注。

需要说明的是，目前通行的中国内地电影或国产片概念，主要有广义和狭义两种内涵：广义国产片是指内地与境外合拍的所有影片；狭义国产

片则仅仅是指广义国产片中总体上或多半由内地支配的影片。上述 8 部票房过亿的影片就属于广义国产片，但其中仅有《非诚勿扰》和《梅兰芳》可称为狭义国产片（可见狭义国产片的票房份额和影响力其实还有很大的提升空间），因为其导演、部分主演及其主导性艺术理念均来自内地电影人和电影业。我这里将讨论的内地电影就是狭义国产片，通过对它的类型化道路的考察，可以见出我国内地电影的主要发展状况和趋势。至于内地与香港和台湾在电影上的合作与互动情形，对认识内地电影本身也很重要，但需另行探讨。

一、中国电影的类型化及其症结

考察 2008 年中国内地电影业的发展，不妨聚焦于类型化，并首先对其来由做出回溯。类型化，在这里是类型片化的简称，向来是以好莱坞为代表的世界发达电影业争取全球观众、赢得高额票房、展现国家文化软实力的一种基本的制胜之道，出现了西部片、爱情片、喜剧片、推理片、惊险片、动作片、歌舞片、科幻片、战争片等具有相对稳定套路的影片类型（当然还可有不同分类）。但我国内地电影是否需要和可以走这种电影类型化道路呢？这是从改革开放初始、处于计划经济向市场经济转变时期的中国电影人，就不得不严肃地应对和探索的一个根本性问题。到 20 世纪 80 年代中后期，人们终于逐渐认识到，电影不仅是教育手段，而且首先是艺术，同时也是商业和娱乐。从而在电影理论与批评界出现了"娱乐片"及"社会主义娱乐片"等激烈论争，而在电影创作界则出现了相应的电影要"好看"的强烈呼声。这些无疑为商业化类型片的出现切开了一道口子。但问题也随之而来：如果说类型化道路可以着重解决电影商业化问题，那

么,在我们这个社会主义国度,电影的思想性和教育功能又该如何摆放在正确位置呢?正是在1988年,迫于生存与变革发展的强大压力,有识之士提出了社会主义电影的"主旋律"与"多样化"概念,从而在理论上滤清了我国内地电影总体的类型化战略设计问题。这样做的基本战略图景预示显然是要求形成思想性、艺术性和观赏性三性统一的电影格局,允许影片分别走主旋律片、艺术片和商业片的电影类型化道路。

但人们也许并没有预料到,这样一条看似简单而明确的电影类型化道路,居然曲曲折折、磕磕绊绊地蹚过了二十年光阴。其中的关键症结,主要不在于确证主旋律片、艺术片和商业片是否分别具有教化性、个性和娱乐性,这三种类型片的规范和运作在逻辑上都是没有缺陷的;而在于确证中国式商业片如何才能在与主旋律片和艺术片的区分中产生和发展自身的逻辑。中国电影的类型化,归根到底是指这样一种电影效果情形的产生:影片的价值不再仅仅凭借政府管理部门的推崇和专家的赞誉,而是要看观众认可度(也就是票房)。这种效果情形对市场经济下的中国来说,当然既是政治的也是经济的:观众的认可度一方面可以直接构成电影事业在国民文化生活中的满意度,另一方面也可以证实电影产业的自我造血或生产能力。而这种主要取决于观众认可度的影片显然就是通常所谓的商业片。

中国式商业片从一开始就面临两方面的疑虑:一是中国式商业片能否在本土语境中通过与主旋律片和艺术片的分立而按自身逻辑生长?二是它生长出来后是否能取得商业上与政治上的双重成功,也就是取得商业与政治上的双重主流地位?中国式商业片的生长本身就是曲折的。即使从1988年"主旋律"与"多样化"战略初创时算起,也经历了近十年艰难的孕育和难产历程。直到冯小刚于1997年拍摄了内地第一部贺岁片《甲方乙方》,

中国才有了真正意义上可以赚取票房的商业片。也正是由于这部影片的出现，中国特色的类型片才终于由于有了相互之间较为清晰的区分度而得以称为类型片了，主旋律片、艺术片和商业片的格局趋于形成，于是中国式类型化道路才终于走通了。还需要看到，商业片在商业上的主流地位是由票房本身决定的，这一点不言而喻，无须再去证明。而高票房商业片是否也可以同时赢得历年来为主旋律片所专有的来自政府管理部门和专家的各类主流电影奖项？说白了，就是商业片能否像主旋律片那样赢得政治上的主流地位？从《甲方乙方》到《天下无贼》，几乎冯小刚的每部贺岁片都能稳稳赚取观众票房（《大腕》算是仅有的例外），但却从来没有获得过来自政府和专家的任何奖项，以至于我们每次都会从媒体上看到冯小刚愤愤不平的怨恨与讨伐之声。

二、《集结号》通向2008

谁能料到，商业片在诞生后为了取得政治合法性，居然需要长久地等待，这是恐怕连冯小刚这位堪称中国当代商业片"教父"的人也没有想到的。只是由于2007年他执导的《集结号》出现，中国式商业片获取政治上的主流地位或合法的主流地位的抗争才算终于结出了果实：冯小刚凭借这部影片在当代中国电影史上破天荒地上了央视《新闻联播》和《焦点访谈》节目，随后囊括了当年中国电影的所有政府与专家大奖，并且在2008年同早已蜚声海内外的成龙一道登上第八届中国电影家协会副主席的荣誉宝座。这一等花费了整整十年。也就是说，以冯氏贺岁片为代表的中国式商业片为了争取商业上和政治上的双重主流地位，花去了十年时间。

由于出了《集结号》这部首次获取商业与政治双重主流地位之作，

它的示范与转折作用就立时产生了巨大的电影美学与电影政治效应,这事实上就为中国内地电影类型化的发展提供了一个可以仿效的兼有商业成功和政治荣耀的典范。于是,2008年中国内地电影的类型化道路就因此而突然间变得顺风顺水了,而此前的情形恰如在急流险滩上忐忑不安地起伏折腾。这一年的新状况在于,在经历了多年的类型化分流探险之后,中国内地本土特色类型片格局已经基本成型,类型化趋向日益分明。我们看到了在电影理念及生产与传播上都趋于成熟的三种类型片:主旋律片有《一个人的奥林匹克》《买买提的2008》《破冰》《超强台风》《愚公移山》等;艺术片或文艺片有《梅兰芳》《左右》《清水的故事》等;商业片有《李米的猜想》《桃花运》《爱情呼叫转移2:爱情左右》《十全九美》《非诚勿扰》等。这些影片的成批生产,表明中国内地电影业已经找到了适合中国电影自身逻辑的三型并存的类型片道路,在这里,每类影片都懂得按自身逻辑去生长,而不是类型不分地混杂生存。这正表明,中国内地电影在类型化道路上已经取得初步成功。

三、类型互渗及其三种表现

不过,需要看到,正是在2008年,中国类型片在类型化过程中集中出现了不同类型片元素之间相互渗透的奇特现象。这种现象诚然在过去几年就出现了,但正是在这一年变得前所未有地集中和鲜明。这就是说,在一种类型片中往往渗透着其他一种或两种类型片的元素,而且这些被渗透进的其他元素对该种类型片的生存来说又是必需的。具体来说,有三种类型互渗现象:主旋律片的商业化、艺术片的主导化和商业化以及商业片的主导化。

第三十六章　灵活的中式类型片模式

主旋律片的商业化，是指主旋律片不仅保持自身特有的教化性，而且也特别重视商业性，即观赏性。按人们的习惯，似乎主旋律片总以思想性取胜而不必顾及票房；相比之下，观赏性和票房仿佛只是专属于商业片或娱乐片的。冯小宁执导的《超强台风》是一次打破习惯程式和传统思维的新尝试：它不仅继续保持高度的思想性，而且特别追求把这种思想性渗透到视听奇观的营造中，也就是让主旋律片不仅以思想性征服观众，而且更以观赏性去打动观众。它为此而迈出的关键步骤是，借助灾难片的外壳去尽力提升主旋律的观赏效果，也就是把本来令人痛苦的灾难转化为可以带来超然享受的人生风景去旁观。例如，开头的银河地球图景和后来持续出现的台风肆虐画面，都体现了观赏效果的倾力打造。同时，影片还以几乎一半长度使用特技，大大强化了观赏效果。由著名作曲家张千一等制作的音乐，注意让观众时而沉浸时而旁观灾难来临前和到来后的场景，从而把原来可怕的灾难幻化成可观赏的音乐形象诉诸观众。虽然如此竭力标举观赏性，但并没有轻易放弃思想性，相反，思想性在这里成为观赏性的原料。它自始至终把徐市长及其一班人领导市民抗灾救人作为中心加以刻画，体现了当代干部"以人为本"的工作路线和作风。

在主旋律片的类型化进程中，《超强台风》可以说是近年来主旋律片的一次宝贵尝试。面对以好莱坞为代表的掀起全球唯票房马首是瞻的娱乐大片狂潮，中国的主旋律片是否能够在影院票房肉搏战中赢得观众？可以说，影院观众的喜好才是真正决定影片票房成败的关键。主旋律片只有经得住影院观众的对比性观看，即在与好莱坞大片、网络观影、影碟机观影和电视观影等的对比中仍然体现出独特的超强影院观赏性，才能生存下来。《超强台风》让我感受到一个美妙的信息：主旋律片的观赏性正在大力提升。这本是冯小宁导演在其执导路上迈出的一小步，却可能成为我国

主旋律片类型化道路上的一大步。

与主旋律片的商业化相应，艺术片出现了积极的主导化和商业化取向。对陈凯歌执导的《梅兰芳》，我在这里主要是从艺术片去看待的（也许有人认为属于商业大片）。我认为它突出地实现了一种三型互渗效果：艺术片、商业片和主旋律片元素在这里顺畅地达成互渗。也就是说，艺术片的电影美学追求、商业片的观众趣味满足和主旋律片的教化效果在此实现了融会。首先，影片的艺术元素突出表现在，精心讲述国粹艺术的现代振兴及其大师梅兰芳的艺术人生历程，在其中演绎了独特的戏梦人生辩证法：艺术的成功来自顺应时代的脉搏而寻求创新，保守只能走向失败。它还试图表明，艺术的升华和完美注定了必须来自艺术家人生中的孤独体验，因为人生如果太完美，必然无法体会艺术上的孤独。从这一点上看，影片让梅孟恋终结，对人生来说是无情的，而对艺术来说却构成对完美的追求。其次，影片的商业元素主要是通过燕芳争擂、梅孟恋、赴美演出三大情节段落及其中凸显的人物形象去实现的。燕芳争擂呈现的是京剧的独特艺术特质及梅兰芳时代的历史必然性。王学圻扮演的十三燕宁折不弯、铁骨铮铮，同余少群扮演的青年梅兰芳的英俊潇洒、出奇制胜，可谓交相辉映，使得观众既叹服十三燕的悲剧英雄形象，更欣赏青年梅兰芳的正剧英雄品格。这确实称得上两相激活、两全其美，堪称全片最吸引观众的成功段落。梅兰芳与孟小冬的相识、相恋、相别故事，当然是作为片中最大"卖点"去精心制作的。梅、孟两人在京剧中的角色相遇，假戏真做，显示了这位舞台"美人"在现实生活中的男儿情感本色。两人在舞台与生活中的性别反串或倒错，当然会激发观众的观影兴致。而梅孟恋的及时终结，则表明艺术家的生活孤单如何成就其艺术完美这一辩证过程，让观众进一步感受到生活与艺术之间的辩证运动逻辑。最后，这部影片的主旋律

第三十六章 灵活的中式类型片模式

片元素是透过梅兰芳振兴京剧、为艺术牺牲爱情、在日本侵略者威逼利诱面前显示了可贵的民族气节等情节集中展示的。如果说这种主旋律元素在前半段相对较为隐蔽，那么在后半段则随情节进程而逐渐明显乃至凸显。最后的蓄须明志及与日本占领军的机智斗争，把以民族大义、民族气节为核心的爱国主义精神等主旋律元素提升到高度显豁的程度。

重要的是，《梅兰芳》自觉地把主旋律片元素渗透、融进艺术片元素和商业片元素中，让人领略到三型互渗的合理性和影响力。如果把它视为去年岁末《集结号》之后实现三型互渗的又一部影片，应是恰如其分的。[1]这种三型互渗在当前颇有意义，有助于中国内地电影走出多年来叫好不叫座（某些艺术片）、叫座不叫好（某些商业片）和既不叫座也不叫好（某些主旋律片）的窘境，消除以往横亘在艺术、商业与管理之间的壁垒，同时赢得专家、观众和主管部门的承认和赞誉。同十多年前《霸王别姬》专注于艺术片和商业片元素相比，这次显然已经完全懂得了为什么和如何输入主旋律片元素并且驾轻就熟，表明中国导演在驾驭电影生存环境方面已经找到一整套适应法则。当然，《梅兰芳》如果后半部能适度减少拖沓和铺陈，并让主旋律片元素含蓄蕴藉些，效果当更好。

商业片的主导化，是说商业片在最大限度地求取观众认可度的同时，也留心营造主旋律理念的教化效果。冯小刚的新片《非诚勿扰》不仅精心建构起观众可以沉浸于其中的情感激荡氛围，而且处处注意主旋律理念的灌输。影片一开始的"21世纪什么最贵？和谐"，就以冯氏幽默的方式传达出主旋律片的教化意图。影片讲述了主人公秦奋征婚的曲折过程：一是

[1] 笔者在《从大众戏谑到大众感奋——〈集结号〉与冯小刚和中国大陆电影的转型》（见《文艺争鸣》2008年第2期）中用的表述是"三景交融"，这同现在的"三型互渗"在含义上是一致的，只是侧重点不同而已。

在北京"798"艺术区遭遇男"同志"张以哲（冯远征饰）；二是到十三陵受到女阴宅推销商胡静的欺骗；三是在老城墙露天茶座见由姐姐陪伴的胖丫头；四是到新后海面见空姐梁笑笑（舒淇饰）；五是同坚持一年一次性生活的中年寡妇秦淑贞约会；六是在西湖边约见为将出生的孩子寻找养父的台湾籍美女格瑞丝；七是在世贸天阶见到选男人像选潜力股的小资女子。这七次征婚之旅容易让人联想到《甲方乙方》中的"好梦一日游"，那里的三男一女姚远（葛优饰）、钱康（冯小刚饰）、梁子（何冰饰）和周北雁（刘蓓饰）开办一项"好梦一日游"业务，帮人圆七个梦：板儿爷圆"将军梦"，厨子圆"革命义士梦"，失恋者圆"爱情梦"，大男子主义者圆"受气梦"，大款圆"受苦梦"，明星圆"普通人的梦"，患绝症的无房夫妇圆"团圆梦"。如果说，《甲方乙方》中七个梦的故事还属于1997年初创的探索中的寻求情感释放与社会调和之旅，那么，《非诚勿扰》中讲述的七次约会则已经成为对于国家的"和谐社会"战略的一种自觉追求了。

《非诚勿扰》的主题表达的着力点，可以说是寻求中等市民阶层的情感合理化，体现为以快适伦理为核心的市民情感心理结构的建构。自从冯小刚凭借《集结号》在学术界和政府部门都获取辉煌成功后，他的一种新变化随即出现：一方面，他的银幕表意系统思维已完成了从商业片导演的边缘探索者位置一跃而升至主旋律片导演的主流地位。这样的身份与角色转变必然带来一种新变化，这就是自觉地把商业片调整到主旋律片的轨道，从而在影片中有意识地配合国家的"和谐社会"战略，主动把"社会和谐"放在美学传达的核心地位。另一方面，从观众角度看，在历经2008年若干巨变（汶川特大地震、两奥会、国际金融风暴等）的交替震荡后，人们会更加注重解决愈益严峻的社会失谐问题，发出强烈的"和谐"呼声。这时，冯小刚通过《非诚勿扰》予以表达，显然体现了一

种及时而自觉的和谐诉求。如果说,过去的《甲方乙方》属于非主旋律而又可被其容纳的商业片,那么,《非诚勿扰》则可算作堪与主旋律协和的主导化的商业片了。

四、建构灵活的中式类型片模式

上面的三种类型互渗情形,让我们得以对中国内地电影的类型化道路引申出一种新的认知。中国内地电影走三型并存的类型化道路,固然是化解原有的政治性、艺术性及商业性之间的矛盾而发展本土电影的一条必由之路,但这种三型并存本身在中国国情条件下不仅不足以真正抑制上述矛盾中的深层痼疾,反而让此深层痼疾在进入21世纪的头几年暴露无遗并蔓延开来,这就是(1)电影的主旋律理念如何才能获得观赏效果,(2)其艺术性如何服从于主旋律的引导,以及(3)其商业性如何获得政治合法性保障。第一个问题是主旋律片多年遭遇的困扰,高额投入总是不能获取起码的票房回报,我国电影产业如何寻求可持续发展?第二个问题则是电影人的独特电影美学个性追求如何与国情协调的问题,《苹果》的被禁映让这一矛盾变得醒目了。第三个问题更为关键,由于《色,戒》引发的巨大的美学与政治风波而变得更加惹人注目:商业大片正是由于拥有无与伦比的观众认可度优势,因此不仅不能降低反而必须提高主旋律的调控力度,当然这种调控方式应当主要是美学的。中国内地电影管理者、专家和制作者终于比以前任何时候都更加清晰地认识到如下原理:商业片由于最具有征服公众的影响力,因而恰恰最需要和依赖于主旋律理念的美学与政治学交融的保障力。《集结号》的及时出现,终于让中国内地电影一举摆脱类型化道路上因《色,戒》风波而遭遇的深重危机,证明中国商业片完

全可以同主旋律形成高度协和。《非诚勿扰》的出现更支持了这一点。"21世纪什么最贵？和谐"，这一来自国家战略的主旋律理念由主人公秦奋（葛优饰）说出来，其在效果普及度和实际影响力上或许远胜于基层政治思想工作者的千言万语。原因不难理解：电影美学的魅力感召总是胜过政治概念的逻辑灌输。这部影片的处理方式加上《超强台风》全力放下主旋律片架子而寻求观赏效果，以及《梅兰芳》高度强化梅兰芳身上的主旋律元素，鲜明地表明类型互渗是救治类型化道路上深层痼疾的有效方略。

2008年的类型互渗现象提供的深刻启示在于，中式类型片不是像好莱坞影片那样界限分明的，而是相对灵活的：主旋律片、艺术片和商业片之间虽然有所区分，但不会泾渭分明，而是既分又合，在分立中总不由自主地摄入对方元素，似乎只有这样才能形成和维护中式类型片的完整体。在全球格局中的中国国情条件下建构灵活的中式类型片模式，或许正是中国内地电影人在世界电影制作与管理实践上交出的一份独具特色的本土答卷。

（原载《北京电影学院学报》2009年第2期）

第三十七章

在重写历史与寻求娱乐之间

——我看影片《赵氏孤儿》

终于看到等待已久的《赵氏孤儿》了。这是陈凯歌导演继《梅兰芳》之后的一部新片。从两年来媒体的持续报道中，早已知道陈导从青年时代起就想拍"赵氏孤儿"，这个准备过程可谓漫长而又细致。如此拍摄出来的该会是怎样一部影片呢？

一开头的近景镜头就给了葛优饰演的主人公程婴，一名可以出入王宫、中年得子、正沉浸在自家幸福生活中的民间医生。一改以往喜剧人物扮相和印象，葛优一举转换成了编导心目中的新型正剧人物形象——一名甘于平凡的普通人。我在这里有意没用"悲剧"而用"正剧"，是因为直觉编导在这里有新的表达意图，就是力排众议地要把忠义之士程婴改造成非悲剧的正剧人物形象。葛优在表演上的这次转型本身是可以肯定的。王学圻扮演的反面人物屠岸贾，没有停留在一般反面人物的外表漫画上，而是尽力深入内心去刻画，细腻有致又惟妙惟肖，可谓全片中近乎神似的人物。再有就是扮演赵武少年时代的那个小演员，论其表演的准确与生动程

度，在与全片明星们的竞争中居然不落下风，令人印象深刻，显示了开阔的表演发展潜能，也透露了导演的调教功力。至于赵文卓和范冰冰分别饰演的赵朔和庄姬夫妇、鲍国安的宰相赵盾、张丰毅的公孙杵臼、海清的程婴妻等，都还中规中矩，达到预期效果。只是黄晓明饰演的韩厥，前半部分有些滑稽，估计可能会引发笑场，所幸的是后半部分有所起色了。影片营造的王宫杀戮、寝宫谋划、战场拼杀、药店营生、家中交谈等场面，也都能唤起一种逼真感受。这些无疑都体现了编导娴熟的制作功力。

影片最令人意外和用力最多的地方，也许要数程婴形象的独特塑造方式了。按照从司马迁《史记》记载而推衍出来的诸多历史传说和创作，赵氏孤儿赵武是被赵家门客公孙杵臼和赵盾的朋友程婴辗转救出来的。公孙杵臼为救孤而献身，程婴则以牺牲亲子为代价而带赵氏孤儿藏匿山中。赵武长大后，在晋大夫韩厥等人的努力下，晋景公为赵氏平反昭雪，发兵攻灭屠岸贾并尽灭其族，立赵武为大夫，恢复赵氏土地封邑，使其登上晋国政治舞台。在这个历史传说中，贯穿全剧的中心线索该是奸臣与忠良、凶残与仁义之间的激烈较量，以忠良和仁义的胜利而告终。而其中心人物无疑是程婴，他弃亲子而救助和抚养赵孤，一生忍辱负重又义薄云天，终成中国古典文化传统中忠良之千古楷模。这样，尽管一些现当代专家考辨说"赵氏孤儿"在历史上查无实据，被杨伯峻先生判定为"全采战国传说"，仅赵氏曾遭族诛一案确有其事，但还是可以说，有关"赵氏孤儿"的传说实际上应是由中国古典文化传统自身塑造成的，这种崇尚忠义的文化传统需要这样的有所依据而又有所虚构的感人故事，于是就借群体的历史传说之手而生成了这一故事。就这一点来说，陈凯歌导演在改编这一历史传说时，原是可以在影片中沿用上面的忠义传说框架而取得"好看"效果的，这本来是当前商业片或其他通俗艺术可以采用的习惯套路。

但素有自己独特理念的陈导,这次没有迁就于一般商业片的通俗美学套路,而是想对历史传说做文化先锋式的翻案文章,把个人新的人文历史反思理念倾注其中,取得重写历史传说的效果。这显然体现了商业片制作中的人文品位追求,本身难能可贵。但这样个性化的人文品位追求是否能与商业片的崇尚娱乐的票房逻辑混搭成功呢?这难免属于一种美学与经济学之间混搭的历险。在这部影片里,我领略到的似乎是一则按当代人之常情常理逻辑而重构的程婴救孤故事,一则非神奇而又感人的故事。当然,这样的当代重写并非始于陈导。早在2003年春,林兆华和田沁鑫两位话剧导演几乎同时排出了《赵氏孤儿》。这两版话剧的主要故事和人物设置与元杂剧版大体相同,但却有意淡化孤儿复仇主题,而代之以个人在政治斗争和命运旋涡中的孤独、悲伤、无奈等体验。林导让孤儿放弃复仇而执着于个人活法,似乎"不管多少条人命,他跟我没有关系";田导的赵孤则表现出面对两难境遇的困窘:"今天以前我有两个父亲,今天以后我是孤儿,我将上路。"这些情节和体验难免都带有某种存在主义意味,更令人想到20世纪90年代以来新写实小说、先锋小说中消解历史经典、化解崇高之类的实验。

在陈导继这两部带有实验意味的话剧之后创造的影像版"赵氏孤儿"里,程婴从一开始就不再是以往历史传说中忍辱负重而又义薄云天的义士,只是一个容易满足、自得其乐的普通人,依稀让人联想到冯小刚贺岁片里刘元、秦奋之类的北京"顽主"。他在人生重大选择的紧要关头,表现出来的恰恰是坚强、勇敢和主动的反面,也就是懦弱、胆小和被动。他的所思所念,还是放弃出于忠义之心的激烈的对抗或复仇举动,而只是过平凡人的平常生活。他似乎从一开始就没有"成长"历程,自始至终都是一个"反成长"的"类型化"人物,这同中国现代文艺作品中一再塑造的

历经曲折而最终成长的"典型化"人物的美学逻辑大相径庭。直到最后，他也没有变成历史传说中那个志在报仇雪恨的忠诚义士，而不过是主张以非暴力对抗暴力、过平常日子、反对复仇的和平人士之典范。在"赵氏孤儿"故事中不再沿袭千古忠义楷模而是新造一位当今时代需要的平凡的和平人士，这难道就是编导新的人性化的美学与文化追求？难道说，一向趣味高雅的陈凯歌导演已经在向冯小刚导演代表的北京"顽主"式平民美学逻辑靠拢了？也许更可能的是，在经历了《梅兰芳》式着意的"典型化"或崇高化塑造后，陈导想重新回到平常的人物形象刻画中来，回归一种以当代人性逻辑为基本价值尺度的平民生活美学。

如果这样的理解成立的话，那么，在这种平民生活美学指导下，古老的赵氏孤儿传说就获得了一种新的当代理解和重构。我们看到，灭门惨案确实依旧发生了，但真罪魁并非历史传说中的千古奸臣屠岸贾，而变成了道貌岸然、威力至高无上但却心胸狭隘和阴毒的晋国国君，正是由于赵家的功勋卓著和功高震主而使他生出极端嫉妒之心，蓄意挑起和不断激化屠岸贾对赵家的刻骨仇恨，直到在屠岸贾的突然发难下既毁灭了赵家也毁灭了自己。明显有别于田沁鑫导演版所述庄姬淫乱导致赵氏满门被屠、程婴无奈救孤（女性主义者或许会对此质疑），陈导独出心裁地把赵家惨剧及忠义故事等都溯源于从最高政治领袖到其下属的个体心理疾患上。这似乎正是他所做的一次独特而有深意的宫廷政治的心理学重写。就连灭门惨案的祸首国君都是因个人嫉妒之心惹的祸，落得可悲的下场，那么，凶手屠岸贾本人也就同样只是个人心理疾患即嫉妒的牺牲品，无法让人生出强烈的仇恨。如此一来，其他种种人等的罪恶和弱点也就都在这个"人性的弱点"的天平上获得了理解和宽恕。至于大忠臣赵盾和赵朔父子，虽然功勋卓著，但难免平时盛气凌人、仗势欺人，竟然连君王和同僚也不放在眼

里，可见同样也都属于有人性弱点之平常人。当上述敌我双方都同样是有过而无罪的可理解之个人时，作为全剧忠良之化身的程婴，也就自然可以减退其忠义之厚度而向着普通个人回归。他在忍辱负重中把赵氏孤儿赵武抚养大，目的也就不必再是复仇，而是要忘掉任何敌人而寻求"好人一生平安"。我们看到，程婴从儿子口中一听到"敌人"二字时是何等意外和焦虑，反复教诲他不要为自己设置敌人。过没有任何敌人的和睦而幸福的生活，似乎正是从当年惨祸中幸存下来的程婴的一套生存哲学。这里从宫廷政治到平民政治，都遵循了一条从仇恨走向和解的政治修辞原则。如此，陈凯歌导演用电影形式重新讲述"赵氏孤儿"的深层意图就应当披露出来了：你的个体人生可能有过仇恨和不幸，但只有凭借非暴力、宽恕及平和之心，才能寻到真幸福。这样做，显然是对以忠义和复仇为题旨的中国古代历史传说模式乃至相应的兴味蕴藉美学传统的一次大胆改写或解构，其立足当代以非暴力与和解为上的政治意识、跨越当今世界"文明的冲突"境遇的公民社会政治秩序探索题旨，似已清晰可辨。

围绕"赵氏孤儿"历史传说而生的哪种当代解读或改写才是正确的？也许这样的问题已纯属多余。陈凯歌导演等在片中倾注的当代人文反思理念固然有其合理处，但已有的历史传说和由其衍生的诸种当代解读及其他可能的新解读，也都应当各有其理由存在，它们共同构成对这一历史传说的多重理解链条，也透露出当代人性价值理念的复杂度。问题在于，如果以艺术片或作者电影之类样式去灌注对历史传说的重写理念，同"小众"群体展开深度对话，这种历险当无可厚非。就林、田两位导演执导的话剧版《赵氏孤儿》来说，它们的观众群即使再庞大，同电影观众相比也还属极少数。但陈凯歌导演却转而选择以票房为重的商业类型片去实现历史传说的当代重写，他要面对的是数量广大、去影院为的是娱乐或休闲而非单

大片时代记忆

纯历史沉思的普通观众，这种历险就转眼间变成双重的了，难免令我感到有点操之过急和冒险过度。坦率地讲，我不由得为陈导捏一把汗。写到这里，我禁不住生出一丝好奇：在商业片类型中混搭进颇富编导个性色彩的当代人文反思理念和文化品位追求，虽属同时富有人文价值和通俗娱乐价值的美学历险，但早已习惯于忠义模式和家国情仇等兴味蕴藉传统的当今中国通俗艺术观众群，能否顺当接受和认可这次历史传说重写呢？陈凯歌导演和他的团队已基本完成自己的任务，该由观众去做出回答了。

（原载《北京青年报》2010年12月5日）

第三十八章

新世纪中国电影类型化的动因、特征及问题

进入新世纪十年来,中国大陆电影(以下有时也简称中国电影)在类型上呈现出一些新的变化,值得做必要的回顾。对此,需要首先从它的动因角度去考量,然后就它的特征和问题做出理解。

一、中国电影类型化的动因

电影总是以特定的类型方式存在的。类型使得电影能按照一定的超个人的审美标准或范式去组织形形色色的体验、思想和意图,并形成面向观众趣味的批量生产规模。以好莱坞为代表的美国电影已逐步形成了自身的经典类型片传统,目前常见的类型片有爱情片、警匪/动作片、音乐歌舞片、科幻片、灾难片、恐怖/惊悚片、喜剧片、西部片等。美国电影类型片有其发展的动因,简要地看,主要是让如下两种动因形成一种交融:一是观众的个人欲望;二是作为文化产品的电影的商业逻辑。观众欲望代表个人的快乐本能,这种本能寻求的是感官的娱乐和享受。商业逻辑代

文化产品的营利原则，它通过产品满足观众娱乐需要而实现利润。这两者的交融所形成的共振原理，正是美国电影在世界上雄踞第一的强大动因。单独这样看，似乎美国电影就只讲个人感性欲望的满足和商业营利动机，而没有什么意识形态性或政治性，但实际上，意识形态性或政治性在美国电影中是始终存在的，只不过隐藏在电影符号系统的深层隐蔽处罢了。进一步分析，位于这种显性的观众欲望和商业逻辑的交融与共振背后的深层动因，正是以个人主义（或自由主义）为标志的美国式主流价值观的感性象征，以及它在全球的以软实力方式呈现的权力扩张。也就是说，真正实际地起支配作用的隐性原动力，正是以个人主义为主导的美国式主流价值观及其面向全球的软实力战略。无论是以刻画永恒主题著称的《泰坦尼克号》，还是直接传达美国式个人主义价值观的《拯救大兵瑞恩》，这两类大片都受到这种隐性原动力或明或暗的支配。前者运用多种感人手段讲述一则爱情神话，显示爱情及相应的个人价值在美国文化中具有超乎寻常的地位；后者力图向人们证明，美国是这样一个信守诺言的大国，以至每个个人和家庭的权益及价值都会被誓死捍卫。

与美国电影的动因有所不同，中国电影的类型化进程则受制于多重动因的相互交融。第一，国家主流价值体系的显性引导。与美国电影公开宣称同意识形态疏远而在深层次上暗中发力不同，中国国家电影主管部门则旗帜鲜明地要求电影服务于国家主流价值体系的传达和宣传。这一点集中体现在国家政府电影主管部门对电影的"三性统一"（即思想性、艺术性和观赏性的统一）和"双效益"（即社会效益和经济效益的结合）等的要求和评判上。这实际上要求电影承担起维护社会稳定与社会和谐的任务。电影的任何其他原则（如艺术原则和商业原则等）都需服从这一基本原则。下面一条同样必不可少。第二，社会各界对电影的干预作用。一部故事片

从选题申报到生产、放映、观看、评论、评奖等各个环节，会始终受到来自政府电影主管部门之外的其他社会因素（如政治稳定、宗教事务、民族事务、妇女及少儿权益、环境保护、公共安全等）的规范，以便切实落实电影的社会维稳任务。在这个意义上，一部影片即使获准公开上映，也会受到这些因素中任何一种的强力干预，这种强力干预可能会直接影响到影片的命运，如《图雅的婚事》和《南京！南京！》等。第三，观众的个人欲望。随着个人价值在中国越来越受到重视，观众的个人感性欲望也成为中国类型电影常规的制约力量之一。冯小刚的贺岁片系列由于在这方面成绩显著，所以受到鼓励。第四，文化产品的商业逻辑。由于文化产业被要求同时获取"双效益"，中国电影也日益突出票房或商业元素的重要性。在这方面成功的中国大陆导演，目前同样首推冯小刚。第五，外来电影的先导作用。这一点是全球领先的美国电影所不可能遭遇的动因，但对中国大陆电影来说却长期以来成为一种必然、一种莫大的支配因素：中国电影要想赢得观众和市场，就必须同以美国电影为代表的外国电影在影院内展开事关生死存亡的激烈的票房肉搏，力求杀开一条票房生路。而饱受外国电影预先感染和引导的中国观众，自觉或不自觉地要运用那些先入为主或习以为常的外国电影规范和尺度去回头要求中国电影，从而反映出他们对中国电影的拒绝或接受意向。上面这些动因的交融，构成当前中国大陆电影类型化的基本推手。其结果，就是使得中国大陆电影并未出现明显的美国式类型化格局，而是独辟蹊径。

二、中国电影类型化的特征

由于上述动因的特定作用，中国电影逐渐形成了自身独特的类型化道

路。与好莱坞的类型片相比，可能不算严格的类型片，但确实体现了中国特色，是由当前中国独特的电影类型化动因综合塑造而成的。从进入新世纪十年来的电影状况看，这条独特的中国类型片道路已经和正在呈现出一些越来越鲜明的特征。

首先需要关注的一条特征是类型三分。与美国电影类型丰富多样不同，当前中国电影并没有形成多种多样的类型格局，而是主要呈现出三种类型，即主旋律片、艺术片和商业片。这是由前述关于"三性统一"和"双效益"等规范所决定的，准确地说是由政府主管部门和电影产业在从20世纪90年代初到现在为止的二十多年时光里逐渐协力摸索出来的。尽管"三性统一"和"双效益"是对所有影片的总要求，但在实际摄制中，不同的影片往往彼此有所分工或侧重地承担了相对不同的修辞功能，从而客观上形成了主旋律片、艺术片和商业片三分天下的类型片格局。主旋律片、艺术片和商业片分别突出思想性、艺术性和观赏性，从而分别契合中国主流价值体系、专家和普通观众的特定需要。《云水谣》《立春》和《天下无贼》可分别视为过去十年来这三种类型片的代表作。《云水谣》通过陈秋水、王碧云和王金娣三人的关系变故而试图反映大时代个人命运的变化轨迹，凸显爱情永恒的主题，但最终还是要演奏大陆与台湾实现统一的主旋律。《立春》以王彩玲对歌剧的执着追求过程，刻画出动乱年代个人命运的卑微与抗争历程，诠释了个人对理想主义的坚定信念和坚韧毅力。《天下无贼》颇有好莱坞式铁路警匪片的类型框架特点，由此展现纯朴良善的傻根与盗贼团伙之间、盗贼团伙内部不同盗贼之间、两个盗贼团伙之间、警察与盗贼团伙之间等多重关系及其演变，情节扣人心弦，视听效果令人赏心悦目，最终揭示的是钱财如粪土、情义至高无上这一民间哲理题旨。

但上述三种类型片也各有其先天缺憾:一般来说,主旋律片思想性强而艺术性和观赏性弱,艺术片有艺术独创性但思想性和观赏性不足,商业片观赏性凸显而思想性和艺术性欠缺。刚刚提及的三部类型片代表作尽管在"三性统一"上因进步显著而值得称道处不少,但毕竟都未能达到自身以外的其他类型片应达到的高度。例如,《云水谣》在艺术性和票房方面都有大幅度提升,但毕竟为了承载特定的主旋律题旨而不得不保持节制。《立春》这样的维护个性及个人尊严的影片注定缺少票房。《天下无贼》以盗贼团伙做主角,势必在思想性上先天不足,尽管票房高却无缘各种政府及学术奖项。这种类型三分格局本身由于存在上述难以克服的结构性缺陷,如此,不得不向另一种特征演变或靠拢——类型互渗。

类型互渗,是说主旋律片、艺术片和商业片元素在同一部影片中同时呈现且相互渗透。面对上述三种影片各自的缺憾乃至困境,中国电影人逐渐摸索并找到了一条新的生存道路:主旋律片也讲艺术性和观赏性,艺术片也讲思想性和观赏性,商业片也讲思想性和艺术性。每一种特定的类型片都尽力吸纳其他两种类型片的固有元素,形成三种类型片元素相互渗透的状况,从而弥补自身的先天缺陷。这种类型互渗情形的第一个成功的范例是《集结号》。在这部影片里,随着谷子地英勇战斗以及忍辱负重为牺牲战友讨回荣誉的漫长而曲折的过程的展开,过去各自分立的主旋律片、艺术片和商业片元素就在同一部影片中成功地实现了交融。这种类型互渗尝试其实在此前的《云水谣》等影片里已有所推进,只是由于《集结号》的出现才变得更加成熟,特别是思想性和观赏性获得了新的高度交融。在商业片(贺岁片)方面富于高票房经验的冯小刚,与编剧刘恒在主旋律片和艺术片方面的拿捏适度相互渗透,几乎产生了"天作之合"的效果。具体说,主旋律片需要的革命英雄主义、艺术片伸张的人的个性尊严以及商

业片青睐的民间正义诉求已经形成了一种高度融合。重要的是这一范例产生的开拓性意义。正是这种类型互渗给予冯小刚自己和其他导演一种有力的启迪：只有这样才能在多重动因交融的当前中国影坛通向成功。这种类型互渗可以视为当前中国电影类型化的最显著特征，也是它区别于美国式类型电影的最显著特征。

新类型片的开发，构成当前中国大陆电影类型化的又一特征。这里需要提及的是两种类型片的创造：一种是中国内地自产的贺节片；另一种是中国香港电影人与中国内地电影人的合拍片。贺节片（也可称群星贺节片），是一种其故事内容与重要节庆活动相契合并一般在此节庆活动期间上映的影片。《建国大业》和《建党伟业》先后作为这类贺节片的开拓之作和突出代表，分别对应中华人民共和国成立60周年庆典和中国共产党建党90周年庆典，由一大群知名影星参演。这类贺节片并非仅仅满足观众的日常娱乐需要，而是具有强烈的政治宣传或教化功能。当中国政府讲求借助重要的节庆活动开展社会宣传和社会动员，而中国公众也注重在这些节庆活动中开展日常社交和娱乐时，贺节片这一新类型片就应运而生了。它一方面从政府或公司投资中获得有力的资金保障，另一方面又从以"单位"为代表的团体包场看片中获得必要的"票房"保障，从而具有一定的商业或市场竞争力。

另一种开发的新类型片即内地、香港合拍片，可以称为政治娱乐片，是把香港式武侠片、动作片等娱乐片元素与中国内地主旋律片元素结合起来的新类型片尝试。它既有港式类型片必有的日常娱乐元素，又有内地主旋律片所要求的民族大义、情义、正义等主流价值观内涵，属于香港元素与内地元素的一种新的交融。其近年代表作有《叶问》《十月围城》《风声》和《叶问2：宗师传奇》等。《叶问》系列及《十月围城》的共同点在于，

既制作精良（如动作紧凑、情节连贯、细节逼真而感人、画面精当等）又主旋律题旨鲜明（如反清爱国、情义无价等），把香港动作片特有的惊险、刺激效果同内地主旋律片要求的爱国情怀及民族大义等内涵紧密交织为一体，既赢得了高票房又赢得了高口碑，可谓名利双收。这种新的内地、香港合拍娱乐片类型的出现，可以说是近年中国电影类型化的一个显著进展。

以上所论类型三分、类型互渗和新类型片创造，只属中国电影类型化的主要特征。还有些情形有待进一步考察，但特别值得关注的是这三方面。

三、中国电影类型化问题

从上面的讨论可知，当前中国大陆电影有自身的与其他国家电影不同的独特的类型化特征，这些特征还可以把我们进一步指引到对中国大陆电影本身存在的深层次问题的反思上。

首先要面对的是，中国电影近年来出现了一种明显的类型含混现象，即不追求好莱坞那种明显的类型片分类，而是往往在不同类型片之间界限模糊不清，仿佛你中有我、我中有你。我以为，这是由中国电影所置身其中的独特的生存环境塑造而成的，也就是受制于上面所说的国家主流价值体系的显性引导、社会各界对电影的干预作用、观众的个人欲望、文化产品的商业逻辑、外来电影的先导作用等动因的交叉支配。中国电影似乎只有走类型模糊的道路，才能在当今全球化时代的中国和世界的电影市场生存下来，并且继续发展。

同样要注意的是，中国电影类型片还存在一种内强外弱现象，即在国

内显得发展势头强盛，但在国外市场则发展衰弱。最有代表性的案例来自冯小刚导演，他凭借其贺岁片系列稳居近十多年来国内票房总冠军宝座，这已很不容易；但在国外市场则罕有建树。并且从最近他自己的表态来看，继续拓展国内市场而不考虑国外市场，仍然是他的近期奋斗目标。如此，中国电影的国外票房市场应该如何去应对？问题依然存在。

还要考虑的是由此连带的一个问题：带着这种类型含混和内强外弱特征而步履蹒跚地迈向"电影强国"的中国电影，应该如何处理自身面临的迫切的生存和发展问题？一方面，国家主流价值体系需要全力传达和维护，这是在当前压倒一切的类型片国内战略导向；另一方面，国家文化软实力也需要履行和拓展，这同样是当前需要全力以赴的类型片国际战略导向。问题在于，这两方面的导向即国内维稳和国外感召，可能是相互悖逆和冲突的。类型片的国内战略导向意味着中国电影可以暂且满足于类型含混和内强外弱状况，因为只要国内影片产量在高速增长、票房在显著提升，以及维稳效果不断巩固即可高枕无忧。但中国电影类型化的国际战略导向则明确地要求，只有按照国外电影类型片格局去分类打造和向外输出，才有真正赢得和征服外国观众的可能，否则就只能短时间偏安一隅，夜郎自大，自欺欺人。

这种国内与国际类型片战略的二元性冲突，可能正是当前中国电影类型化面临的最突出和最尖锐的矛盾之一。化解这一矛盾的途径可能不少，但我想其中可能少不了一条，就是尽量让不同的电影制片公司、编导及其他电影人各自发挥其特长和兴趣，分别去研究、筹划和攻占国内和国际电影市场的制高点，两者各行其道而又同时寻求相互沟通或交融。例如，富于国内市场经验的"华谊兄弟"及冯小刚等可以继续实施其类型互渗的国内高票房战略，而拥有国际市场经验的"新画面"及张艺谋等可以继续谋

求其国际市场的成功。

当然,这两支方面军中最近若能涌现出国内票房及国际票房"通吃"的电影类型化大家,那毕竟更能引发期待,更加令人向往,但又更为艰难。从中国电影类型化的长远发展战略着眼,不妨把未来希望寄托到那些目前尚显年轻稚嫩的一代电影人身上,通过他们的类型片代际传递和类型化探索去逐步实现中国电影的类型化梦想。

(原载《当代电影》2011年第9期)

第三十九章

上天入地难抓人
——近年中小成本影片的三种美学取向及困窘

考察中国大陆电影的柔性吸引力和感染力即文化软实力状况，不能只紧盯那些风光无限的"主流大片"，例如《集结号》《唐山大地震》《建国大业》等，而更应密切关注那些占据中国大陆电影产品数量的绝大多数、涉及远为广大的电影业从业人员的"中小成本影片"，因为后者在中国大陆电影界实际上构成一种更能显示电影生产力常态的普遍力量。要想弄清中国大陆电影的文化软实力状况，特别是当前问题及困窘，无疑不能绕开中小成本影片（尽管主流大片和商业片也应同时予以关注）。[1]

一、中小成本影片概念

中小成本影片概念本身难以下确切定义。它在这里只是一个暂时的术

[1] 本文原应中国电影艺术研究中心和北京大学影视戏剧研究中心合办的 2011 年中小成本影片论坛撰写并在论坛上宣读。特此向两家主办方致谢。

语，或者不如说是一个相对的和变化的概念。专就近两三年情形来说，中成本影片是约略地指资金投入高于 1000 万元、小于 5000 万元（一说 7000 万元）的影片；小成本影片是约略地指资金投入低于 1000 万元（一说 800 万元）的影片。中成本和小成本影片合起来称为中小成本影片，显然就是指投入低于 5000 万元的影片。与它相对的则是资金投入在 5000 万元以上直至上亿元的主流大片及商业片。作为中成本影片和小成本影片合起来的称谓，中小成本影片概念本身就表明，它只是一种约略的命名，是对当前中国电影创作成本现象及其背后的相关美学问题的一种暂时概括。[1] 关于中小成本影片，可以探讨的方面很多，这里只是尝试讨论它的美学问题，即影片对社会现实和内心现实的影像再现方式问题。

二、中小成本影片的三种美学取向

从近年来的创作情形看，中小成本影片呈现出两种主要的美学取向：一种偏于艺术探索上的前沿性和极限度，而其现实关怀不那么显著和急切。相比而言，另一种则偏于伦理关怀的直接性和强烈度，可以不那么注重艺术探索的前沿性和极限度。前者代表作有顾长卫执导的《立春》、李大为执导的《走着瞧》等，后者代表作有张猛执导的《耳朵大有福》、高峰执导的《老寨》、王竞执导的《我是植物人》、周晓文执导的《百合》等。

[1] 关于"中小成本影片"概念，可参见如下界定："投资额在 7000 万元左右到 1000 万元人民币之间，非武打、战争题材的商业或艺术电影，基本上可以被称为'中等成本影片'；投资额在 1000 万元人民币以下，没有或只有很少明星加入的影片，基本可以被称为'小成本影片'。"见黄治《中国中小成本电影现状综述》，《艺术评论》2008 年第 3 期。当然这里只是大致估算，因为资金数额实际上在逐年上涨。

偏于艺术探索取向的影片，致力于在审美与艺术的极限处寻求突破。《立春》讲述了女教师王彩玲在持续的挫折中执着地追求人生理想与艺术理想的故事，着力描写其在难以超越的物质与精神困境中永不放弃的个性特征，塑造了一位卑微而又心高、其坎坷命运令人刺痛的理想主义者形象。它以高度冷峻和洗练的风格，刻画出卑微人物在物质与精神双重困境中的理想主义风范，突出一种令人警醒、促人反思的效果。值得注意的是，演员蒋雯丽以近乎出神入化的反本色、反常态表演设计和演技，把王彩玲卑微而又心高、屡屡受挫而又坚韧不拔的理想主义者形象刻画得惟妙惟肖，令人对理想主义者遭遇的不见容于世的高贵风范和困境折磨，情不自禁地报以深切的共鸣、同情和痛惜。《走着瞧》讲述的是"文革"时期下乡知青马杰先后与两头驴较量并遭到反抗和报复的奇异故事，刻画了特殊年代里人反抗命运、驴报复人的怪诞现实，在人与自然、人与人的关系领域具有及时的反思和警示作用，对人类对自然肆无忌惮的掠夺和蛮横的欺凌予以了辛辣的嘲讽。导演李大为善于把握人与驴之间的矛盾冲突，创造出一种怪诞而直刺心脾的影像风格。这样两部着力于艺术探索的影片在近年出现十分难得，不妨视为近年中国大陆电影的美学历险的标志之作。

偏于现实伦理关怀的影片，主要揭示现实生活中的社会矛盾或伦理问题，旨在逼真地再现当代社会现实。《耳朵大有福》把退休工人王抗美的苦涩而又自得的日常生活刻画得活灵活现、真切感人，让人触摸到底层生活流的丰厚质地。王抗美形象的性格特点在于一系列相互悖逆的行为方式的组合：一是细心而又粗心，如换钱时能识破小摊贩的骗人把戏，可轮到找零时却看也不看就放兜里（硬充大度而不拘小节）；二是虚荣心而又实心，如擦鞋店里了解行情时，顺势装作干部体察民情而读《人民日报》

(通常是干部才读这一大报),但去同事家送花被误认为送毛衣,他却回答说那是送父亲的(舍不得),所以又带走了;三是小气而又大气,如修自行车一块钱却只愿给七角,不行就用五十元大钞去换零钱,而当儿子请朋友把姑爷的脸划了井字时,却快意地出手一百元让儿子请客(同样是硬充大度);四是理智而又冲动,如面对女儿和姑爷吵架把桌子掀翻时可以忍住,但电脑算命一高兴就慷慨给出十元小费;五是运气好而又倒霉,如在保暖内衣搞活动时幸运地赢了一套内衣,这归功于他随身携带的保温桶和姜,但老伴卧病在床需照顾、弟弟打麻将不顾亲爹、弟媳不孝顺、儿子不争气、女儿婚姻不幸福、姑爷不正经、找工作太难、借钱又借不着等,又着实让他感觉总是倒霉。在这里,范伟的成功表演让中国底层小市民的苦中作乐形象活脱脱地呈现出来。

在这种取向中,《我是植物人》以其揭露医疗界黑幕的尖锐度和胆识备受瞩目。按医学常规,一种新药诞生原需长期的大量实验和细致完备的检验程序后才能推向市场。但据报道,我国一年竟有上万种新药问世,这是一个绝对让人不可思议的超级速度。《我是植物人》直击这个超级速度产生的内幕,即医药行业疯狂的知假造假行为。这种丧尽天良的造假行为已经导致了一系列社会悲剧的产生。影片正是讲述了因一种造假麻醉药而导致病人成为植物人的连环故事。女主人公俐俐因车祸住院抢救,被造假麻醉药导致昏迷三年,醒来后失忆。当她历经种种波折才找到自己的真实身份时,发觉自己竟然就是造假麻醉药链条中重要一环的当事人。也就是说,她既是受害者又是施害者。在经历痛苦的选择后,良心发现的她最终选择了自首,从而勇敢地承担起自己应承担的社会责任。顺便说,影片还常常信手拈来地揭露社会假象。当男女主人公走在过街天桥上时,男主人公仅用六十元就从地摊上为女主人公买来手机,并说这些低价手机全是偷

来的。这一细节进一步烘托出当前造假偷窃成风的社会病象，唤起观众的高度震惊和痛惜。

这两种倾向即艺术探索与现实伦理关怀，各自都存在着一种明显的缺憾：艺术探索片如果不主动承担伦理关怀的负荷，就可能在现实的电影产业竞争与主流评价体系角逐中被边缘化；相应地，伦理关怀片如果缺少艺术探索意味，就可能在同样的环境中被迅速遗忘。这样的缺憾如何得到弥补？

也许是作为上述两种电影美学取向的缺憾的一种弥补形态，近年来逐渐出现了第三种取向，它不仅已然显山露水，而且俨然趋于成型，这就是温情及诗意叙述。具体表现就是，把艺术探索取向中的诗化处理元素同伦理关怀取向中的社会和谐诉求相互交融起来，成为一个既有温情诉求又有诗意拯救意味的交融体，使得现实生活中的苦难或悲情在诗意形象中被幻化或弱化，既满足观众对现实苦难的关怀和诗意拯救诉求，又不致让其与社会主流价值体系以及观众自身内心的冲突尖锐化，从而在艺术探索与伦理关怀之间获得一种暂时的平衡。也就是说，有对现实人生苦难及其根源的痛心揭露乃至控诉，但一旦以诗化方式去润饰，就变得平和了，不那么尖锐了。有独立的或高远的艺术探险或实验，但同时又注意渗透进或折射出现实的伦理关怀意向，从而变得不那么远离现实了。如彭家煌和彭臣执导的《走路上学》、李灌洪执导的《走四方》、张猛执导的《钢的琴》、宁才执导的《额吉》、蒋雯丽执导的《我们天上见》、李玉执导的《观音山》等。

在电影圈和媒体屡屡博得好评的《钢的琴》，纵情呈现现实中下岗工人生活的贫困交加状况。例如，陈桂林下岗后生活无着而只能靠与女友淑娴等组织丧葬乐队维生，眼看妻子跟人跑了，女儿也因父亲买不起钢琴而

要跟着离开。无奈中,他请昔日工友们合力用废弃钢材制作了一台钢的琴。这种异想天开之举给影片带来莫大的生机和亮点,确实属于独一无二的惊世创意。当一台融会无边父爱和工友深情的崭新的钢的琴送到女儿面前时,观众情不自禁地被深切地打动了。此时,现实生活的贫困状况就被融化在一片诗意氛围中。《走四方》以平实姿态讲述打工者的人生困窘及其化解历程,情节与场面设计富于生活质感,表现了底层打工者对人生尊严和诗意的不懈追求,是少见的数字电影佳作。主人公二喜虽然文化程度不高,生活品位不能免俗,但却从小就喜爱诗歌,表明他身处俗世仍不丧失高雅追求。影片把他对诗歌的喜爱,同对初恋时暗恋的中学同学赵艳秋的追求交融在一起,形成日常困境中不失诗意的特色。他送货路过家门而生思乡之情,并且立即决定回家看望久别八年的父母亲友,表明他内心拥有还乡的强烈冲动。诗意与还乡之情交融在一起,让这部描写打工仔的影片居然引发了观众的普遍感动。《走路上学》看起来是儿童片,其实是用成人视角并拍给成人看的。影片讲述的是怒江边上傈僳族姐弟溜索上学的故事,突出表现他们在贫苦环境中对美好生活的向往和追求。导演彭家煌和彭臣两兄弟把傈僳族姐弟溜索上学的故事讲得凄婉动人,其独创的清纯而忧伤的影像风格给人留下深刻的印象。《观音山》呈现的是成都市和成昆铁路沿线山区的地缘风情。影片把镜头对准了三个高考落榜生南风、丁波和肥皂。他们在这段人生迷途中合租中年女人常月琴的房子。常月琴因失去丈夫和儿子而几乎悲痛欲绝。这四个人在这间房子里展开了多次相互冲突,但最终在山上以观音雕像为证,归于和解,实现了相互理解、同情和温暖,从而相携走出人生困境。编导喜欢运用略含诗意的特技风景镜头,去点染日常生活困境中的诗意和温存。在连绵不绝的川西铁路隧道间奔驰不息的火车、闪耀着神秘光芒的巨大瀑布、众人共同制作复原的观音

雕像等，这些都诠释了平常清苦生活中的自由、温暖、真爱和快乐等所蕴含的缕缕诗意。

这些以温情及诗意叙述取向为特点的影片，先后获得国内不同的电影奖励，证明了它们在调和上述两种美学取向上的成功。它们能上天，也能入地。上天，可在审美的极限处高高翱翔；入地，可从大地深处吸纳汩汩甘泉。但它们从来不致走极端，既不会上天不返，也不会入地无回。它们总是能合理地置身于天与地之间上下循环自如。

三、中小成本影片的美学特质与功能

从上述三种美学取向看，中小成本影片已经显露出自身的独特美学特质。这里可以指出其中的几个方面。首先，它们（特指上述第一种美学取向）呈现出艺术探索的无限性，就是在艺术探索的极限处几乎可以随意挥洒。当然，这里的所谓无限性只能是相对近年来中国电影界的其他影片来说的，特别是相对于主流大片及商业片来说的，因为后者不能不因为看重票房回报而或多或少弱化艺术探索上的冲击力。其次，它们（特指上述第二种美学取向）表现出伦理关怀的直接性，这就是可以在现实的社会和谐层面上寻求直接的逼真再现，从而在一定程度上让艺术继续承担起干预当代社会现实的任务。再次，它们（特指上述第三种美学取向）体现了艺术探索与伦理关怀的相互交融性，可以将艺术的超现实与伦理的现实还原自如地调适起来，实现一种和解。最后，它们（含上述全部三种美学取向）呈现出审美表现力的自明性。这就是，它们在中国电影界显得如此自满自足，以至仿佛无须观众或票房的肯定就能获得生存空间乃至成功。如此大规模的电影常规部队竟然可以不依赖于观众或市场就能独立生存，持续地

生产及再生产,这对中国电影的长远发展来说,究竟是福是祸?实在值得深思。

正是由于具有这些美学特质的存在,中小成本影片已经初步展示出它在中国电影界的美学功能。首先要看到,它诚然算不上当前中国电影的精锐之师或高端形态,但却是中国电影的常规部队,代表着中国电影常规生产力(而非高端生产力)的层次、水平及困境。其次需关注,它不仅体现为中国电影的常规生产力量,而且还常常扮演中国电影力量的先锋队角色,也就是经常深入前哨阵地探险、铺路、观风、排险或引路。进一步说,它还体现为中国电影的高端再生产力量。高端再生产力量,就是为中国电影主流大片的发展预先储备、孕育或提供源源不断的有生力量。在这个意义上,中小成本影片好比中国电影高端生产力的孵化器。初出茅庐、默默无闻的电影人,如编导、摄影师、美工、演员等,往往是在中小成本影片的孵化器里得到锤炼和提升的。等他们在这里操练出电影之才、电影之胆、电影之力、电影之识等,再到主流大片的高台上赢得更显赫的成功。由此看,中小成本影片在当前中国大陆电影界实在具有基础的和常态的地位,不可轻易忽略。甚至可以说,假如没有中小成本影片,就没有中国电影的常规生产和高端再生产,也就没有中国电影的未来。

四、中小成本影片的美学困窘及其原因

不过,还需要看到,当前中小成本影片面临一些困难。这突出地表现在上述三种美学取向的影片都遭遇一个共同的美学困窘:观赏效果或票房不佳,与主流大片和商业片相比缺少起码的市场竞争力。这些影片(包括其中的获奖片)虽然美学特质和功能鲜明,甚至在圈内口碑上佳,但总是

缺少观众，对观众缺乏应有的吸引力。有的影片费力地挤进院线，却只能在"一日游"或"三日游"后就匆匆下线。它们的致命问题在于，能潇洒地上天入地，但却难以抓人。也就是说，它们诚然能分别上升到美学的极限处和钻入伦理的最深处，但却难以在院线的贴身肉搏中赢得观众，甚至有的连进院线的竞争权也无法获得。

　　中小成本影片缺少观众的原因何在？诚然需从电影产业、观众和电影环境等多方面去综合分析。但至少可以说，培育市场与培育观众素养需同时进行。再优秀的影片，如果面对只想从中获得短暂感官娱乐的观众，也没什么脾气。特别是在当前全球娱乐化氛围中，稍微带有严肃特点的影片，就可能遭遇院线冷遇。需要把观众素养的培育和养成放到重要地位。不妨调动所有可以调动的资源，采取多种措施或寻求多种渠道，让中小成本影片到大学、中学、小学去放映和研讨。电影制片厂、制片公司、电影资料馆、电影博物馆、放映厅以及各团体的电影放映场所，都可展开这些中小成本影片的义务放映和宣传。其结果就是，一方面让这些优质电影成果为观众分享，另一方面致力于中国电影新生力量的素养培育，令其艺术探索、伦理关怀及其相互间的诗意交融等成果传递到下一代年轻观众中，成为新的电影生力军的电影艺术素养的主要构成元素。

<div style="text-align:right">（原载《当代电影》2011 年第 11 期）</div>

第四十章

2011年：中国大陆电影中的悖逆景观

2011年是新世纪第二个十年的第一年。截至12月15日，中国大陆电影全年产量超过500部，城市影院票房超过120亿元。单就这两个数据看，情况令人乐观。但要深入中国大陆电影现状做一简明而又清晰的总体勾勒，却存在困难。因为，这种总体性其实并不鲜明。相反，更多地感受到的，却是与活跃及多样性等相伴随的矛盾与困惑。

一、主旋律电影：保持公共关注度，但品位需提升

首先引人注目的是主旋律电影或主流电影的一系列新收获，如《建党伟业》《辛亥革命》《杨善洲》《郭明义》《飞天》《秋之白华》等。自从2009年的《建国大业》借助国庆60周年盛大节庆而开创我称之为"群星贺节片"这一新类型以来，主旋律电影的公共关注度和社会影响力获得大幅度提升，今年又迎来新的两个重大节庆，即建党90周年和辛亥革命100周年。如此，《建党伟业》和《辛亥革命》双双强势进入公众视野，成为观众的热切期待。《建党伟业》讲述从1911年辛亥革命后到1921年7月中

国共产党成立期间的历史,重点描绘其中的风云人物如毛泽东、李大钊、陈独秀、张国焘、周恩来、蔡和森等在民族危亡时刻勇于探索真理、创建中国工人阶级的政党的英雄形象。这部影片同《建国大业》一样以"群星贺节"的特殊方式摄制,以众多主要人物的经历为主线,始终贯穿着浓烈而清醒的历史兴亡意识及革命英雄主义情怀,在公众中引发强烈反响和热议,成功地使主旋律电影继续高位保持公众关注度和社会影响力。

同时,这一年主旋律电影留给人们的印象还有,李雪健在《杨善洲》中的表演极大地凸显了英模人物本身平凡而又崇高的人性魅力。《飞天》对中国航天业未来的想象和乐观意识令人印象深刻。《秋之白华》有关中国现代政治革命从温情到暴烈之间的转换历程的细致回放,提醒人们重新思考革命的起源及其历史价值中的辩证内涵。

尽管高位保持公共关注度和社会影响力,但总体来看,数量众多的主旋律电影依然面临严峻的生存问题,这主要就是如何真正地以高品位艺术去吸引公众并最终令他们心悦诚服的问题。即便"群星贺节"方式属中式主旋律电影独创也颇有成效,但此种模式却不能老用,而需不断出新招,特别需在故事编撰和人物塑造上有新的力度和厚度。这是因为,来自艺术电影、商业电影,特别是好莱坞电影所不断发起的新美学挑战已让人无法闪避了,必须起来正面应战。

二、艺术电影:创意为王、诗意化解及现实逼视

比较而言,这一年的艺术电影或中小成本电影取得了更加令人瞩目的显赫的美学业绩。诸如《钢的琴》《观音山》《到阜阳六百里》《百合》《老寨》《我是植物人》《惊沙》《蛋炒饭》等,都曾引发公众热议或好评。

第四十章 2011年：中国大陆电影中的悖逆景观

由青年影人张猛编剧和导演的《钢的琴》，虽然没能获得金鸡奖最佳故事片奖，但毕竟获得了华表奖两项最佳——最佳故事片奖（十部之一）和最佳新人编剧奖（唯一），算是赢得一种重要的肯定。更重要的是，它还进一步在电影圈内外赢得上佳口碑，可谓众望所归。这在本年度中国大陆电影界实属罕见的奖杯与口碑的双重成功。我想，其秘诀应首先归功于"钢的琴"一词的独特创意。由"钢琴"演变出"钢制的琴"的含义，既切实符合影片的故事情节本身，又在字面上实现了精彩创意，因为你不能再照此逻辑推导出诸如"二的胡""琵的琶"或"铜的管"之类乐器词语来了。所以不妨看作一次独一无二的创意为王的成功范例。如此，《钢的琴》完全可以视为新世纪以来中国大陆电影中创意电影的一部里程碑式作品，表明中国大陆电影人完全有能力在创意上参与竞争。同理，由中餐里最普通的一道蛋炒饭而演绎出影片《蛋炒饭》的故事，尝试打造由黄渤饰演的中国式"阿甘"形象大卫，也确实体现了编导陈宇等的独特创意：着重刻画大卫从"文革"后期到改革开放时代的成长历程，在凸显中国社会巨变过程的同时，展现了这一平凡市民不变的纯朴和憨傻品格。似在由此表明，真英雄不一定来自沧海横流中的力挽狂澜或变化社会中的善于变革，而完全可以来自日常生活中的纯朴憨厚和回归本心。

从《钢的琴》到《观音山》，有一根红线在其中贯串，这就是日常生活困境的诗意化解之道。《钢的琴》的创意来自张猛自己的编剧。这一创意为东北大型国有企业下岗工人的日常生活苦难找到一条艺术理想层面上的解救之途。影片试图通过陈桂林、淑娴等的殡葬歌舞表演以及"钢的琴"的集体制作等日常诗意行为，幻化出日常生活中的诗意乌托邦。《观音山》刻画了三个高考落榜生南风、丁波、肥皂，讲述他们如何被屡遭苦难打击而终于领悟的房东常月琴感化的故事，试图由此凸显诗意化解

及佛家情怀对超越日常生活困境的重要性和有效性。一再出现的川西山区铁路隧道、路边巍峨的大山风光以及特技制作的高高地倾泻下来的绵长瀑布,都在强化现实生活中的诗意维度,似乎它们完全可以冲淡日常生活困境对人物命运的强力压迫。日常生活中的诗意拯救,成为继《走四方》《走路上学》《锡林郭勒—汶川》等影片成功后艺术电影或中小成本电影自我拯救的良药。

还有一类电影则敢于正面逼视现实生活中的负面景观并探索拯救途径。《我是植物人》是其中的突出代表。影片讲述车祸及假药受害者俐俐到头来发现自己竟然就是假药制作者本身。这一惊人事实令她惶恐,后来终于克服自我心理阻力而勇于自首。影片从一个典型案例揭示了当前社会生活中的犯罪现象以及个体自我救赎的真诚努力。《老寨》则敢于直面中国农村的现实矛盾和危机,并尝试一种新的有效的解决之道。它讲述了一个奇异故事:老寨村村民因不满村支书以村煤矿为自己挣钱的不公平格局,把全部希望寄托到新任镇党委书记身上。他们想通过党内民主选举而夺回村里的控制大权。新书记走马上任后,以新的工作作风展开调查研究,要求原村委会成员辞职,在村子中开展村委会选举。村里人选出新的领路人,但找出的民主解决办法却是离奇:异想天开地把村委会圆形公章锯成四瓣,凡大事都需四方同意并盖章才能通过。这一奇特创意意味着民主程序才可防止权力集中在个人手中,从而象征性地呈现出一种当前中国农村素朴的民主政治诉求。

这类艺术电影本身敢于直面当前中国社会矛盾及困窘,并成功地找到了创意为王、诗意化解及现实逼视等美学解决路径,为中国艺术电影或中小成本电影找到了一条既直面现实生活困境又悉心探索美学创新之道的折中方案,实属难能可贵。但与此同时,它们还是面临一个共同的严峻的生

存问题——缺少观众，无法把他们成功地吸引到电影院。往往有口碑却票房低，叫好而不叫座。除了《观音山》因营销有方而票房差强人意之外，其他多票房惨淡。这固然有营销无术的原因，但根本问题似不在此。深陷如此困窘中，艺术电影或中小成本电影怎么能够持久？

三、商业电影："接网气"电影的营销奇迹

这一年在商业电影方面亮点不多。古装片仍然被视为赢取高票房的一剂不变良药。《白蛇传说》《画壁》《关云长》《鸿门宴》等都不约而同地以大牌明星、大场面、大动作乃至奇幻镜头等竭力吸引观众。它们虽然取得了一定的叫座业绩，但却少闻叫好声。其关键的原因还是故事编排上存在诸多缺憾，有的甚至荒唐地试图以消解正史而赢取票房。

最引人注目的亮点还是《失恋33天》，这部中小成本制作竟然票房超过3.5亿元！这实际上并非简单的影片故事的胜利，而是综合营销战略的奇迹。影片从筹备到拍摄再到上映安排都精心策划，多次广泛征求网友意见后又反复推敲、修改，直到网友满意才投入拍摄。有论者称赞它的叫座秘诀在于"接地气"，也就是贴近百姓生活，拍普通百姓身边事，这确实有一定的道理。[1] 但我想争辩的是，它不过是一部"接网气"的电影而已，也就是尽力贴近城市青年网民实际生活状况和诉求，包括他们的日常生活困窘、幸福诉求及情感体验等，而非更广大而多样的普通百姓群体。这些青年网民常常生活在网上，有着以国际互联网和移动网络为平台的共

[1] 桃桃林林：《2011：电影依然在路上》，《新京报》2011年12月22日娱乐新闻和文化副刊第2版。

同生活体验和时尚趣味,因而似乎能从这部影片中获得网络共同体的群体诉求。该片的问题在于,营销成功了,但影片本身有多高的艺术品位呢?它仿佛在展现一种新的电影美学原则:把特定公众群吸引进影院,相互交流其在日常生活共同体中的共通体验,足矣,还需要再去追求这共同体之外群体想要的那些意味吗?尽管这部影片依然落入叫座易而叫好难的美学陷阱中,但城市青年网民的认可就足以保障其高票房,这无疑给电影人一种莫大的启迪:在这个艺术分众时代,商业电影要想开拓自身的生存和发展空间,就应清醒地面向特定公众群而非所有公众群。

四、电影技术新突破:三维武侠片与中式动画片

今年中国大陆电影的亮点之一,在于在电影技术上有两点新突破:一点是第一部三维武侠片《龙门飞甲》问世,让人看到中国电影在技术上追赶《阿凡达》的努力。用三维技术去重新讲述武侠故事,可以借助当代电影新技术而把曾经脍炙人口的中国武侠故事提升到一个新的观赏高度,正如徐克导演所主张的那样,"以浪漫方式把现实中不可能的事做到极致"[1]。要把这部影片看作今年最好看的武侠片,不为过。但坦率地讲,影片不如预期的那么精彩好看。主要原因在于,观众不得不同它前面已经横亘的所谓两座大山比较:与三维技术的现有巅峰之作《阿凡达》相比,三维技术不够精当、顺畅,不少地方比较幼稚;与武侠片经典之作、由徐克本人执导的此片前辈《新龙门客栈》相比,武侠故事不那么精彩,除了

[1] 引自徐克导演于2011年12月18日在北京大学影视戏剧研究中心举办的"徐克导演与专家面对面"的谈话,笔者在场。

陈坤饰演的雨化田给人印象深刻以外,其他能感人还能让人回味的人物不多。而张曼玉、林青霞、梁家辉等在《新龙门客栈》中饰演的武侠英雄至今还能令人回味再三。不过,从三维片与武侠片的交融看,即在运用三维技术拍摄武侠片方面,《龙门飞甲》确实迈出了前所未有的新步伐,取得了《阿凡达》和《新龙门客栈》各自都无法代替的新进展,为观众奉献出中国第一部三维武侠片,可谓虽有遗憾而仍觉可贵。[1]

另一点是动画片《兔侠传奇》和《魁拔》通过仿拟或回应美国动画片和日本动画片,初显中式动画片的创新锋芒和发展潜力,应当予以充分肯定。但是,中式动画片如何进一步提升艺术水平,以便真正拥有与美式动画片和日式动画片争长较短的实力,尚需时日,好在已经上路了。

五、《金陵十三钗》:美学与政治的双重平衡

现在该来盘点我以为全年最厚实的果实即《金陵十三钗》了。该片在故事讲述上有了可喜进展,可谓到目前为止张艺谋影片中叙事最为流畅和完整的一部。但它最引我"震撼"的地方,与其说是它所精心刻画的妓女这一卑贱群体及假牧师约翰等在战火中释放的人性光芒或崇高品质(这当然值得称道),不如说是它的近乎无懈可击的美学与政治双重平衡修辞术。因为,由于存在《南京!南京!》因从人性视角过度渲染中国女性被日军蹂躏画面及日军自我反思镜头而遭诟病的前车之鉴,再来拍抗战题材就必须在美学上与政治上都应对高风险,也就是要确保美学上有品位和政

[1] 王一川:《虽有遗憾,仍觉可贵——我看〈龙门飞甲〉》,《文艺报》2011年12月21日第4版。

治上有民族尊严。金牌编剧刘恒的加盟似乎本身就给这次拍摄上了美学与政治双保险。他会同导演在改编严歌苓原作中付出的美学与政治双重平衡修辞确实需要铭记：在被侵略惨况与英勇抵抗情景、外国殡葬师约翰与中国军人李教官、外国牧师遗像与中国杂役陈乔治、中华民族传统与基督教精神、妓女与唱诗班少女、平凡与崇高等诸种高风险对立元素之间，影片总体上逐一兼顾不同公众群体及电影管理者对它们的不同的价值诉求。影片试图通过众多对立元素之间的美学与政治双平衡，打造一种超越于各民族价值构架之上的新型价值观，由此展现了以张艺谋为导演的制作团队在电影美学与电影政治上的新进展，可视为中国大陆电影界值得称道的新收获。不过，我一直就有的疑问并没有得到化解：张艺谋为什么要把自己的越来越显宝贵的精力用到"商女也英雄"这一高风险题材上？单靠以"商女"群体为崇高英雄的平衡修辞而试图结出承载国际和国内价值观及超凡感召力的电影硕果，这里的题材选择对人们期待颇高的张艺谋导演来说，似乎远比故事叙述本身更值得深入反思和计较，除非这种高冒险果真能带来高回报。中国电影不能老把宝贵精力耗费到高风险题材及其平衡修辞上，而需要更多地回归艺术本身。

回看2011年中国大陆电影，不得不面对一组组颇有悖逆性意味的景观，在分享收获的同时也难掩几许抱憾。也许，来年会找到破解上述悖逆之道？我期待。

（原载《文艺争鸣》2012年第1期）

第四编 电影文化软实力

第四十一章

电影软实力及其效果层面

谈论电影的"文化软实力",不由得让我想到国产片中近几年来不多见的一个例子:由霍建起执导的影片《那山那人那狗》(潇湘电影制片厂和北京电影制片厂1999年摄制)于2001年在日本出人意料地引起了轰动。这部讲述父子两代乡邮员在山区徒步投送邮件故事的影片,竟一举夺得2001年度"日本电影笔会"最佳外国影片第一名、"日本电影艺术奖"最佳外国电影奖、"每日电影奖"最佳外国影片第一名、日本《电影旬报》最佳外国影片第四名、"电影银幕"最佳外国影片第四名等多项大奖。作家彭见明的同名短篇小说原著也在日本发行近8万册,与影片一样受到好评。一部讲述邮递事业与责任伦理的父子传承的影片,一个赞扬东方式亲情与传统魅力的故事,竟能如此强烈地感动东邻观众,确实创造了国产片在国外显示我国文化软实力的一个奇迹。这里仅仅就电影软实力问题做初步讨论。

一、软实力与文化实力论转向

我们在这里讨论电影作为文化形态具有软实力，实际上首先意味着对我们习以为常的传统文化概念发起来自国际政治学的新挑战。按学界一般理解，如来自德国学者卡西尔的符号学哲学见解，文化总是特定民族的生活方式或符号表意系统，具体表现为神话、语言、宗教、艺术、哲学、科技等形态。而现在根据国际政治学领域的新的软实力概念，文化却俨然被划归入特定国家的与政治、经济、军事等相并立和同等重要的"实力"或"权力"范畴，从而体现了文化从"表意"系统到"实力"系统的观念转变。这大约可以视为人们有关文化认识与研究上的一次重要的实力论转向，也就是体现了从文化符号论向文化实力论的转向。与文化符号论把文化看作特定民族的生活方式的符号显现不同，文化实力论把文化视为特定国家实力的体现。而实际上，这种转向也正是软实力首倡者所竭力推动的。众所周知，软实力（soft power）是美国哈佛大学教授约瑟夫·奈（Joseph S. Nye）在 1990 年率先提出来的，后来在其 2002 年的专著《软实力：世界政治的成功之道》（*Soft Power: The Means to Success in World Politics*，又译为《软力量：世界政坛成功之道》）中予以集中阐述，随后风靡开来。在他那里，"软"和"实力"两个词语其实可以分别翻译为"柔"（或柔软）和"权力"（或力量），从而软实力也可以理解为"柔（软）权力""柔（软）权""柔（软）力"等，与它对应的词语可以有"硬（刚）实力"（hard power），也可以理解为"刚（硬）实力""刚（硬）权力""刚（硬）力"等。他相信："软实力是通过吸引和说服他人而实现你的目标的能力。它同硬实力不同，硬实力是运用经济和军事的胡萝卜加大棒去导致他人追随你意志的能力。"在他看来，前者的力量之源在于"吸引"（attraction），后

者的则在于"强制"(coercion)。相比之下，前者远比后者价廉物美。[1]

二、软实力理论的中外渊源

软实力理论是可以在中外都找到其历史渊源的。在西方，德国社会学家马克斯·韦伯（Max Weber，1864—1920）在论述国家或社会统治类型时认为存在至少三种统治类型：第一种是传统型统治，即家族血缘型统治，权威来自上辈对下辈的血缘传承，例如古代皇权；第二种是法制型统治，权威来自法律与民主制度，例如现代国家民主政治；第三种则是卡里斯马型统治。在韦伯那里，卡里斯马（charisma）是一个十分重要的概念，它被用来"表示某种人格特质：某些人因具有这个特质而被认为是超凡的，拥有超人的或至少是特殊的力量或品质。这是普通人所不能具有的。它们具有神圣或至少表率的特性"[2]。韦伯认为卡里斯马由于具有超凡素质，因而与理性的支配和传统的支配相比，具有特殊的支配力——感召力。这种感召力赋予卡里斯马以一种"革命"力量："卡里斯马是一种特别革命性的力量。"[3] 尤其"在传统型支配的鼎盛时期，卡里斯马乃是一个伟大的革命力量"[4]。卡里斯马可以直接理解为感召力或魅力感染，其反面则是强制、强迫。卡里斯马型统治就是指一种依靠魅力感染的柔性征服。

[1] Joseph S. Nye. Propaganda Isn't the Way: Soft Power, *The International Herald Tribune*, January 10, 2003.
[2] ［德］韦伯：《经济与历史支配的类型》，《韦伯作品集》第 2 卷，康乐等译，桂林：广西师范大学出版社 2004 年版，第 353 页。"卡里斯马"此书译作"卡理斯玛"。
[3] 同上书，第 358 页。
[4] 同上书，第 361 页。

成功的说书人、巫师、神父、牧师、科学家、企业家、政治领袖、演说家、艺术家等往往善于通过魅力感染而实现征服。韦伯还特别指出，真正成功的传统型统治和法制型统治其实都离不开卡里斯马型统治方式的合理渗透和运用。对于这一点，如果想想下面的事例也就不难理解了：即使是监狱对犯人的改造也离不开感染、劝导、抚慰等相对柔性的管理方式，可谓恩威并重。美国社会学家希尔斯（Edward Shils，1910—1995）在研究"传统"等问题的过程中扩展了卡里斯马概念，认为它不仅指具有超凡感召力的人物或领袖，而且还指具有同样魅力的行动范型、制度、角色、象征符号、观念和物质等。"先知和卡里斯马人物用伦理戒令和他们的示范行为来改变他们社会的传统。他们的语言和人格形象进入了象征建构的世界；他们以此直接影响了自己时代和地区的其他人的行为，或通过无数的空间和时间上都很遥远的中间环节而间接地影响了其他人。"[1] 把卡里斯马扩展来指行动范型、制度、角色、语言、符号和人格形象等，这就实际上等于为后来文化软实力概念的诞生做了必要的理论铺垫。顺便讲，看到文艺符号具有启蒙和动员社会公众的特殊感染力从而大力倡导创造一种特殊的小说典型——"中国现代卡里斯马典型"，这实际上也体现了全球化过程中的弱势民族对文艺形象的超凡感召力及其软实力效果的一种独特理解和运用，只是没有提出这种理论而已。[2]

同时，意大利的葛兰西（Antonio Gramsci, 1891—1937）的"霸权"（hegemony）论提出了文化霸权或领导权与政治、军事霸权等同样重要的

[1] ［美］爱德华·希尔斯：《论传统》，傅铿、吕乐译，上海：上海人民出版社1991年版，第347页。

[2] 王一川：《中国现代卡里斯马典型：二十世纪小说人物的修辞论阐释》，昆明：云南人民出版社1994年版。

问题。法国的阿尔都塞（Louis Althusser，1918—1990）提出新的"意识形态国家机器"（ideological state apparatus）论，把文化艺术等纳入一种与军队、警察、法庭等通常国家机器并列的特殊的国家机器范畴，揭示了当代资本主义社会利用文化艺术这"软"的一手去实施统治的秘密。在意识形态国家机器概念里，文化软实力概念似乎已呼之欲出了。上面的无论是右翼还是左翼理论家都从不同路径叩探一种柔性的统治理论，客观上等于为软实力的提出和发挥影响做了理论铺垫。

在我国，古代思想家虽然没有直接使用软实力概念，但却拥有丰富的软实力观念或思想。这集中体现在老子有关"刚"与"柔"以及以柔克刚的学说中。他竭力主张柔弱胜过刚强，相信"天下之至柔，驰骋天下之至坚"。他还说，"天下莫柔弱于水，而攻坚强者莫之能胜，以其无以易之"，"弱之胜强，柔之胜刚，天下莫不知，莫能行"。这些思想及其历代传承与拓展，在今天看来恰是文化软实力研究的宝贵的本土资源，值得在与西方思想的对话中予以认真总结、梳理和弘扬。

三、马克思主义与软实力

马克思主义创始人在他们的文艺批评活动中体现了深刻的软实力思想。他们总是从"美学的和历史的"高度，强调文艺具有特殊的审美感染力量，这充分地体现在他们对"莎士比亚化"的倡导和对巴尔扎克小说的赞赏中。恩格斯这样赞赏巴尔扎克的《人间喜剧》："在这幅中心图画的四周，他汇集了法国社会的全部历史，我从这里，甚至在经济细节方面（如革命以后动产和不动产的重新分配）所学到的东西，也要比从当时所有职业的历史学家、经济学家和统计学家那里学到的全部东西还

要多。"（恩格斯《致玛·哈克奈斯》，1888年4月初）恩格斯相信小说所具有的影响力远远超越"职业的历史学家、经济学家和统计学家"的工作，可见他已充分地认识到文学艺术具有特殊的感染力量。他甚至指出："在他的富有诗意的裁判中有多么了不起的革命辩证法！"（恩格斯：《致劳拉·拉法格》，1883年12月13日）小说的力量来自其特有的"裁判"，但不同于一般的"裁判"，而是特殊的"诗意的裁判"，而且这种裁判包含"多么了不起的革命的辩证法"。列宁在争取革命胜利的过程中也认识到，没有革命的意识形态，就没有革命的运动。

在中国化马克思主义的发展历程中，毛泽东、邓小平等历代领导一贯高度重视文学艺术在党和政府工作中的特殊作用。毛泽东早在1942年就指出："在我们为中国人民解放的斗争中，有各种的战线，其中也可以说有文武两个战线，这就是文化战线和军事战线。我们要战胜敌人，首先要依靠手里拿枪的军队。但是仅仅有这种军队是不够的，我们还要有文化的军队，这是团结自己、战胜敌人必不可少的一支军队。……我们要把革命工作向前推进，就要使这两者完全结合起来。我们今天开会，就是要使文艺很好地成为整个革命机器的一个组成部分，作为团结人民、教育人民、打击敌人、消灭敌人的有力武器，帮助人民同心同德地和敌人作斗争。"[1] 在毛泽东的视野里，文艺是"整个革命机器的一个组成部分"，是"团结人民、教育人民、打击敌人、消灭敌人的有力的武器"。因为，"文艺作品中反映出来的生活却可以而且应该比普通的实际生活更高，更强烈，更有集中性，更典型，更理想，因此就更带普遍性"。这里的六个"更"，集中

[1] 毛泽东：《在延安文艺座谈会上的讲话》，《毛泽东选集》第3卷，北京：人民出版社1991年版，第847—848页。

体现了毛泽东对文艺软实力的来由和构成的深刻分析。正由于拥有这六个"更",文艺才"能使人民群众惊醒起来,感奋起来,推动人民群众走向团结和斗争,实行改造自己的环境"[1]。这里提出的"文武两个战线"理论以及其中的"文化军队"论,可以说是从中国革命的实际出发创立的中国特色的文化软实力理论。这比诸如阿尔都塞等西方思想家的一些相关理论(如"意识形态国家机器"论)早得多。邓小平在1979年提出:"我们的社会主义文艺,要通过有血有肉、生动感人的艺术形象,真实地反映丰富的社会生活,反映人们在各种社会关系中的本质,表现时代前进的要求和历史发展的趋势,并且努力用社会主义思想教育人民,给他们以积极进取、奋发图强的精神。"[2]这些思想都应当成为今天建构中国特色社会主义文化软实力理论的活的源泉和根本指导。

党的十七大报告对文化的高度重视表明,我国党和政府在继承马克思主义、中国化马克思主义的相关理论的基础上,已经充分认识到文化软实力的重要性以及提升当代中国中华文化软实力的迫切性。下面的一组对比数字有助于加深对这个问题的认识。1997年9月12日党的十五大报告题为《高举邓小平理论伟大旗帜,把建设有中国特色社会主义事业全面推向二十一世纪》,全文共计28384字,在其中"文化"只出现50次。到了2002年11月8日党的十六大报告《全面建设小康社会,开创中国特色社会主义事业新局面》,在全文28237字中,"文化"的出现频率突然增长到84次,多了34次,增长幅度高达68%。胡锦涛同志做的党的十七大报告

[1] 毛泽东:《在延安文艺座谈会上的讲话》,《毛泽东选集》第3卷,北京:人民出版社1991年版,第861页。

[2] 邓小平:《在中国文学艺术工作者第四次代表大会上的祝词》,《邓小平文选》第2卷,北京:人民出版社1983年版,第210页。

《高举中国特色社会主义伟大旗帜,为夺取全面建设小康社会新胜利而奋斗》全文共27923字,其中"文化"出现了77次,虽然比十六大少了几次,但事实上却是更加重视了。为什么?十五大报告初提"建设有中国特色社会主义的文化",十六大报告进一步提"必须大力发展社会主义文化",程度逐步得到强化。而十七大报告则提出"推动社会主义文化大发展大繁荣",不同寻常地标举社会主义文化建设的两"大",即"大发展大繁荣",并首次明确提出"提高国家文化软实力",这里显然已把文化及其软实力发展提升到前所未有的新的战略高度。"要坚持社会主义先进文化前进方向,兴起社会主义文化建设新高潮,激发全民族文化创造活力,提高国家文化软实力,使人民基本文化权益得到更好保障,使社会文化生活更加丰富多彩,使人民精神风貌更加昂扬向上。"这个报告等于为社会主义文化的两"大"和"国家文化软实力"建设发出了动员令,为我国国家文化软实力发展战略研究提出了国家需求。

四、认识电影软实力

认识到电影具有感染力,早已不是什么新东西了。而现在从文化软实力角度看电影,其实意味着从国际政治这一新视角去重新看待电影原有的支配力。也就是说,从文化软实力视野看电影的感染力,必然会有一些过去没有或忽略的东西被呈现或凸显出来,这就意味着一种新的转变。这里的新转变可以从三方面来看:第一,电影从艺术教育形式转变为艺术统治形式。第二,电影从国家政治、经济与军事统治的从属形式提升到并行形式。第三,电影从国内统治形式横移为国际统治形式。这表明,在文化软实力视野下,电影已经从以往的艺术教育形式变为国与国之间的国际政治

角逐的惯常形式。

从文化软实力理论看电影,有理由把这种运用动态的影像世界去诉诸观众视听觉的东西看作一种软实力方式或载体。电影在今天诚然不折不扣地是一种商品,但毕竟也是一种艺术。电影是一种具有商品属性的艺术样式或具有艺术特征的商品,是艺术商品或文化商品。当我们这样"艺术"地谈论电影或谈论电影的"艺术"属性时,实际上就是在谈论电影属性中与商品属性不同但又相互伴随和共生的"柔软"的一面。电影之柔软力量,在于直接地凭借其综合艺术的集合性特长,诉诸观众的视听觉享受。因此,要讨论电影软实力,必须把电影放到在观众中造成的感染效果上。这样,电影软实力实际上具体地是指影片在观众中造成的感染效果的程度。离开了这种效果程度,是无法谈论电影软实力的。

五、电影软实力的效果层面

简要地看,电影软实力在观众中的效果程度可分为四个层面或环节:影讯的诱惑力、影像的感染力、影尚的吸附力和影德的风化力。影讯的诱惑力是指泛媒介场持续展示的有关电影的种种消息对观众的先期引导效果,包括明星隐私、名导影踪、影片拍摄进展及相关争议等。影像的感染力是指电影的银幕虚构形象世界对于观众的感召效果,包括故事、画面、音响、美工等方面。影尚的吸附力是指电影放映引发时尚潮因而对观众产生心理吸引和依附效果。影德的风化力是指电影传达的特定民族生活方式、道德状况、价值系统等会对观众产生潜移默化的影响效果。这四个层面各有其功能,相互共生,构成电影软实力效果层面系统。就电影软实力来说,相比而言,最重要的还是第二和第四两个层面,即影像的感召力和

影德的风化力。

　　回到《那山那人那狗》。有意思的是，影片中作为老乡邮员的父亲（滕汝俊饰）对年轻乡邮员儿子（刘烨饰）的"征服"过程本身，其实恰恰体现了软实力特有的一种运行特征——柔性的感染。儿子在心中从小就惧怕父亲，因后者总是隔一个多月才回家一趟，彼此生疏，"长这么大连爸也没有叫一声"。而做父亲的二十多年来一次也没有听到过宝贝儿子叫"爸"，这还叫父亲吗？这对父子之间多年来存在的严重隔阂，是在这趟邮路上渐次展开和化解的。父亲不是用他的威严说教或暴力强制压服儿子，而是用那几十年如一日的兢兢业业的邮路旅程无言地感染着这位起初带着傲气和抵触的儿子。影片的高潮段落出现在父子蹚过寒冷的小溪时："我"主动地背起父亲。这是一直存在隔阂的父子之间的第一次躯体接触，预示着两人之间界限即将消除。父亲说："我这辈子独往独来，还没有享受过！"而儿子则说："你呀，就享受这一回吧！"儿子心中回想着的是这样一句话："村里人说，背得动爹，儿子就长大了。"儿子认同父亲，反之也认同了自身的儿子身份，从而表明了自己的"成人"仪式的完成。而当儿子发自肺腑地生平第一次喊声"爸"，表明父子间的认同最终完成。儿子充满感触地想："其实我爸的心里不是没有家、没有我妈，往后他不来了，心里照样会装着大山，装着这条邮路！"父子间终于由此实现沟通并完成各自的代际认同。日本观众是不是被这种中国式影德的风化力所折服？不得而知。如果说，故事内父子间的认同方式更多地体现了影像的感召力，那么，这种认同所呈现的东方式道德困境及其化解方式，则无疑更多地展现了影德的风化力。处在以好莱坞为代表的西方电影强势挤压下的我国电影业，要提升自己的软实力，不妨以此为鉴。但同时也应清醒地看到，任务艰巨，道路漫长。最需要警觉的是，影片没拍出几部像样的，连

国内观众也缺少足够的认同,就急于到国外炫耀我们的国家软实力,那就只能贻笑大方了。近年某些国产"大片"留下的笑柄,想来该足以引起我们的反思了。

(原载《当代电影》2008年第2期)

第四十二章

国家硬形象、软形象及其交融态
——兼谈中国电影的影像政治修辞

一走进北京奥林匹克森林公园南门，就可以看见这样一条标语："做文明游客，展示国家形象。"个人游园行为是否文明，本来只涉个人而无关乎堂皇国家，但是，由于发生在奥运会场地或故地，就似乎自然而然地同中国的国家形象联系了起来。这里隐含的话语逻辑应当是，在今天这个全球交汇的时代，个人行为或形象也极可能代表国家形象。个人游园行为尚且如此，艺术样式就更不能例外了。艺术作为富有特殊感染力的符号表意系统，总会以特定的媒介手段和表现形式去呈现国家形象。文学、音乐、舞蹈、戏剧、美术、电影和电视等艺术门类莫不如此。谈到电影中的国家形象，人们可能会立即联想到银幕上那些可以让人对整个国家产生体验的活生生的感性图景，即国家机构（如政府、法院、检察院、公安局等）、国家历史大事件（如"5·12"汶川大地震、2008年北京奥运会和残奥会等）、国家领导人、国家英模人物，还有国家象征物（如长城、故宫、国家大剧院、鸟巢、水立方等）。这样的联想当然是合理的、有根有据

的。但是，实际上，今天的影片对国家形象的刻画早已远远跨越这种直接的和单纯的再现方式，而是呈现出以往年代所没有或并不显豁的新面貌。影片《梅兰芳》就提供了这样一个实例。痴迷京剧和梅兰芳的日本青年军官向他的长官献计说，只要征服了梅兰芳，就征服了中国文化，就征服了中国人。然而，随着剧情的进展，日本侵略者的征服图谋破灭了。观众由此自然会得出这样的体会：始终不屈服的梅兰芳无疑代表了现代中国的脊梁。这里显然是十分自觉地和主动地把梅兰芳塑造成中国的国家形象的代表或表征。

这种把以追求艺术个性著称的艺术家直接塑造成国家形象的象征的影像修辞手段，确实是中国大陆电影在过去十多年间少见而近年来越来越常见的，过去是无意识地或半意识地，而现在是有意识地，而且愈来愈急迫和主动。同过去习惯于运用国家领导人、国家机构、国家大事件、国家英模人物、国家历史文化象征物等显在的象征形象及其故事去创造国家形象相比，这种把隐在的国家形象升级为显在的象征形象并加以集中刻画的新做法，应当说传达出一些新的重要的变化信息，需要加以关注。这里尝试以中国大陆电影中国家形象及其新变化为实例，对国家形象的当前形态做初步分析。

一、国家硬形象

不可否认，现代民族国家生产的电影总是要以这样或那样的方式，直接或间接地呈现国家形象的。这里的国家形象，是指电影以银幕手段所再现的有关现代民族国家及其权力运行方式的活生生的感性画面。这种感性画面在电影再现中往往可能包含不同的形态。借鉴国际政治学界和社会学

界等有关"硬实力"(hard power)和"软实力"(soft power)等的思考,[1]如果从外在感性实体到内在理性思索层面考察,那么,不妨看到,国家形象往往可以呈现为两种端点形象:位于一端的是电影所呈现的国家机器、国家制度、国家法规、国家领袖等形象,可尝试称为国家硬形象或固状形象;位于另一端的是电影所呈现的较为隐性或软性的包含国家精神、民族精神、民族气质、民族艺术韵味等意义的形象,可尝试称为国家软形象或液状形象。

国家硬形象,作为国家机器、制度和规则等的显豁的固状表征,总是会以相对直接的方式呈现出国家权力的运行方式和轨迹。这一点在主旋律片中有较为突出的表现。其原因不难理解:主旋律片总是通过塑造能直接表征国家意志的人物、事物、事件、象征符号系统等去显示国家形象。《邓小平》《开国大典》《重庆谈判》《毛泽东在一九二五》《张思德》《一代天骄成吉思汗》等正是如此。这些影片中的国家硬形象的美学特征在于,通过塑造富于感染力的国家领袖、人民英雄、模范人物、历史英雄等形象,达到向全体公众推广国家主导的核心价值体系并在此基础上加以整合的目的。

二、国家软形象

相对而言,国家软形象在呈现方式上则较为隐性或含蓄,即不再以塑造国家领袖、人民英雄、模范人物、历史英雄等直接的主流价值象征系

[1] [美]约瑟夫·奈:《软力量:世界政坛成功之道》,吴晓辉、钱程译,北京:东方出版社 2005 年版,第1—36 页。

为使命，而是主要透过一些非主流的边缘人物、小事物、小事件等去间接地和柔性地呈现国家精神、民族精神、民族气质、民族艺术韵味等。这种国家软形象较多地是在艺术片中表现的。霍建起执导的《那山那人那狗》叙述两代普通乡邮员的代际传承故事，重点在于儿子与父亲之间如何化解鸿沟而实现认同。影片的一个显著特色在于，通过父子在乡邮路上行走与交流的具体细节，含蓄蕴藉地展示他们之间实现认同的成功路径。没有多余的说教，而更多的是彼此的交流动作、行动，特别是儿子所亲身感受到的乡亲们对父亲的侧面评价，这些仿佛是无声的感召。影片中也没有过多渲染代表国家机器、国家制度、国家规则的人和事，而重点只是让父子之间展开蕴藉深厚的亲情交流。这种父亲一代对于儿子一代的含蓄蕴藉的感召方式，本身就可以视为中华民族的一种精神品质和修辞智慧的体现，而这无疑正是一种国家软形象的展示。

三、国家软硬形象交融态

除了上述两种国家形象外，还有一种国家形象在当前十分活跃但又往往被忽略，从而需要予以特别关注。与上述两种国家形象较易辨识不同，位于它们两端中间的，则应是复杂多样的交融与变异的形象形态，更加难以辨识。就像液态水凝固后成为固状冰，固状冰融化后成为液态水一样，国家硬形象和国家软形象都可能会彼此向对方出现变异，从而演化出多种多样而又难以把握的形态。这样，我们可以看到位于国家硬形象和国家软形象两端中间的另一种国家形象——我尝试把它称为国家硬软形象交融态。所谓国家硬软形象交融态，是指国家硬形象与国家软形象相互交融而难以区分的复杂形态。在《天下无贼》中，傻根与刘德华和刘若英扮演的

盗贼"兄妹"，以及葛优扮演的盗贼集团首领之间的关联，实际上一直受到由张涵予扮演的公安人员等的暗中监视和操控。在这四方力量的交战过程中，正与邪、善与恶、个人与社会、民间与国家等对立元素相互缠绕在一起，从而使国家形象中的硬形象与软形象之间形成更加复杂的交融。

如果要进一步加以辨识，这其中还存在两种具体形态：一种是国家硬形象的软化形态，另一种是国家软形象的硬化形态。

国家硬形象的软化形态，可简称为国家硬象软化态，是指在以往影片中被作为国家硬形象加以表现的东西，转而以某种软化或软性的方式表现出来。徐耿执导的《破冰》本来的题旨是歌颂英模人物——奥运冠军的启蒙教练，但这个题旨没有直接暴露出来。取而代之，全片让观众看到的是一个普普通通的基层滑冰教练如何在艰苦条件下训练弟子直到成功，以及他如何为了帮助弟子们而一再冷落不该冷落的妻子和儿子。正是透过他儿子交织着怨气和爱意的讲述，一个笨拙而又睿智、窝囊而又成功、可气而又可爱的形象终于呈现出来。直到影片结尾，观众才不经意地从一行小字幕中得知，故事主人公的原型原来就是奥运冠军的启蒙教练。这是国家硬形象获得软化的一个成功实例。这样的实例在近年来的主旋律片中有较多的展示，如《千钧·一发》《亲兄弟》《我的左手》等，都致力于消退英模人物的高大形象，转而从普通人的角度去刻画，使他们呈现出"俗韧性"和"回退入生活流"等一系列鲜明的特征。它们的具体修辞策略在于，首先回退到英模人物的日常生活流，然后再显示他们如何在平常中显现为崇高，最后烘托出的仍然是一种高大形象，当然准确地说是平常而高大的形象。

国家软形象的硬化形态，可简称为国家软象硬化态，是指在以往影片中被作为国家软形象刻画的东西，此时转而被自觉地或有意识地作为硬形

象去加以表现，或者使得软形象被赋予硬形象的内涵。《梅兰芳》正是一个突出的实例：影片讲述的主人公梅兰芳是尤其能够体现京剧艺术的现代命运及其精神的代表性人物，由他来传承中国艺术精神再恰当不过了。单纯从这点看，梅兰芳应该是一个足以承担国家软形象的人物。但是，影片没有简单地选择这样做，而是尤其着力发掘和张扬梅兰芳行为中含有的直接体现国家意志和民族气节的那些元素，如运用大量镜头渲染在美国弘扬国粹京剧的魅力，以及蓄须明志以示抗日；同时，影片尽力"过滤"掉梅兰芳身上不利于这种国家硬形象的元素或方面，例如有意舍弃或变异现实中梅孟恋和梅孟别的一些重要细节。这样的目的，正是要让梅兰芳这一国家软形象能够享有国家硬形象的内涵。

这样，我们可以看到三种国家形象：国家硬形象、国家软形象和国家硬软形象交融态。当然，这三种形态的区分只是相对的。在具体影片中，国家硬形象、国家软形象和国家硬软形象交融态实际上有着更加复杂而又微妙的交织、渗透与组合方式。

四、国家形象形态与影像政治修辞

认识电影中国家形象新的表现形态，有助于把握当前中国大陆电影的影像政治修辞的特征及其历史缘由。这里的所谓影像政治修辞，是说电影的影像系统看起来直接地属于艺术与商业的交融态，但实际上离不开特定国家意志及政府管理方式的直接或间接的作用。如今连政府主管部门的指导方针也是既要叫好也要叫座，既讲思想性、艺术性也讲观赏性或商业性。当这种国家意志及政府管理方式在由艺术元素和商业元素交融而形成的影像系统中以种种不同的方式呈现时，我们就可以感受到这种影像政治

修辞的力量了。影像政治修辞正是指把政治作用力或权力融化在影像形式中的过程，或者是指在影像形式感染中渗透政治意图的过程。

从上面的三种国家形象看，当前我国电影的影像政治修辞术在以往的国家硬形象的硬化术和国家软形象的软化术基础上，又提供了如下两种新修辞方式：第一，国家硬形象的软化术，这是指直接的国家形象通过个人化或非国家化等方式被隐性或柔性地加以表达，造成国家的理性或强制性规范被融化为感性或富有感染力的效果。当国家形象被片面地张扬和强化以致因过分威严而高高在上缺乏应有的感染力时，国家形象的软化就无疑是明智的选择。这尤其鲜明地表现在近期主旋律片的新变化上，如《5颗子弹》《破冰》《千钧·一发》等。第二，国家软形象的硬化术，这是指非直接的国家形象通过国家化或超个人化等方式被显性地或刚性地加以表达，形成从个人化或非国家化到国家化的转变效果。这里的个人化是相对来说的，实际上是指那些与国家主旋律保持一定距离的偏向于个人化表达的编导群体来说的。一些曾经执着于个人化表达的导演，如今不同程度地转向国家化表达，从而实现从个人化到国家化的跨越或转变。冯小刚从《甲方乙方》转向《集结号》，陈凯歌从《霸王别姬》转向《梅兰芳》，就是典范的实例。

一般来说，从20世纪90年代初到21世纪初，电影中的国家形象较多的是分离地进行的：主旋律片总是致力于集中创造刚性的国家形象即国家硬形象，而艺术片和商业片则更多地创造较为柔性的国家形象即国家软形象。但最近几年来，国家硬软形象交融态却更多地出现，成为中国大陆电影中国家形象的一大新景观。问题恰恰就在于，上述国家硬形象和软形象这两种通常形态的出现并不让人奇怪，而真正让人不能不加以关注的，则是作为第三种形态的国家硬软形象交融态的集中和大量涌现。为什么这

种新的国家硬软形象交融态会集中出现在 21 世纪初中国大陆电影的创作中？原因是多重的和多方面的，但有一点不能不看到，这就是，从 1987 年主旋律影片理念提出到今天的几十年里，电影中的国家形象创造已经达到了这样一种地步，以至于，一方面，广大公众已经逐渐地厌倦了那种千篇一律的国家硬形象灌输，而期待一种更加柔性或隐性的国家形象感染；另一方面，政府主管部门也已经越来越充分地领略到上述策略改变的必要性和重要性：国家意志的真正强大而有效的呈现，不在于过分硬性地挤入，而应在于柔性地濡染，也就是"润物细无声"地滋润心田。这样，政府倾向于提出把直接的国家形象加以巧妙的艺术处理等新要求，在客观上等于是规定了国家硬形象软化和国家软形象硬化等新的指导性要求。从而，一种面向电影生产机构及主创人员的强大的美学—政治压力形成了，迫使他们面向公众接受趣味的特点，尝试新的国家形象创造。由于如此，往昔国家硬形象的柔软化和国家软形象的硬性化就成为一种新的必然的影像政治修辞选择。国家硬形象的软化，尤其是针对主旋律片去实施的，是要把直接的和刚性的国家形象转变成间接的和柔性的国家形象；而国家软形象的硬化，主要是针对艺术片和商业片去提的，是要把那些看来远离国家形象主流的富有感染力的边缘性形象提升到国家形象的高度去创造，或尽力赋予国家形象内涵，从而形成国家软形象的硬化形态。

在分析出现这种国家软硬形象交融态的原因时，还有一点是必须指出的，这就是来自境外电影界的强劲压力。这种压力表面看来自外部，但实际上却是存在于内部：自从我国加入 WTO 以来，以好莱坞为代表的西方电影产品进入中国市场推销和消费，已成为一种我国必须承担的世界文化产品贸易义务。因此，好莱坞不再是简单的外来力量，而是一种发生在中

国电影院线内部的与票房竞争紧密交融的严峻的西方与中国之间的影像政治竞争。值得注意的是，在这种中西文化竞争经济化和内部化的情形下，以好莱坞为代表的西方电影主流美学，虽然尽力张扬西方社会特有的核心价值体系，如个人主义、自由主义、宗教信仰等，但却历来是致力并擅长国家形象的打造的。例如，《拯救大兵瑞恩》就在历经曲折后把故事情节最终升华为英勇的士兵对国家的无限热爱和慷慨的献身精神。由此看，好莱坞的影像政治修辞的一种主导性策略就在于，把高高在上的威严的国家意志转变为富于感召力的个人英雄主义历险故事去表达，从而体现为国家硬形象的软化形态。同时，好莱坞的影像政治修辞的另一策略在于，通过影像世界的传播而把美国本土核心价值体系塑造成为全球价值体系加以推广，仿佛它们就是全球价值的当然代表。当美国之外的大批观众沉浸于好莱坞影像奇观的体验时，往往会情不自禁地把美国本土价值观当作自己的价值观加以认同，而忽略它们的被影像修辞所掩藏的美国本土价值推广与征服策略。这样的国外高票房与强宣传影片范例，对于我国电影的国家形象创造无疑形成了一种冷峻的启迪和借鉴。

当前，中国大陆电影在国家形象创造中需要思考的问题，可以集中到两个方面上：一方面是国家形象如何更加柔软化以便产生更为柔性而深远的感召力；另一方面是国家形象如何实现普世化，以便向世界输出中国价值及其独特而普世的价值观。前一个问题其实就是电影美学的一个历来就存在而如今更加尖锐的本体性问题：电影艺术本来就应当通过柔性化的影像系统去感染公众而非强制他们。电影作为当今最流行的综合艺术之一，当然要负载或被赋予这样或那样的政治意义，但它们无论如何都必须通过影像感染力去传达。后一个问题则是我们过去忽略、探索不足而如今变得十分紧迫的问题领域：如何让我们电影负载的中华民族本土价值体系适度

地具有普世性从而感染他国观众？这直接关系到我国文化软实力的传达和逐步提升。《集结号》和《梅兰芳》都在本土取得叫座又叫好的佳绩，但能否更上一层楼在国外取得同样的佳绩呢？我们需要拭目以待，更需要在影像修辞创造中实际地去探索。

（原载《当代电影》2009 年第 2 期）

第四十三章

《阿凡达》对提升中国电影软实力的启示

我于2010年1月20日在中国电影博物馆观看了《阿凡达》。领先的3D技术带来的超级感官享受，加上美国式价值理念的推广力度，给我留下了深刻印象，也对我思考我国电影产业发展、提升我国电影文化软实力等问题，提供了有益的启示。

一、《阿凡达》的启示

应当讲，《阿凡达》的成功提供的启示是多方面的，我想到的至少有如下几方面。

第一，"十年磨一剑"的严肃态度和巨大耐心。据说，《阿凡达》光剧本创作和修改就前后花去近十四年时间。导演詹姆斯·卡梅隆早在十四年前便写好了八十二页《阿凡达》剧本雏形，但由于当时特技水平限制，只好将剧本搁置。进入新千年，随着包括3D摄像技术在内的特效技术不断提升，他得以重新捡起这个被搁置的剧本，请来相关领域专家进一步丰富

和完善各个细节，如发明潘多拉星球语言、描绘星球上的植物环境，甚至创作纳威族音乐，加上最顶尖的特效团队。可以说，为了打磨出《阿凡达》这一精品，在当下急功近利的氛围中，卡梅隆竟能等待十年之久。这一事实以及其他优秀影片的成功都证明，优秀电影，特别是剧本，不是一月两月、一年两年就炼成的，而是需要五年乃至十多年光阴。这告诉我们，只有以"十年磨一剑"的严肃态度去长期研究、琢磨和创造，才有可能生产出真正的剧本精品。

第二，影片运用领先的3D技术造就了前所未有的感官享受，让人感到如梦似幻，而又生动逼真，宛如发生在眼前耳旁。尤其是在视觉、听觉和触觉三方面所造成的感觉冲击力，确实空前强劲。我们需要认真研究这类美国电影在高科技运用上的成功经验，切实考虑如何为我所用，借鉴来发展我国电影事业。

第三，把一线巨星片酬转为高科技制作成本。卡梅隆在这部影片中不请一线巨星而是找新人担纲，按照他自己的说法，是"把人的成本节约用于技术投资"，因为观众关心的是"视觉而不是表演"。这对于我国影视作品制作中演员片酬所占比重越来越高的现象，提供了一条改革的新思路。

第四，强烈的现实人文关怀。这部影片并不仅仅靠高科技运用取胜，关键还在于它所蕴藉的当前全球风行的人文关怀和情感表达愿望，例如人间情感需求、和谐诉求、性格冲突以及和解愿望、家园保护及环境保护渴望等，这才是引发中外观众广泛共鸣的社会心理基础。

这几方面当然还不能完全概括《阿凡达》的所有启示，但至少是其中必不可少的。

二、认识《阿凡达》的隐含价值理念

面对《阿凡达》的巨大成功,我们难道除了赞美就不能说点什么、做点什么?我认为,我们应当清醒地认识到,《阿凡达》这样的高科技制作精品,隐含着深厚的价值理念。

首先,从根本上它为的还是推广美国式核心价值理念。值得重视的是,影片实际上是在致力于美国式宗教信仰传统的推广。你看,主人公杰克在潘多拉星球森林里迷了路,遭到众多怪兽的攻击,差点死去。幸赖纳美人公主奈蒂莉奋勇相救脱险。这自然令我想到但丁《神曲》的著名描述:

> 当人生的中途,我迷失在一个黑暗的森林之中。要说明那个森林的荒野、严肃和广漠,是多么的困难呀!我一想到他,心里就起一阵害怕,不下于死的光临。在叙述我遇着救护人之前,且先把触目惊心的景象说一番。
>
> 我怎样会走进那个森林之中,我自己也说不清楚,只知道我在昏昏欲睡的当儿,我就失掉了正道。后来我走到森林的一边,害怕的念头还紧握着我的心,忽然到了一个小山的脚下,那小山的顶上已经披着了阳光,这是普照一切旅途的明灯。一夜的惊吓,真是可怜,这时可以略微安心了。这海里逃上岸来的,每每回头去看看那惊涛骇浪,所以在惊魂初定之后,我也就回顾来路,才晓得来路险恶,不是生人所到的。[1]

[1] [意大利]但丁:《神曲》,王维克译,北京:人民文学出版社1980年版,第3页。

但丁写自己接下来休息了一会儿，就重新上路，意料不到地接连遭遇惊恐，先后遇见豹、狮、母狼，终于幸赖诗人维吉尔的灵魂来救护他，随后心上人贝雅特丽齐引领他游历天堂。全诗有着一个总体象征或寓言结构：黑暗的森林象征意大利现实，三头猛兽象征阻碍人们达到光明世界的邪恶势力，但丁本人在森林里迷路则象征人类的迷惘。但丁在维吉尔和贝雅特丽齐的带领下游历地狱、炼狱和天堂，象征诗人在追随理性和信仰，希望找到实现和平、统一与人类光明前景的道路。显然，这个总体寓言结构暗喻出，人类只有在理性指点下，坚持信仰，才能最终走出迷惘，到达理想境界。这些无疑总体上都属于基督教思想。不过，还要看到，但丁所追求的基督教理想的内容包含着现世进步理念，而非单纯的宗教式虚幻的未来。而他所设想的达到理想的方法，不是仅靠当时教会的引导，而是依靠个体理性和信仰，靠个人的努力，这些都是违背当时教会主张的，预示着随后的文艺复兴时期人文主义的兴起，而人文主义的核心则是个人主义，而这正是当今美国式个人主义价值观的渊源。

再来看《阿凡达》，其主人公杰克是负伤致残的前海军陆战队队员。他在潘多拉星球森林中迷路、遇到怪兽攻击而被纳美公主奈蒂莉营救脱险等情节，恍若但丁《神曲》的现代版再现，奈蒂莉就好比杰克的贝雅特丽齐。杰克不仅英勇无畏，而且敬畏神灵、忠于爱情，敢于背叛上司的命令而站在纳美人一边，不惜反过来与地球人类对抗，誓死保卫潘多拉星球上纳美人的圣树与家园。这一人物显然洋溢着个人主义精神而又具有当代内涵。可以说，整部影片宣扬和推广的是基于基督教信仰的美国式个人主义价值理念。

不仅如此，影片还宣传了多种美国式价值理念或美国等西方国家主导的价值理念。例如，美国式敬畏生命、泛爱、宽容等理念，这集中体现为

带有神秘色彩的圣母、圣树、圣灵等的描绘和渲染。还有就是美国式绿色环保理念的宣传,以及美国式全球和平、和谐、反暴力、反恐怖等理念的表现。

总之,对于以高科技方式推广的上述美国式价值理念,我们需要予以清醒的认识和判断,不能只见其感染效果而不见其价值推广实质。

三、中式大片能从《阿凡达》中学到什么

我国电影在短时间内学到美国电影的高科技制作手段本身,可能并不太难,正像我们的大片《英雄》(2002)学美国大片《泰坦尼克号》(1997)在技术上大约只需五年时间一样。但是,要使我们的影片在综合创新能力上赶上美国,差距相当大。我国影片要富于感染力地传达出代表中国文化核心价值体系而又能被世界各国公众广泛接受的理念,五年时间够吗?光有先进技术而缺乏先进价值理念相匹配,影片只是空洞的躯壳。重要的是,我们需要一边研究和探索 3D 技术运用,一边探讨我国核心价值体系在电影中表现和推广的可能性。只要我们高度重视,措施得力,方法对头,我国电影创作水平的进步和电影文化软实力的持续提升,应当就有希望。

为此,我想到如下对策建议:

第一,组织我国电影产业的强有力制作技术班子,集中研究 3D 技术等高科技在电影中的综合运用。

第二,组织我国电影产业的强有力创作班子,集中研究我国古典文化价值理念、现代价值理念等按我国当前核心价值体系加以影像化传达的可能性。美国要推广其美国式个人主义理念,我们也需要推广中国式价值理

念。中国式价值理念应当既是独特的又具有一定的普遍性意义，这样才能在世界上推广，才能取得我们希望取得的积极的传播效果。

第三，考虑到电影剧本创作在目前是我国电影进一步发展的短板，从而也是我国电影软实力迅速提升的关键，建议调集我国电影剧本创作的最强阵容去研究和实践，必要时可联系中国作协参加组织，吸纳优秀作家参与剧本创作。同时，建议采取切实措施，加强中国影协电影创作委员会与中国作协影视文学委员会两个机构及其专家之间交流与合作，实施长期的联合攻关、攻坚，以便为我国电影产业提供并持续提供更多更好的优质剧本。

第四，组织我国电影理论与评论领域专家学者展开进一步研讨，为我国电影创作及其软实力的提升提供理论、评论和舆论支持。

以上所述，只是我个人的粗浅看法。不当之处，敬请指正。

（原载杨永安主编《〈阿凡达〉现象透视》，
北京出版社2010年版）

第四十四章

教育与想象力及其他
——近年国产教育题材影片评述

近几年来，特别是自从《集结号》上映以来至今，中国内地电影从产量、票房到口碑都获得了一些显著的进展，那么，一向为人们所关注的有关青少年成长题材或教育题材的影片，是否也取得了相应的突出进展呢？具体地说，表现青少年学生成长或教育，涉及学校教育、家庭教育乃至社会教育等题材的影片，是否也取得了新成绩呢？这个问题实际上涉及如何认识和评价通常被称为教育题材影片或教育片的影片状况问题。作为一个教师，我确实希望电影能在当前令人忧虑的青少年教育问题上有所建树。在我看来，教育问题是一个包含若干要素的复杂问题，总要涉及教育者、受教育者、教育者与受教育者的相互关系、教育方式或方法、教育环境等多种要素。而每部教育片总会根据制作者的总体表达需要，在故事叙述中分别更突出上述多种要素之一种或多种。考虑到这一点，为论述方便，我打算根据自己的有限观影经历，从上述要素角度，对近几年来教育片状况谈点粗略的个人观察。

第四十四章 教育与想象力及其他

一、教育题材影片尤其需要想象力

从教育者角度看,教育题材领域出现了《破冰》《水凤凰》《孟二冬》《袁隆平》等突出刻画教育者英模形象的故事片。《破冰》是以我国首位冬奥会冠军杨扬的启蒙教练孟庆余的事迹为原型创作的,本来属于英模片,但影片在叙述之初并未告诉观众这一点,而是仿佛在竭力虚构一位普通滑冰教练的普通人形象,把着力点放到他如何默默奉献感化学生、如何坚持不懈地在艰苦环境中培养学生,并且如何为此而不惜牺牲个人及家庭幸福等事迹上,从而刻画了这位普通教育者的其实并不普通的过人的韧性和毅力。直到故事讲述完毕,才以字幕形式指出主人公的冬奥会冠军启蒙教练这一原型来历。这种着意低调而巧妙的叙述,使影片既在青少年教育方法与青少年成长规律方面给人以宝贵启迪,更在此过程中准确而得体地凸显了教育者的既平凡又崇高的精神气质,从而成为近年英模片中的一部佳作。

《水凤凰》同样是讲述先进教师事迹的,取材于残疾人、水族教师陆永康坚持乡村教书几十年的真实故事。影片尽力展示出这位贵州模范教育者日常生活中的感人事迹,让观众对人民教师油然而生敬仰之情。当然,如果在叙述节奏上更紧凑,对原型人物的故事再做进一步裁剪,可能效果更佳。《孟二冬》取材于北京大学已故中国古代文学教授孟二冬的真实事迹,尽力表现他平凡生活中不平凡的事迹,在这一点上有可取之处,但它也应在素材取舍上做大胆取舍和提炼。

上述刻画教育者形象的影片的一个值得肯定的进展在于,成功地摆脱了过去的"高大全"模式,还原出英模原型的日常生活状况本身。不过,还应进一步努力之处在于,这类刻画教师的影片需要根据当前观众新的期

待视野和主旋律片新发展而做出适度调整,从想象力的高度达到今天观众所接受的新的艺术真实水准。也就是说,这类讴歌教育界英模人物的教育片,尤其需要驰骋想象力。否则,教育题材片的前进步伐会落后于主旋律片的整体水平的提高以及观众的想象力的共鸣要求。在这方面,《袁隆平》讲述教师兼科学家袁隆平院士研制杂交水稻的先进事迹和感人形象,在教育题材及科技题材影片领域就取得了成功的经验。它首先引起我注意的是散文式访谈体的设置,让袁隆平接受外国记者采访,在闪回中讲述他发明杂交水稻的过程,而没有像通常那样以全知全能视角去权威地回忆。同时,这些闪回段落之间看起来是零散的和非连贯的,仿佛在不经意间拉家常,少见刻意的宏大叙事痕迹。这就成功地突出了零散性与纪实性的融会特点,带给观众以真实感,避免了过去英模叙事常犯的宣教性过浓以及"高大全"等弊端或不足。有了这样的努力,观众对袁隆平这样的教育者和科学家的排斥度和接受度就分别大大减弱和增强了。在刻画教师兼科学家的形象上,影片也做了有意义的探索。袁隆平院士发明杂交水稻的事迹,虽然是一次科学奇迹,但其实也可以同时视为一次特殊的政治传奇。作为科学奇迹,他那非凡的好奇心、想象力和探究精神值得赞颂。同时,作为政治传奇,他在解决人类饥饿问题上的独创性贡献,恰好深刻地传达了这位科学家深厚的民生情怀——科学为民稻粱谋,或科学为民谋稻粱。更深入地说,这种科学为民谋稻粱的情怀也准确地代表并凸显了新时期以来国家在满足人民群众物质需要、建设社会主义物质文明方面的努力以及实事求是精神,这一点正是中国特色社会主义核心价值或主流价值的一种集中体现。这样,影片直接展现了科学家身上洋溢的科学精神、民生情怀及其魅力,但根本上却润物细无声地凸显了我国社会主流价值及其蕴藏的诗意。这种借科学精神、民生情怀而书写主流价值及其诗意的手段,无疑

正是这部影片的一个尤其值得借鉴的方面。教师和科学家其实也是有魅力的男性,这一点是影片中让人动心的地方。观众看到的袁隆平,不仅体现了教师和科学家应有的教学风度和科学精神,例如诲人不倦、好奇心、想象力、韧劲、求实精神等,而且充满幽默感,还富于艺术情趣,在对女弟子展开爱情攻势时果断有力等。正是这样,他的性格特点体现为庄正中有诙谐,或者寓谐于庄。这一点有助于让观众对这位家喻户晓的杰出科学家产生关于杰出个人的新体认:科学家也是活生生的丰满的人。影片值得称道的还有结尾,在总体虚构之余引出袁隆平真人秀。这样做本身就是一种美学历险,因为弄得不好就会弄巧成拙。但不仅演员的外形相似是有利因素,而且银幕上袁隆平本人在外国记者采访中展现的理性风采、想象力、国际性等,犹如奇峰突起,平中见奇,堪称神来之笔。这属于一种美学上的由实及虚、实中出虚,最终以虚提实之法,确实是影片的成功之处。当然,也存在一些不足,例如反角的表现有些干涸,最后一场大雨中的破坏镜头因对破坏者交代不明,其实可以省略。归结起来,这部影片的成功,依赖的正是制作团队的基于生活纪实之上的想象力。

二、贴近青少年教育生态

教育片应当在刻画受教育者形象方面下足功夫,这方面值得注意的有《走路上学》《男孩应当有辆车》《滚拉拉的枪》《夏天有风吹过》等影片。《走路上学》讲述云南怒江边傈僳族孩子瓦娃(丁嘉力饰)和姐姐娜香(阿娜木龄饰)溜索上学的故事,它聚焦于艰苦生活环境下受教育者的坚强毅力和对美好生活的执着追求。瓦娃对姐姐娜香每天能溜索过江和小伙伴一起读书好生羡慕,但母亲却坚持要他等爸爸回来带着才可以去溜索。可是

在外打工的爸爸总也不回。终于，没能抵抗住对岸诱惑的瓦娃，独自偷偷溜索过江去到心仪已久的姐姐上学的学校。没想到，这秘密被第一次来家访的聂老师戳破了。聂老师好心送来的红雨靴把瓦娃留在了家里，并让他答应妈妈和姐姐：有了这双靴子，就不再偷着溜索。可第二天一早，懂事的瓦娃又把这双红雨靴还给了每天溜索上学的姐姐。不料，因为赶着带聂老师赠送瓦娃的新鞋回来给弟弟，娜香在溜索途中失手坠落江中。尽管最后政府出资修建了大桥，瓦娃不再重复姐姐的悲剧，但娜香的死去毕竟还是让观众感觉难以接受。影片最终创造出一种清纯而忧伤的风格，体现了编导较强的总体控制力和对影像风格的独特追求。姐弟的扮演者阿娜木龄和丁嘉力表演自然、准确，而包括新来的聂老师在内的所有人都在执着地追求富有文化的和美的生活，这些都给人以深刻的印象。虽然受教育者娜香的结局有些凄婉，但毕竟给观众留下了一种清纯而忧伤的生活情调，让人们在人生道路上多了一种心灵缅怀。

此外，《男孩应当有辆车》以主人公渴望有辆跑车为中心展开故事，揭示了当前青少年的生活渴求和情趣；《夏天有风吹过》讲述两位女主人公从中学到大学的成长故事，特别是在讲述由生理变化引起的心理变化时体现了某种新意。这两部影片都展示了受教育者的成长历程中的新方面，试图唤起教育者的注意。而《滚拉拉的枪》虽然情节有些拖沓，但在讲述苗族孩子滚拉拉在成人礼前的种种表现方面有自己的追求，对其思想、感情、行为等的民族特点的刻画给人留下一定的印象，对其与奶奶关系的处理显得朴实而具有某种表现力。

三、教育双方需要相互理解

进一步说，从教育者与受教育者关系角度，有《男生贾里新传》《淘气包马小跳》和《长江七号》等新片。《男生贾里新传》讲述了都市少儿生活中可能发生的故事，具有比较浓郁的少儿生活气息，让观众能看进去。影片的编剧陆亮和导演李威等合力在刻画中学生贾里形象方面做出了颇有用心的新探索。影片叙述初二男生贾里在班主任查老师被临时调走时临危受命出任班长。他不但要保证在篮球赛中战胜老对手二班，还要实现自己对查老师的承诺，就是带领全班同学在期末考试中取得好成绩。面对来自本班同学以及主要竞争对手二班同学（包括自己的妹妹）的一连串挑战，贾里经历了一系列挫折，但重要的是，他最终在一系列挫折中学会了靠自己的独立思考来协调各种关系，例如与同学、家长、妹妹、老师和谐相处，如何应对被朋友背叛、遭同学误解等，如何舍弃个人好恶、顾全大局等。贾里虽然有不少小毛病，但终究是一个诚实、勇敢、聪明、幽默、知错就改的人。他通过自己的努力赢得了同学的喜爱和老师的表扬，甚至连常常取笑他的妹妹也对他刮目相看，敬佩有加。这部影片善于抓住当前中学生的心理状态的新特点，体现了对待青少年成长应有的一种新的理解与同情态度，提醒教育者在青少年教育方面必须不断适应新挑战。

《淘气包马小跳》属于美术片中的教育题材影片，它切入当前少儿生活，富于现实中的学校生活与家庭生活气息，同时还有着时尚化、都市化、性格鲜明、机智幽默等鲜明特点，在重建少儿天性概念、使人认识少儿叛逆与顺从都是其天性的真实表现等方面，可以产生积极的启迪意义，特别是能够同时对少儿、家长和教师这三种群体都带来一些启示。它尽管没能留下令人印象深刻的人物造型（这一点确实有些遗憾），但与我们看

到的《男生贾里新传》等影片相比，自然具有不同而又相互不可替代的独特价值。

　　周星驰执导和主演的《长江七号》，本来是香港与内地合拍的商业片，没有按照通常的教育题材影片套路去打造，但由于事实上涉足教育题材，理应在我们现在的讨论中有所涉及。因为，影片在刻画底层流浪汉与儿子的关系时，着力把当前社会里"我们应该怎样当父亲"和"我们应该怎样当儿女"这两个问题以新的方式摆在了我们面前。影片尤其令人惊异的是，运用科幻手段去呈现贫寒生活情境中少年的理想诉求，既具有新奇特点，又体现了科幻含量，以此新颖方式别致地触及教育者与受教育者之间的关系领域，想必已经在青少年观众和成人观众中唤起了浓厚的共鸣与反思兴趣。应当说，这不失为教育题材影片中的一个独特亮点。

四、教育题材片也可以商业化

　　从教育方式角度（并非不重要）可以引发我们关注的有《阿妹的诺言》《买买提的2008》和《寻找成龙》等影片。《阿妹的诺言》通过钟阿妹考上大学后发出的奇特"诺言"及其同面馆老板的关系的描写，把青少年成长取决于教育方式或教育环境的改善这一题旨，集中地阐发了出来。影片既触及教育环境（农村环境、相关的城市环境以及市民素养等）的改善题旨，又通过阿妹对面馆老板的教育，反过来揭示了受教育者的精神对于教育者或帮手的特定的"反哺"作用。《买买提的2008》属于教育题材影片中的特殊实例，它呈现出几个鲜明特色：一是紧贴北京奥运会主题，力图诠释在困境中锲而不舍地追求梦想的奥运精神；二是呈现出明快节奏和幽默风格；三是具有清新的异域影像和融入国际足球巨星等时尚元素，如主要描

绘沙尾村村落生活面貌、大片胡杨林、金色沙海，让观众大开眼界；四是朴实自然、亲近观众的风格，如演员表演真实，起用当地青少年做演员，12个小主角各有自己的性格特点，表演生动可爱、不矫揉造作等。这部影片把青少年的成长同教育者及其教育环境的整体改善等因素联系起来，烘托出全社会应当为青少年成长营造有利的教育环境这一重要主旨，在教育题材娱乐化、时尚化及主流化方面可以给创作者提供有益的借鉴。

《寻找成龙》更是按主流商业片模式运作，以时尚男孩为主角，借助功夫表演及功夫片巨星成龙说事，烘托出全球化环境中中国语言文字与文化保护这一题旨。这是教育片、儿童片、功夫片（类型片）结合并且取得营销成功的一个实例。少年张一山寻找成龙的过程，实际上等于是当今时尚少年的内心之旅的一种打开和展示过程。影片有关他见识一幕幕人间善恶、冷暖、正邪的叙述，相当于为他建构起全球化时代青少年的成人轨迹及成人仪式，但同时又运用了功夫片样式。尽管故事存在粗疏之处，但对于当前青少年观众应具有一定的吸引力。这表明，教育题材片也可以适当地商业化，不过，同时还需要保障影片内容的严肃性。

五、反思高等教育的转折

在教育环境方面，《高考1977》通过东北一群下乡知识青年在1977年冲破阻力参加恢复高考制度后首次高考的经过，揭示了邓小平做出的恢复高考这一战略决策对中国当代教育发展和社会变迁的转折性意义。它对恢复高考政策得以实施的特定环境的打造，虽然体现了浓烈的乌托邦色彩，例如整部影片从头到尾居然没出现一个真正的坏人，让我这个经历过下乡和高考的"过来人"难免产生历史被美化的感觉，但它毕竟还是有助于人

们重新思考教育环境改善对于教育发展的重要意义。它告诉我们，恢复高考不仅是对一代代青年的受高等教育权利的挽救，而且更是对他们成长为社会栋梁之材的机遇的新开拓。

结　语

　　回看上面这些教育题材影片，感慨不少。其中特别突出的是一条经验（同时也是教训）：生活纪实需经制作者的精心提炼和改造，才能真正上升到艺术真实的高度；否则，如果满足于原型的生活纪实本身而不积极驰骋艺术家的想象力和慧眼去取舍，就可能会丧失教育题材影片的艺术真实性及其感人魅力。同时，教育题材影片还需契合青少年成长过程的新特点，以便在他们的成长或教育上体现特殊针对性，不能无的放矢。再有，从《寻找成龙》的营销成功看，适度讲究时尚元素和以商业化手段营销也是必需的和可能的，因为倘若只是满足于传统说教，势必遭到青少年观众的凛然拒绝。不过，时尚化和商业化也需要节制和合理，不能无度，重要的就是适合于青少年素养的养成规律及其社会适应性。

<div style="text-align: right;">（原载《艺术评论》2010 年第 6 期）</div>

后 记

本书是我于2003年至2012年所写的国产片评论文章汇集,主要论及该时期中国电影的文化修辞状况。由于这十年正值中国国产大片备受关注的时期,而本书近一半篇幅都与对这一特殊电影文化景观的分析有关,所以书名就索性称为"大片时代记忆"了。该时期中国电影,无论是大片还是中小成本影片,也确实都或多或少地受到了当时的集中力量促进国产大片的生产、营销及消费等热潮的影响,所以用"大片时代"去称谓这十年中国电影景观,无疑有一定的道理(尽管其间充满多样性与复杂性)。

同时,这里使用"记忆"一词而没有用其他词语,是想表明,笔者身处当时去观照,必然很难采取纯然中性或客观的立场,而毋宁说,作为一名当局者而尽力有所旁观而已,更准确地说,不过是为今后回看大片时代而留下一连串记忆碎片而已。诚望读者方家指正。

本书各篇文章都已先期发表于报刊上,并在文末逐一注明出处,特此说明并向报刊主编和约稿编辑致谢。

衷心感谢我的同事、北京大学影视戏剧研究中心主任陈旭光教授主持的专项出版基金资助,使得这本集子得以在现在结集出版。

最后,感谢北京大学出版社领导的支持和编辑的精心编校。

2017年12月24日记于北大均斋